조선시대 산수화 특강

석학인문강좌 30

조선시대 산수화 특강

2015년 9월 15일 초판 1쇄 펴냄
2019년 12월 15일 초판 2쇄 펴냄

지은이 안휘준

편집 이선엽
마케팅 최민규
디자인 김진운
본문 디자인 디자인 시

펴낸곳 (주)사회평론아카데미
펴낸이 윤철호, 김천희

등록번호 2013-000247(2013년 8월 23일)
전화 02-2191-1133
팩스 02-326-1626
주소 121-844 서울특별시 마포구 월드컵북로12길 17(1층)

ISBN 979-11-85617-52-7(03650)

조선시대 산수화 특강

1392 - 1910

안휘준

사회평론

머리말

우리나라 역사를 통틀어 산수화가 가장 발달하였던 때는 바로 조선왕조시대(1392-1910)입니다. 그 시대에는 산수화가 가장 다양하게, 그리고 제일 높은 수준으로 발달하였습니다. 도화서의 화원을 시험 쳐서 뽑을 때에도 산수화는 대나무(1등 과목)에 이어 2등 과목으로 어진(御眞, 임금의 초상화)을 비롯한 인물화(3등 과목)보다도 높은 등위에 배정되어 있었습니다. 선비들의 문인화론에 따라 형식상의 1등 과목으로 책정되어 있었을 뿐 화원들의 외면을 받았던 대나무를 제외하면 실질적으로는 산수화가 가장 중요시되었음이 분명합니다. 산수화는 인간을 포함한 모든 생명체들이 몸담아 살아가는 대자연을 대상으로 하기 때문에 선조들의 자연관, 철학과 사상을 반영하고 담아내는 수단이자 고도의 예술적 표현을 가능하게 하는 매체라고 여겼던 데에 그 근거가 있었던 것으로 믿어집니다. 길고 먼 장강만리(長江萬里)와 높고 깊은 수많은 천봉만학(千峰萬壑)과 같은 대자연을 제한된 크기의 화면에 담아내려면 어느 분야보다도 고도의 기법이 요구되기도 합니다. 문인화가나 화원이나 신분과 상관없이 제일 많은 화가들이, 그리고 가장 뛰어난 화가들이 산수, 산과 물, 즉 대자연의 경관 그리기

에 뛰어들었기 때문에 어느 분야보다도 표현이 다양화되고 수준이 고도화되었으며 화풍의 변화 속도도 빨랐습니다. 작품도 제일 많이 남아 있습니다. 이러한 이유들 때문에 그림의 역사를 따지고 시대를 가름하는 데, 즉 편년(編年)을 하는 데 있어서 산수화가 가장 크게 참고가 됩니다. 이처럼 산수화의 중요성은 아무리 강조해도 부족하게 느껴집니다. 저의 한국회화사 연구도 자연스럽게 산수화에 집중될 수밖에 없었습니다.

이러함에도 불구하고 막상 저 자신도 조선왕조시대의 산수화를 한 권의 책에 담아서 정리하는 일을 미처 하지 못했습니다. 느슨하고 허술하지만 이번에 이 작은 책자를 펴냄으로써 그 아쉬움을 다소나마 덜게 되어 다행스럽게 생각합니다.

이러한 계기를 마련해준 한국연구재단(전 한국학술진흥재단), 특히 서지문 인문강좌 운영위원장(현 고려대 영문과 명예교수)에게 고마운 마음을 금할 수가 없습니다. 미술사가로서는 처음으로 재단의 초청을 받아 〈석학과 함께하는 인문강좌〉(제30강)에서 「조선왕조시대(1392-1910)의 산수화」라는 제하에 네 차례에 걸쳐 진행한 강연과 한 차례의 종합토론을 풀어서 정리한 것이 이 작은 책자이기 때문입니다. 이런 계기가 없었다면 이 책자의 출간은 가능하지 못했을 것입니다. 머릿속에 계획으로만 잡혀 있을 뿐 한없이 미루어지기만 했을 것입니다. 더구나 획일성을 벗어나 저자의 요청을 긍정적으로 받아준 한국연구재단의 협조와 도움이 없었다면, 미술출판의 경험이 풍부한 출판사(사회평론)를

통한 세련된 편집과 디자인의 제법 아담한 이러한 책자의 출판은 기대난망이었을 것입니다. 재단의 관계자 여러분에게 충심으로 감사하게 생각합니다. 실무의 책임을 맡아서 저자 때문에 마음고생을 많이 한 신정미 선생과 이계신 선생의 협조에는 각별한 고마움을 표하지 않을 수 없습니다.

이 책은 강연 내용을 정리하고 수정 보완한 것이어서 글은 문어체의 문장이 아닌 구어체를 택하였습니다. 강연 당시의 분위기와 생동감을 살려, 되도록이면 그대로 독자들께 전하고 싶은 심정 때문입니다. 그래서 약간 객담처럼 들릴 수 있는 부분들조차도 가능한 한 잘라내지 않고 그대로 두었습니다. 똑같은 취지에서 종합토론 부분도 책에 실었습니다. 지정 토론자들의 질의토론은 물론 청중으로부터 받은 질문과 저의 답변까지도 그대로 실었습니다. 강의 내용을 보완해주고 당시의 분위기를 생동감 있게 전해주기 때문입니다.

저는 이 책에서 종래의 다른 졸저들에서와는 달리 몇 가지 차별화를 시도하였습니다. 첫째는 각 시대의 산수화와 미술을 보다 심층적으로 이해할 수 있도록 시대마다 시대적 배경과 상황을 되도록 다각적인 측면에서 소개하였습니다. 이 점은 지금까지의 우리나라 미술사 저술에서 가장 폭넓고 두드러진 접근이 아닐까 여겨집니다. 둘째는 화가들의 계파와 화풍의 계보를 작품들이 말해주는 대로 세분화해서 묶고 정리하였습니다. 이를 통하여 독자들은 각 시대의 화단을 새롭게 이해하게 되리라 믿습니다. 셋

째는 조선 말기의 산수화가 조선왕조의 멸망과 함께 사라진 것이
아니라 근대를 거쳐서 20세기의 대표적인 산수화가들에게 이어
졌음을 아주 간략하지만 좀 더 분명하게 밝혔습니다. 근·현대의
산수화에서 조선 말기의 전통이 큰 몫을 했음이 확인될 것입니
다. 넷째는 대중적 성격이 짙은 책이면서도 학술적 측면이 중시
되도록 기술하였다는 사실입니다. 이 점은 목차의 구성, 내용의
서술, 화풍의 분석과 기술, 작품의 선택과 서술, 주(註) 달기, 참고
문헌 목록, 인물 및 용어의 해설 등 모든 면에서 다소간을 막론하
고 드러나리라 생각됩니다. 일반독자나 전공자들이 함께 참조할
수 있도록 배려하였습니다.

　반면에 아쉬운 점도 적지 않습니다. 우선 제한된 시간 내에서
행해진 강연이어서 아무래도 하고 싶은 얘기를 모두 다 할 수가
없었기 때문에 다룬 화가들과 작품들의 숫자에 제약이 따를 수밖
에 없었습니다. 그래서 화단을 이끌고 화풍을 주도한 대표적인 화
가들과 그들을 대변하는 소수의 작품들을 되도록 요점적으로 다
루는 데 치중하였습니다. 즉 망라식 기술보다는 산수화의 시대별
특징과 그 변화 양상을 가능한 명료하게 서술하는 데 중점을 두었
습니다. 요점을 이해하는 데 오히려 도움이 될 듯합니다.

　더 많이, 더 깊이 있게 알고 싶어 하는 독자들을 위해 주(註)
를 다는 데 많은 시간과 노력을 기울였습니다. 주가 학구적인 독
자들에게 강의내용을 대폭 보완해주는 역할을 해드릴 것으로 확
신하기 때문입니다. 그래서 어떤 주제나 화가에 대하여 처음 쓰

여져 아직 출판되지 않은 석사학위 논문들까지도 주에 반영했습니다. 내용이 다소 허술하고 불만스러워도 기존의 수준 높은 업적이 출판되어 소개된 바 없는 경우에는 앞으로의 보다 심층적인 연구를 위한 기초가 될 것이라는 믿음과, 아직은 미숙한 젊은 후배 연구자들에게 용기를 북돋아 주기 위한 배려까지 곁들여서 적극적으로 주를 달았습니다. 학술정보의 적극적인 제공이라는 측면에서 의미가 적지 않다고 봅니다.

이런 저의 취지를 십분 살리기 위하여, 책의 맨 끝 부분이나 각 장의 말미에 함께 몰아서 묶어 다는 미주(尾註)가 아니라 해당되는 문장이 실려 있는 같은 페이지의 바로 아래 부분에 다는 각주(脚註)의 방식을 택하였습니다. 많은 저자들이나 출판사들이 판매를 염두에 두고 주 달기를 회피하거나 마지못해 미주를 다는 방법으로 타협하는 경우가 일반화되어 있습니다. 이는 독자들의 수준을 낮게 보거나 오판하는 행위일 뿐만 아니라 저자들을 태만하게 하고 표절의 시비에 말려들게 할 가능성을 제고시키기도 합니다. 그러므로 학술적 성격의 저술에는 반드시 주를 제대로 다는 방식으로 모든 저자들과 출판사들이 원칙을 바꾸어야 한다고 생각합니다. 저는 저의 독자들의 높은 수준을 믿으며 그분들에게 학문적 서비스를 제대로 해드리기 위해 철저하게 주를 달 뿐만 아니라, 독자들이 책을 읽다가 뒤편에 가서 수고스럽게 시간을 들여 찾아보아야 하는 번거로움과 노고를 덜어드리고 그때그때 바로 참고하실 수 있도록 하기 위해 각주를 달기로 한 것입니다.

그러므로 본문만 읽고자 하는 독자들은 밑의 각주를 건너뛰면 되고, 보다 학구적인 독자들은 본문과 함께 한눈에 각주를 참고하실 수 있을 것입니다.

도판 문제로 적지 않은 어려움을 겪었습니다. 한국연구재단이 후원하는 〈석학과 함께 하는 인문학〉의 시리즈로 나오는 책들 대부분은 도판을 곁들이지 않는 것들이어서 담당 출판사는 많은 도판이 들어가는 미술출판에는 제대로 준비가 되어 있지 않았습니다. 갖추어진 도판들도 물론 없고 세련된 미술출판을 해본 경험도 거의 없기 때문에 저자로서는 난감할 수밖에 없었습니다. 제 책은 미술사, 그중에서도 조선시대 산수화를 다룬 것이어서 사료(史料)로서의 작품이 선명하게 게재되어야 하고 편집과 디자인 등 모든 면에서 격조와 세련성까지도 갖추어야 합니다. 이 문제가 원만히 해결되도록 예외적으로 저의 요청을 받아들여준 한국연구재단에 거듭 감사합니다. 덕분에 독자들께 세련된 편집과 디자인, 아름다운 원색도판들을 즐기면서 책을 읽으실 수 있게 해드리게 되었습니다. 이 밖에 인명과 용어 해설, 도판 목록, 참고문헌 목록, 색인 등도 곁들여서 다각적인 측면에서 복합적으로 참고가 가능하게 한 것도 보완의 관점에서 다행스럽게 여깁니다.

〈석학과 함께하는 인문강좌〉(제30강)의 제 강연과 종합토론이 지속된 5주 내내 사회를 맡아서 애쓴 장진성(서울대), 토론에 참여하여 좋은 의견을 내준 박은순(덕성여대), 지순임(상명대), 조인수(한국예술종합학교 미술원) 등 네 명의 뛰어난 후배 교수들에게

더없이 고맙게 생각합니다. 강연 준비를 도와준 오다연 연구원과 김현분 과장(전 한국회화사연구원)의 수고도 생생하게 기억납니다.

이 작은 책자를 내는 과정에서 서울대학교 고고미술사학과에 재학 중인 세 명의 대학원생들의 도움을 많이 받았습니다. 오승희는 서론과 종합토론, 김륜용은 (조선왕조) 초기와 중기, 김선경은 후기와 말기를 맡아서 녹음된 강의내용을 풀어서 정리했습니다. 오승희는 이 밖에 전체 작업을 총괄하였습니다. 저의 난삽한 교정지를 꼼꼼하게 정리하느라 모두들 많은 고생을 하였습니다. 인명 / 용어 해설, 도판 목록, 참고문헌 목록, 찾아보기도 이들이 작성하였습니다. 장래가 촉망되는 이들의 노고에 고마움과 함께 자랑스러움을 느낍니다. 이 책의 모든 것을 총체적으로 점검하고 책 제목을 확정짓는 데 기여한 차미애 박사(국외소재문화재재단 활용홍보실장)의 배려도 고맙습니다.

졸저를 언제나 기쁘게, 주저 없이 펴내주는 사회평론의 윤철호 사장과 사회평론 아카데미의 김천희 대표에게 특별히 감사합니다. 꽉 짜인 출판 스케줄에도 불구하고 이 책의 원고를 받자마자 가장 신속하게 아담한 책으로 환골탈태시켰습니다. 실무를 맡아서 애쓴 이선엽씨 등 편집원들과 디자이너에게도 사의를 표합니다. 끝으로 여러 가지 어려운 심부름을 하느라 애쓴 서울대 고고미술사학과의 권주홍 전임 조교와 한지희 현 조교에게도 고마운 마음을 전합니다.

2015년 7월 마지막 날 저녁
우면산 아래 서실에서
저자 안휘준 적음

차례

V. 조선왕조 말기(약 1850-1910)의 산수화 326

VI. 종합토론 420

정수영, 〈신륵사〉,《한강·임진강명승도권》 중, 1796년, 지본담채, 24.8×1575.6cm, 국립중앙박물관.

I

서론

1. 인문학의 색다른 측면

보통 인문학 하면 문·사·철(文·史·哲), 즉 문학, 역사학, 철학을 생각합니다. 제가 말씀드리고자 하는 미술사는 물론 역사학의 한 분야이기 때문에 당연히 인문학에 포함됩니다. 그러나 역사학에서는 미술사를 정통 문헌사학과는 조금 구별하는 경향이 있습니다. 저는 인문학 하면 문·사·철에 예술을 포함하는 것이 당연하다고 생각합니다. '문·사·철'이라는 용어는 '예·사·철' 혹은 '문·사·철·예'로 바뀌어야 마땅하다고 봅니다. 우리는 예술을 상당히 경시하는 경향이 있지만 예술처럼 인간의 미적 창의성과 감성을 적나라하게, 분명하게, 그리고 풍부하고 다양하게 담아내는 분야는 없습니다. 그래서 예술을 빼놓고 인문학을 한다는 것은 그만큼 손해를 보는 것입니다. 예술을 외면하면 인간의 미적 창의성과 감성을 제대로 이해할 수 없기 때문에 인문학의 상당한 부분을 놓칠 수밖에 없습니다. 결국 인문학의 범위와 시야를 대폭 좁히고 옹색하게 하는 결과를 빚게 됩니다. 이러한 관점에서 인문학으로서의 미술사를 염두에 두고 앞으로 5주에 걸쳐 조선왕조시대(1392-1910)의 산수화를 살펴보기로 하겠습니다.

2. 왜 산수화인가

그런데 회화의 여러 분야 중에서 강의 주제가 왜 하필 산수화일까요? 강의 주제를 산수화로 택한 이유로 7가지를 꼽을 수 있을 것 같습니다. 이것은 왜 산수화가 중요한가라는 이야기와 맥이 통하는 것이라고도 볼 수 있습니다.

첫째, 산수화는 우리의 자연을 담고 있을 뿐만 아니라 한국인을 포함한 동양인들의 자연관과 사상을 가장 두드러지게 품고 있기 때문입니다. 이는 앞으로 강의가 진행되면서 점점 분명하게 확인하게 되실 것입니다.

둘째, 회화(繪畵)는 미술의 대종(大宗)이며, 산수화는 미술의 대종인 회화 중에서도 대종에 속하기 때문입니다. 그래서 산수화는 어느 분야보다도 더 중요하다고 여겨집니다. 조선왕조에서 시험을 통해 화원을 뽑을 때 대나무를 1등으로 하고 산수화를 2등으로 하였습니다.[1] 대나무를 1등으로 한 것은 문인 취향을 길러주기 위해서 정한 것이었기 때문에 형식적인 측면이 있었다고 봅니다. 그러므로 대나무를 빼면 가장 중요한 분야인 산수화가, 비록 3등으로 되어 있기는 하지만 왕의 초상을 그리는 인물화와 더불어 조선왕조에서 가장 중요한 그림이었다고 하겠습니다.

.........

1 안휘준, 『도화서의 구성과 화원의 시취(試取)』, 『한국 회화사』(일지사, 1980), pp. 121-124 참조.

셋째, 회화라고 하는 것은 실용적 기능 이상으로 순수한 감상의 대상이라고 할 수 있는데, 이런 감상화(鑑賞畵)의 핵심이 바로 산수화였습니다. 그렇기 때문에 산수화를 중요하게 보지 않을 수 없습니다.

넷째, 미술사에서 편년을 한다든지 시대규명을 할 때 결국 화풍을 보게 되는데, 이 화풍의 시대적 변화를 가장 빠르고 분명하게 반영하고 있는 것이 산수화입니다. 그래서 편년을 할 때에도 산수화가 가장 큰 참고가 됩니다. 제가 앞서 조선 회화의 편년을 네 시기로 나눌 때 제일 많이 참고한 것도 바로 산수화 분야입니다.

다섯째, 우리나라 회화의 특성 파악에 가장 도움이 됩니다.

여섯째, 중국이나 일본과의 미술 교섭을 파악하는 데 산수화만큼 참고 되는 분야가 없다고 생각합니다. 그래서 국제적 교류 관계를 규명하는 데에도 산수화가 가장 중요하다고 봅니다.

일곱째, 일정하게 제한된 크기의 화면에 장강만리(長江萬里)나 천봉만학(千峰萬壑)과 같은 대자연을 그려넣어야 되는 어려움이 있기 때문, 기법적 측면에서 산수화는 다른 어느 분야보다도 어렵고 복잡한 측면이 있다고 생각됩니다. 말하자면 가장 고급스러운 기법이 요구되는 분야가 바로 산수화입니다.

이러한 7가지 이유 때문에 산수화를 이번에 저의 강연 주제로 삼았습니다.

3. 왜 조선왕조시대인가

산수화는 삼국시대부터 현대까지 끊임없이 그려져 왔는데,[2] 그 중에서도 제가 왜 조선왕조시대의 산수화를 강의 주제로 택하였을까요? 조선시대는 현대를 사는 우리와 시대적으로 제일 가까울 뿐만 아니라 산수화를 비롯한 회화가 가장 다양하고 높은 수준으로 발전하였기 때문에 그 시대 산수화를 주제로 택하게 되었습니다.

4. 조선왕조시대 산수화의 편년

그렇다면 조선시대 산수화를 어떻게 편년할까요? 초기는 1392년 건국부터 약 1550년까지, 그리고 중기는 1550년경부터 1700년경까지, 후기는 1700년경부터 1850년경까지, 말기는 1850년경부터 1910년경까지 편년을 했습니다. 이 편년은 제가 만든 것입니다. 저의 첫 번째 단독 저서인 『한국회화사』(일지사, 1980)에서부터 이 편년에 의거하여 저서와 논문을 저술하여 왔습니다. 이것은 1980년부터 35년 이상 오랫동안 검증해온 편년으로 모든 회

.........

2 안휘준,「한국 산수화의 발달」,『한국 그림의 전통』(사회평론, 2012), pp. 121-318 참조.

화사 전공자들이 각종 논문을 쓰면서 이 편년을 많이 참고하고 있습니다. 제가 제시한 이 편년에 이의를 다는 사람은 보지 못했습니다. 오로지 불교회화 쪽에서만 조금 상황이 다를 뿐 일반 정통회화 쪽에서는 이 편년이 대부분 맞는 것으로 인정되고 있습니다. 심지어 도자사 연구자들도 이 편년이 도자사의 연구에서도 대체로 합치된다고 보고 있습니다. 그래서 이번 강연도 이 편년에 따라서 진행하도록 하겠습니다. 다만 요점적 이해를 위해 미리 말씀드린다면 초기는 안견파 화풍의 지배기, 중기는 절파계(浙派系) 화풍의 전성기, 후기는 남종화풍과 진경산수화풍의 병행기, 말기는 남종화풍의 지배기 등으로 정의해도 크게 어긋나지는 않다고 생각합니다.

5. 조선왕조시대 산수화가들의 양대(兩大) 계보

조선왕조시대에 산수화를 위시한 회화를 제작한 화가들은 왕공사대부들과 직업화가들인 화원들이었습니다. 고려시대에 적지 않은 기여를 했던 승려화가들은 이 시대에는 지극히 일부 소수의 예외를 제외하고는 거의 공헌한 바가 없습니다. 아니, 공헌할 기회가 거의 없었습니다. 강력하게 시행된 억불숭유정책 때문입니다. 이처럼 고려시대에 형성되었던 세 계보의 화가들은 조선시대에는 여기화가(餘技畵家)들이었던 왕공사대부 화가들과 화원들

의 양대 계보로 줄어들었습니다. 승려화가들은 주로 불교회화 분야에서만 활약하면서 일반회화와 확연이 다른 화풍을 창출하였습니다. 승려화가들도 주로 불교회화 속의 배경을 산수화로 그려 넣기도 하였고 이 과정에서 일반산수화의 영향을 수용하거나 반영하기도 하였으나 화풍이 대부분 시대적 지체 현상을 보여줍니다. 불교의 정책적 억압이 초래한 결과라 하겠습니다.

왕공사대부들은 중국으로부터 새로운 화풍을 앞서서 수용하기도 하고 화원들을 화론적 측면에서 지도하기도 하였습니다. 화원들은 국초부터 제도적으로 그 조직과 역할이 확립된 도화원(圖畫院)을 이은 도화서(圖畫署)를 중심으로 하여 자신들의 화풍을 창출하면서 다양한 기여를 하고 회화의 발전을 다지는 역할을 했다고 볼 수 있습니다.[3]

.........

3 안휘준, 「도화서의 구성과 화원의 시취(試取)」, 『한국 회회사』(일지사, 1980), pp. 121-124: 「조선시대의 화원」, 『한국 회화사 연구』(시공사, 2000), pp. 732-761; 「조선왕조 전반기 화원들의 기여」, 『한국 미술사 연구』(사회평론, 2012), pp. 383-436; 『조선화원대전』(삼성미술관 리움, 2011) 참조.

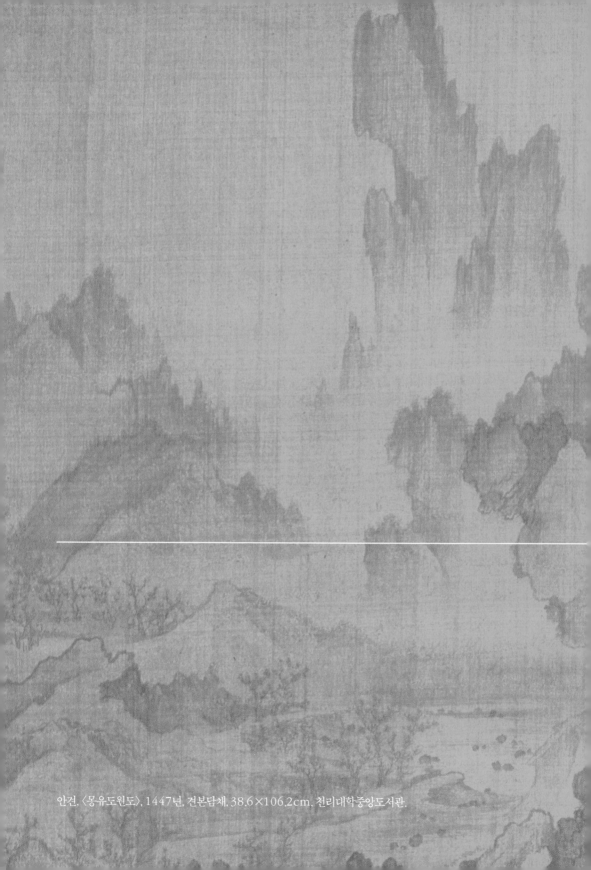

안견, 〈몽유도원도〉, 1447년, 견본담채, 38.6×106.2cm, 천리대학중앙도서관.

II

조선왕조 초기(1392-약 1550)의 산수화

조선 초기의 시대적 배경

조선왕조 초기는 너무도 중요합니다. 왕조의 모든 기틀이 마련되고 법과 원칙이 세워져 후대까지 두고두고 참고되어 영향을 미쳤기 때문입니다. 조선 초기는 왕조의 머리와 시작에 해당되는 시대입니다. 그러므로 시대적 배경에서 언급을 요하는 사항들이 너무나 많습니다. 그러나 이 강연에서 다루는 것은 미술의 한 분야인 회화, 그중에서도 산수화에 국한되어 있으니 되도록 간추려서 언급하는 것으로 넘어가려 합니다. 산수화를 포함한 초기의 회화를 이해하는 데 참고가 될 법한 것들만 소개하고자 합니다.

1) 새 왕조의 건국: 억불숭유정책(抑佛崇儒政策)의 유교국가

조선왕조는 주지되어 있듯이 태조 이성계(李成桂, 1335-1408, 재위 1392-1398)[도 1]와 그의 추종자들이 왕씨(王氏)의 고려를 뒤엎는 역성혁명(易姓革命)을 일으켜 새로운 국호를 조선(朝鮮), 새로운 수도를 오늘날의 서울인 한양으로 정해 세운 나라입니다. 초기에는 국가체제의 확립, 영토의 확장과 확정, 성리학을 기본으로 한 통치철학의 수립 등이 이루어졌습니다. 건국 후 불과 50년이 지나면서 세종대왕(世宗大王, 재위 1418-1450)과 등극 전후에 갓 태어나 인재로 성장한 박팽년(朴彭年, 1417-1456), 성삼문(成三問, 1418-1456), 신숙주(申叔舟, 1417-1475)[도 2] 등 그의 신하들이 한글을 창제(1448)하여 반포하고 집현전(集賢殿)을 새롭게 세워 인재를 양성하였으며 연구를 통한 문치를 실시하여 문화융성을 이루었습니다. 이때의 문화융성은 8, 9세기의 통일신라, 12세기의 고려에 이어 300년 만에 이룬 것으로 300년 뒤의 영조, 정조 연간인 18세기 조선 후기의 그것을 가능하게 한 너무도 소중한 업적입니다. 과학기술과 예술도 이때 크게 융성했습니다. 서화 분야에서 최고의 경지에 오른 안평대군(安平大君, 1418-1453)과 안견(安堅, 생몰년 미상)이 배출된 것도 이러한 시대적 배경과 결코 무관하지 않습니다.

조선왕조가 건국 초기부터 불교를 억압하고 유교를 적극적으로 받들었음은 누구나 잘 알고 있습니다. 그런데 사실 이 정책

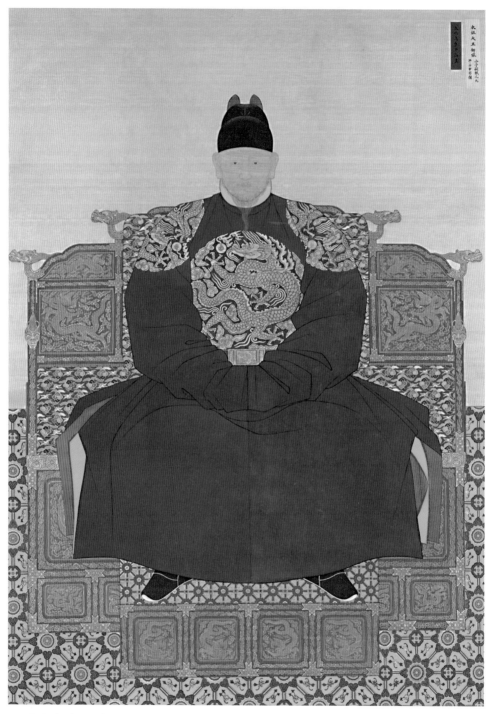

도 1 | 趙重黙 等, 〈太祖御眞〉(重模本), 1872년, 絹本彩色, 218.0×150.0cm, 전주 경기전.

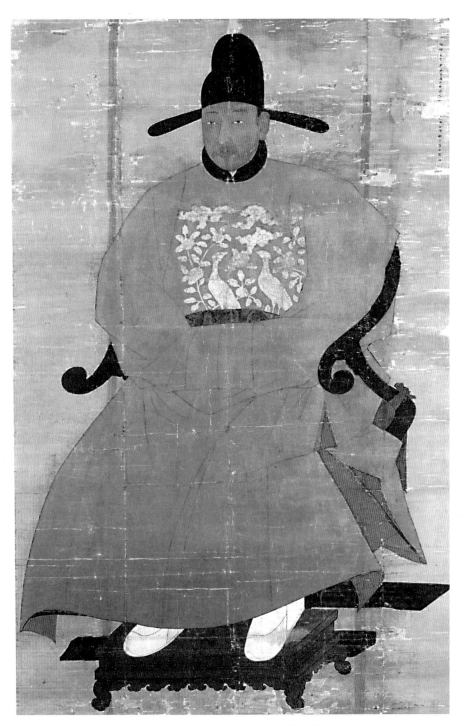

도 2 · 필자미상, 〈申叔舟肖像〉, 15세기 중엽, 絹本彩色, 167.0×109.5cm, 개인 소장.

은 개벽과도 같은 엄청난 것이었다고 볼 수 있습니다. 4세기 삼국시대에 불교를 받아들인 이후 불교는 천년 동안 우리나라 문화의 토대를 이루어왔던 것인데 그것을 새 왕조의 건국과 함께 뒤엎어버리듯 하였으니 그 문화적, 종교적 충격이 얼마나 컸을까 쉽게 짐작할 수가 있겠습니다. 이 충격적인 변화에 힘입어 조선시대에는 초기부터 새로운 미술과 문화가 창출되었습니다. 불교를 바탕으로 했던 고려시대의 귀족적 아취가 넘치는 푸른색의 청자와는 대조적으로 담백하고 깔끔한 백자가 도자기의 대종을 이루게 되었던 사실만 보아도 성리학을 바탕으로 한 새로운 미학의 지배를 분명하게 엿볼 수 있습니다. 회화에서도 왕실을 제외하면 화려한 채색화보다는 담백한 수묵화(水墨畵)가 일반화되었습니다. 그러한 경향을 대표하는 것이 산수화 분야입니다. 간혹 담채(淡彩)를 곁들이는 경우가 없지 않았지만 당시의 대세는 먹을 물과 섞어서 그리는 순수한 수묵화였습니다. 이러한 수묵산수화도 백자의 경우처럼 유교미학, 즉 성리학의 산물이라 할 수 있을 것 같습니다. 물론 산수화에는 도가사상도 곁들여져 있다고 여겨지지만 역시 성리학적 유교미학의 영향이 주를 이룬다고 생각됩니다.

2) 사대교린(事大交隣)정책의 대중(對中)·대일(對日) 교섭

불가피하게 친원적(親元的) 외교관계를 유지할 수밖에 없었던 말기의 고려와는 달리 조선왕조는 초기에 몽고족의 원을 무너뜨리고 중국대륙을 지배하게 된 한족의 명나라와 마찰 없이 원만하게 지내기 위해 사대정책을, 일본 및 북방민족들과는 사이좋게 지낼 수 있도록 너그러운 교린정책을 펼쳤습니다. 이에 따라 중국의 명나라, 일본의 무로마치(室町)시대의 아시카가(足利) 막부와의 외교관계가 활발하게 전개되었고 그에 수반된 양국과의 미술·문화교섭도 활성화되었습니다.[1] 조금 뒤에 소개하듯이 명나라의 원체(院體) 화풍과 절파(浙派) 화풍이 들어와 소극적으로나마 수용되었고, 안견파(安堅派) 화풍이 일본 무로마치 화단에 영향을 미치게 되었습니다.

그런데 이 시대에 중국과 일본에서는 불교가 여전히 존숭되고 지속적으로 신봉되었으나 오직 우리나라에서만 불교가 배척되었던 관계로 전에 없었던 새로운 양상이 전개되곤 하였습니다. 특히 우리 조선왕조의 외교관들은 철저한 성리학자들인데 반하여 일본은 교토의 오산(五山: 天龍寺, 相國寺, 建仁寺, 東福寺, 萬壽寺) 출신의 승려들이 외교문서의 작성은 물론 외교관의 역할을

.........

1 안휘준, 「조선왕조 전반기 미술의 대외교섭」, 『한국 미술사 연구』(사회평론, 2012), pp. 341-381 참조.

도맡아 하였던 것은 그 대표적인 사례입니다.[2] 성리학자들과 불교승려들이 양국 간의 외교 현안들을 얼굴 맞대고 논의하고 다루면서 이면사에 남을 만한 일들이 적지 않았을 것으로 짐작됩니다. 이것은 연구해볼 만한 주제일 듯합니다. 산수화의 경우에도 우리나라는 유학사상에 물든 도화서 화원들이 주도한 반면에 일본에서는 선승(禪僧) 화가들이 산수화단을 이끌었습니다. 우리나라의 안견과 교토 쇼코쿠지(相國寺)의 화승 슈분(周文)은 15세기 전반기의 동시대 화가들로서 그러한 사실을 분명하게 증언해줍니다. 이 두 명의 한·일 화가들에 관해서는 뒤의 작품들에 의거하여 좀 더 언급하게 될 것입니다.

3) 고려 회화 전통의 계승

조선 초기에는 전대인 고려시대의 회화전통을 이어받아 이를 활

.........

2 일본의 교토 오산(五山)은 시대에 따라 변화하였습니다. 가장 널리 알려진 것은 무로마치(室町) 막부 3대 쇼군(將軍) 아시카가 요시미츠(足利義滿, 재위 1368-1394) 시기의 교토 오산(天龍寺, 相國寺, 建仁寺, 東福寺, 萬壽寺)입니다. 교토 오산과 함께 교토의 난젠지(南禪寺), 다이토쿠지(大德寺), 사이호지(西芳寺) 역시 이 시기 일본 문화에서 중요한 역할을 담당하였으며 한·일 간의 문화교섭에 있어서도 중요한 의의를 지니고 있습니다. 교토 오산에 관해서는 東京國立博物館, 九州國立博物館, 日本經濟新聞社 共編, 『「京都五山禪の文化」展: 足利義滿六百年御忌記念』(東京: 日本經濟新聞社, 2007) 참조.

용하였습니다. 안견파 화풍의 모체가 된 북송대의 곽희파(郭熙派) 화풍 또는 이곽파(李郭派) 화풍, 남송대의 마하파(馬夏派) 화풍, 미법(米法)산수화풍 등은 고려시대에 이미 수용되었던 화풍들로서 조선 초기로 이어져 참조되고 활용되었습니다.[3]

4) 풍류와 예술애호정신 / 학예일치(學藝一致)의 경지

조선 초기 산수화와 관련하여 유념해야 하는 것은 풍류(風流)사상과 예술애호(藝術愛好)정신이 팽배해 있었다는 사실입니다. 이것은 굉장히 높이 평가해야 할 풍조라고 생각합니다. 이에 따라 사람들의 호연지기(浩然之氣)가 널리 퍼졌습니다. 임강완월(臨江玩月) 같은 것이 대표적인 예입니다. 세종대왕께서 어느 날 희우정(喜雨亭)이 있는 마포 한강가에 가행하셨습니다. 그때 나중에 문종(文宗, 재위 1450-1452)이 되는 동궁(東宮)이 귤 한 쟁반을 신하들에게 하사했는데, 귤을 다 먹고 나니 그 밑에서 시를 짓는 데 필요한 운구(韻句)가 나와서 다들 시를 짓고 달을 보면서 즐거운 시간을 보냈다는 기록이 남아 있습니다. 이 일은 안평대군이 쓰고 안

.........

3 안휘준, 「조선 초기 및 중기의 산수화」, 『한국의 美 11: 山水畵(上)』(중앙일보사, 1980), pp. 163-173 및 「조선초기 회화 연구의 제문제」, 『한국 회화사 연구』(시공사, 2000), pp. 764-780 참조.

견이 그림으로 그렸습니다.[4] 이러한 것은 풍류사상, 예술애호정신, 호연지기 등을 아울러 잘 대변하는 사례로 볼 수 있습니다.

이와 함께 이 시대를 대표하던 엘리트들은 우수한 성리학자들이었을 뿐만 아니라 예술활동에도 적극적으로 참여함으로써 학예일치의 경지를 이루었음을 간과할 수 없습니다. 이는 국가와 문화의 발전을 위해 여간 중요한 일이 아닙니다. 현대를 사는 우리도 반드시 참고해야 할 일입니다.

5) 도가사상과 이상향의 추구

그 다음으로 도가사상이 사상사적 측면에서 굉장히 주목됩니다. 억불숭유정책을 쓸 정도로 세상에서 역사상 가장 성리학적인 나라였던 조선왕조시대에 성리학을 제쳐놓고 도가사상이 매우 중요하게 여겨졌다고 생각하기는 어렵습니다. 이러한 사실은 문헌 기록에도 별로 나타나지 않습니다. 그렇지만 산수화가 가장 발달했다는 사실 그 자체만으로도 도가사상이 얼마나 조선 초기에 뿌리 깊게 만연해 있었는가를 말해준다고 생각합니다. 저는 도가사상을 배경으로 하지 않은 산수화는 거의 생각할 수 없다고 봅니다. 성리학적 규범이 그렇게 엄격했던 시대에도 자유로워지고

.........

4 안휘준, 『(개정신판) 안견과 몽유도원도』(사회평론, 2012), pp. 121-318 참조.

싶어 하는 개인적인 욕구는 밑바닥에 깔려 있었기 때문에, 그것이 도가사상을 보이지 않는 가슴 속 깊숙이 퍼지게 했던 것은 아닐까 생각합니다. 이러한 도가사상을 배경으로 해서 태어난 것이 앞으로 소개해드릴 안견의 〈몽유도원도(夢遊桃源圖)〉 같은 작품입니다.[5] 도가사상만이 아니고 도가적 이상향에 대한 욕구가 강했었다는 것도 〈몽유도원도〉에서 엿볼 수 있습니다. 조선이 성리학을 주조(主潮)로 했던 나라였다고 해서 성리학 이외에 다른 사상이 없었던 것처럼 단정해서는 안 됩니다. 물론 정통 성리학에서는 정규 라인을 벗어나면 사문난적(斯文亂賊)으로 몰리기도 하였지만, 도가사상만은 밑에 깔려 있는 사상이자 머리를 들지 않고 밑으로 퍼졌던 사상이기 때문에 겉에 드러나는 다른 사상들과는 다르다고 생각합니다.

6) 시화일률사상의 파급

조선시대에는 북송대 소동파(蘇東坡)의 시화일률(詩畵一律)사상도 뚜렷하게 자리 잡았습니다.[6] "시와 그림은 같은 것이다." "시

.........
5 이 장 주4의 책 참조.
6 권덕주, 「소동파의 화론」, 『淑明女子大學校 論文集』15(1975. 12), pp. 9-17 및 『中國美術思想에 대한 연구』(숙명여자대학교 출판부, 1982), pp. 112-138; 안휘준, 『한국 그림의 전통』(사회평론, 2012), p. 102, 153, 220, 292, 408-409; 지순임, 『중국화론

는 무형화(無形畵), 형체 없는 그림이고, 그림은 무성시(無聲詩), 소리 없는 시다." 이러한 이야기를 조선시대 문인들이 많이 했습니다. 그들은 시, 즉 문학과 그림, 미술은 서로 통하는 것, 일치하는 것이라고 보았습니다. 사실은 여기에 서예도 들어갑니다. 시서화(詩書畵)의 혼연일체를 조선시대 초기부터 많은 문인들이 추구했다고 생각합니다. 대개 미술은 문학과는 별로 관계가 없는 것으로 생각하는 경향이 있는데 절대로 그렇지 않습니다.

7) 와유사상과 소상팔경도 등 사의화의 유행

여행을 자주 갈 수 없는 양반 사대부들은 산수화를 보면서 마치 자신이 자연 속을 여행하는 것처럼 생각하곤 했습니다. 이것을 와유(臥遊)사상이라 부를 수 있습니다.[7] 조선시대에는 와유사상이 팽배해 있었기 때문에 각종 감상화가 발전할 수 있었습니다. 그중 대표적인 예가 〈소상팔경도(瀟湘八景圖)〉 같은 것입니다.[8] 소상팔경도는 양자강(揚子江) 남쪽 소수(瀟水)와 상강(湘江)이 만

.........

으로 본 회화미학』(미술문화, 2006), pp. 100-123 참조.

7 김홍남, 「중국 산수화의 '와유' 개념」, 『중국 · 한국미술사』(학고재, 2009), pp. 44-65; 안휘준, 『한국 그림의 전통』(사회평론, 2012), pp. 404-406 참조.

8 소상팔경도에 대한 종합적 고찰은 안휘준, 「한국의 소상팔경도」, 『韓國繪畵의 傳統』(문예출판사, 1988), pp. 162-249; 박해훈, 「조선시대 소상팔경도 연구」(홍익대학교 석사학위논문, 2007) 참조.

나는 지역의 아름다운 경치 여덟 장면을 그린 것이기 때문에 원칙적으로 실경을 바탕으로 하는 것이지만, 이념화되고 또 사의(寫意)적 측면을 띠고 있어서 결국 실경산수화보다는 사의화의 측면에서 발전하게 되었습니다. 이것은 와유사상과도 관련이 깊다고 생각합니다. 특히 중국 양자강 남쪽에 있는 소상팔경 같은 곳은 우리나라 사람 누구도 가본 적이 없었습니다. 그럼에도 불구하고 〈소상팔경도〉가 조선 초기에 그렇게 유행하고 이러한 경향이 조선 말기까지 이어져 내려온 것을 보면 사의화로서의 가장 아름다운 자연의 세계를 이 소상팔경에 비정했던 것이 아닌가 생각합니다.

8) 실경산수화의 태동 / 사실주의적 경향

조선왕조 초기에는 금강산도(金剛山圖)를 비롯한 실경산수화(實景山水畵)가 또한 자리를 잡고 있었습니다.[9] 실경산수화의 전통은 고려시대부터 이미 금강산도가 그려지고 있었다는 사실에서 확인됩니다. 또 국립중앙박물관에 소장되어 있는 고려시대 노영(魯英)의 작품인 〈흑칠금니소병(黑漆金泥小屛)〉에도 뾰족뾰족한 금강산의 모습이 담겨져 있어서, 이미 실경산수화가 고려시대부터 자

.........

9 금강산도에 대한 본격적인 연구는 박은순, 『金剛山圖 연구』(일지사, 1997) 참조.

리 잡았던 것이 사실로 확인됩니다. 그 전통은 조선시대 초기에 그대로 계승되었습니다. 중국 사신들이 와서 받아가고자 했던 대표적인 선물 중에도 금강산도가 종종 포함되곤 하였습니다. 금강산도에 관한 종합적인 연구는 이번에 토론자로 참여하는 박은순 교수(덕성여대)가 한 바 있습니다. 사회를 보는 장진성 교수(서울대)가 중국에서 겸재(謙齋) 정선(鄭敾, 1676-1759)의 〈금강산도〉가 얼마나 높은 가격에 판매되었는가를 연구했었습니다. 중국의 일류 대가들의 그림보다도 정선의 금강산 그림이 훨씬 더 비쌌던 것을 문헌기록을 통해 확인할 수 있습니다.[10] 그러한 전통은 조선 후기, 18세기에 처음 생겨난 것이 아니고 고려시대부터 이미 면면히 이어져 왔던 전통이 이러한 결과를 낳은 것이라고 저는 생각합니다. 어쨌든 사의산수화(寫意山水畵) 못지 않게 실경산수화도 자리를 잡고 있었습니다.

9) 고전주의적 경향

한편 15세기는 중국에서 명나라가 지배하던 시대이지만, 조선은 명나라 문화보다는 집현전을 중심으로 문학 쪽의 당송팔대가(唐

.........

10 장진성, 「정선의 그림 수요 대응 및 작화 방식」, 『東岳美術史學』11(2010), pp. 221-236.

宋八大家)나 그 이전 시대로 거슬러 올라가는 중국의 문화를 높이 평가하고 많은 부분에서 참고했습니다. 그러니까 조선이 참고했던 중국 문화는 동시대의 명이나 그보다 앞선 시대인 원보다는 훨씬 거슬러 올라가서 오대 말, 북송 초, 혹은 그 이전까지도 올라갑니다. 이렇게 조선은 앞선 고대의 중국 문화를 참고하여 문화를 발전시키고 정책을 수행했습니다. 그렇기 때문에 조선 초기에는 전체적으로 고전주의적 경향이 자리 잡고 있었다고 할 수 있습니다. 일례로 산수화에서 보면, 조선 초기에 중국 회화사에서 거비파(巨碑派), 영어로는 Monumental Landscape라고 하는, 즉 기념비적인 산수화를 존중했음이 확인됩니다. 산은 대단히 웅장하게 그리면서 대자연 속에서 몸담고 활동하는 사람이나 동물은 개미처럼 조그맣게 그리는 경향은 중국 산수화에서 바로 오대 말 북송 초에 자리 잡았습니다. 그러한 경향을 조선 초기에 안견파가 주로 받아들였습니다. 그래서 안견파의 산수화라고 하는 것은 고전주의적 경향이 굉장히 강하다고 볼 수 있습니다.

10) 물아일체적 자연관

이밖에도 토론자로 참여하는 지순임 교수(상명대)는 물아일체(物我一體)적 자연관을 조선시대의 중요한 사상으로 주장합니다. 그 용어의 사전적 의미는 "외물(外物)과 자아, 객관과 주관, 물계(物

界)와 심계(心界)가 한데 어울려 한 덩어리가 됨"을 뜻합니다.[11] 산수화에서는 자연과 내가 하나가 됨을 의미한다고 여겨집니다. 이에 대해서는 나중에 지순임 교수의 업적을 참고해주시기 바랍니다.

사상사적 측면에 제가 너무 많은 시간을 할애할 수 없기 때문에 이상 넘어가도록 하겠습니다. 그리고 뒤에 참고문헌이 몇 가지 들어가 있는데, 가장 기본이 되는 참고문헌만 집어넣었습니다. 조선 초기와 중기는 대체로 참고문헌이 아쉬움이 없으리라 생각합니다만, 후기가 되면 보다 많은 새로운 업적들이 나와 있어서 후기를 강의할 때에는 새로운 참고문헌 약목을 활용하도록 하겠습니다.

11) 조선왕조의 제1차 문화융성기

조선왕조 초기와 관련하여 무엇보다도 중요한 것은 세종조를 중심으로 하여 한글의 창제와 반포, 학문의 융성, 과학기술의 발달, 미술과 음악을 비롯한 예술의 발전 등 문화융성을 이루었다는 사실입니다. 그것이 가능하게 된 것은 이제까지 살펴본 여러 가지 요인들 이외에 인재양성, 문치주의 등도 큰 몫을 하였다고 볼 수

.........

11 신기철·신용철,『새 우리말 큰 사전』상권(삼성이데아, 1989), p. 1258 참조.

있습니다. 현대의 새로운 문화융성을 달성하기 위하여 이 시대의
문화예술을 치밀하게 연구하고 참조할 필요가 매우 크다고 생각
합니다.

안견과 〈몽유도원도〉

조선시대 산수화의 기반과 전통은 초기(1392-약 1550)에 형성되었습니다. 초기의 산수화는 개국 시기부터 줄곧 그려졌음이 분명하지만 남아 있는 작품이 거의 없습니다. 절대연대를 지닌 작품은 안견 이전의 것으로 국내에서 확인되는 것이 없습니다. 조선왕조시대의 산수화는 초기의 안견(安堅, 생몰년 미상)과 후기의 겸재(謙齋) 정선(鄭敾, 1676-1759)으로 대표된다고 볼 수 있습니다. 뛰어난 산수화가들이 다수 배출되었지만 안견과 정선이 가장 뛰어났습니다. 이들은 조선시대 산수화의 양대가 혹은 2대가라 할 만합니다. 안견은 생졸년이 알려져 있지 않으나 대략 1400년 전후하여 태어나 1470년대까지 생존했던 것으로 알려져 있습니다. 화원으로서 세종조(1418-1450)에 가장 맹활약하였으며, 문종, 단종, 세조, 예종을 거쳐 성종조(1470-1494) 초년까지 봉직하였던

것으로 추측됩니다. 그는 충청남도 서산 출신으로 믿어지는데 호를 현동자(玄洞子) 또는 주경(朱耕)이라 하였고, 자를 가도(可度)와 득수(得守)라고 하였습니다.

우선 작품을 보면서 설명하겠습니다. 맨 처음 보여드리는 것이 안견의 〈몽유도원도(夢遊桃源圖)〉[도 3]입니다.[12] 1447년 4월 20일(음력)에 안평대군(安平大君, 1418-1453)이 꿈에서 도원을 보고 안견에게 설명해주어서 3일만인 4월 23일에 완성된 작품입니다.

〈몽유도원도〉가 그려진 1440년대는 한글이 창제되고 반포된, 세종조 문화가 가장 꽃피었던 시대입니다. 저는 1440년대의 문화융성이 21세기에 재현될 것을 기대하고 있습니다. 우리나라의 문화는 앞서도 잠깐 언급했듯이 통일신라의 8~9세기, 고려의 12세기, 조선 초기의 15세기, 조선 후기의 18세기 등 300년마다 크게 융성했음이 확인되는데, 이를 근거로 세종 연간인 1440년대에 300년을 두 번 더하면 2040년대가 됩니다. 조선 후기로부터는 300년이 되는 때입니다. 이 300년 주기설에 따라서 볼 때 2040년대가 되면 우리나라의 문화가 또 한 번 크게 융성할 것이라고 확고하게 믿게 됩니다. 그때는 아마 제가 이 세상 사람이 아닐지 모르겠지만, 여러분 중에서 대부분, 특히 젊은 분들은 2040

.........

12 안견과 〈몽유도원도〉에 관한 종합적 고찰은 안휘준, 『(개정신판) 안견과 몽유도원도』(사회평론, 2009); 안휘준·이병한, 『安堅과 夢遊桃源圖』(개정판)(도서출판 예경, 1993) 참조.

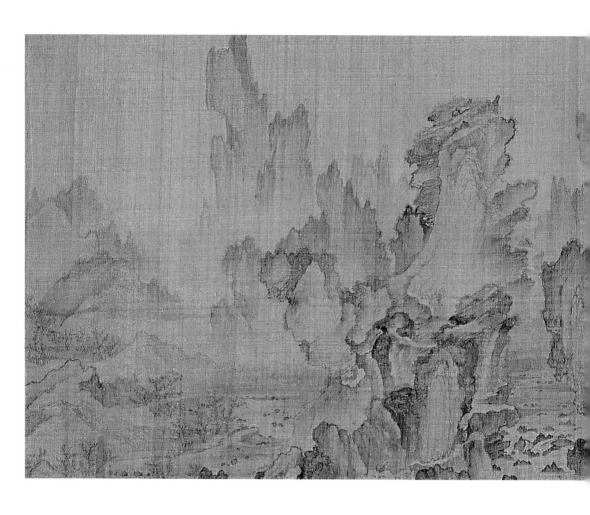

년대 우리나라의 문화융성을 보실 수 있을 것입니다. 부언하면 우리나라 문화는 불국사와 석굴암, 다보탑과 석가탑, 성덕대왕신종 등의 불교 미술로 대표되는 8~9세기의 통일신라, 청자가 고도로 발달해서 천하제일, 중국보다도 월등히 뛰어난 경지를 이루었고, 김부식(金富軾, 1075-1151)의 『삼국사기(三國史記)』가 쓰인(1145) 12세기의 고려, 세종조 문화가 고도로 완숙했던 15세

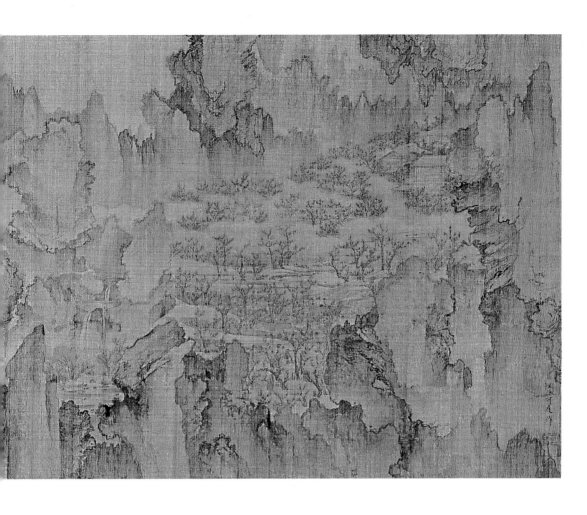

기의 조선 초기, 한국적 문화가 꽃피었던 18세기 영·정조 연간
의 조선 후기에 크게 융성했습니다. 이제 그로부터 300년 뒤인
21세기에 다시 우리 문화가 융성할 것이라고 믿고 있습니다.

　어쨌든 안견의 〈몽유도원도〉는 여러 가지 면에서 너무나 중
요하고 강조할 부문이 많은 작품입니다. 우선 이 시대에는 세종
의 통치 이념과 학문 및 예술애호정신 같은 것이 팽배해 있었습

니다. 세종대왕의 이러한 정신을 누구보다도 앞장서서 실천에 옮긴 인물이 셋째아들 안평대군이었습니다. 형인 수양대군(首陽大君, 1417-1468)에 의해서 제압되기 전까지 안평대군은 문화적으로 종횡무진 활동했습니다. 도서도 제일 많이 모으고 그림도 가장 많이 수집했습니다. 그리고 워낙 생각이 민주적이어서 주변에 신분고하를 막론하고 재주 있는 사람들이 다 몰려들었습니다. 그래서 음악을 연주하고, 그림을 그리고, 글씨를 쓰는 것을 후원하면서 예술의 황금기를 주도했습니다. 안평대군의 후원과 맹활약에 힘입어서 안견의 〈몽유도원도〉 같은 작품도 나오게 되었습니다.

안견의 〈몽유도원도〉는 안견의 그림, 안평대군의 글씨, 그리고 박팽년(朴彭年, 1417-1456), 성삼문(成三問, 1418-1456), 신숙주(申叔舟, 1417-1475) 등 당대 최고 엘리트였던 집현전(集賢殿) 학사들의 서예와 시가 합쳐져 삼절(三絶)의 경지를 이룬 최고의 작품입니다. 그 찬문만 해도 21명이 쓴 23편의 글로 이루어졌습니다. 〈몽유도원도〉는 시서화가 혼연일체를 이룬 세종조의 종합적 미술품, 기념비적 금자탑이라 볼 수 있습니다. 안평대군이 아니었다면 이러한 일이 이루어질 수 없었습니다. 그러므로 문화 융성을 위해 문화적 지도자가 얼마나 중요한가를 보려면 세종 연간의 세종대왕과 안평대군을 볼 필요가 있습니다. 그러한 재주와 능력을 함께 갖추고 크게 영향을 미쳤던 안평대군과 비견되는 훌륭한 인재가 그 뒤로는 나오지 못했습니다. 정치적 세력

과 재력, 그리고 탁월한 재주와 두터운 예술애호정신이 모두 합쳐져야 그러한 인물이 출현할 수 있는데, 안평대군 이후로는 없었습니다. 그렇기 때문에 〈몽유도원도〉 같은 기념비적인 작품도 그 이후에는 없습니다. 작품 하나하나를 개별적으로 보면 그림이 우수하고, 시가 우수하고, 글씨가 우수하기는 하지만, 시서화가 한 데 함께 어우러져서 웅장한 오케스트라를 연주하는 것 같은 기념비적인 작품은 그 뒤로 전혀 나오지 못했습니다. 그러한 이유 때문에 안견의 〈몽유도원도〉를 어느 미술작품보다 높게 평가해야 마땅하다고 믿고 있습니다.

　　그렇다면 〈몽유도원도〉의 특징을 어디서 살펴볼 수 있을까요? 그림을 어떻게 보는가 하는 것을 이번에 여러분들께서 익힐 수 있으면 좋을 것 같습니다. 그림을 보실 때는 우선 주제와 그림의 내용을 보아야 합니다. 두 가지가 일치할 수도 있고 그렇지 않을 수도 있습니다. 어떤 작가는 엉뚱한 제목을 붙이는 경우도 있기 때문에 그것이 맞을 수도 있고 아닐 수도 있지만, 일단은 제목과 내용을 대비해서 볼 필요가 있습니다. 그 다음에는 어떻게 그림을 구성하고, 어떻게 구도를 잡고, 어떻게 이야기를 전개했는지, 그리고 어떠한 방법으로 그 작품을 창출했는지, 즉 기법적 측면 등을 구석구석 따지면서 볼 필요가 있습니다. 그리고 사상적 배경을 따져보는 것도 아주 바람직하지만 이에 관해서는 별도의 공부가 필요할 수 있습니다.

　　우선 이 〈몽유도원도〉는 도연명(陶淵明, 365-427)의 「도화원

기(桃花源記)」라는 중국 문학작품과 연관이 있습니다. 안평대군이 도잠(연명)의 「도화원기」를 읽고 늘 마음속에 담고 있다가 어느 날 밤에 그 영향 하에서 꿈을 꾸게 되었는 바, 꿈속에서 몇 사람과 함께 여행하게 되었고 그것을 안견에게 설명해준 뒤 그리게 한 그림이 〈몽유도원도〉입니다. 그래서 도연명의 「도화원기」에 담겨있던 도가사상이 이 그림에 자연스럽게 반영될 수밖에 없었다고 생각합니다. 그렇지만 이를 표현하는 방법은 화가 자신에게 달려 있는 것이었습니다. 그 누구도 화가에게 그것을 기법이나 화풍의 측면에서 어떻게 표현하라고 요구하거나 지시하지 않습니다. 기본적인 방향을 제시할 수는 있겠지만 그려내는 방법은 화가 고유의 권한이고 재능이자 능력입니다.

안견은 워낙 명석한 두뇌의 소유자였기 때문에 안평대군의 설명만 듣고 그 구성을 너무도 절묘하게 해냈습니다. 어떻게 화가가 그림을 절묘하게 구성했는지 살펴보도록 하겠습니다. 〈몽유도원도〉는 형태가 옆으로 긴 두루마리 그림(手卷, 橫卷)입니다. 두루마리 그림은 동양의 경우 오른쪽에서 펼치기 시작해서 눈 넓이만큼 보고, 또 말아서 눈 넓이만큼 펼쳐서 보고, 그렇게 해서 끝까지 다 본 다음에는 원상태로 말아서 넣어두었다가 다시 펼쳐서 보는 것입니다. 따라서 동양의 두루마리 그림들은 거의 예외 없이 이야기가 오른쪽에서 시작하여 왼쪽으로 전개됩니다. 그런데 이 〈몽유도원도〉의 경우에만은 반대로, 왼편에서 시작해서 오른편으로 전개되고 있습니다. 물론 중국이나 일본에서도

불교의 선종(禪宗) 화가들이 전통적인 방법을 떠나 반대로 그려서 이야기를 전개시키는 경우가 간혹 있기는 했지만 일반적으로 전통 산수화에서는 아주 드문 예입니다. 그런데 〈몽유도원도〉는 왼쪽에서 오른쪽으로 전개되는 것만이 아니라, 왼쪽 하단부에서 시작해서 오른쪽 상단부로, 대각선을 따라서 스토리가 전개되도록 구성되었습니다. 이것을 어떻게 알까요? 안평대군이 꿈속에서 여행하다가 길이 두 갈래로 갈라지는 곳에 이르게 되었는데, 그 두 갈래 길에서 어느 쪽으로 갈지 우물쭈물하고 있을 때 산관야복(山冠野服)을 한 사람이 나타나서 "북쪽으로 쭉 가면 도원이 나올 것입니다"라고 해서 그 길을 갔더니 과연 도원이 나왔다고 합니다. 그래서 안평대군이 거기서 신발을 벗고 아주 자유롭게 자연을 즐겼다는 내용이 나옵니다. 여기, 왼쪽 하단부에서 길이 두 갈래로 나뉘고 있는 것을 확인할 수 있습니다. 도원으로 가는 길이 하나 있고, 야산을 끼고 도는 또 다른 길이 있습니다. 두 갈래 길이 있는 곳은 이 부분에서만 나옵니다. 여기서 한 길은 우리가 흔히 서울이나 중부지방에서 볼 수 있는 야산을 끼고 돌고, 다른 하나의 길은 왼쪽에서 오른쪽 상단부로 가면서 도원으로 가는 바깥 입구, 그 다음에 길이 사라졌다가 또다시 나타나는 도원의 안쪽 입구를 지나 마지막에는 도원으로 이어지고 있습니다. 그러니까 이야기 전개가 왼쪽 하단부 구석에서 시작하여 오른쪽 상단부로 이어지고 있는 것입니다. 눈에 보이지 않는 사선을 따라 오른쪽으로 이동하면서 자연은 점점 웅장해지고, 점점 절

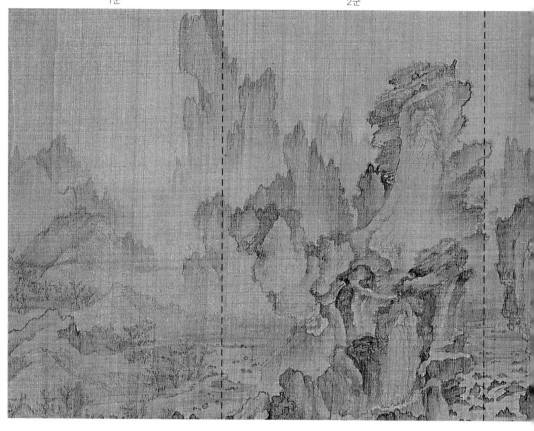

도 3-1 │ 安堅, 〈夢遊桃源圖〉,
1447년, 絹本淡彩,
38.6×106.2cm,
天理大學中央圖書館.

정을 향해서 가는 모습을 보여주고 있습니다. 그런데 이러한 이
야기 전개나 구성과 비슷한 사례를 아무 곳에서도 찾아볼 수 없
습니다. 미국에서 중국 회화사를 제일 앞장서서 연구한 대가 중
의 대가인 프린스턴 대학(Princeton University)의 원 퐁(Wen C.
Fong, 方聞) 교수도 〈몽유도원도〉 같은 구성을 다른 작품에서 찾
을 수 없다고 했습니다. 이처럼 〈몽유도원도〉는 독보적인 구성을
이루고 있다고 볼 수 있습니다.

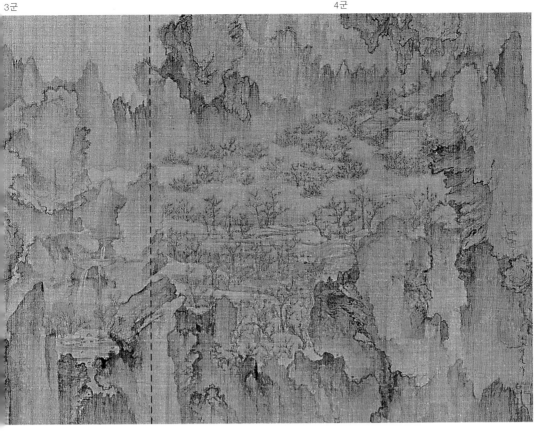

〈몽유도원도〉의 전체 경관을 보면 네 무더기(景群)로 이루어
져 있습니다[도 3-1]. 즉 왼편의 한 무더기를 제1군으로 볼 수 있
고, 그리고 바깥쪽 입구를 제2군, 그리고 용굴 밑으로 사라졌다
가 다시 나타나는 도원의 안쪽 입구를 제3군, 마지막으로 도원을
제4군으로 볼 수 있습니다. 이처럼 〈몽유도원도〉는 하나의 경치
가 따로따로 독립된 것으로 볼 수 있을 정도의 분리된 4개의 경
군(景群)들로 짜여 있으면서도 시각적으로 조화롭게 하나의 통

일체를 이루고 있습니다. 그리고 이야기의 전개가 사선을 따라 자연스럽게 이어지고 고조되도록 이루어져 있는 것을 확인할 수 있습니다. 그러니까 안견은 머리가 정말로 명석한 사람이었다고 볼 수 있습니다. 그림을 보면 그 화가가 머리가 좋은지 안 좋은지도 알 수 있습니다. 글 읽으면서 글 쓴 사람이 얼마나 논리적인지 아닌지 우리가 다 알 수 있지 않습니까? 여기 계신 서지문 선생이나 박지향 선생과도 이야기했었지만, 저는 글 잘 쓰는 사람들의 글을 빼놓지 않고 읽습니다. 매일 신문을 몇 시간씩 본다고 제처가 불평을 하는데, 읽어야 될 좋은 글들이 그렇게 많은데 어떻게 읽지 않을 수 있겠습니까? 잠을 조금 덜 자더라도 읽을 것은 읽어야지요. 글을 보고 그 글을 쓴 사람을 알 수 있듯이, 그림을 보고 그린 사람을 알 수 있는 것입니다. 다만 그림을 보는 사람이 그러한 눈을 가지고 있느냐 아니냐가 차이인 것입니다. 글을 보고 글쓴이가 어떠한지 알 수 있듯이 그림을 볼 줄 아는 사람들은 그림에서도 그러한 것을 다 볼 수가 있습니다. 이처럼 안견이 굉장히 머리가 좋았다는 것을 〈몽유도원도〉의 절묘한 구성을 통해서 확인할 수 있습니다. 안견이 머리가 좋았다는 사실은 뒤에 소개하듯이 다른 곳에서도 확인됩니다.

제4군의 도원은 사방이 산으로 둘러싸여 있으면서도 안이 넓은 곳으로 그려졌습니다. 어느 날 진(晉)나라 태원(太元) 시기 어떤 어부가 봄날 배를 타고 가다보니 복사꽃이 만발한 곳이 나왔습니다. 그래서 배를 버리고 가다가 보니까 산 밑에 조그만 구멍

이 있었습니다. 그 구멍이 궁금해서 들어가보니 갑자기 넓은 곳이 나왔습니다. 그곳에서는 개가 짖고, 닭이 울고, 농부들은 들에서 일하고 있었습니다. 그래서 어부가 사람들을 만나보니까 진시황이 다스리던 진(秦)나라가 망하고 동진(東晉)이라고 하는 새로운 시대가 온 것조차도 모르고 있었습니다. 집집마다 사람들이 어부를 초대해서 후한 대접을 해주었습니다. 나중에 어부가 떠나려고 할 때 세상에 나가면 우리가 여기 살고 있다는 것을 말하지 말라고 했지만 나올 때 나뭇가지를 꺾어서 표시를 하며 돌아와 고을 태수에게 자신이 본 것을 이야기했습니다. 그런 뒤 어부는 태수과 함께 그 마을을 찾으러 나섰지만 아무도 찾지 못하고 찾던 사람들은 다 죽어서 결국 잊혀졌다는 것이 「도화원기」의 대체적인 내용입니다. 그래서 도원이라고 하는 곳은 도가적 이상향, 세상 모든 근심 걱정 없이 아주 편안하게 살아갈 수 있는 유토피아로서 생각되었다는 것을 알 수 있습니다. 도원의 자연 환경이나 모습은 사방이 산으로 둘러싸여 있으면서 넓은 곳입니다. 그런데 이것은 화가에게 매우 곤혹스러운 조건입니다. 사방이 산으로 둘러싸이게 그리다보면 안이 좁아지게 되고, 안을 넓게 그리려다보면 산은 조그맣게 그릴 수밖에 없습니다. 그 문제를 안견은 어떻게 해결했을까요? 바로 부감법(俯瞰法)을 써서 경치를 위에서 내려다 본 것처럼 그리고, 시선이 닿는 가장 가까운 산의 높이를 조금 낮춰주었습니다. 이만큼만 낮추었음에도 불구하고 도원은 꽤 넓어 보입니다. 이것은 우리의 눈이 도원을 상당히 넓은

지역으로 인지하게끔, 착각하도록 배려한 결과입니다. 그래서 안견이 굉장히 명석한 사람이었다는 것을 알 수 있습니다.

이는 옛날 기록을 통해서도 확인을 할 수 있습니다. 백호(白湖) 윤휴(尹鑴, 1617-1680) 선생이 쓴 『백호전서(白湖全書)』를 보면, 어느 날 안견이 안평대군에게 놀러갔을 때 안평대군이 새로 구한 먹[북경에서 구해온 용매먹(龍煤墨丸)]을 자랑했다고 합니다. 조금 있다가 안평대군이 자리를 비웠다가 돌아왔는데 거기에 있던 먹이 온데간데없이 사라졌습니다. 그때 방 안에는 안견만 홀로 앉아 있었습니다. 그래서 안평대군이 여종을 불러서 여기에 있던 먹이 어디 갔는지 물어보니, 자신은 모르고 오직 안견만 방에 있었다고 증언을 하는 것이었습니다. 그렇지만 안견은 시치미를 떼고 자신은 모른다고 했습니다. 그런데 안견이 나중에 하직 인사를 하려고 일어서는데 그때 안견의 도포자락에서 그 문제의 먹이 뚝 떨어졌습니다. 그것을 보고 안평대군이 "이런 천하의 못된 인간이 있느냐? 다시는 내 문전에 얼씬도 하지 마라"며 화를 냈습니다. 이 소문이 쫙 퍼져서 안견과 안평대군이 갈라선 것으로 알려졌습니다. 덕분에 이후 안평대군이 수양대군에게 피해를 입게 되고 그의 주변에 있던 사람들도 피해를 입을 때 안견은 살아남을 수 있었습니다. 안견이 반드시 머리만 좋았던 것이 아니고 세상 돌아가는 낌새에도 약삭빠른 사람이었다고 볼 수도 있겠습니다. 어쨌든 그 덕분에 안평대군이 사망한 뒤에도 안견은 살아남아서 그의 아들은 문과 시험을 쳐서 합격하여 출세하고, 자

신은 1460-1470년대까지도 활동했다는 것을 엿볼 수 있습니다. 안견의 이러한 점은 〈몽유도원도〉가 시각적으로 보여주는 구성 등 일련의 특징과 일맥상통한다고 생각할 수도 있습니다.

안견은 안평대군과 헤어지기 전까지 걸작들이 많이 포함되어 있던 안평대군의 소장품들을 공부하고 대군 주변의 석학들로부터 지식과 안목을 쌓음으로써 대가로 성장할 수 있었습니다. 이처럼 안견과 안평대군은 따로 떼어서 생각할 수 없을 정도로 밀접한 관계에 있었습니다. 안평대군이 있었기에 안견이 타고난 재주와 함께 거장으로 성공할 수 있었을 것입니다. 우리나라 역사상 대표적인 화가와 후원자의 관계라 할 수 있습니다.

이것은 안평대군이 쓴 "몽유도원도(夢遊桃源圖)"라는 글씨입니다[도 3-2]. 안평대군은 왕희지체(王羲之體)를 바탕으로 한 조맹부(趙孟頫, 1254-1322)의 송설체(松雪體)를 받아들여서 대성했던 인물입니다. 실제로 조맹부의 글씨를 놓고 비교해보아도 안평대군의 글씨가 나으면 낫지 더 못하지는 않습니다. 이렇게 말하면 국수주의자라고 비난을 받을지 모릅니다. 그렇기 때문에 제가 『청출어람의 한국미술』(2010)이라는 책을 쓰면서 서예는 일절 집어넣지 않았습니다. 서예에 관해서만은 중국인들이 자존심 상해할 것이고, 실제로 중국보다 우리나라 글씨가 더 낫다고 이야기할 수도 없는 형편입니다. 고려시대 사경(寫經) 역시 변상도(變相圖)의 뛰어남에도 불구하고 글씨 때문에 집어넣지 못했고 추사(秋史) 김정희(金正喜, 1786-1856)도 집어넣지 못했습니다. 그

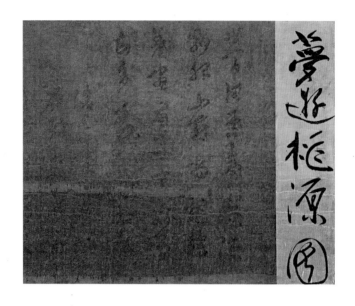

렇지만 15세기 당시에 중국 사신들이 조선에 와서 제일 얻어가고
싶어했던 미술품 중에는 금강산도와 함께 안평대군의 글씨도 들
어가 있었습니다. 제 생각에는 중국의 박물관 수장고 같은 곳에
안견이나 안견파의 그림, 그리고 안평대군의 글씨가 숨어 있지
않을까 생각합니다. 그렇지만 중국 사람들이 수장고를 보여주는
일은 거의 없습니다. 언젠가 그런 작품들이 밝혀지기를 바라고
있습니다. 어쨌든 "몽유도원도"라는 글씨에서 안평대군의 뛰어
난 행서체(行書體)를 볼 수 있습니다. 글씨는 밑에 와서 "도(圖)"
자로 마무리되는데, 태세(太細)와 비수(肥瘦), 강약(强弱)과 농담
(濃淡), 그리고 완급(緩急) 등 선의 다섯 가지 요소들이 모두 드러
나는 뛰어난 글씨임을 확인할 수 있습니다. 그리고 〈몽유도원도〉
가 완성된 지 3년 뒤 초하룻날 안평대군이 파란 바탕의 비단에다

주서(朱書)로 시문을 적어넣은 것도 확인할 수 있습니다.

다시 그림으로 돌아가면, 어부가 타고 왔던 배가 물가에 하나 보이고 괴상하게 생긴 암산의 모습도 보입니다. 특히 복사꽃이 만발한 도원의 표현이 그렇게 섬세할 수 없습니다. 제가 1970년대 초에 박사논문을 쓰기 위해 텐리대학(天理大學)에 가서 이 작품을 처음 보았는데, 그때는 이 복사꽃에 빨간색과 분홍색이 곁들여져 있었고, 잎에는 초록색과 파란색이 선명했으며, 꽃술에는 금분이 칠해져 있어서 영롱하기 그지없었습니다. 그런데 2009년에 국립중앙박물관에 〈몽유도원도〉가 전시되어 6시간씩 줄서서 보기도 하고 그랬습니다만, 그때 네 번째로 제가 다시 자세히 보니까, 금가루가 비단 올에 박혀 있는 것들이 몇 개만 보일 뿐 다 없어졌습니다. 너무 안타까운 일입니다. 본래는 지금보다 훨씬 아름답고 영롱한 그림이었습니다. 나무를 그린 필선도 그렇게 가늘면서도 힘이 넘칠 수 없습니다. 어떤 화가는 〈몽유도원도〉가 크기도 작고 별거 없더라고 말하기도 했는데, 미술작품과 사람은 크기로 따지면 안 되지 않습니까? 절대로 크기로 미술작품을 따져서는 안 됩니다. 사람도 마찬가지고요. 좌우간 그 화가가 실제 작품도 제대로 자세히 보지 못하고 정말 모른 채 한 헛소리였습니다. 그림을 가까이서 보면 안개가 자욱하게 끼어 있고, 초가집이 있기는 있지만 사람은 전혀 보이지 않습니다. 그리고 도원의 맨 위에는 고드름처럼 바위가 매달려 있는 모습을 하고 있습니다. 이것은 방호(方壺), 즉 신선이 사는 동굴처럼 되어 있는 지형을 반

영한다고 생각됩니다.

시간이 워낙 빠르게 지나가기 때문에 제가 안견과 화풍만이라도 빨리 첫 번째 시간에 소개를 마쳐야 할 것 같습니다.

안견파 화풍의 산수화

안견의 작품 중 논란의 여지가 없는 진작은 오직 〈몽유도원도〉
한 점뿐입니다. 나머지는 대개 전칭이 되고 있는데, 그중에서 시
대적으로 제일 오래되고 가장 중요하게 여겨지는 것이 〈사시팔
경도(四時八景圖)〉입니다[도 4].[13] '이른 봄(初春),' '늦은 봄(晚春)'
그 다음에 '이른 여름(初夏),' '늦은 여름(晚夏),' '이른 가을(初
秋),' '늦은 가을(晚秋),' 그리고 '이른 겨울(初冬),' '늦은 겨울(晚
冬)' 순서입니다. 이렇게 사계절의 경치를 이른 봄, 늦은 봄, 이런
식으로 여덟 장면을 그려냈기 때문에 〈사시팔경도〉라고 합니다.
또는 〈사계팔경도(四季八景圖)〉라고 할 수도 있습니다.

.........

13 안휘준, 「안견 전칭의 〈사시팔경도〉」, 『한국 회화사 연구』(시공사, 2000), pp.
380-389 참조.

이 작품의 특징을 살펴보면, 우선 오른쪽 그림('初春')[도 4-1]
에서 가운데에 선이 있다고 가정해보면 오른쪽에 무게가 주어져
있고 반대편은 가볍게 다뤄져 있습니다. 왼쪽 그림('晚春')[도 4-2]
은 반대로 왼쪽에 무게가 주어져 있고 반대편은 가볍게 다뤄져
있습니다. 그래서 그림을 하나씩만 떼어서 보면 한쪽에 치우친
구도를 가지고 있습니다. 제가 그것을 한쪽에 치우쳐 있기 때문
에 편파구도(偏頗構圖)라고 말합니다. 그중에서도 근경과 후경의
주산이 이단구도를 이루기 때문에 편파이단구도(偏頗二段構圖)라
고 합니다.[14] 16세기 전반기로 넘어가게 되면 가운데에 경군 하
나를 더 끼워 넣어서 편파삼단구도(偏頗三段構圖)로 바뀌게 됩니
다. 시대의 변천에 따라서 화풍과 구성이 변화한 것을 알 수 있습
니다.

'이른 봄'의 장면은 싹이 막 돋아나기 시작하고 날씨는 따뜻
해서 필선도 전부 곡선이고 부드럽습니다. '늦은 봄'이 되면 새
싹들이 많이 나오고 녹음이 약간 우거지기 시작하며 아지랑이가
많이 피는 것을 확인할 수 있습니다. 이처럼 계절에 따른 변화를
산수화가 아주 예민하게 반영하고 있는 것을 볼 수 있습니다. 북
송의 화가 곽희(郭熙, 1020?-1090?)가 남긴 기록 중에 『임천고치
(林泉高致)』라고 하는 저술이 있습니다.[15] 이것은 곽희의 아들인

.........

14 안휘준,「조선 초기 안견파 산수화 구도의 계보」, 위의 책, pp. 408-428 참조.

15 허영환,『林泉高致: 郭熙·郭思의 山水畫論』(열화당, 1989) 참조.

곽사(郭思, 생몰년 미상)가 편찬한 것입니다. 그중에 산수화를 다룬 「산수훈(山水訓)」이라고 하는 꼭지가 있습니다. 그 내용을 보면 모든 자연의 모습은 볼 때마다, 시간에 따라서, 보는 위치에 따라서, 계절에 따라서 달리 보인다고 합니다. 이러한 이론이 안견파의 〈사시팔경도〉에도 그대로 드러나 있는 것을 볼 수 있습니다. 이렇게 〈사시팔경도〉는 편파구도를 하고 있을 뿐만 아니라, 그림 전체의 경치는 몇 무더기의 따로따로 떨어진 경물들이 합쳐져 시각적으로 하나의 조화를 이루는 모습을 보여주고 있습니다. 또한 경군(景群)과 경군 사이는 수면과 안개를 통해서 확대지향적인 넓은 공간변화를 드러내고 있습니다.

그러한 특징들은 '이른 여름,'〔도 4-3〕 '늦은 여름'〔도 4-4〕의 경우에도 마찬가지로 완연합니다. '늦은 여름'의 그림에는 비바람이 휘몰아치고 있습니다〔도 4-4〕. 가을이 되면 추워서 문도 걸어 잠그고, 폭포의 물도 가늘어져서 스산한 분위기가 완연합니다〔도 4-5, 4-6〕. '이른 가을'에서도 망망대해처럼 공간이 트여 있고〔도 4-5〕, '늦은 가을'에서도 공간이 끝없이 뒤로 이동하며 막히지 않고 이어집니다〔도 4-6〕. 이렇게 공간이 막히지 않은 모습입니다. 그런데 마지막에 가서는 공간이 꽉 닫힙니다. 마지막 그림인 '늦은 겨울'〔도 4-8〕에서는 밤에 문단속하듯이 공간을 딱 닫은 모습을 보여주고 있습니다.

또한 겨울 장면에서는 굉장히 굵고 각이 심한, 강렬한 필선들이 구사되어 있어서 겨울다운 모습을 나타냅니다. 일례로 '이

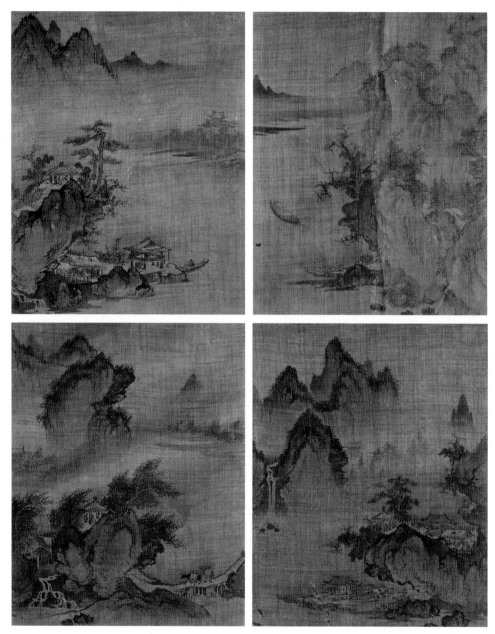

도 4 ｜ 傳 安堅, 〈四時八景圖〉, 15세기 중엽, 絹本水墨, 各 35.8×28.5cm, 국립중앙박물관.

| 4-2 | 4-1 |
| 4-4 | 4-3 |

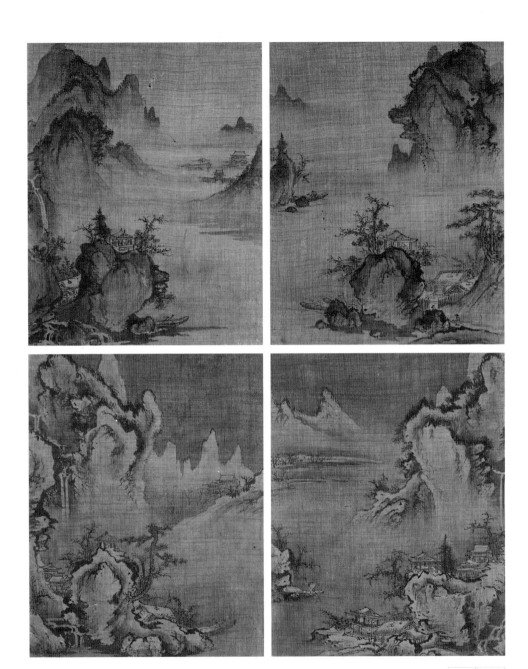

| 4-6 | 4-5 |
| 4-8 | 4-7 |

른 겨울'[도 4-7]을 보면, 모두 네 개의 경군들로 짜여져 있는데, 시각적으로 너무나 조화가 잘 되어 있는 것을 볼 수 있습니다. 앞의 언덕은 뒤로 물러나고, 뒤의 산은 앞으로 다가오고, 또 뒷산의 줄기는 뻗어서 반대편과 연결되고, 앞쪽의 대나무는 어부의 노와 연결되어서 보는 사람이 구석구석을 빼놓지 않고 보도록 화가가 배려하였습니다. "그것은 당신이 하는 해석이지 화가가 그런 것까지 생각했겠느냐"고 물어보는 분들이 있을 수 있습니다만, 화가는 작품으로 말하는 것입니다. 시문학 작품에서 시인이 단어 하나를 고르기 위해서 얼마나 많은 고심을 하고, 얼마나 많은 시간을 보냅니까? 화가도 자기 작품을 통해서 말하는 것이기 때문에 표현 하나하나에 다 신경을 썼던 것을 인정해 주어야 합니다. 시에서는 인정하고 미술작품에서는 인정하지 않는다면 그것이 말이 되겠습니까?

이것은 안견이 참조했던 북송 대 최고의 화원 곽희의 화풍을 보여주는 대표적인 작품인 〈조춘도(早春圖)〉라는 이른 봄 경치를 그린 그림입니다[도 5]. 〈조춘도〉는 1072년에 그려진 것인데, 이 중국 그림과 전 안견의 '이른 겨울'[도 4-7] 그림을 나란히 놓고 구도나 구성을 보면, 〈조춘도〉는 중앙 중심적인 것을 확인할 수 있습니다. 중앙 하단부에서 시작하여 지그재그로 이렇게 꿈틀대면서 뒤로 물러나고, 그러면서 점점 더 높아져서 절정을 이루게 됩니다. 따라서 중심축을 경계로 대칭구도적인 효과를 발휘하고 있는 것을 볼 수 있습니다. 그렇다면 안견의 전칭 작품은 어떠한지 살

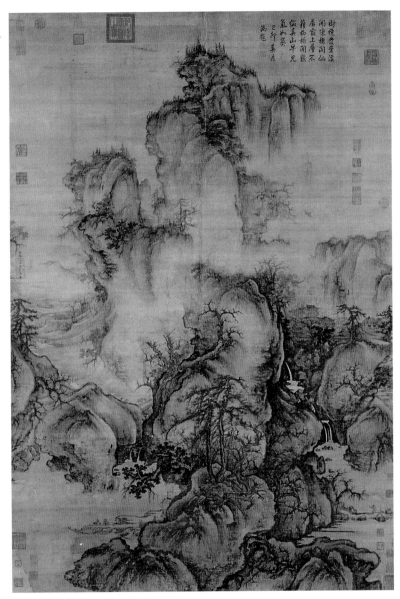

펴봅시다. 편파구도, 즉 경물들이 한쪽에 치우쳐 있고, 또 따로따로 떨어져 있어서 〈조춘도〉처럼 유기적인 연결이 되지 않은 채 분산되어 있는 것을 볼 수 있습니다. 우리나라 화가에게는 〈조춘도〉처럼 유기적인 연결보다는 확대지향적인 공간이 보다 중요하게 간주되었던 것을 볼 수 있습니다. 비록 조선 초기 산수화는 중국 화풍의 영향을 받았지만, 구도와 구성, 공간의 처리 등에서는 중국 그림과 판이하게 달라진 것입니다.

이러한 구도나 공간개념은 일본에 전해져서 일본 무로마치시대(室町時代, 1336-1573) 최고의 화가였던 슈분(周文, 생몰년 미상)의 전칭 작품 〈죽재독서도(竹齋讀書圖)〉에도 반영된 것이 드러납니다[도 6].[16] 우리나라 〈사시팔경도〉 중에서 '늦은 봄'[도 4-2]과 나란히 놓고 보면, '늦은 봄'을 뒤집은 그림이 〈죽재독서도〉이고, 〈죽재독서도〉를 뒤집은 그림이 '늦은 봄'인 것처럼 구도와 구성이 너무나 흡사하지 않습니까? 슈분은 1423년에 우리나라에 왔다가 1424년에 일본으로 돌아간 사람입니다. 이때의 일본 사절단은 대장경판을 얻으러 왔다가 우리 조정이 주지 않자 단식투쟁을 벌이고, 그 단식투쟁 중에 일본 군대를 동원해서 뺏어가자는 논

.........

16 15세기 한·일 간의 회화 관계에 대한 종합적인 고찰은 안휘준, 「조선 초기의 회화와 일본 무로마치시대의 수묵화」, 『한국 회화사 연구』(시공사, 2000), pp. 474-500; 「수문과 문청의 생애와 작품」, 『한국 회화의 이해』(시공사, 2000), pp. 257-273, 그리고 「한·일 회화 관계 1500년」, 『한국 그림의 전통』(사회평론, 2012), pp. 467-478 참조.

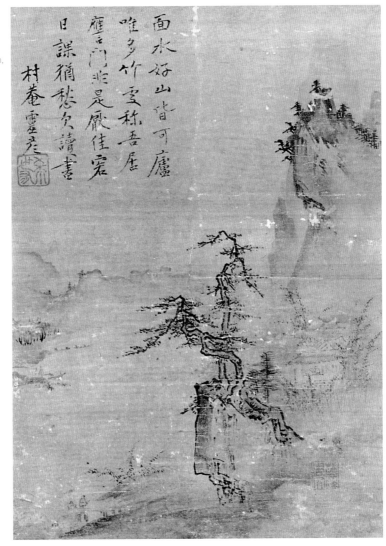

의를 하기도 했었습니다. 이 와중에서 화승슈분자(畵僧周文者), 즉 그림을 그리는 승려 슈분이라는 자가 망발언(妄發言)했다는 문구가 『세종실록』에 나옵니다. 이 기록을 통해 슈분이라고 하는, 일본 무로마치시대 최고의 수묵화가로서 개조나 진배없는 사람이 1423년에 우리나라에 왔다가 1424년 돌아갔다는 사실이 확인됩니다. 그때 한국에 왔다 가면서 안견파의 영향을 많이 받았다는 점을 이러한 한·일 양국의 작품을 비교함으로써 확인할 수 있는 것입니다. 〈죽재독서도〉에서 45도 각도로 솟아오른 언덕, 그리고 거기에 서있는 쌍송(雙松), 그 주변에 있는 정자 등의 모티프, 한쪽에 치우친 편파구도, 확대지향적인 공간구성 등이 모두 일맥상통하지 않습니까? 이러한 작품 비교를 통해서 슈분이라고 하는 사람이 우리나라에 왔다가 안견파의 영향을 받았다는 것을 시각적으로 분명히 확인할 수 있는 것입니다.

옛날에 와키모토 소쿠로(脇本十九郎)라는 아주 양심적인 일본 학자가 일본 무로마치시대의 회화를 세 시기로 나눠서, 초기는 중국 회화의 영향을 받았던 시대, 중기는 조선 회화의 영향을 받았던 시대, 후기는 셋슈(雪舟, 1420-1506)를 중심으로 다시 중국 회화의 영향을 강하게 받아들인 시대로 규정한 바 있습니다.[17] 그 중기에 해당하는 대표적인 사례가 슈분의 이러한 작품이라고

.........

17 脇本十九郎,「日本水墨畵壇に及ばせる朝鮮畵の影響」,『美術硏究』28(1934. 4), p. 165 참조.

68 조선시대 산수화 특강

볼 수 있습니다. 그러나 당시에는 그 사실을 시각적으로 증명하지는 못했습니다. 제가 일본에서 몇 차례 한·일 양국의 작품들을 제시하고 비교하면서 이러한 영향관계에 대하여 이야기를 하였습니다만, 이에 대해 반론을 제기하는 정통적인 저명 학자는 없었습니다. 무로마치시대 산수화가 안견파의 영향을 받았다는 것은 이제 인정받고 있는 주장이라고 생각합니다. 다만 우리나라 안견파는 곽희파 계통의 화풍을 주조로 하고 있는 반면에, 일본의 슈분파 그림들은 남송시대 아카데미 스타일, 즉 화원체 화풍을 받아들여서 소나무나 산을 그리는 데 썼습니다. 그러니까 일본의 슈분파 화가들은 공간과 구도는 우리나라 영향을 받아들이고 실제로 그리는 데 필요한 기법은 남송대 영향을 받아서 결합함으로써 제3의 일본적인 화풍을 형성했다고 할 수 있습니다. 이처럼 15세기 일본의 수묵산수화들을 파헤쳐 보면 구도와 구성, 공간의 표현 등은 안견파로부터 영향을 받았다는 사실을 확인할 수 있습니다.

일본의 산수화에 미친 한국회화, 특히 안견파 화풍의 영향과 관련하여 주목되는 화가와 작품이 더 있습니다. 그런 화가들 중에 문청(文淸, 생몰년 미상)이라고 하는 사람이 있습니다.[18] 일본 사람들은 분세이라고 이야기합니다. 15세기 한·일 간의 회화 관계에는 슈분과 분세이가 중심이 된다고 볼 수 있습니다. 그래서

..........
18 이 장의 주16 참조.

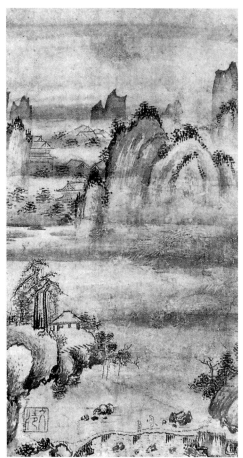

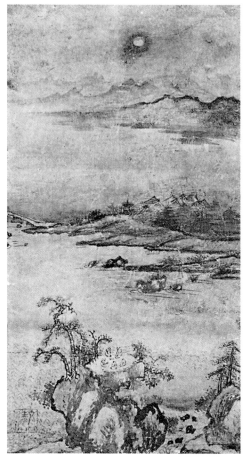

이러한 인물들을 둘러싼 궁금한 문제들에 대해 '슈분, 분세이 프
라블럼(슈분, 분세이의 문제)'이라고 부르기도 합니다. 문청이라
는 화가가 일본에 남겨놓은 〈소상팔경도〉 중에 '연사모종(煙寺
暮鐘)'이나 '동정추월(洞庭秋月)'과 같은 그림들을 보면 백퍼센트
안견파 화풍의 영향을 반영하고 있습니다[도 7, 8]. 문청은 일본 교
토의 다이토쿠지(大德寺)를 중심으로 활동했던 화가인데, 이 사

람이 승려였는지는 불확실하지만, 우리나라에서 건너간 화가였던 것은 사실로 인정해야 하지 않을까라고 생각합니다. 그의 작품들이 지닌 화풍이 그렇게 말하고 있기 때문입니다. 특히 이 두 그림은 백퍼센트 한국 그림이고 일본적인 요소가 하나도 보이지 않습니다. 우리나라 화가가 중국의 영향을 받아도 우리나라의 요소를 가미하듯이, 일본 화가가 우리나라 화풍의 영향을 받았을 때도 반드시 일본적인 요소를 가미합니다. 그런데 이 그림에는 일본적인 요소가 전혀 나타나지 않습니다. 전무합니다. 백퍼센트 한국 화풍입니다. 그래서 한국에서 활동하며 안견파 화풍을 따르던 문청이라는 화가가 일본에 건너가서는 지금 보스턴 미술관(Museum of Fine Arts, Boston)에 남아 있는 〈산수도(山水圖)〉같이 남송원체 화풍을 가미한 화풍의 그림을 그리다가 세상을 떠난 것으로 보입니다[도 9]. 문청, 혹은 분세이는 일본에 건너가서 후반기에는 일본 사람들이 좋아하는 남송원체 화풍의 영향을 가미한 그림을 그렸습니다. 그러나 주산의 표현에는 강한 흑백의 대조를 남기고 있어서 조선 초기 산수화의 잔흔을 보여 줍니다. 국립중앙박물관에 있는 문청의 〈누각산수도(樓閣山水圖)〉[도 10]만 보더라도 백퍼센트 한국 그림인데, 이후 일본에 가서는 보스턴미술관에 있는 그림처럼 변한 것입니다. 그런데 이렇게 일본적으로 변한 그림에도 주산의 표현을 보면 한국적 영향이 분명히 남아 있습니다. "나는 조선 사람이요"하고 남겨놓은 흔적이 바로 흑백의 대조가 심한 주산의 표현 방법입니다. 이렇게 전

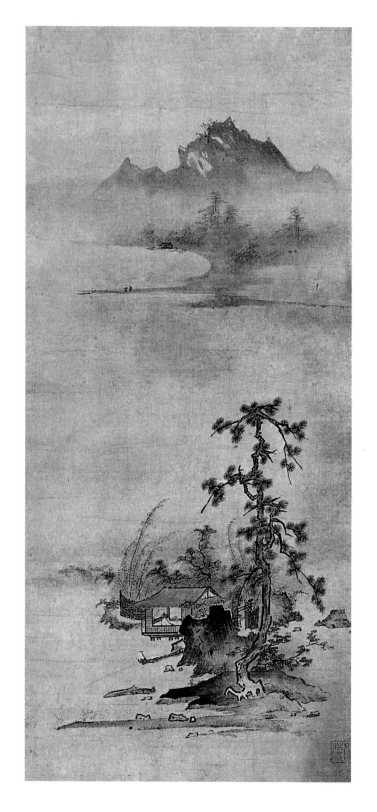

도 10 | 文清,〈樓閣山水圖〉,
15세기 후반, 紙本淡彩,
31.5×42.7cm,
국립중앙박물관.

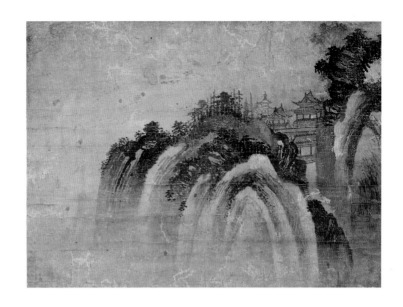

혀 먹을 칠하지 않고 흰 부분을 남겨두어서 대조를 이루는 것은
한·중·일 삼국 중에서 우리나라 조선 초기에만 보이는 현상입
니다. 그래서 문청은 역시 우리나라 출신으로 일본에 건너가서
활동했던 화가라고 보지 않을 수 없습니다.

그런데 같은 방법으로 주산을 표현한 또 다른 대표작이 일본
에 남아 있습니다. 그것이 바로 1410년에 일본에 사절로 갔던 집
현전 학사 양수(梁需, 생몰년 미상)가 찬한〈파초야우도(芭蕉夜雨
圖)〉라는 작품입니다도 11].[19] 이 작품에는 양수의 찬시 이외에도
그를 환영하여 시를 지은 교토의 승려 16명의 찬시가 곁들여져

.........

19 안휘준,「양수 찬(讚)〈파초야우도〉」,『한국 회화사 연구』(시공사, 2000), pp.
479-481; 熊谷宣夫,「芭蕉夜雨圖考」,『美術研究』8(1932.8), pp. 9-20 참조.

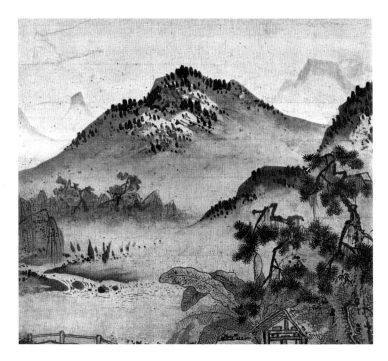

있어서 절대연대(1410)와 제작 경위가 분명하여 많은 참고가 됩니다. 역시 주산(主山)의 표현에 흑백의 대조가 완연한 묵법과 묘사법이 진솔하게 드러나 있습니다. 이와 똑같은 묘사법이 1531년 〈독서당계회도(讀書堂契會圖)〉〔도 27〕에도 계승되어 있어서 조선 초기 산수화의 전통이었음을 분명히 밝혀 줍니다.

그리고 조선 초기에는 소상팔경도(瀟湘八景圖)가 많이 그려졌다고 앞의 서론에서 이야기했습니다. 이 소상팔경도라고 하는 것은 양자강 남쪽 소수와 상강이 합쳐지는 경치가 아름답기 때문에 여기서 여덟 장면을 뽑아서 만든 주제입니다.[20] 이것이 고려시대에 전해져서 고려시대에도 시문을 짓고 그림을 그렸지만

모두 없어졌습니다. 조선 세종 연간에 안평대군이 중국 남송 때의 황제인 영종(寧宗, 재위 1194-1224)의 소상팔경시(瀟湘八景詩)를 구한 것을 기념해서 소상팔경도를 그리게 하고, 17명의 그 당시 대표적인 문인들로 하여금 시를 짓게 했습니다. 마치 〈몽유도원도〉처럼 시·서·화가 어우러진 종합적 구성을 보여주는 작품을 남긴 것입니다.[21] 그 이후로 소상팔경도가 대대적으로 우리나라 화단에서 그려지게 되었고, 이것이 아까도 지적한 것처럼 조선 말기까지 계속되었습니다. 중국에서 기원했지만 중국보다 한국에서 더 활발하게 그려지고 더 색다르게 발전한 주제가 여럿 있습니다만, 그중 하나가 소상팔경도입니다. 특히 조선 초기에는 중국에서보다 소상팔경도를 훨씬 더 많이 그렸습니다.

국립중앙박물관 소장의 〈소상팔경도〉의 첫 번째 그림에서는 중경에 산시(山市)의 건물들이 보입니다(도 12-1). 즉 이 작품은 산시에서 걷히고 있는 아지랑이, '산시청람(山市晴嵐)'을 묘사한 그림입니다. 그 다음에 두 번째 그림은 '연사모종(煙寺暮鍾)'이라고 해서 중경에 절 건물이 보이고, 저녁 종소리를 들으면서 여행에서 돌아오는 고사(高士)와 동자(童子)의 모습이 그려져 있습니

.........

20 안휘준, 「한국의 소상팔경도」, 『韓國 繪畵의 傳統』(文藝出版社, 1988), pp. 162-249; 박해훈, 「조선시대 瀟湘八景圖 연구」(홍익대학교 석사학위논문, 2007) 참조.
21 안평대군이 주도하여 제작한 소상팔경도는 그림은 없어지고 찬문만 남아 있습니다. 문화재청, 『비해당 소상팔경시첩』(2008) 참조. 그림은 안견이 그렸을 가능성이 큽니다. 이 책에 실린 안휘준의 글 「비해당 안평대군의 〈소상팔경도〉」, pp. 42-62 참조.

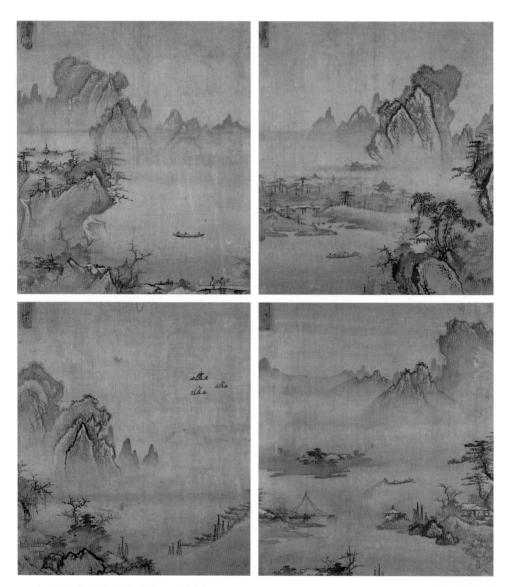

도 12 | 필자미상(傳 安堅), 〈瀟湘八景圖〉, 16세기 전반, 紙本水墨, 各 35.2×30.7cm, 국립중앙박물관.

12-2	12-1

12-4	12-3

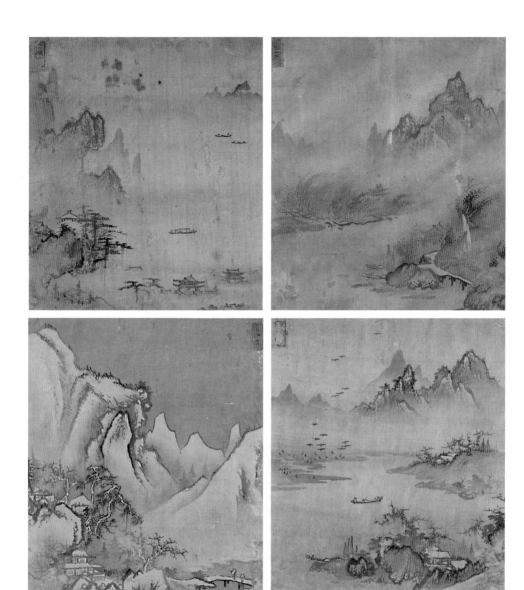

다[도 12-2]. 여전히 편파이단구도(偏頗二段構圖)의 모습을 보여주고 있습니다. 세 번째 그림은 '어촌석조(漁村夕潮),' 어촌에 드리워진 땅거미[도 12-3], 그리고 네 번째는 '원포귀범(遠浦歸帆),' 고기 잡으러 나갔던 배들이 돌아오는 장면인데 망망대해가 펼쳐져 있습니다[도 12-4]. 다섯 번째는 '소상야우(瀟湘夜雨),' 소상과 상강에 부는 밤비[도 12-5], 여섯 번째는 지금은 둥근 달이 사라지고 없습니다만 아마도 그림이 잘려져 나간 것으로 생각되는데, 동정호에서 달을 감상하는 '동정추월(洞庭秋月)'[도 12-6], 일곱 번째는 강가에 내려앉는 기러기 떼를 그린 '평사낙안(平沙落雁)'[도 12-7], 그리고 마지막 여덟 번째 그림은 온 천지에 내린 저녁 눈 '강천모설(江天暮雪)'의 장면입니다[도 12-8]. 어쨌든 이러한 소상팔경도가 크게 유행했습니다. 지금 남아 있는 조선 초기의 산수화들은 거의 다 소상팔경도의 일부라고 해도 과언이 아닐 정도입니다. 그런데 '평사낙안'의 뒤쪽 산을 보면 산을 그릴 때 점과 짧은 선을 많이 구사한 것을 확인할 수 있습니다. 저는 이것을 단선점준(短線點皴)이라고 부릅니다.[22] 이것은 뒤에 소개할 〈독서당계회도〉[도 27]에서 보듯이 우리나라 조선 초 16세기 전반에 안견파의 그림에서 독자적으로 발전한 준법(皴法)이며, 단선과 점이 어우러져서 산이나 언덕의 볼륨, 또는 질감을 나타내는 표현을 준법

.........

22 안휘준, 「16세기 안견파 회화와 단선점준」, 『한국 회화사 연구』(시공사, 2000), pp. 429-450 참조.

처럼 구사했기 때문에 단선점준이라고 합니다. 이 〈소상팔경도〉에는 그러한 16세기 초기의 특징이 잘 드러나고 있습니다. 그래서 이 작품은 15세기 안견의 작품일 수가 없습니다. 필자미상의 16세기 전반기 안견파의 그림으로 보아야 마땅합니다. 그러나 안견의 작품으로 전칭이 되고 있고 〈사시팔경도〉와 같은 계보의 작품이어서 부득이 이곳에서 소개를 하는 것입니다.

한편 안견의 작품으로 전해지는 또다른 그림 중에 국립중앙박물관 소장의 〈적벽도(赤壁圖)〉라는 그림이 있습니다[도 13].[23] 이 그림은 앞서 보신 〈몽유도원도〉나 〈사시팔경도〉나 〈소상팔경도〉와는 전혀 다른 화풍을 보여줍니다. 이 납작하고 켜켜이 쌓인 듯한 산의 모습은 명나라 초기 절강성(浙江省) 출신의 대진(戴進, 1388?-1462?)이라고 하는 화원이 그린 〈계당시의도(溪堂詩意圖)〉에 보이는 산의 표현과 비슷합니다[도 14]. 절강성 출신인 대진이 개조이기 때문에 그가 주도하여 발전시킨 화풍을 절파(浙派) 또는 절파 화풍이라고 부릅니다.[24] 절파 화풍의 수용은 이미 15세기에 이루어졌던 것으로 볼 수 있습니다. 〈적벽도〉를 보시면 화

.........

23 안휘준, 「속전(俗傳) 안견 필 〈적벽도〉」, 위의 책, pp. 451-462 참조

24 안휘준, 「절파계 화풍의 제양상」, 위의 책, pp. 558-619; 장진성, 「조선 중기 절파계 화풍의 형성과 대진(戴進)」, 『미술사와 시각문화』9(2010. 10), pp. 202-221 참조. 중국의 절파화풍에 관하여는 鈴木敬, 『明代繪畫史硏究: 浙派』(東京: 木耳社, 1968); 故宮博物院 編, 『明代宮廷與浙派繪畫選集』(北京: 文物出版社, 1983); Richard M. Barnhart et al., *Painters of the Great Ming: The Imperial Court and the Zhe School* (Dallas: Dallas Museum of Art, 1993) 참조.

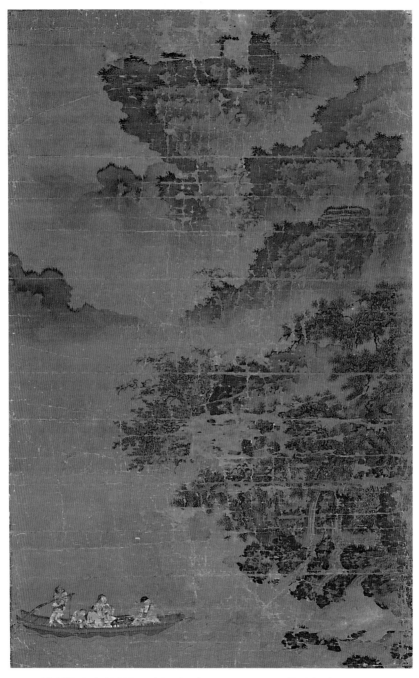

도 13 | 필자미상(傳 安堅), 〈赤壁圖〉, 15세기, 絹本淡彩, 161.5×102.3cm, 국립중앙박물관.

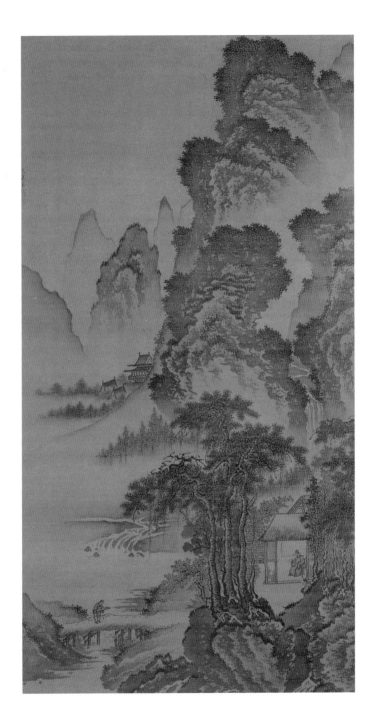

가가 인물을 굉장히 잘 그린 것을 알 수 있습니다. 〈적벽도〉는 산수보다도 오히려 인물을 잘 그린 화가의 작품이고, 안견의 화풍과 무관한 그림이기 때문에 이것은 안견이 그린 것일 수 없습니다. 그 당시에 그러한 실력을 가진 화가로 안귀생(安貴生, 생몰년 미상), 또는 배련(裴連, 생몰년 미상)이 유명했습니다. 그 사람들은 산수도 그렸지만 인물에 훨씬 더 뛰어났던 화가들입니다. 그래서 〈적벽도〉를 그린 사람이 이러한 사람들 중 한 명이 아닐까 생각합니다. 어쨌든 〈적벽도〉가 안견의 작품이 아닌 것만은 분명합니다.

안견파 화풍은 15세기에 확고하게 자리 잡고 화단을 지배하였으며 조선 초기의 후반에 해당하는 16세기 전반기에 계승되었고 뒤에 소개하듯이 조선 중기까지 이어졌습니다.

강희안·이상좌 전칭의 화풍 및 미법산수화풍

조선 초기 15세기에는 안견파 화풍 이외에 절파 화풍이 이미 들어와 있었다고 볼 수 있습니다. 그러한 영향은 앞서 소개한 필자미상(傳 安堅)의 〈적벽도〉와 이제 소개하는 소경산수(小景山水)의 인물화, 작은 경치의 배경에 인물이 중심이 되는 강희안(姜希顔, 1417-1464)의 〈고사관수도(高士觀水圖)〉 같은 작품을 통해서도 엿볼 수 있습니다〔도 15〕.[25] 그림의 왼편에는 '인재(仁齋)'라는 도장이 찍혀 있고, 중앙에는 선비가 턱을 고인 채 물을 바라보고 있

.........

25　이 그림에 관하여는 상이한 견해들이 피력된 바 있습니다. 안휘준, 「강희안의 〈고사관수도〉」, 『한국 회화의 이해』(시공사, 2000), pp. 239-242; 홍선표, 「仁齋 姜希顔의 〈高士觀水圖〉 硏究」, 『정신문화연구』27(1985, 겨울), pp. 93-106 및 「강희안과 〈고사관수도〉」, 『朝鮮時代 繪畵史論』(문예출판사, 1999), pp. 364-381; 장진성, 「〈고사관수도〉의 작자 및 연대 문제」, 『미술사와 시각문화』8(2009. 10), pp. 128-151 참조.

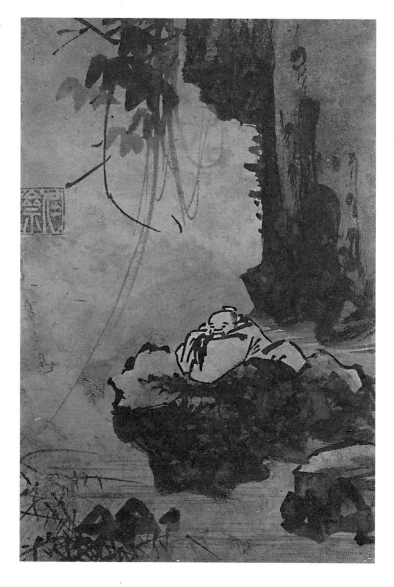

습니다. 위에는 덩굴풀이 늘어져 있습니다. 전체적으로 보면 문
기(文氣)가 느껴져 직업화가의 그림이기보다는 문인의 그림인 것
이 분명하다고 생각됩니다. 여기 '인재' 도장은 강희안의 호를 나

도 16 │ '高雲共片心,'
『芥子園畵傳』,「人物屋宇篇」中.

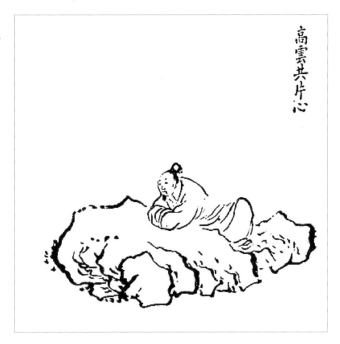

타낸다고 볼 수 있습니다. 그런데 이러한 모티프는 이동주 선생
이 처음 소개한 것으로『개자원화전(芥子園畵傳)』「인물옥우편(人
物屋宇篇)」에 들어가 있는 '고운공편심(高雲共片心)'이라는 모티프
와 많이 통합니다(도 16). 제 생각으로는 강희안의〈고사관수도〉와
'고운공편심'이 보다 연대가 올라가는 제3의 중국 그림을 참고하
였던 결과로 빚어진 일이 아닐까 합니다.『개자원화전』은 강희안
보다 한 세기 뒤에 편찬된 화보입니다. 그러한 측면에서도 이 그
림이 15세기보다는 오히려 제작시기가 더 내려가야 되는 것이
아닌가 하는 주장도 있습니다. 장진성 교수가 이것에 대해서 논
문도 썼습니다.[26] 지금 보시는 또 다른 그림은 명나라시대 장로

도 17 | 張路,〈漁父圖〉,
明, 16세기, 絹本淡彩,
138.0×69.2cm, 日本 護國寺.

(張路, 약 1464–약 1538)라는 화가가 그린 〈어부도(漁父圖)〉[도 17]인데, 절벽에 덩쿨이 늘어져 있고 인물이 중심이 되며, 또한 강한 묵법(墨法)을 쓴 것이 〈고사관수도〉와 상통하는 느낌을 줍니다. 그런데 이러한 유사성은 한 세기 앞서는 또 다른 명대의 그림에서도 엿보입니다. 일례로 절파의 개조 대진이 그린 〈위빈수조도(渭濱垂釣圖)〉[도 18]라는 강태공(姜太公)의 고사를 그린 그림에서도 필묵법은 물론 삼각형 돌에 갈대가 우거진 모티프 등이 장로보다 한 세기 전에 이미 나타나고 있음이 확인됩니다. 또한 여러 가지 묵법 같은 것도 〈고사관수도〉와 서로 상통하고 있습니다. 그래서 강희안의 이 작품을 아직은 장로와 같은 시대로 낮춰보는 것은 무리가 있다고 생각합니다. 강희안의 〈고사관수도〉를 장로의 〈어부도〉처럼, 즉 16세기로 낮추어 보기보다는 대진의 작품과 마찬가지로 15세기의 것으로 놔두는 것이 보다 합당하다고 봅니다.

어쨌든 강희안의 이 〈고사관수도〉는 넝쿨이 드리워진 절벽을 배경으로 물을 내려다보면서 사색에 잠겨 있는 고사를 주제로 한 인물 중심의 소경(小景)산수인물화여서 자연 중심의 안견파 화풍과는 현저한 차이를 드러냅니다. 강희안은 안견과 마찬가지로 세종조의 사람이지만 사대부 출신의 문인화가였으므로 신분상으로도 대조를 보입니다. 이전처럼 문인화가로서 강희안이 중국에서는 직업적인 화원들이 발전시킨 절파계 화풍을 수용하

.........

26 위의 주 참조.

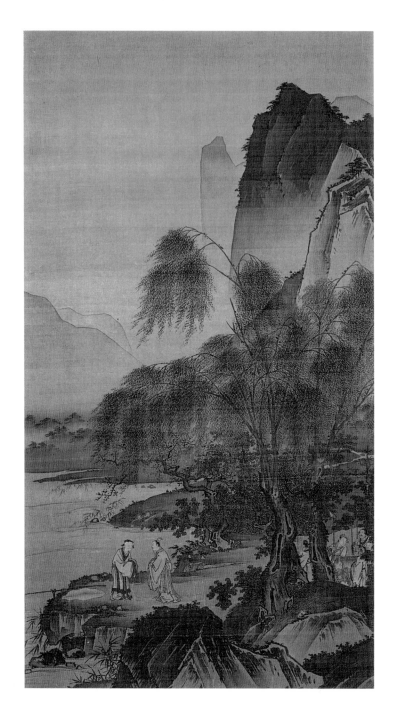

여 구사했다는 점도 유의할 만하다고 여겨집니다. 그러나 거침없는 필묵법, 문기가 넘치는 인물표현 등에서 문인화가로서의 강희안의 면모가 엿보여 주목됩니다. 이렇게 세종조를 중심으로 했던 15세기 조선 초기의 화단에는 안견파 화풍만이 아니라 판이하게 다른 또 하나의 화풍이 자리잡기 시작했음을 엿볼 수 있습니다.

다음으로 조선 초기의 산수화와 관련하여 주목을 요하는 또 다른 화가로 어느 사대부집 노예였다가 화원이 되었던 이상좌(李上佐, 생몰년 미상)가 관심을 끕니다. 그가 그렸다고 전해지는 〈송하보월도(松下步月圖)〉라고 하는 그림이 먼저 주목됩니다. 이상좌의 진필(眞筆)은 아니고 이상좌의 작품으로 전칭되고 있습니다〔도 19〕. 이 작품이 구도나 여러 가지로 보면 남송의 화원체 화풍을 보여줍니다. 우선 그림에서 가장 중요한 특징은 한쪽 구석에 치우쳐 있는 구도입니다. 이것을 일각구도(一角構圖) 또는 변각구도(邊角構圖)라고 하는데, 영어로는 one-corner composition이라고도 합니다. 이렇게 화가는 근경 중에서도 근경을 그림의 한쪽 구석에 몰아넣고, 거기에 소나무가 지그재그로 뻗어 올라가는 모습을 그렸습니다. 소나무 밑에서 동자를 데리고 산보하는 고사의 모습도 보입니다. 전반적으로 남송대 마하파(馬夏派) 화풍의 영향이 강하게 감지됩니다. 그런데 이것을 이상좌 진품이라고 볼 어떠한 이유도 없습니다. 오직 전칭일 뿐입니다. 혹시 남송 때 것은 아닌가 하고 묻는 사람들이 있는데, 남송 때 것으로 보기에는 부벽준(斧劈皴) 같은 것이 전혀 보이지

않아서 그렇게 보기도 어려운 작품입니다. 이와 관련하여 이상좌는 과연 〈송하보월도〉에서처럼 남송 화원체 화풍을 따랐던 화가였는가 하는 의문이 제기됩니다.

제 생각으로 이상좌는 오히려 안견파 화풍을 구사했던 화원이었을 가능성이 높다고 봅니다. 그렇게 보는 데에는 서너 가지 이유가 있습니다. 먼저 기록이 주목됩니다. 해남 윤씨 가문에 윤두서(尹斗緖, 1668-1715)가 쓴 『기졸(記拙)』이라는 저술이 하나 전해지고 있는데, 거기에서 윤두서는 이상좌에 관해 논하면서 안견파의 영향을 받은 것처럼 서술하였습니다.[27] 다음으로는 조선 중기편에서 소개할 이상좌의 아들인 이숭효(李崇孝, 생몰년 미상)와 이흥효(李興孝, 1537-1593), 손자인 이정(李楨, 1578-1607)의 화풍을 보면 남송원체 화풍보다는 안견파 화풍에서 많은 영향을 받은 것으로 판단됩니다. 이들이 이상좌의 가법을 따랐다고 가정을 하면, 후손들의 화풍을 보더라도 〈송하보월도〉와 같은 화풍보다는 아마도 안견파 화풍을 주로 그렸다고 생각해 보아야 할 것 같습니다. 이 가능성을 더욱 짙게 해주는 작품이 이자실(李自實, 생몰년 미상)이 1550년에 그린 〈도갑사관음삼십이응신도(道岬寺觀音三十二應身圖)〉입니다[도 20]. 여기서 이자실은 이상좌의

.........

27　윤두서는 『記拙』 제2권에서 이상좌에 대하여 "안견의 정약함은 대략 터득했으나 안견의 무성하면서도 시원스러운 분위기에는 못 미친다(得安堅之精約 少安堅之森爽)"라고 평함으로써 안견과 비교하였습니다. 이태호, 『조선 후기 회화의 사실정신』 (학고재, 1996), pp. 380-381 참조.

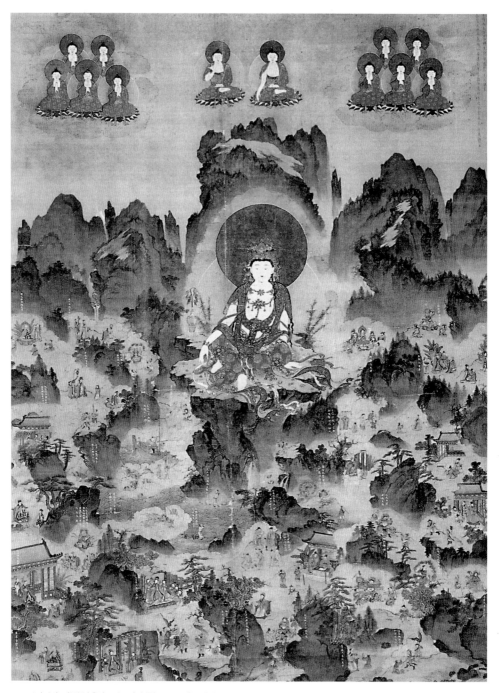

도 20 | 李自實, 〈道岬寺觀音三十二應身圖〉, 1550년, 絹本彩色, 235.0×135.0cm, 日本 知恩院.

이명(異名)일 가능성이 매우 높습니다.[28] 이는 이 불교회화가 이 상좌의 작품일 가능성이 높음을 의미합니다. 화면의 중앙에 관음보살이 편안한 자세로 앉아 있는데 주변의 산들은 모두 안견파 화풍으로 그려져 있습니다. 이상의 세 가지 사례들은 이상좌가 남송대 화원체 화풍보다는 오히려 안견파 화풍을 따랐던 화원이었음을 강력히 말해줍니다.

이상좌와 관련하여 일본에 있는 두 폭의 산수화를 잠시 살펴보지 않을 수 없습니다. 그의 작품으로 전칭되고 있는 필자미상의 〈주유도(舟遊圖)〉[도 21]와 〈월하방우도(月下訪友圖)〉[도 22]가 그것들입니다. 두 작품은 같은 동일인의 작품들이면서도 상이한 전통을 보여주어 대단히 흥미롭고 아주 중요하게 생각됩니다.[29] 대략 1550년경에 제작된 이 작품들은 조선 초기와 중기의 전환기 산수화를 이해하는 데 큰 도움이 됩니다. 특히 〈주유도〉는 매우 색다른 면모를 보여줍니다. 산의 묘사에 보이는 가느다란 세필의 마피준(麻皮皴)과 적극적으로 구사된 아주 작은 호초점(胡椒點)들은 전혀 새로운 화풍을 보여줍니다. 그런데 이러한 화풍은 일본에 1424년에 건너갔던 수문(秀文)의 《묵죽화책(墨竹畵冊)》의 일부 그림들에 놀라울 정도로 비슷하게 나타나 있습니다 [도 23]. 이러한 사실은 15세기 초부터 이루어져 16세기 중엽까지

.........

28　유경희, 「道岬寺觀音菩薩三十二應幀硏究」, 『美術史學硏究』240(2003. 12), pp. 140-176 참조.
29　안휘준, 『한국 그림의 전통』(사회평론, 2012), pp. 168-172 참조.

도 22 | 필자미상
(傳 李上佐), 〈月下訪友圖〉, 16세기 중엽, 絹本淡彩, 155.0×86.5cm,
日本 개인 소장.

(상)도 21 | 필자미상(傳 李上佐), 〈舟遊圖〉, 16세기 중엽, 絹本淡彩,
155.0×86.5cm, 日本 개인 소장.
(하)도 21-1 | 필자미상(傳 李上佐), 〈舟遊圖〉(부분)

그 전통이 이어진 또 다른 조선 초기 산수화풍이 존재했었음을 분명하게 밝혀줍니다. 특기할 만한 사실이라 하겠습니다. 이를 통해 수문의 《묵죽화책》도 일부의 오해와는 달리 조선 초기의 작품임을 재차 확인하게 됩니다. 이상 소개한 것처럼 이상좌의 산수화풍이나 조선 초기의 산수화풍에는 국내 작품만 통해서는 알 수 없는 또 다른 전통이 있었음이 밝혀집니다.

또한 조선 초기에는 지금 보시는 최숙창(崔叔昌, 생몰년 미상)이나 이장손(李長孫, 생몰년 미상), 서문보(徐文寶, 생몰년 미상)의 〈산수도(山水圖)〉[도 24, 25, 26]에서 볼 수 있는 또 다른 화풍도 자리잡고 있었습니다. 연운(煙雲)이 강하고 짙게 드리워져 있으며,

도 24 | 崔叔昌,〈山水圖〉,
15세기 후반, 絹本淡彩,
39.8×60.1cm, 日本
大和文華館.

도 25 | 李長孫,〈山水圖〉,
15세기 후반, 絹本淡彩,
39.7×60.2cm, 日本
大和文華館.

도 26 | 徐文寶,〈山水圖〉,
15세기 후반, 絹本淡彩,
39.6×60.1cm, 日本
大和文華館.

청록을 곁들이고, 붓을 눕혀서 찍는 점으로 표현을 한 미점이 드러납니다. 이러한 미법산수화(米法山水畵) 전통은 원나라 시기 서역(西域) 출신의 고극공(高克恭, 1248-1310)이라는 화가의 화풍과 긴밀한 연관이 있다고 생각됩니다. 즉 15세기 말에 활동한 이들의 작품을 통해 조선 초기에는 원대의 미법산수화 전통도 이미 전해져서 자리를 잡고 있었음이 확인됩니다. 이처럼 조선 초기에는 여러 가지 화풍이 전래되어서 참고가 되고 있었다는 사실을 앞서 본 작품들을 통해서 엿볼 수 있습니다.[30]

.........

30 정형민, 「고려후기 회화-雲山圖를 중심으로」, 『講座美術史』22(2004. 6), pp. 65-94 중 조선 전기 운산도(pp. 87-94) 참조.

16세기 전반기 산수화풍의 변화

15세기의 산수화풍은 16세기 전반기에 이르러 15세기의 전통을 계승하면서도 새로운 변화를 보여줍니다. 편파이단구도만이 아니라 중앙중심적 구도도 나타나고 편파삼단구도가 많이 유행하였습니다. 이러한 변화들을 보여주는 대표작들 중에서도 문인들의 계회장면을 그린 계회도들이 주목됩니다. 조선시대를 전반적으로 보면 사대부들 사이에 계회(契會)가 굉장히 유행했습니다. 그래서 조선 초기에는 계회 그림도 많이 그려졌습니다.[31] 계회 그림들은 상단에 전서체(篆書體)로 쓰인 제목, 중단에 계회 장면, 하

.........

31 계회도(契會圖)에 관한 통합적 연구는 안휘준, 「한국의 문인계회와 계회도」, 『한국 그림의 전통』(사회평론, 2012), pp. 285-320 참조. 이밖에 윤진영의 「조선시대 계회도 연구」(한국학중앙연구원 박사학위논문, 2003) 등 소장 학자들의 논문들이 여러 편 나와 있습니다. 안휘준, 같은 책 p. 319의 논문 목록 참조.

단에 참석자들의 인적사항을 적은 좌목(座目)으로 짜여 있습니다. 이러한 것을 우리가 내리닫이 그림(軸, hanging scroll)이라서 계회축(契會軸)이라고 하는데, 이러한 계회축은 중국이나 일본에서 아무리 비슷한 것을 찾아보려고 동료 학자들에게 문의를 해봐도 찾을 수가 없습니다. 이것은 조선시대 고유의, 새로이 창안된 포맷이라고 볼 수 있습니다. 먼저 〈독서당계회도(讀書堂契會圖)〉〔도 27〕를 보면 당시 한강변의 모습이 그려졌는데, 배를 타고 계원들이 어디론가 가고 있습니다. 그림의 세부들을 보자면, 배에 술동이가 충분히 실려 있습니다. 그런데 그것만으로는 모자랄 것 같으니까 술동이만 실은 별도의 배가 옆에 따라가고 있습니다. 조선 초기 우리 선조들이 얼마나 풍류를 즐겼는가 하는 것을 이런 그림을 통해서도 엿볼 수 있습니다. 그런데 이 그림은 이제 편파구도가 아니고 중앙중심적 구도를 보여줍니다. 그리고 이 그림 속 주산의 표현 방법을 보면 흑백의 대조가 강합니다. 붓질이 가해진 곳은 검게 보이고 그렇지 않은 곳은 남겨진 채로 하얗게 보입니다.

이러한 흑백의 대조는 〈파초야우도〉〔도 11〕 및 보스턴미술관에 있는 문청의 〈산수도〉〔도 9〕에서 봤던 특징과 같은 것입니다. 1410년 집현전 학사 양수가 일본에 갔을 때, 시회를 가지면서 거기서 시문을 짓고 화공을 시켜 그림을 그리게 했던 작품이 지금 남아 있는데, 그것이 바로 앞서 잠시 소개한 〈파초야우도〉입니다. 바로 이 그림에도 한국 화가가 아니면 절대로 그렇게 묘사할

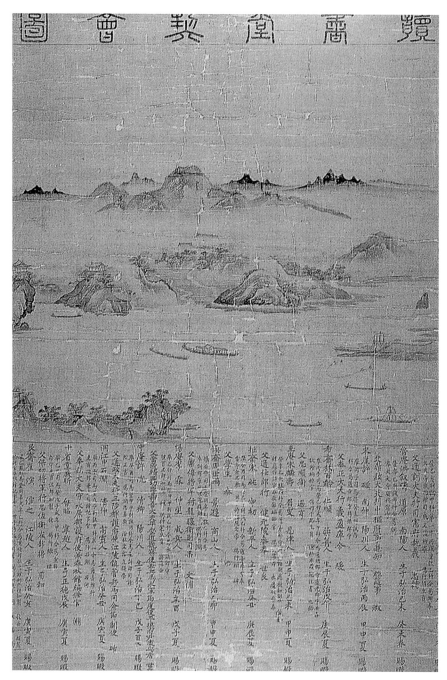

도 27 | 필자미상, 〈讀書堂契會圖〉, 1531년, 絹本淡彩, 91.5×62.3cm, 日本 개인 소장.

리가 없는 강한 흑백 대조의 표현 방법이 나타납니다. 그래서 이 〈파초야우도〉는 일각의 오판과는 달리 조선의 화가가 그린 그림이 확실합니다. 그리고 이 작품의 종이도 결을 보면 조선종이임을 알 수 있습니다. 발자국이 일정한 간격으로 나있는데, 종이를 세로로 세워서 그리지 않고 가로로 눕혀서 그린 것을 알 수 있습니다. 여러 가지로 〈파초야우도〉는 조선 그림이 틀림없다고 생각하는데, 그 주산에 보이는 흑백을 대조시켜 그린 묵법상의 공통점이 한 세기 뒤에 그려진 〈독서당계회도〉에서도 나타나고 있습니다. 두 작품은 구도도 중앙중심적인 측면에서 유사합니다. 그래서 세기를 달리한 한국 화풍의 특징을 이 두 작품들에서도 엿볼 수 있다고 생각합니다. 이밖에 〈독서당계회도〉에는 전형적인 단선점준이 모든 산과 언덕의 표현에 드러나고 있는데 이 계회도가 그려진 1530년대에 크게 유행했음이 확인됩니다.[32]

그렇다면 독서당(讀書堂)은 무엇일까요? 옛날에는 사가독서(賜暇讀書)를 했습니다. 지적으로 뛰어난 인재들이 집현전(集賢殿)을 중심으로 양성되었습니다. 세종 연간이 대표적입니다. 처음에는 여가를 주어 집에서 공부하게 했으나 효율성이 떨어져 폐사(廢寺), 즉 더 이상 쓰지 않는 절에 모여서 공부를 하게 했는데, 억불숭유정책을 실시한 왕조에서 그게 말이 되냐는 비판이 일자 독서당을 지어서 거기서 공부를 하게 했습니다. 이처럼 왕

.........

32 이 장의 주22 참조.

으로부터 여가를 받아서 독서에 열중하게 하는, 요즘의 연구년 제도와 비슷한 것을 통해 인재들이 독려받게 되었는데 그 인재들이 모여서 공부했던 장소가 바로 독서당이었습니다. 독서당에서 같이 공부했던 사람들끼리 모인 모임이 독서당계회(讀書堂契會)이고 그것을 그린 것이 〈독서당계회도〉인 것입니다. 사가독서를 누린 사람들은 왕으로부터 최고의 엘리트로 인정받는 것이었기 때문에 사가독서는 누구에게나 자랑스러운 것이었습니다. 그림에서도 그러한 것이 잘 드러나고 있습니다.

16세기 전반에 이르면 안견파 화풍이 어떻게 변했을까요? 15세기의 전통을 계승하는 경향과 새로운 변화를 추구하는 경향이 병존하였다고 볼 수 있습니다. 한편으로는 15세기의 〈사시팔경도〉 등에서 보이는 편파이단구도의 전통을 고수하는 보수적 경향이 지속되었습니다만, 다른 한편으로는 새로운 구도가 나타났습니다. 편파이단구도가 편파삼단구도로 바뀐 것입니다. 재미있는 것은 보수적인 편파이단구도가 기록적 성격이 짙은 계회도들에서 주로 보이고, 편파삼단구도는 순수한 감상을 위한 산수화 작품들에서 보다 분명하게 드러난다는 사실입니다. 그러면 편파이단구도의 작품들을 먼저 살펴보고 이어서 편파삼단구도의 산수화들을 감상하겠습니다.

편파이단구도의 대표작으로 일부 계회도들을 들 수 있습니다. 조선 초기에는 앞서 지적했듯이 계회가 굉장히 많이 자주 이루어졌습니다. 앞서 보신 〈독서당계회도〉[도 27]만이 아니라 사간

도 28 | 필자미상,
〈薇垣契會圖〉(부분), 1540년,
絹本淡彩, 93.0×61.0cm,
국립중앙박물관.

원(司諫院)의 계회장면을 그린 〈미원계회도(薇垣契會圖)〉[도 28] 같
은 계회도도 많이 그려졌습니다. 이런 계회 장면을 그린 계회도
는 계원이 열 명이면 열 폭을 그려서 한 폭씩 나눠가졌습니다. 그
러니까 혹시 똑같은 계회도가 여기서도 나오고 저기서도 나온다
고 해서 무조건 그것은 가짜고 이것은 진짜라고 할 수 없는 것입
니다. 화풍이 같으면 같은 시기에 계원 수만큼 그려서 나눠가진
것일 가능성이 충분히 있습니다. 다만 후대에 중모본도 다수 그
려졌기 때문에 그런 것은 구분을 해야 마땅합니다.

그런데 여기에서는 안견파의 그림이 그대로 계승되어 나타
나 있는 것이 확인됩니다. 계회도만이 아니라 조선 초기의 모든

공식적인 기록화들은 거의 예외 없이 안견파 화풍을 따랐습니다. 안견의 영향이 얼마나 컸었는지 엿볼 수 있습니다. 병조(兵曹)의 계회 모습을 담아 그린 〈하관계회도(夏官契會圖)〉[도 29]의 계회 장면 중 산 표현을 보면 안견파의 화풍이 완연합니다. 근경의 탁자에는 술이 세 동이나 놓여 있어 참석자들이 술을 얼마나 마셔댔는지 알 수 있습니다. 의관을 정제한 계원들이 둘러앉아서 계회를 하는 장면이 보이고, 늦게 오는 참석자도 보입니다. 아마 이 지각한 참석자는 틀림없이 '후래자삼배(後來者三盃)'를 했을 것입니다. 그런데 〈미원계회도〉나 〈하관계회도〉는 모두 1540년대의 안견파 그림들, 즉 16세기 전반기의 계회도들인데도 불구하고 15세기 전통을 이어 편파이단구도를 고집하고 있는 사실이 흥미롭습니다. 기록화의 보수성이 엿보입니다.

16세기 전반기가 되면 편파이단구도에 변화가 생깁니다. 즉 그림의 중경에 경군 하나가 더 생깁니다. 따라서 그림의 구도가 근경, 중경, 후경 이렇게 편파구도이면서도 삼단구도로 바뀌게 됩니다.[33] 편파삼단구도의 전형적인 예는 국립중앙박물관 소장의 〈산수도(山水圖)〉입니다[도 30]. 이 〈산수도〉는 양팽손(梁彭孫, 1480-1545)의 작품으로 전해지고 있습니다. 그림 상단에 귀양 가서 심정을 노래한 시가 두 수 적혀 있고 학포(學圃)라고 서명이 되어 있어서 이 그림은 학포를 호로 가진 양팽손의 작품으로

.........

33 이 장의 주14 참조.

도 29 | 필자미상, 〈夏官契會圖〉, 1541년, 絹本淡彩, 97.0×59.0cm, 국립중앙박물관.

간주되어 왔습니다. 그런데 근래에 윤두서(尹斗緖, 1668-1715)가 그린 간송미술관 소장의 〈심산지록도(深山芝鹿圖)〉에 같은 필체의 학포라는 인물이 쓴 찬문이 확인되어 그 학포가 양팽손이 아니라 성명이 알려져 있지 않은 제3의 인물로 간주되게 되었습니다.[34] 그러므로 이 학포의 찬문이 곁들여진 이 〈산수도〉는 더 이상 양팽손의 작품으로 보기가 어렵게 되었습니다. 그럼에도 불구하고 이 산수화가 화풍으로 보아 양팽손의 시대인 16세기 전반기의 작품임을 부인할 수가 없습니다. 어쨌든 이 그림이 양팽손 것이든 아니든 16세기 전반기의 작품인 것은 너무도 명백하기 때문에 크게 달라지는 것은 없다고 생각합니다.

이 작품은 16세기 전반기 편파삼단구도의 전형을 보여줍니다. 쌍송이 서 있는 비스듬한 언덕 모티프가 근경만이 아니라 중경에도 나타나면서 완연한 3단을 이루고 있습니다. 중경의 언덕에는 의관을 정제한 선비들이 둥글게 둘러앉아 모임을 갖고 있습니다. 마치 계회의 장면과 방불합니다. 순수한 감상을 위한 산수화이면서도 계회도를 연상케 해 계회도의 영향을 받았다고 보지 않을 수 없습니다. 원경의 산들은 마치 구름 위에 떠 있는 것처럼 보입니다. 넓은 확대지향적인 공간과 여백을 강조한 결과라고 보입니다. 이 산들의 형태는 15세기 문청의 〈누각산수도〉[도 10]를 연상시키는데, 두 작품들 사이의 상호연관성과 함께 문청의 〈누

.........

34 『澗松文華』79(2010. 10), 도 29(p. 33) 및 강관식의 도판해설(pp. 128-159) 참조.

각산수도〉가 한국의 안견파 그림임을 분명하게 밝혀줍니다.

　　이 그림(전 양팽손, 〈산수도〉)을 16세기 전반의 것이 틀림없다고 제가 장담하는 이유는, 일본 이츠쿠시마(嚴島) 섬에 다이간지(大願寺)라는 절이 있는데, 그곳에 남아 있는 병풍그림 〈소상팔경도(瀟湘八景圖)〉〔도 31〕 때문입니다. 이 작품은 산시(山市)가 보이고 성문을 향해 가는 사람들, 안개에 싸인 산시의 모습을 그린 '산시청람(山市晴嵐)'〔도 31-1〕을 시작으로 그림이 전개됩니다. 이 장면은 편파삼단구도를 보여주고 있으며 전체적인 화풍이 양팽손의 전칭 작품과 거의 비슷합니다. 그래서 『조선미술사(朝鮮美術史)』(1932)를 쓴 세키노 데이(다다시)(關野貞, 1867-1935)는 이 〈소상팔경도〉를 국립중앙박물관 소장의 〈산수도〉와 마찬가지로 같은 화가 양팽손의 작품으로 단정한 적이 있습니다.[35] 그렇지만 이 그림은 양팽손 것은 아닙니다. 이 두 작품들은 분명히 솜씨가 서로 다른 두 명의 화가들의 그림입니다만, 어쨌든 두 작품 모두 16세기 전반기의 것임은 확실합니다. 다이간지의 〈소상팔경도〉 중 마지막 장면 '강천모설(江天暮雪)'〔도 31-8〕을 보면, 공간을 일직선으로 가로막던 15세기의 그림과는 달리 16세기 전반기에 이르면 뒤로 물러남에 따라 닫을 듯 말 듯 하면서 공간의 여유를 주고 있는 것을 확인할 수 있습니다. 확대지향적인 공간 개념은 나머지 일곱 장면에서도 두드러집니다. 이 작

35　안휘준, 『韓國 繪畵의 傳統』(文藝出版社, 1988), p. 197 참조.

| 31-2 | 31-1 |
| 31-4 | 31-3 |

도 31 │ 필자미상, 〈瀟湘八景圖〉,
1539년 이전, 紙本水墨,
各 98.3×49.9cm, 日本 大願寺.

품의 뒷면에는 1539년에 우리나라에 사신으로 왔던 손카이(尊海)의 기록이 남아 있고 본래의 표구와 그림의 순서가 그대로 남아 있어 조선 초기 소상팔경도 연구에 표준작이 됩니다. 대단히 중요한 작품입니다. 이 병풍에 관해서는 이미 소개한 바가 있습니다.[36] 이 〈소상팔경도〉는 16세기 전반기 안견파의 편파삼단구도의 전형적인 모습을 보여줍니다.

일본에서 활동하면서 돈을 모았던 두암(斗庵) 김용두(金龍斗)라는 분이 계셨는데, 고향이 사천입니다. 그분은 우리나라 문화재를 많이 모았습니다. 생전에 저에게도 식사를 몇 번 사고 소장품에 대한 고민도 이야기했습니다. 그래서 제가 그분 고향이 사천이니까 국립진주박물관에 작품들을 기증하면 고향도 살리고 얼마나 좋겠냐고 말했습니다. 제 말 때문에 기증하셨다고 생각하지는 않지만, 본래 그럴 의사가 있으셨던 차에 제가 그런 이야기를 하니까 속으로 결심을 하셨던 것 같습니다. 그래서 〈소상팔경도(瀟湘八景圖)〉를 진주박물관에 기증하셨습니다[도 32].[37] 앞서 보신 이츠쿠시마 다이간지의 것과 거의 비슷한 모습입니다. 이러한 소상팔경도들이 많이 그려졌지만 여덟 폭이 그대로 함께 남아 있는 경우는 드뭅니다. 오늘날 따로따로 떨어져 있는 낱폭들이 여기저기 많이 보이는데, 그것들은 대개 소상팔경도의 어

.........
36 위의 책, pp. 190-198 참조.
37 위의 책, pp. 198-201 참조.

| 32-2 | 32-1 |
| 32-4 | 32-3 |

도 32 │ 필자미상, 〈瀟湘八景圖〉,
16세기 전반, 紙本水墨,
各 91.0×47.7cm,
국립진주박물관.

32-6	32-5
32-8	32-7

떤 장면을 담고 있는 경우가 많습니다.

　16세기 전반기의 산수화는 1550년경부터 많이 변하기 시작했다고 판단됩니다. 그 증거로 〈호조낭관계회도(戶曹郎官契會圖)〉를 들 수 있습니다[도 33]. 계회도는 조선에서 계속 그려졌는데, 지금 보시는 작품은 위에 제목이 잘려져 나가서 없고 계회 장면과 밑에 좌목만 남아 있습니다. 이 작품은 제목도 없이 굴러다녔습니다. 통문관(通文館) 고 이겸로(李謙魯) 선생이 이것을 가지고 있었는데, 제가 좌목에 적힌 참석자들을 분석해보니 호조(戶曹)에 근무했던 사람들이라는 사실이 공통분모로 나왔습니다. 그리고 계급이 정랑(正郎), 또는 좌랑(佐郎)이었던 사람들이었다는 사실이 또 공통분모로 나왔습니다. 그래서 제가 이 그림에 〈호조낭관계회도(戶曹郎官契會圖)〉라는 이름을 붙였습니다.[38]

　이 〈호조낭관계회도〉를 보시면 앞서 살펴본 자연 중심의 계회 장면과는 판이하게 다릅니다. 이전의 계회도들에서는 배경의 산수가 지배적으로 그려지고 계회 장면은 상징적으로 조그맣게 그려졌었는데, 1550년경에 그려진 이 작품에서는 계회 장면이 그림의 중심부분을 차지하고 훨씬 더 크게 그려진 것으로 변화했습니다. 또한 야외에서 열리던 계회가 실내로 들어와서 열리고 있습니다. 한창 농부들이 땀 흘리며 일 할 때, 양반 사대부들,

.........

38　안휘준, 「16세기 중엽의 계회도를 통해 본 회화양식의 변천」, 『한국 회화사 연구』(시공사, 2000), pp. 463-478 참조.

특히 관료들, 즉 국가를 이끌어가는 사람들이 들이나 강에 나가서 계획를 하고 음주를 하면 이것이 얼마나 욕먹을 일입니까? 그래서 그런지 시대가 흘러 16세기 중엽 경부터는 대부분의 계획는 들이나 강이 아니라 실내에서 열리게 되었고 계절도 농번기가 끝난 늦가을이나 초겨울로 대개 바뀌게 되었습니다. 이 그림은 그러한 당시의 시대상을 잘 보여줍니다. 이것은 호조에 근무했던 관원들의 계획 장면인데, 아마도 호조 참판(參判)이나 판서(判書)가 주빈으로 뒤편 가운데에 앉고 나머지 낭관(郎官)들이 좌우로 둘러앉았을 것입니다. 우리나라의 경우에는 제일 중요한 사람이 맨 뒤쪽의 중앙에 자리를 잡고 제일 크게 그려지게 되어 있었습니다. 그리고 문가에 앉아있는 사람일수록 지위가 낮은 사람입니다. 따라서 인물들을 그린 것을 보면 역원근법(逆遠近法)이 그대로 드러나고 있는 것을 볼 수 있습니다. 요즘도 문가가 제일 낮은 사람, 젊은 사람들이 앉는 자리이지 않습니까? 그러한 점이 이 그림에서 잘 드러나 있습니다. 이 그림에서 제일 높은 사람은 사각형 밥상을 받고 있고, 나머지 사람들은 동그란 밥상을 받고 있습니다. 모든 계원들은 물론이고 바깥에서 음식을 장만하고 있는 사람들도 추위를 막기 위해 두꺼운 옷을 입고 있습니다. 그리고 담가에는 늦은 들국화가 피어 있습니다. 이러한 장면들을 통해서 딱 11월 쯤(음력으로는 10월) 되는 시기에 열렸던 계획라는 것을 짐작할 수 있습니다.

이렇게 변화한 양상과 함께 또 하나 주목해야 할 것은 뒤에

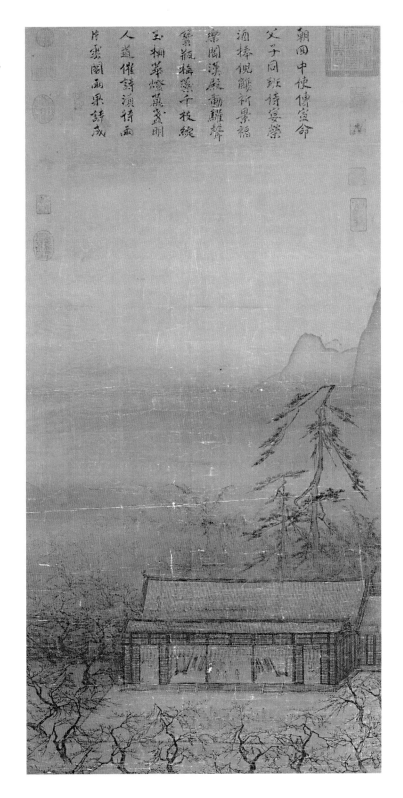

도 34 │ 馬遠, 〈華燈侍宴圖〉,
南宋, 13세기 전반,
紙本淡彩, 125.6×46.7cm,
臺北國立故宮博物院.

산을 그린 방법입니다. 이제 이 그림의 화풍을 더 이상 안견파라고 부를 수가 없습니다. 다만 뒤쪽에 그려진 나무들만이 안견파적인 요소를 약간 지니고 있을 뿐입니다. 전체적인 구도나 구성은 남송 때 마원(馬遠, 1160?-1225?)이라는 화원이 그린 〈화등시연도(華燈侍宴圖)〉와 유사한 데가 있습니다(도 34). 그러한 작품과 비교해보면, 1550년경이 되면서 조선 초기의 화풍이 이제 크게 달라지기 시작했다고 할 수 있습니다. 말하자면 이전까지는 안견파 일변도적인 화풍이 지속되었지만, 이제는 안견파가 밀리면서 새로운 화풍이 등장할 토대가 마련되었다고 볼 수 있습니다. 이것이 앞으로 조선 중기에서 볼 절파계 화풍의 유행으로 연결되는 것이라고 저는 생각합니다. 그러니까 안견파 화풍은 안견을 중심으로 형성된 이래로 조선에서 16세기 전반기까지 절대적인 영향을 미쳤고 그것이 일본에 건너가 무로마치 수묵화단에도 상당한 영향을 미쳤을 정도로 국내는 물론 국제적으로도 기여를 한 화풍이지만, 150년 이상의 전통이 계속되면서 이제는 새로운 화풍에 길을 양보하지 않을 수 없게 된 것입니다.

그러한 증거의 하나로서 신사임당(申師任堂, 1504-1551)이 그렸다고 전해지는 작품이 또한 주목됩니다(도 35). 달이 둥실 떠 있는 이 그림은 어쩌면 '동정추월(洞庭秋月)'과 비슷한 소재를 나타내고 있다고 볼 수 있지만, 달구경하는 사람들이 없으니 〈월하고주도(月下孤舟圖)〉라고 이름을 붙이는 것이 더 좋을 것 같습니다. 그런데 이 작품을 보면 앞서 소개한 작품들에서 봤던 높고 웅

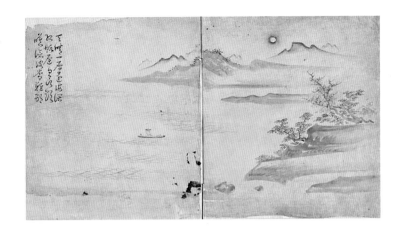

장한 산 대신 낮고 수평을 이루는 나지막한 언덕 같은 산이 나타
납니다. 그리고 인물이나 배와 같은 주제들이 조금 더 보는 사람
들의 관심을 끌게 되어 있습니다. 또한 산이나 토파(土坡)의 표현
에 앞으로 저희가 공부하게 될 절파적인 요소가 약간씩 드러나
고 있습니다. 흑백의 대조가 어떤 특정한 부분만이 아니라 면 대
면으로 두드러지게 드러나는 방식으로 바뀌고 있습니다. 그러나
편파구도, 즉 안견파의 잔흔도 암암리에 감지됩니다. 이상의 두
작품들을 통해서 1550년경을 전후하여 일어나기 시작한 화풍상
의 변화를 감지할 수 있다고 생각합니다. 조선 초기에 대한 강의
는 이것으로 끝내겠습니다.

한시각, 〈북새선은도〉, 1664년, 견본채색, 57.9×674.1cm, 국립중앙박물관.

조선왕조 중기(약 1550-약 1700)의 산수화

조선 중기의 시대적 배경

1) 환란(患亂)의 시대

조선 중기를 '환란(患亂)의 시대'라고 정의해도 될지 모르겠습니다. 나중에 후기에 가게 되면 '새로운 문화의 시대'라고 부르고, 각 시대마다 제 나름의 정의를 하려고 그럽니다. 그런데 미술사에서는 문헌기록과 함께 미술작품을 사료로 쓰기 때문에 작품에 대해서 미술사가들이 상당히 많은 생각을 해야 합니다. 우선 진짜냐 가짜냐, 어느 나라의 작품이냐, 어느 시대의 것이냐, 또 누구의 것이냐, 누구의 작품 중에서도 초기, 중기, 후기 중 어디에 속하느냐, 그리고 왜 그것이 중요하냐, 어떤 특징이 있느냐, 전시대의 특징과는 어떤 관계가 있고 다음에 이어지는 후대에는 어떤 영향을 미쳤느냐, 그리고 중국이나 일본과는 어떤 관계가

있었느냐 등 수많은 의문과 문제점을 미술사가들은 품고 있어야 합니다. 미술사가들은 그것들을 꿰뚫어볼 수 있는 실력과 능력을 갖추고 있어야 합니다. 그중의 일부를 여러분께 말씀드리게 될 것입니다.

조선 중기의 시대배경을 먼저 살펴보도록 하겠습니다. 그런데 시대배경과 관련해서도 학자들의 의견이 약간 엇갈립니다. 시대배경이 미술의 발전과 관련해서 굉장히 중요하다고 보는 학자들이 대부분이지만, 일부 학자들은 그것이 무슨 상관이냐고 반문합니다. 작가는 시대가 어떻게 변하든 작가가 그리고 싶은 대로 흔들림 없이 자기식으로 작품을 그리는 것이며, 따라서 시대와는 별로 상관이 없다고 보는 학자들도 있습니다. 실제로 바깥이 아무리 소란해도 공부꾼은 책상 앞에서 책에 머리를 쑤셔박고 공부하고 있을 것이고, 세상이 아무리 어지러워도 예쁜 장미를 그리는 작가는 계속 장미를 그릴 것이기 때문에 시대배경과는 별 상관이 없다고 보기도 하는 것입니다. 그러나 인간이 사회에 몸담고 사는 한 어떻게 시대의 영향을 안 받고 살 수 있겠습니까? 그리고 작가도 사람인데 그가 살아가는 시대의 영향을 어떻게든 안 받을 수 있겠는가라는 것이 제 생각입니다. 모든 인간은 누구든 자기가 사는 나라, 그리고 시대와 전혀 무관할 수는 없다고 저는 믿고 있습니다. 그래서 시대배경을 이해하는 것이 필요하다고 봅니다.

2) 외환(外患)

조선 중기는 약 1550년부터 약 1700년까지 150년간을 의미합니다. 이 시대는 보통 어려웠던 시대가 아닙니다. 다 아시는 바와 같이 외환(外患), 특히 외침(外侵)이 역사상 가장 심각한 문제로 대두되었던 시대입니다. 임진왜란(壬辰倭亂), 그리고 정유재란(丁酉再亂)은 1592년에 왜적 도요토미 히데요시(豊臣秀吉, 1536-1598)에 의해 일어나서 1598년까지 7년 동안 전국을 초토화시켰고, 그때의 참상이나 문화재 파괴 현상에 대해서는 여기서 일일이 말씀드리기 어려울 정도입니다. 그런데 왜란(倭亂) 이상으로 조선시대 우리 선조들에게 타격을 준 것이 호란(胡亂), 즉 정묘호란(丁卯胡亂, 1627)과 병자호란(丙子胡亂, 1636-1637)입니다. 이 호란은 말하자면 북방민족의 하나인 만주족의 청나라에 의해 저질러진 일입니다. 우리 선조들은 대개 북방민족들을 인면수심(人面獸心), 얼굴은 사람의 얼굴을 하고 있어도 마음은 짐승의 마음을 지니고 있다고 여기며 상당히 경멸했습니다. 그렇게 멸시하던 종족으로부터 침략을 받아, 포위된 지 47일 만에 국왕이 남한산성 밖으로 나와 눈밭에 세 번 무릎을 꿇고 머리를 아홉 번이나 조아리며 그들에게 항복을 했습니다. 그래서 그 수치에 대해서 수백 년 동안 우리 선조들이 치를 떨었습니다. 왜란보다 더 심하면 심했지 덜하지 않았던, 그런 치욕의 전쟁이 호란이었습니다.

3) 내우(內憂)

그 다음에 내부적으로는 사색당쟁(四色黨爭)이 아주 격렬했던 시대입니다. 1575년에 동서양당(東西兩黨)이 분당(分黨)되고 다시 남인과 북인(동인), 노론과 소론(서인)으로 분파되었습니다. 이것이 조선 말기까지 지속되었습니다. 현대를 사는 양반의 후예들은 아직도 자기 선조들이 어느 파에 속했었는지 잊지 않고 있습니다. 좋게 보면 전통이고, 나쁘게 보면 악폐라고 할 수 있는 그러한 경향을 암암리에 아직도 이어가고 있는 것을 볼 수 있습니다. 그러니까 이것이 335년간 이어진 것이 아니라 현대까지도 직간접적으로 이어지고 있다고 볼 수 있는 것입니다. 그런데 정치적으로 분당이 생겨난 것을 너무 비관적으로만 볼 일은 아니라고 생각합니다. 정치에서는 반드시 파벌이 생기게 되고, 그 파벌이 조선시대에도 있었던 것에 불과하다고 보면 됩니다. 그런데 이것이 너무 심해져 수많은 인재들이 파당으로 인해 희생되었기 때문에 문제가 되는 것입니다. 지금은 아무리 정당이 갈라져도 사람이 분당 때문에 희생되는 일은 거의 없으니까 정말 다행인데, 옛날에는 정권을 잡고 놓치고 하는 것에 따라서 수많은 사람들이 희생을 당하거나 득세하는 것으로 엇갈렸기 때문에 이 사색당쟁 문제를 가볍게 볼 수 없는 측면을 지니고 있습니다. 그것이 가장 심했던 시대가 조선 중기입니다.

4) 성리학의 전성기

그렇게 보면 조선 중기는 암흑과도 같은 시대가 아니냐, 아무것도 할 수 없었던 시대가 아니냐고 보기 쉽습니다만, 이 시대가 의외로 학문적으로나 예술적으로 상당히 생산적인 시대였습니다. 중국에서도 춘추전국시대(春秋戰國時代)같이 어지럽던 시대를 거치면서도 다양한 사상이 크게 일어나고 많은 발전을 했던 것처럼, 조선 중기에도 성리학이 역사상 가장 고도로 발달했습니다. 퇴계(退溪) 이황(李滉, 1501-1570), 율곡(栗谷) 이이(李珥, 1536-1584), 남명(南冥) 조식(曹植, 1501-1572), 그 밖에도 수많은 혜성 같은 성리학자들이 배출되었던 시기가 바로 조선 중기입니다. 그래서 조선 중기를 암흑 같은 시대라고만 보기 어렵다고 생각합니다. 역사상 아마 조선왕조처럼 그렇게 지독한 유교 국가는 없었다고 생각하며, 그중에서도 그러한 경향이 가장 두드러졌던 것이 조선 중기라고 볼 수 있습니다.

유교, 그중에서도 성리학이 국초부터 통치 이념이자 백성들의 일상생활을 지배하는 도덕규범이 되었기 때문에 조선시대 전체가 성리학의 영향을 받을 수밖에 없었습니다. 그러한 일환으로 미술에 있어서도 유교 미학이 지배하게 되었습니다. 도자기를 살펴보면 불교를 배경으로 했던 고려시대에는 청색의 청자가 대표적이었던 반면, 조선왕조시대에는 유교, 성리학을 바탕으로 한 아주 깔끔하고, 검소하고, 소박하고, 색깔이 고운 백자가 조선을

대표하는 도자기로 자리 잡게 되었습니다. 그래서 고려와 조선의 차이는 청자와 백자를 대비시켜보면 아주 분명하게 이해가 됩니다. 조선은 그렇게 유교의 영향이 굉장히 강하게 미쳤던 시대이고, 그중에서도 특히 조선 중기는 더욱더 그러했습니다.

이러한 유교 미학 덕분에 수묵화가 조선시대에 제일 발달했고 그중에서도 조선 중기에 묵법이 최고조로 발달했습니다. 요란한 색깔을 전혀 넣지 않고 먹으로만, 물과 혼합하여 농담을 조절해서 그리는 수묵화가 전성기를 맞게 되었다고 볼 수 있습니다.[1] 그것은 조선 중기 성리학과 떼려야 뗄 수 없는 것이라고 생각합니다. 어지럽던 조선 중기에 이처럼 학문과 예술이 높은 수준으로 발전하였던 사실은 특기할 만한 일입니다. 우리 민족의 끈기와 저력을 말해준다고 볼 수 있습니다.

5) 은둔사상의 만연

또 하나 조선 중기와 관련해서 주목되고 앞으로 우리가 살펴볼 많은 산수화에서 거듭 느끼게 되는 것은 은둔(隱遁)사상이 그 시대에 뿌리를 내리고 있었다는 사실입니다. (만연이라는 단어가 적

.........

1 안휘준, 「조선 중기(약 1550–약 1700) 회화의 제양상」, 『한국 회화사 연구』(시공사, 2000), pp. 501–557 참조.

합하지는 않지만 더 좋은 단어가 없어서 은둔사상의 만연이라고 강의 유인물에 써놨습니다.) 조선 중기에는 벼슬을 살았다가 당파싸움 때문에 희생되는 일이 많아서 자손들한테 아예 벼슬살이 하지 말라, 과거를 보지 말라고 유언을 남기는 선비들이 많아졌습니다. 따라서 관직에 나가지 않고 자연에 은둔하려고 하는, 그리고 벼슬에 나가서도 은둔생활을 항상 그리워하는 경향이 조선 중기에 많이 퍼져 있었습니다. 이렇게 고향, 자연에 묻혀 살던 사람들 사이에서는 별서(別墅)를 짓고 자연을 향유하는 경향이 자리를 잡게 되었습니다.[2]

6) 동아시아 정세의 변화

조선 중기는 국제적으로 명·청이 교체되었던 시대입니다. 1644년에 만주족의 청나라가 건국되고 1662년 한족의 명나라가 멸망했습니다. 명나라 말년의 연호가 숭정(崇禎)이었기 때문에, 명나라가 멸망한 뒤에도 우리나라에서는 "숭정(崇禎) 기원 후 삼 갑자(三甲子)"같은 방식으로 명나라 연호를 계속 준수하는 경향이 있었습니다. 그것은 한족 문화를 존중하고 오랑캐들이 만든

.........

2 조선시대 별서문화와 별서도에 관한 종합적인 연구는 조규희, 「조선시대 別墅圖 연구」(서울대학교 박사학위논문, 2006) 참조.

문화는 가볍게 여기는 사상적 배경이 투영된 것으로 볼 수 있습니다. 그리고 일본에서는 임진왜란에서 패배한 도요토미 히데요시를 누르고 도쿠가와 이에야스(德川家康, 1543-1616)가 정권을 잡아 새 시대를 열었습니다. 17세기 초의 일입니다. 특히 일본과의 관계에서는 임진왜란 이후 포로의 쇄환(刷還)이라든가 외교의 정상화라든가 하는 목적으로 통신사(通信使)가 파견되었습니다. 통신사행은 1607년에 시작되어서 1811년까지 총 12회가 지속되었습니다.[3] 이것도 국제적으로 상당히 큰 의미를 지니고 있습니다. 1811년의 우리 통신사는 교토(京都), 에도(江戶)까지 가지 못하고 쓰시마(對馬島)에서 머물다 돌아왔습니다. 그때는 이미 일본이 우리 통신사를 더 이상 필요로 하지 않는 단계가 되었다고 볼 수 있습니다. 그래서 동아시아 전체에서의 역사적 추이를 이러한 상황을 통해서 엿볼 수 있다고 생각합니다.

7) 화가 가문의 등장

조선 중기에는 화가 가문들이 여럿 등장했습니다. 우선 김기(金祺, 1509-?), 김시(金禔, 1524-1593), 김집(金埠, 1576-1625), 김식

.........

3 안휘준, 「한·일 회화 1500년」, 『한국 그림의 전통』(사회평론, 2012), pp. 478-499 참조. 여러 학자들의 논고는 같은 책의 〈한·일 회화관계 참고문헌 약목〉(pp. 500-504) 참조. 〈통신사일람〉은 같은 책 pp. 505-506 참조.

(金禔, 1579-1662) 집안이 있습니다. 나중에 다시 소개하겠지만 김시는 김안로(金安老, 1481-1537)의 아들입니다. 김안로가 누구입니까? 가장 세력이 컸고 아들 김희(金禧)가 공주와 결혼해서 정치권력을 휘둘렀던 주인공입니다. 심지어 중종의 계비이자 명종의 어머니인 문정왕후(文定王后)를 폐위시키려 하기까지 했던 인물입니다. 김안로를 두려워하지 않은 사람이 거의 없었을 정도의 권문세가(權門勢家)였습니다. 그 아들이 바로 김시입니다. 김안로가 중종에 의해 사사된 뒤 김시부터 그 이후 세대들은 벼슬을 기피하고 은둔사상을 반영한 그림들을 그리게 되었습니다. 나중에 작품을 보도록 하겠습니다.

그리고 이경윤(李慶胤, 1545-1611), 이영윤(李英胤, 1561-1611) 형제와 이경윤의 서자(庶子)인 이징(李澄, 1581-1645 이후)도 한집안에서 배출된 화가들입니다. 이경윤, 이영윤은 다 왕손 출신 화가들입니다. 이경윤은 임진왜란 당시 왕실이 피난을 갔을 때 피난을 따라가지 않고 자기 가족들만 데리고 산 속에 숨어 있다가 전쟁이 끝난 뒤에 산을 나왔습니다. 그래서 그를 지탄하는 기록이 실록에 보이기도 합니다. 그러니까 1598년 이후에 산 속에서 나왔다고 볼 수 있겠죠?

조선 초기에 활동했던 이상좌(李上佐, 생몰년 미상) 밑으로 아들 이숭효(李崇孝, 1536이전-16세기 후반)와 이흥효(李興孝, 1537-1593), 손자인 이정(李楨, 1578-1607)도 일가를 이룬 화원 집안입니다. 그리고 윤의립(尹毅立, 1568-1643), 윤정립(尹貞立, 1571-

1627) 같은 선비 화가 집안도 있습니다. 이러한 화가 집안의 출현은 조선 초기 세종 연간의 강석덕(姜碩德, 1395-1459)이 효시가 되었습니다. 강석덕은 지금 작품이 남아 있지 않습니다만, 사망했을 때의 기록에 따르면 그는 시서화(詩書畵)에 모두 뛰어났던 인물이었다고 합니다. 그의 밑으로 강희안(姜希顔, 1417-1464), 강희맹(姜希孟, 1424-1483) 같은 뛰어난 아들들이 배출되어서 선비 화가 집안을 이루게 되었습니다. 그러니까 그림이라고 하는 것이 화공들만의 전유물이 아니라 이제 선비들 사이에서도 널리 구사되는 예술 분야가 되었다고 볼 수 있습니다.

8) 산수화의 제 경향

그러면 조선 중기 산수화는 어떤 경향을 띠었을까요?

첫째, 안견파(安堅派) 화풍이 계승되었습니다(김시, 김정근, 이흥효, 이징, 김명국 등). 조선 초기에 확립되었고 변화를 겪었던 안견파 화풍은 조선 중기에도 전해져서 여러 화가들에 의해 계승되었습니다. 안견파 화풍의 작품들은 나중에 보도록 하겠습니다.

둘째, 절파계(浙派系) 화풍이 유행했습니다(김시, 함윤덕, 이경윤, 이징, 김명국 등). 절파는 지난 시간에도 말씀드렸습니다만, 중국 절강성(浙江省)을 중심으로 해서 그곳 출신의 화가들이 이룬 독특한 화풍을 일컫는 것입니다.[4] 그 화풍은 대개 남송대 화풍을

기조로 하면서 북송대 화풍이나 다른 화풍들을 가미해서 절충적으로 이루어낸 화풍입니다. 그 화풍이 조선 초기에 이미 전해지기는 했지만 중기에 이르러서 본격적으로 유행하게 되었습니다. 그래서 조선 중기에 가장 세력이 컸던 화풍은 안견파 화풍보다는 절파계 화풍이라고 할 수 있습니다. 절파계 화풍이 어떤 특징을 가지고 있는지는 나중에 작품을 보면서 공부하도록 하겠습니다.

셋째, 화풍에 일종의 실험적 경향이 나타났습니다. 앞서 언급했다시피 김시 같은 경우에는 안견파 화풍으로도 그리고 절파계 화풍으로도 그리고, 또 일부 전칭 작품들의 경우에서는 남송 계통의 작품도 보이고 있어서, 한 화가가 한 가지 화풍만으로 그리는 경향은 초기를 벗어나면서 이제 없어지게 되었다는 것을 알 수 있습니다. 조선 중기에 이처럼 한 화가가 두서너 가지 화풍을 실험적으로 구사하는 경향으로 바뀌게 된 것을 지금 남아 있는 작품들을 통해서 볼 수 있습니다. 우리 현대 화가들도 보면 한 가지 화풍만 평생 붙들고 늘어지는 작가들이 있습니다만, 그러한 경향이 조선 초기에는 강했었는데, 중기가 되면 이 화풍도 그리고 저 화풍도 그리는, 좋게 보면 실험적 경향을 띠었던 추세를 엿볼 수 있습니다.

.........

4　안휘준, 「절파계 화풍의 제 양상」, 『한국 회화사 연구』(시공사, 2000), pp. 558-619; 장진성, 「조선 중기 절파계 화풍의 형성과 대진(戴進)」, 『미술사와 시각문화』 9(2010), pp. 202-221 및 「조선 중기 회화와 광태사학파」, 『미술사와 시각문화』 11(2012), pp. 250-271 참조.

넷째, 대경산수인물화(大景山水人物畵)와 소경산수인물화(小景山水人物畵)가 병존했습니다. 산수 배경을 크게 그리는가, 작게 그리는가에 따라서 대관산수(大觀山水), 또는 대경산수와 소경산수 인물화라고 부릅니다. 조선 중기는 이러한 두 가지 화풍이 병존했던 시대입니다. 그러나 총체적으로 보면 인물 중심의 그림이 유행했던 시대였습니다. 초기에는 자연 중심의 그림이 유행했는데, 중기가 되면 자연을 그리되 어디까지나 인물이 주인공이 되고 주가 되는, 인물 중심의, 인간 중심의 산수화로 변모했다고 볼 수 있습니다. 그래서 사람의 비중이 커진 것이 굉장히 주목할 만합니다.

다섯째, 안견파 화풍과 절파 화풍을 절충하는 절충적 화풍이 유행했습니다(이불해 , 이흥효, 이정 등). 남송화풍과 절파 화풍을 절충하는 경향도 보이면서요. 이처럼 절충적 화풍이 대두되었습니다.

여섯째, 수묵산수화가 대종을 이루던 시대에 청록산수화(靑綠山水畵)가 부분적이지만 그려졌다는 사실을 간과할 수 없습니다.[5] 청록산수라고 하는 것은 청색, 녹색, 갈색 같은 것을 곁들여서 장식성이 높은 그림을 그린 것입니다. 수묵산수화와 달리 청록산수화는 조선 후기 임금님이 앉는 어좌(御座) 뒤에 치는 병풍에서 잘 나타납니다. 다섯 개의 봉우리가 있고 해와 달이 하늘에

.........

5 『청록산수, 낙원을 그리다』(국립중앙박물관, 2006) 및 『(17-18세기 초)靑綠山水畵』 4, 5(국립중앙박물관, 2006) 참조.

떠 있는, 그리고 가까이에는 소나무 두 그루가 양쪽에 서 있고 물
결이 파도치는 모습을 그린 그림을 종종 보실 수 있는데, 그것을
〈일월오봉병(日月五峰屛)〉이라고 합니다.[6] 병풍에 해와 달, 그리
고 다섯 개의 봉우리를 그린 그림이라고 해서 〈일월오봉병〉이라
고 부릅니다. 그것은 왕만이 설치할 수 있는 것입니다. 다른 사람
은 〈일월오봉병〉을 자기가 앉는 자리 뒤에 펼쳐놓을 수 없었습니
다. 그러한 〈일월오봉병〉은 전형적인 청록금벽산수(靑綠金碧山水)
로 되어 있으며 그 전통이 조선 말기까지 이어진 것을 볼 수 있습
니다. 이처럼 조선 중기에도 대세는 아니지만 청록산수화가 많이
그려졌다는 것이 주목됩니다.

일곱째, 우리나라에 실제로 존재하는 경치를 그리는 실경산
수화(實景山水畵)가 초기에 비하면 많이 파급되었습니다.[7] 실경산
수가 자리 잡았다고 하는 것은 다음 시간에 살펴보게 될 겸재(謙
齋) 정선(鄭敾, 1676-1759)의 진경산수화(眞景山水畵)의 연원과 관
련해서 굉장히 큰 의미를 가지고 있습니다. 일각에서는 겸재 정

.........

6 안휘준, 『한국 미술사 연구』(사회평론, 2012), pp. 48-50, 280-281; 김홍남, 명세
나, 이성미, 박정혜 등의 논저 참조. 안휘준, 같은 책, p. 281의 주42 참조.

7 박은순, 「16세기 독서당계회도 연구」, 『美術史學硏究』212(1996. 12), pp. 45-
75; 이수미, 「《咸興內外十景圖》에 보이는 17세기 實景山水畵의 構圖」, 『美術史學
硏究』233·234(2002. 6), pp. 37-62; 이경화, 「北塞宣恩圖 연구」, 『美術史學硏究』
254 (2007. 6), pp. 41-70; 조규희, 「《谷雲九曲圖帖》의 多層的 의미」, 『美術史論壇』
23(2006. 12), pp. 241-275; 진준현, 「조선 초기·중기의 실경산수화」, 『美術史學』
24(2010), pp. 39-66; 박정애, 『(조선시대 평안도 함경도) 실경산수화』(성균관대학교
출판부, 2014) 참조.

선이 전에 아무것도 없던 상황에서 진경산수화를 갑자기 새롭게 만들어낸 것처럼 얘기합니다. 그러므로 정선은 위대하고, 그 이전의 조선 초기와 중기는 중국 송·원 대의 회화를 방(倣)하는 데 그쳤다는 것입니다. 그들은 겸재 한 사람을 치켜올리기 위해서 앞의 많은 화가들을 폄하하는 발언을 서슴지 않습니다만, 그것은 일제강점기에 식민주의 역사가들이 하던 소리입니다. 지금이 어느 시대이며 회화사 연구가 얼마나 많이 진전되었는데, 아직도 일각에서 그런 소리를 하고 있다는 것은 너무나 안타까운 일입니다.[8] 겸재 정선은 굳이 그렇게 하지 않아도 제가 앞서도 얘기했듯이 안견과 함께 우리 역사상 가장 위대한 산수화가임을 부인할 수 없습니다. 어쨌든 진경산수화라고 하는 것은 실경산수의 전통에 새로 전해진 남종화법(南宗畵法)이 가미되어 이루어진 것으로 볼 수 있습니다. 그러한 점에서도 실경산수의 확산이라고 하는 것은 대단히 의미가 크다고 생각합니다.

여덟째, 남종화풍(南宗畵風)의 수용을 들 수 있습니다.[9] 남종화와 북종화라는 문제만 가지고도 설명하는 데 한 시간 이상이 걸릴지 모르겠습니다. 어쨌든 간에 명나라 말에 동기창(董其

.........

8 안휘준, 「겸재 정선(1676-1759)과 그의 진경산수화, 어떻게 볼 것인가」, 『한국 미술사 연구』(사회평론, 2012), pp. 437-468 참조.

9 안휘준, 「한국 남종산수화의 변천」, 『한국 그림의 전통』(사회평론, 2012), pp. 207-282 및 p. 207, 주1에 명기한 조선미, 강관식, 김기홍, 이성미, 권영필의 논문들 참조.

믈, 1555-1636), 막시룡(莫是龍, 1539-1589), 진계유(陳繼儒, 1558-1639) 같은 학자들이 불교의 남북종 분파를 염두에 두고 내놓은 설이 남북종화론(南北宗畵論)입니다. 당나라 때 불교에서 남종과 북종이 갈라지게 되면서, 남종은 돈오론(頓悟論)을 중시하고 북종은 점수론(漸修論)을 중시하는 차이가 생겨났습니다. 어쨌든 그러한 당대 불교 선종(禪宗)의 분파에 착안해서 그림을 남종과 북종으로 구분한 것은 명말에 활동한 동기창을 비롯한 학자들이었습니다. 그런데 대체로 우리나라에서 남종화라고 하는 것은 원나라 말기에 활동했던 사대가(四大家)들을 중심으로 한 화풍이었습니다. 나중에 조선 후기에 가서 더 설명드리도록 하겠습니다만, 남종화는 주로 문인들이 많이 그리기는 했지만 우리나라의 경우에는 남종화와 문인화가 반드시 일치한다고 볼 수는 없습니다. 우리나라에서 이야기하는 문인화는 화원이 아닌 문인 출신의 화가면 누구나, 어떤 화풍을 구사하든 간에 문인화라고 이야기할 수 있을 것입니다. 그러나 문인 출신의 문인화가 중에서도 안견파 화풍을 따라 그린 화가도 있었고, 절파계 화풍을 따라 그린 사람도 있었으며, 조선 후기처럼 남종화풍을 따라 그린 작가도 있었습니다. 그래서 남종화, 문인화의 개념이 우리나라에서는 다소 애매합니다. 이 부분은 후기에 가서 더 설명을 드리도록 하겠습니다. 남종화풍이 우리나라 조선 중기에 이미 수용되어 부분적으로 자리 잡기 시작했다는 것이 중요합니다.

제가 회화사 연구를 시작하면서 새롭게 규명하려고 노력

한 것이 여러 가지가 있었습니다만, 그중 하나가 바로 남종화풍의 수용 문제였습니다. 대개 일본의 경우에는 에도(江戶)시대 18세기 이케노 타이가(池大雅, 1723-1776)라는 화가가 남종화의 최고봉에 이른 사람인데, 이렇게 남종화를 따른 사람들은 전부 18세기 화가들입니다. 특히 일본에서는 남종화를 남화(南畫)라고 합니다. 이 남화가(南畫家)들이 맹렬히 활동한 것이 일본의 경우 18세기입니다. 그런데 제가 의문을 가졌던 것은 일본에서 18세기에 남종화풍이 그렇게 유행할 수 있었다면, 우리나라에는 틀림없이 그것보다 훨씬 더 앞서서 전파되지 않았을까 하는 것이었습니다. 일본보다 앞선 시기에 우리나라에서 남종화풍이 수용되었을 것이라고 믿었는데 증거가 없었습니다. 조선시대 우리나라에서는 새로운 화풍이 들어오면, 그 화풍이 바로 유행하는 것이 아니라 잠복기나 유예기에 해당하는 시간을 두고 충분히 검토를 거친 뒤 약간의 시간이 흘렀을 때 유행으로 이어지는 경향을 띠고 있었습니다. 그러한 측면에서 보면 남종화풍도 마찬가지였을 것이 틀림없고, 일본보다 적어도 한 세기 먼저 우리나라에 남종화가 들어와 있었을 것이 분명하다고 생각했습니다. 그래서 자료를 열심히 찾아보니 과연 일본보다는 우리가 훨씬 앞서서 남종화풍을 수용하기 시작한 것이 확인되었습니다. 그러한 증거는 조선 중기 작품들에서 확인할 수 있습니다. 남종화가 조선 후기에 대대적으로 유행하고, 말기에는 아주 지배적인 세력이 될 수 있었던 것은 이미 조선 중기에 이뤄진 남종화의 수용 덕분이라고 생각합니다.

우선 조선 중기를 이해하기 위해 그 시대 인물들의 초상화를 함께 보면서 말씀드리도록 하겠습니다. 산수화 시간에 웬 초상화일까요? 그 시대를 알기 위해서는 그 시대의 주요 인물에 대해 조금 소개드릴 필요가 있다고 생각합니다. 앞서 조선 초기 산수화를 공부할 때 태조어진과 신숙주의 초상화를 먼저 보여드린 이유도 마찬가지입니다. 조선 중기의 퇴계 이황은 지금 화폐에 초상화가 들어가 있지만, 그것은 현대 화가가 그린 것이고 율곡 이이도 마찬가지입니다. 조선시대의 초상화 중에서 중기의 뛰어난 성리학자들의 초상화는 남아 있는 것이 매우 드뭅니다. 지금 보시는 것은 우암(尤庵) 송시열(宋時烈, 1607-1689)과 미수(眉叟) 허목(許穆, 1595-1682)의 초상화입니다[도 36, 37]. 우암 송시열은 노론의 최고 영수였고 미수 허목은 남인의 거두였습니다. 역사를 아는 분들은 두 사람이 정치적 라이벌 관계에 있었다는 것을 대개 아실 것입니다. 어쨌든 우암 송시열과 미수 허목의 초상화를 보면 성격에 상당한 차이가 있다고 생각됩니다. 송시열이 좀 더 걸쭉하게 보이는 반면에 허목은 아주 깐깐한 모습으로 그려져 있습니다. 허목의 초상화는 18세기의 대표적인 초상화가였던 이명기(李命基, 1756-1802년 이후)가 중모한 것입니다.

두 사람은 정치적 라이벌이었지만 서로 공평한 경쟁을 했던 사람들입니다. 전해지는 일화에 따르면 우암 송시열이 아파서 이약 저 약을 다 써보았지만 낫지 않자, 아들을 불러서 병세를 자세하게 적어주며 미수에게 가서 약방문을 받아오라고 시켰답니다.

그러자 아들이 "그 양반은 우리의 정적인데 해코지하면 어떻게 하시려고 약방문을 받아오라고 하십니까?"라고 하자, 송시열은 "걱정 말고 가서 처방을 받아와라"고 했답니다. 그래서 받아서 가져온 약방문을 살펴보니까 과연 먹으면 생명이 위태로워질 수 있는 비상(砒霜) 등 극약들이 들어 있었다는 것이 아닙니까. 그래서 "보십시오. 미수가 아버님을 해코지하기 위해서 이런 치명적인 약을 처방하지 않았습니까?"라고 했지만, 송시열은 "미수가 처방한 것이면 먹어도 괜찮다"며 먹었고 병이 며칠 뒤에 나았다고 합니다. 다만 완치가 된 것은 아니었는데 그 이유는 송시열의 아들이 염려 끝에 비상의 양을 절반으로 줄였기 때문이었다고 합니다. 조선 중기 사색당쟁의 장본인들을 부정적으로만, 악하게, 나쁘게만 볼 일은 아니라고 생각하게 하는 일화입니다. 적어도 서부활극에 나오는 사나이들보다 훨씬 더 신사적이고 공평한 정치적 다툼을 했다는 것을 이러한 일화를 통해서도 엿볼 수 있습니다.

우리나라 초상화에서는 얼굴이 사실적이면서도 기운생동(氣韻生動)하게 그려졌습니다. 전신사조(傳神寫照)라는 말대로 얼굴에 내면세계가 다 표출되도록, 그 사람의 성격, 교양, 학력 같은 것이 완연하게 드러나게끔 묘사하는 반면, 의습선은 간결하고 명료하게 표현하는 경향이 있었습니다. 오늘 초상화를 구체적으로 설명해드릴 계제는 아닙니다만 조선 중기에 이러한 성리학자들이 맹활약했고 그중 일부의 예로 우암 송시열과 미수 허목을 대상으로 하여 살펴볼 수 있다고 생각합니다.

御製

崇祿之聲達識之慮宽明人靜易飢昌畫蒲形枯槁蒲學室蹺
帝束蒲員聖言固俟宜道莫之藏魚之伍
崇禎紀元後辛卯 夫藏自謷十華陽畫屋

九則御

菊泉小鯀高平里衣歆重襲
祖是屋學本林勲末寶
辨堅當理兩系遲
恩庾永重經喻
紫分吳叔李
達洛中稻
屋在遺
後書兵
高稔犯盘
建曹秉宣莫一繫
崇禎紀元後甲戌三川
進製於萬機之暇

도 36 | 직자미상, 〈宋時烈肖像〉, 18세기, 絹本彩色, 89.7×67.3cm, 국립중앙박물관.

안견파 화풍의 계승과 절파 화풍의 수용

1) 김시 · 김식의 화풍

실제로 조선 중기의 산수화는 어떠한 특징들을 띠고 있을까요?
먼저 김시(金禔, 1524-1593)의 작품들이 주목됩니다.

　김안로의 아들 김시의 〈한림제설도(寒林霽雪圖)〉[도 38]를 보
겠습니다. 이 작품을 보시면, 우선 가운데 선이 있어서 그림을 반
으로 접었다고 가정했을 때, 절대로 접어서는 안 되지만, 왼쪽에
만 무게가 치우쳐져 있는 편파구도(偏頗構圖)를 지니고 있습니
다. 그리고 근경과 주산이 이단을 이루는 편파이단구도(偏頗二段
構圖)를 보여주고 있으며, 반대쪽에는 넓은 수면과 안개를 통해서
확대지향적인 공간개념을 드러내고 있습니다. 지난 시간에 봤던
전(傳) 안견의 〈사시팔경도〉 중에 '늦은 봄(晩春)'[도 39]과 비교해

도 38 | 金禔, 〈寒林霽雪圖〉,
1584년, 絹本淡彩,
53.0×67.2cm, Cleveland
Museum of Art.

보면 거의 비슷하지 않습니까? 편파이단구도이고 수면과 안개를
통해 확대지향적인 공간개념을 보여주는 점이 공통적으로 나타
납니다. 그런데 김시는 어떤 데에서는 김제라고 되어 있기도 합
니다. 하지만 그 형제들 이름이 김희(金禧, ?-1531), 김기(金祺)와
같이 'ㅣ'발음으로 끝나기 때문에 '제'보다는 '시'가 합리적이라
고 생각됩니다. 옛날에는 그냥 미술사 쪽에서 부르는 대로 김제
라고 했다가 요즘 김시로 바꿔 부르고 있습니다. 혹시 김제라고
쓰여 있으면 김시로 아시기 바랍니다. 어쨌든 김시가 〈한림제설

도 39 │ 傳 安堅, 晩春,
〈四時八景圖〉中, 15세기 중엽,
絹本水墨, 35.8×28.5cm,
국립중앙박물관.

도)를 안사확(安士確, 생몰년 미상)에게 그려줬다고 하는데 안사확이 누구인지는 모릅니다. 그렇지만 김시가 안견파 화풍을 따라서 이 그림을 그린 것만은 부인할 수 없습니다. 그래서 김시는 안견파 화풍을 따라서 그렸던 문인 출신의 화가라고 볼 수 있습니다.

〈동자견려도(童子牽驢圖)〉[도 40]도 김시가 그린 작품입니다. 앞에 봤던 〈한림제설도〉를 그린 화가가 이 〈동자견려도〉도 그린

도 40 │ 金禔, 〈童子牽驢圖〉,
16세기 후반, 絹本淡彩,
111.0×46.0cm, 삼성미술관
리움.

것입니다. 만약 이것이 틀림없는 동일인의 작품으로 확인되지 않았다면 누가 이 두 작품을 같은 화가가 그렸다고 보겠습니까? 두 작품은 판이하게 다릅니다. 그렇지만 두 작품 모두 틀림없이 김시가 그린 것입니다. 〈동자견려도〉를 보면 안견파 화풍과는 상당히 거리가 있는 화풍이라는 것을 알 수 있습니다. 구도라든가, 공간의 설정이라든가, 나무를 그리는 방법이라든가, 산봉우리를 그리는 방법이 전부 다릅니다. 뒤에 산이 비스듬하게 솟아올라 있고 소나무가 뻗어서 산과 거의 맞닿게 되어 있습니다. 또한 뒤에 산을 보시면 하얀 백면이 설정되어 있고 그 안에 약간 터치가 되어 있습니다. 넓은 의미에서는 도끼로 나무를 찍었을 때의 자국과 비슷합니다. 이것을 부벽준(斧劈皴)이라고 합니다만, 부벽준 중에서도 크게 그려진 것은 대부벽준(大斧劈皴), 조그만 것은 소부벽준(小斧劈皴)이라고 부릅니다. 이 부벽준은 보통 화원들이 그린 그림들에서 보이는 준법입니다. 〈동자견려도〉는 부벽준법이 보이고, 기우뚱하게 솟아 올라가서 이렇게 넘어질 것처럼 서 있는 산의 형태, 백면과 흑면의 강한 대조, 그리고 인물을 중심으로 하는 그림이라는 측면에서 안견파 그림과 다른 절파계 화풍의 영향이 진하게 배어들어 있는 것을 알 수 있습니다. 그리고 근경의 언덕 묘사에서도 안견파 화풍의 기법과는 전혀 다르다는 것을 알수 있습니다. 김시는 앞에 보신 〈한림설제도〉와 같은 안견파 계통의 그림과 함께 〈동자견려도〉 같은 절파계 그림도 그렸던 인물이었습니다. 김시가 시작했던 이러한 이원적인 경향은 후에 많은

화가들에 의해서 계승되었습니다. 그래서 조선 중기에는 안견파 화풍이면 안견파 화풍, 절파계 화풍이면 절파계 화풍 한 가지만 그리지 않고 두세 가지 다른 화풍들을 구사하는 경향이 보편화되었습니다.

그런데 이 그림의 주인공은 산의 압도적인 표현에 비하면 크기는 작지만 그림에서 핵심을 차지하고 있습니다. 너무도 예쁘고 귀엽게 생긴 동자가 아주 고집스러운 나귀를 끌어서 다리를 건너려고 안간힘을 쓰고 있는 장면입니다. 당나귀 고집이 얼마나 셉니까? 조그만 소년이 그것을 이겨낼 수는 없다고 생각되지만, 아무튼 당나귀와 동자 사이에 벌어지는 팽팽한 힘겨루기가 엿보이고 있습니다. 당나귀가 앞으로 나가지 않으려고 최대한 발에 힘을 주고 있는 것도 볼 수 있습니다. 이 동자와 당나귀가 그림의 주제가 되어 있습니다. 이 그림은 원래 제목이 없었습니다. 동자가 나귀를 끌어당기는 모습을 그린 그림이라서 제가 붙인 제목이 바로 〈동자견려도〉입니다. 조선시대 그림 중에는 제가 제목을 붙인 작품들이 상당히 많습니다. 작품 명칭이 없이 굴러다니는 중요한 작품들이 꽤 있었기 때문에 제가 그러한 작품을 볼 때마다 적절한 제목을 지어서 붙였습니다. 그중 하나가 〈동자견려도〉입니다. 그런데 이렇게 인물 중심으로 그려지는 그림은 조선 초기 안견파 그림과는 전혀 다릅니다. 안견파 그림에서는 어디까지나 자연이 중심이 되고 인간은 개미처럼 조그맣게 상징적으로만 그려지는 경향을 띠었습니다. 조선 중기가 되면 조선 초기와 이렇게 많은

시대적 차이가 나타난다고 볼 수 있습니다. 김시 작품을 너무 많이 보여드리는 게 아닌가 생각되지만 불가피합니다. 왜냐하면 조선 중기에 제일 연대가 올라가는 작가이며, 또 가장 대표적이고 중요한 화가이기 때문입니다.

김시가 그린 그림들 중에는 산수화만이 아니라 지금 보시는 것과 같은 소 그림도 더러 남아 있습니다. 이 작품에는 〈목우도(牧牛圖)〉[도 41]라고 제목이 붙여져 있습니다. 앞서 설명한 것처럼 김시는 안견파 화풍도 그리고 절파계 화풍도 구사했는데, 이 중에서 어느 화풍이 더 오래되었느냐가 남겨진 과제입니다. 초기에 안견파 그림을 그리다가 후기에 절파계 그림으로 바꾼 것인지, 아니면 동시에 두 가지 화풍을 모두 구사한 것인지, 또는 세 번째로 절파계 화풍을 따라 그리다가 안견파 화풍으로 되돌아간 것인지, 이 세 가지 가능성 중에 어떤 것이 옳은지 현재로서는 확단할 수가 없습니다. 아마도 제 생각에는 전통이 깊은 안견파 화풍을 따라 그리다가 새롭게 자리 잡기 시작한 절파계 화풍을 따라서 그리기 시작한 것이 자연스러운 경향이 아니었을까 추측합니다. 그러나 단정은 할 수 없고 앞으로 연구를 통해서 결판이 나야 할 문제라고 생각합니다.

〈목우도〉에는 뒤에 산수 배경이 있고 앞에는 주제가 되는 물소가 그려져 있습니다. 물소는 고구려 때도 이미 우리나라에 전해졌지만 조선시대에 중국에서 다시 전해지곤 했습니다. 이 그림에서는 산수 배경 앞에 인물이 아닌 소가 들어 있는 것이 주목됩

도 41 │ 金禔, 〈牧牛圖〉, 16세기
후반, 紙本淡彩, 37.2×28.1cm,
국립중앙박물관.

니다. 그림 위쪽에 "노지에서 날마다 편히 잠자고, 백가지 (먹을)
풀 앞에서 무심하며, 고삐 밖에서 확연하고, 끝끝내 사람이 끌고
갈 것은 꿈도 안 꾸네[露地日高眠, 無心百草前, 廓然繩索外, 終不
夢人牽]"라는 시가 적혀 있습니다. 이것이 굉장히 의미심장한 시
라고 저는 보고 있습니다. 여기서 백초(百草)라고 하는 것은 백 가

지 관직을 의미하고, 사람[人]은 왕을 상징하는 것으로 보입니다. 즉 왕이 자신을 데려가는 것은 생각도 안 한다는 뜻입니다. 이렇게 백 가지 관직에는 생각도 없다는 식으로 적혀 있는 것을 보면 은둔사상을 그대로 드러낸 문구가 아닐까 생각합니다. 자신의 아버지 김안로가 권세를 부리다가 정치적으로 몰려서 나중에 사사된 것을 다 지켜봤던 사람이기 때문에 은둔생활을 작심하고 이러한 그림을 그렸던 것이 아닌가 싶습니다. 배경의 산들은 절파 화풍으로 그려져 있습니다. 이렇게 김시는 절파계 화풍을 구사하여 물소 그림도 그렸던 것을 알 수 있습니다.

그의 손자 대에 오게 되면 김식(金埴, 1579-1662)이라는 화가가 보여주듯이 그 집안에서는 물소를 주로 그렸습니다. 지금 보시는 〈우도(牛圖)〉[도 42]와 〈고목우도(枯木牛圖)〉[도 43] 모두 김식의 작품입니다. 그런데 이 소들은 한결같이 고삐가 매여져 있지 않습니다. 이들은 항상 자유로운 상태이고 아무 경계가 없습니다. 구속이라고는 찾아볼 수 없습니다. 사람이 소를 제어하기 위해서 고삐를 매어놓은 모습으로 그려진 것이 간혹 가다 보이지만, 그것은 김안로의 후손들 사이에서 나온 것이라기보다는 다른 사람이 그린 것이 아닌가 생각됩니다. 어쨌든 이렇게 자유롭게 방목되는 모습으로서의 소 그림이 그려진 동시에 산수 배경은 애잔합니다. 굉장히 시적인 표현을 하고 있습니다. 먹을 쓴 방법이 우리나라 역사상 가장 잘 쓴 묵법입니다. 송아지도 이렇게 옆에 한 마리 있습니다. 이렇게 살이 통통하게 찐 소를 그리는 것은

(좌)도42 | 金埴, 〈牛圖〉,
17세기 전반, 紙本淡彩,
98.5×57.6cm,
국립중앙박물관.

(우)도43 金埴,
〈枯木牛圖〉, 17세기 전반,
紙本淡彩, 90.3×51.8cm,
국립중앙박물관.

육조시대 삼대가(三大家), 즉 고개지(顧愷之), 육탐미(陸探微), 장승요(張僧繇) 중 장승요계가 많이 구사했던 표현입니다. 그렇다고 시대가 한참 올라가는 장승요의 영향을 직접 받았다는 것은 아니지만 김안로 집안을 중심으로 소를 그리는 새로운 경향이 자리를 잡게 된 것으로 볼 수 있습니다.

2) 이숭효·이명욱의 산수인물화

앞서 본 것과 같은 소 그림에도 은둔사상이 반영되어 있다는 것을 확인할 수 있었습니다. 이런 맥락에서 이숭효(李崇孝, 1536 이전-16세기 후반)의 작품으로 전해지는 〈어부도(漁夫圖)〉[도 44]와 숙종(肅宗, 재위 1674-1720)이 가장 아꼈던 화원 이명욱(李明郁, 생몰년 미상)이 그린 〈어초문답도(魚樵問答圖)〉[도 45]를 보도록 하겠습니다. 이 작품들은 전형적인 산수화라기보다는 산수인물화이

지만 조선 중기의 은둔사상과 관계가 깊기 때문에 잠시 살펴보도록 하겠습니다. 이숭효는 이상좌의 큰아들이자 이흥효의 형이고 이정의 아버지입니다. 그런데 〈어부도〉도 그렇고, 특히 이명욱의 〈어초문답도〉 같은 경우에는 뒤에 갈대가 많이 그려져 있습니다. 이러한 갈대 그리는 방법은 1645년 2월부터 1648년 7월까지 인조조에 조선에 있었던 중국인 화가 맹영광(孟永光, 1590-1648)과 연관이 깊을 것으로 생각되고 있습니다.[10] 어쨌든 이 그림은 어부(漁夫)와 초부(樵夫)를 그린 〈어초문답도〉입니다. 물고기 꾸러미를 들고 낚싯대를 어깨에 멘 사람이 어부이고 허리에 도끼를 찬 사람이 초부인데, 얼굴을 보면 나무나 하는 시골 사람이라고 보기가 어렵습니다. 글줄 꽤나 읽은 문기가 어려 있는 얼굴입니다. 은둔생활을 하는 선비로서의 초부와 어부가 그려진 것을 알 수 있습니다. 이러한 어초문답이나 어부 그림이 이 시기에 많이 그려졌던 것 같습니다. 강변에 가서 세상을 잊고 정치와 무관하게 자연 속에서 자유롭게 사는 장면을 꿈꾸었던 시대상을 이런 작품에서도 엿볼 수 있습니다. 인물화 시간은 아니지만, 초부의 등줄기를 표현한 것을 보면 가는 선조차도 일곱 번이나 붓을 눌렀다 들었다 하면서 선 속에 힘을 가한 것을 엿볼 수 있습니다. 이렇게 힘이 들어간 선들을 구사했기 때문에 그림 전체가 다

.........

10 안휘준, 「내조(來朝) 중국인 화가 맹영광」, 『한국 회화사 연구』(시공사, 2000), pp. 620-640 참조.

기운생동하게 되었다고 볼 수 있습니다. 인물화 시간은 아니니까 빨리 지나가겠습니다.

3) 함윤덕·이정근·이홍효의 화풍

이제 다른 산수화들을 좀 보겠습니다. 이것은 함윤덕(咸允德, 생몰년 미상)의 〈기려도(騎驢圖)〉[도 46]입니다. 배경에 절벽이 있고 절벽에서 늘어져 있는 나무가 이루는 공간의 중앙에 핵심 주제로서 나귀를 타고 가는 선비의 모습이 그려져 있습니다. 나귀와 나귀를 탄 인물 전체는 삼각형을 이룹니다만, 전체적으로는 느슨한 원을 이루는 공간 속에 주제를 담아내서 누구든지 시선을 인물에 둘 수밖에 없는 그런 구도를 지니고 있습니다. 그런데 전체적인 구성은 약간 차이는 있지만 기본적으로 지난 시간에 보았던 강희안(姜希顏, 1417-1464)의 〈고사관수도(高士觀水圖)〉[도 15]와 대체로 일치하는 것을 볼 수 있습니다. 절벽과 늘어진 덩굴풀, 그리고 그것이 이루는 공간의 핵심 부분에 주제를 담아 그리는 것이 공통적으로 나타납니다. 그러니까 함윤덕의 〈기려도〉는 강희안의 이러한 그림으로부터 나왔다고 볼 수밖에 없습니다. 물론 장진성 교수는 〈고사관수도〉가 반드시 15세기 강희안의 작품은 아닐 것이라고 생각하지만, 그렇다면 함윤덕의 그림이 어디에서 왔겠습니까? 앞 시대의 강희안의 이러한 그림을 빼놓고

도 46 | 咸允德, 〈騎驢圖〉,
16세기 후반, 絹本淡彩,
15.6×19.2cm,
국립중앙박물관.

는 생각하기 어렵습니다. 어쨌든 이러한 작품을 소경산수인물화

(小景山水人物畵)라고 부릅니다.

　소경산수인물화 이외에 대경산수인물화도 자리를 잡았던 것

을 볼 수 있습니다. 이정근(李正根, 1531-?)의 〈설경산수도(雪景

山水圖)〉[도 47] 같은 것이 대표적인 예라고 볼 수 있습니다. 인물

이 보이긴 보이지만 산에 비해서는 아주 조그만 규모로 그려져

서 보는 이의 눈길을 그렇게 사로잡지 못합니다. 전체적인 산의

형태나 구성을 보면 같은 16세기라고 하더라도 시대가 약간 앞

서는 전반기에 해당하는 안견파 계통의 그림 중 〈소상팔경도(瀟

湘八景圖)〉의 마지막 장면 '강천모설(江天暮雪)'과 대체로 맥이 통

한다고 볼 수 있습니다[도 48]. 근경의 언덕과 거기에 서 있는 나무

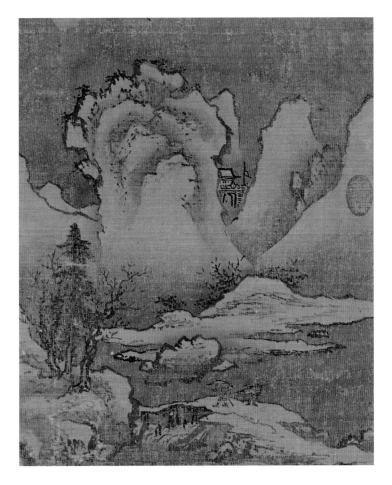

들, 그리고 뒤의 주산 등이 많이 통한다고 생각합니다. 그러나 두 작품 사이에는 현저한 차이가 있는 것 또한 엿볼 수 있습니다. 우선 〈소상팔경도〉의 '강천모설'은 전형적인 편파이단구도를 이루고 있는데 〈설경산수도〉에서는 편파구도가 많이 변했습니다. 중앙으로 주산이 약간 옮겨졌고 산의 형태도 비현실적입니다. 마치 서양 빵 덩어리 같은 모습입니다. 이흥효(李興孝, 1537-1593)의 작

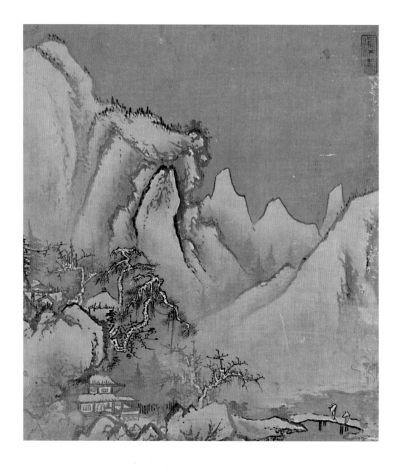

품으로 전해지는 ⟨설경산수도(雪景山水圖)⟩[도 49]에도 역시 비슷
한 모양의 산이 그려졌습니다. 이러한 산이 있습니까? 어디 중국
같은 데서 보면 혹시 있을지 모르겠지만, 우리나라에서는 볼 수
없는 산입니다. 그것은 결국 조선 중기의 화가들이 머릿속에서
그냥 상상해서 그리고 싶은 대로 그린 결과라고 생각합니다.

이정근의 ⟨설경산수도⟩에서 주목이 되는 그 밖의 특징들은 깊
이감과 거리감입니다. 16세기 전반 안견파의 '강천모설'에서는 깊

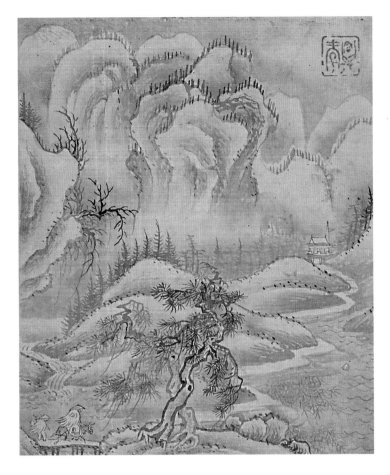

이감이 별로 두드러지지 않습니다. 원경은 산으로 닫혀 있고 뒤가
막혀버렸습니다. 지난 시간에 설명했듯이 팔경도에서 1-7폭까지
는 공간이 넓게 확 트인 모습이지만 마지막 장에 와서는 반드시 빗
장을 닫아거는 현상을 보여줍니다. 그런데 이 16세기 후반의 〈설
경산수도〉를 보면 공간이 트여 있습니다. 뒤로 물러나면서 공간이
트여 있어서 숨통을 틔워주고 있습니다. 마지막 그림일 것으로 생

각되는데도 뒤쪽이 트여 있습니다. 그리고 깊이감과 거리감이 현저하게 강조되어 있습니다. 한참 골짜기를 들어가 어디론가 빠져나가는 것 같은 그런 거리감, 깊이감, 오행감(奧行感)이 특별히 강조되어 있는 것을 엿볼 수 있습니다. 이것은 안견파 화풍의 그림이 16세기 후반에 와서 이전과는 다른 양상으로 변한 것을 말해줍니다. 그리고 형태도 대단히 형식화된 모습을 띠고 있어서 시대가 내려갈수록 안견파 화풍은 형식화되고 있었다고 생각됩니다.

거의 비슷한 시기 이흥효의 〈설경산수도〉[도 49]와 〈추경산수도(秋景山水圖)〉[도 50]를 보도록 하겠습니다. 현재 남아 있는 여섯 폭 중의 두 폭입니다. 재질과 규격이 똑같습니다. 아마 이것은 팔경도일텐데 무슨 팔경도일까요? 〈추경산수도〉에서 기러기 떼가 내려앉는 것을 보면 소상팔경도 중 '평사낙안(平沙落雁),' 즉 모래 바닥에 내려앉는 기러기 떼를 표현한 것 같기도 합니다. 만약 소상팔경도라고 하면 다른 작품들도 소상팔경에 어울리는 장면을 담고 있어야 하지만 반드시 그런 것은 아닙니다. 어떤 것은 달이 떠 있으니까 '동정추월(洞庭秋月)'로 볼 수도 있고, 어떤 장면에는 배들이 있으니까 '어촌석조(漁村夕照)'로도 볼 수 있으며, 〈설경산수도〉는 '강천모설(江天暮雪)'로도 간주될 수 있지만, 나머지 작품들은 도상학적 특징이 애매합니다. 아무튼 이처럼 애매모호해서 결국 소상팔경도의 전통이 짙게 반영된 〈사시팔경도(四時八景圖)〉가 아닐까 생각합니다.

한편 이 〈설경산수도〉를 가까이 보면, 눈보라가 치고 있는 가

도 50 │ 李興孝, 〈秋景山水圖〉,
16세기 후반, 絹本水墨,
29.3×24.9cm,
국립중앙박물관.

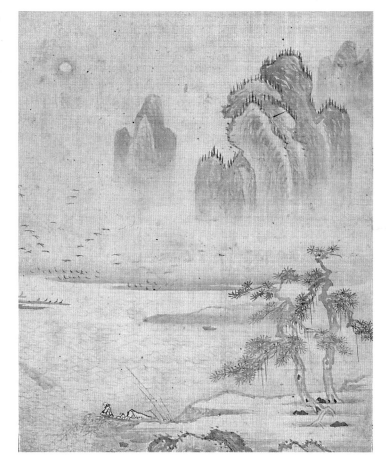

운데 여행객이 도롱이를 쓰고 눈바람을 무릅쓰면서 다리를 건너

고 있습니다. 여행객 앞에는 길이 산허리를 끼고 멀리멀리 이어

지고 있습니다. 조선 초기 그림에서도 이러한 경향이 약간 나타

나기는 했지만 이렇게 강조된 경우는 드물었습니다. 아까 앞의

작품에서 보았던 것처럼 거리감, 깊이감, 오행감을 강조하고 있

는 것, 그리고 빵 덩어리 같은 기이한 형태의 산의 모습 같은 것이

달라진 안견파 화풍의 양상을 말해주고 있습니다. 그러니까 조선 중기에 들어서서 안견파 화풍은 그 이전보다 많은 변화를 겪었지만 더 나아졌다고 보기는 어려운 측면이 있습니다. 안견파 화풍을 주조로 하면서 산의 표면 묘사 등에는 절파화풍이 부분적으로 간취됩니다.

3 　이징·김명국의 이원적(二元的) 화풍

조선 중기 회화와 관련해서 대단히 중요한 인물의 한 사람이 이 징(李澄, 1581-1645 이후)입니다. 이징은 이경윤의 서자(庶子)입니다. 지금 보시는 그림은 비단에 까만 먹칠을 하고 금니(金泥)를 사용해 그린 〈니금산수도(泥金山水圖)〉[도 51]입니다. 이징은 이러한 산수화를 많이 그렸습니다. 그러니까 이징이 안견파 화풍을 따라 그렸다는 것을 이러한 산수화 작품을 통해서 확인할 수도 있는 것입니다. 그런데 이 작품도 전 시대와는 상당히 달라졌다는 것을 엿볼 수 있습니다. 어디가 달라졌을까요? 안견이 그렸다고 전 칭되는 15세기 〈사시팔경도〉 중 '늦은 봄(晚春)'과 비교해보면 드러납니다[도 39]. 이 15세기의 작품에서는 45도 각도로 솟아오른 언덕과 쌍송(雙松), 정자와 집이 보이고, 뒤로 멀리까지 확대되는 공간이 엿보입니다. 이러한 언덕과 쌍송 모티프를 중앙으로 끌고

나온 것을 이징의 그림에서 볼 수 있습니다. 이징은 머릿속으로
편파구도가 아니라 편파구도를 깬 방법으로 그림을 구상하고 있
었다는 것을 알 수 있습니다. 그 방법으로 언덕을 가상의 중앙선
과 일치가 되도록 더 끌고 나온 것입니다. 이것도 종래에 보았던

편파구도하고는 많이 달라진 양상입니다. 또 하나 달라진 것은 주산이 '늦은 봄'에서는 단순하면서 큰 모습인데, 〈니금산수도〉에서는 작은 산들이 뭉게구름처럼 흩어져 있는 모습으로 표현되어 있습니다. 어느 하나의 산이 지배적인 경향을 띠지 않고 여러 개의 산들이 흩어져서 하나의 산군(山群)을 이루는 방법으로 변한 것을 볼 수 있습니다. 그리고 공간도 초기보다도 훨씬 더 확대 지향적입니다. 사방이 트여서 막힌 곳이 없는 느낌입니다. 이렇게 17세기로 가면서 안견파 화풍이 많은 변화를 겪게 되었다는 것을 알 수 있습니다.

그리고 재료 면에서 보면 까만 바탕에 화려한 금니를 써서 그린 것은 불교의 경전을 베끼는 사경(寫經) 전통하고도 맥이 통하는 것입니다. 사경에서는 짙은 파란색의 감지(紺紙)에 금니나 은니(銀泥)로 변상도(變相圖)를 그리고 글씨를 썼습니다만, 궁중의 재정적 뒷받침이 없으면 이렇게 비싼 금니를 써서 산수화를 그릴 수 없습니다. 그래서 재정적 뒷받침이 안 되는 경우에는 소나무의 꽃가루인 송홧가루를 풀어서 그리기도 하였습니다. 그러니까 금니는 쓸 수 없고, 금색은 내고 싶으니까 파란색의 바탕 종이에 송홧가루를 이용해서 노란색의 산수화를 그린 것이 가끔 보입니다. 그것은 결국 궁중의 금니산수화처럼 그리고 싶지만 재정적 뒷받침이 안 된 배경에서 나온 결과라고 생각합니다.

그런데 〈니금산수도〉를 그렸던 이징이 지금 보시는 〈연사모종도(煙寺暮鍾圖)〉[도 52]와 〈평사낙안도(平沙落雁圖)〉[도 53] 같은 그

림도 또한 그렸습니다. 이 두 그림은 기우뚱한 산의 모습이라든
가, 흑백의 대조가 강한 표현 방법이라든가, 인물 중심의 그림이
라든가, 여러 가지 면에서 절파계 화풍의 영향을 강하게 반영하
고 있습니다. 물론 구도나 확대지향적인 공간 개념은 안견파 화
풍과 통하지만 산이나 나무를 그린 방법은 안견파 화풍보다는 절

파계 화풍과 관련이 깊은 양상을 띠고 있습니다. 그래서 김시의 경우처럼 이정도 안견파 화풍과 절파계 화풍을 함께 구사했다는 것을 엿볼 수 있습니다. 그리고 그러한 경향은 〈평사낙안도〉에서도 나타납니다. 기러기들이 물가에 내려앉고 있어서 평사낙안으로 볼 수 있습니다만, 우측 하단에 선비 한 사람이 기러기 떼를 바라보고 있는 모습이 보여 〈왕희지관안도(王羲之觀雁圖)〉, 즉 기러기 떼를 보는 왕희지를 담아서 그린 것이 아닌가 하는 생각이 들기도 합니다. 어쨌든 이 작품은 조선 중기에 크게 유행했던 대관산수, 또는 대경산수인물화이며, 이러한 산수화들은 안견파 화풍으로 그려지기도 했고 절파계 화풍으로 그려지기도 했던 것을 알 수 있습니다.

다른 화가들 중에는 그러한 사람이 없을까요? 김명국(金明國, 1600-1662 이후)이 바로 그러한 사람입니다. 까만 비단에다가 금니로 그린 김명국 전칭의 〈니금산수도(泥金山水圖)〉[도 54]를 보시면, 여전히 앞에 보신 이정의 〈니금산수도〉처럼 그렇게 그린 것을 알 수 있습니다. 화풍은 안견파 화풍을 따르고 있습니다. 그런데 김명국의 다른 작품 〈설중귀로도(雪中歸路圖)〉[도 55]는 흑백의 대조가 너무 심해서 빙벽을 연상시키는 주산, 그리고 아주 과감하게 내뻗은 산세라든가 엄청 힘차고 거친 필묵법이 구사되어 있어서 이전의 어떤 산수화보다도 더 강렬한 필력을 드러내고 있습니다. 절파계 화풍이지만 절파계 그림들 중에서도 특히 이런 그림을 광태사학파(狂態邪學派)라고 합니다. 미치광이 같은 광태(狂態), 사악

한 화학(畫學)이라고 해서 광태사학파라고 하는데, 이것은 명나라
에서는 절파의 후반기 양식입니다.[11] 그래서 절파계 화가들 중에
서도 후기에 속하는 사람들이 이러한 광태적인 그림을 많이 그렸

.........

11 광태사학파 전반에 대해서는 오승희, 「明代 狂態邪學派 研究」(서울대학교 석사학
위논문, 2014) 참조.

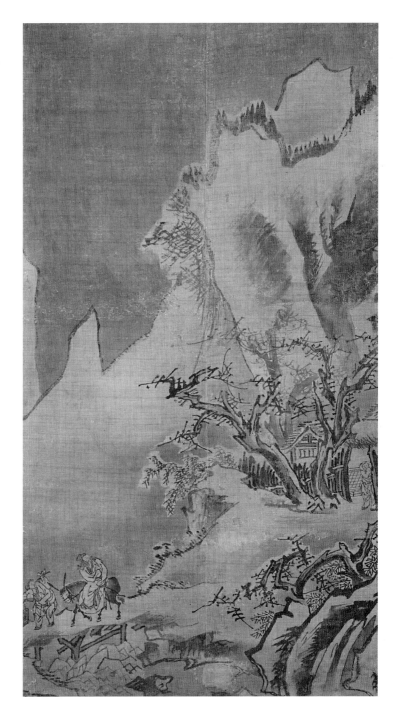

는데, 그러한 광태적인 그림을 김명국은 한술 더 떠서 중국 어떤 화가보다도 더 광태적인 그림으로 그린 것을 알 수 있습니다.

김명국은 일본에 통신사를 따라서 두 차례 다녀왔습니다. 그는 1636년에 처음 일본에 갔었는데, 1636년에는 병자호란이 발발하였습니다. 세계에서 최상급 대학이라고 하는 하버드 대학(Harvard University)이 세워진 해이기도 합니다. 그 다음에 7년 뒤인 1643년에 또 한 차례 통신사를 따라서 일본에 갔다왔습니다. 일본에서는 그의 작은 그림이라도 보배처럼 귀하게 여겼습니다. 거기에 남아 있는 일화들도 있습니다. 예를 들면 어떤 일본인이 세 칸 집을 짓고 네 벽에 그림을 그려 받기 위해 니금즙(泥金汁)을 가지고 와서 그림을 그려달라고 하니까 김명국이 입에 가득히 금물을 머금고 확 네 벽에다 뿌렸습니다. 그 일본 사람의 계획이 순식간에 망가지지 않았겠습니까? 그러자 그 사무라이가 놀라고 격분하여 칼을 빼서 죽이려고 하니까 김명국이 크게 웃고는 붓을 휘두르니 순식간에 산수, 인물 명화로 재탄생했다는 일화가 있습니다. 국내에서는 어떤 스님이 저승에 관한 그림을 주문했는데 김명국이 도무지 그림을 그리지 않는 것입니다. 거듭해 재촉을 하니까 할 수 없이 그려준 그림은 스님이 주문한 〈명사도(冥司圖)〉가 아닌 〈지옥도(地獄圖)〉였는데, 그 지옥에 빠져서 허우적거리는 사람들이 전부 스님들이었습니다. 그러니 그 스님이 얼마나 화가 났겠습니까? 그러니까 김명국이 술을 받아다 주면 고쳐준다고 했습니다. 술을 받아다 주니까 빡빡 깎은 머리에 머리

카락과 얼굴에 수염을 그려 넣고 승복에 채색을 칠하여 순식간에 속세인으로 바꿔놨다는 이야기가 전해집니다.[12] 우리나라에서 일화가 가장 많이 전해지는 대표적인 인물이 김명국과 18세기의 최북(崔北, 1712-1769), 19세기의 장승업(張承業, 1843-1897), 이렇게 세 사람이 아닐까 합니다. 김명국은 일본에 가서도 그렇게 명성을 떨쳤던 사람입니다. 그리고 〈달마도〉라는 유명한 걸작도 남겼습니다. 일본에서는 선종화(禪宗畵)가 특히 유행했고 일본 사람들이 선종화를 너무 좋아했기 때문에, 김명국이 순식간에 그려서 주는 방법으로 선종화를 많이 그렸던 것 같습니다. 김명국이 쇄도하는 그림 주문 때문에 밤잠을 잘 수 없어서 울려고까지 했다고 그러지 않습니까? 얼마나 그림 주문이 많았으면 그랬겠습니까. 그렇게 쌓인 그림 주문을 가장 빠른 속도로 해결해 내는 방법으로서 선종화는 가장 적합한 그림이었다고 생각됩니다. 순식간에 그림을 손쉽게 그려낼 수 있었기 때문입니다. 꼼꼼하게 그리고 채색을 곁들이는 것은 제작 시간이 너무 많이 걸려서 감당할 수 없었을 것입니다. 그래서 김명국이 선종화를 많이 그린 이유는 일본에서의 요구가 쇄도했던 사실과 함께, 그러한 그림 주

.........

12 「靑丘畵畵譜」, 진홍섭,『韓國美術史資料集成(4): 朝鮮中期 繪畵篇』(一志社, 1996), p. 896 및 오세창,『槿域書畵徵』(신한서림, 1970), pp. 137-138. 김명국에 관해서는 홍선표,「김명국의 행적과 화적」,『朝鮮時代繪畵史論』(문예출판사, 1999), pp. 364-381; 吉田宏志,「李朝の畵員金明國について」,『日本のなかの朝鮮文化』35(1977. 9), pp. 42-54 참조.

문을 비교적 쉽게 해결하는 방편으로서 효율적이었기 때문이 아닐까 생각됩니다. 어쨌든 김명국의 〈설중귀로도〉와 같은 그림은 '주광(酒狂)'으로 불렸을 정도로 술을 좋아했던 그의 호방한 성격을 아주 잘 드러내는 그림이라고 볼 수 있습니다.

4 이경윤의 절파계 화풍

오로지 절파계 화풍만을 고집했던 산수인물화가로서 굉장히 주목되는 사람이 왕실 출신 화가로 앞서 소개한 이징의 아버지인 이경윤(李慶胤, 1545-1611)입니다. 앞서 설명했듯이 이경윤은 임진왜란 때 왕실과 함께 피난하지 않고 가족들을 데리고 산에 들어가서 숨어 있다가 나중에 나왔다고 비난을 받기도 했습니다.

이경윤의 진작은 한 점도 남아 있지 않습니다. 오직 전칭작만이 여러 점 전해지고 있습니다. 이것들은 모두 절파계 화풍의 작품들이고 안견파 화풍의 그림은 한 점도 없어서 아들 이징과는 전혀 다른 양상을 보여줍니다. 안견파 화풍을 철저하게 배척했던 결과인지 아니면 우연히 남아 있는 작품이 절파계 그림들 뿐이었는지는 확인하기 어렵습니다. 지금 보시는 이 작품은 학림정(鶴林正) 이경윤이 그렸다고 전해지는 〈관폭도(觀瀑圖)〉[도 56]입니다.

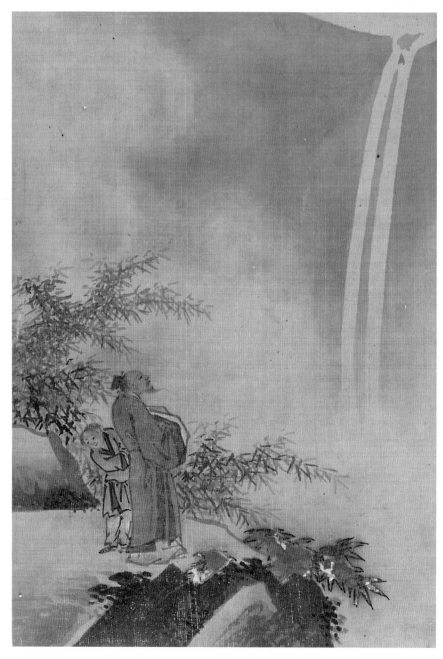

도 56 │ 傳 李慶胤, 〈觀瀑圖〉, 16세기 후반, 紙本淡彩, 21.8×19.1cm, 국립중앙박물관.

뒤에 산의 모습은 자세히 그려지지 않고 폭포 줄기만 그려졌습니다. 우리나라 폭포의 특징이 그림에서 잘 드러나고 있는데, 선비가 동자를 데리고 폭포를 감상하고 있습니다. 근경에 바위를 그린 방법이나, 주제나, 인물을 표현한 방법이나, 또 필묵법이나, 준법이나 모든 것이 절파계 화풍인 것을 명백하게 보여주고 있습니다. 그림은 한가하게 폭포를 감상하고 있는 선비를 표현하고 있습니다. 세상 근심 다 떠난, 말하자면 궁중을 떠난, 왕실 조정을 떠난 자유로운 몸으로서의 선비가 누리는 모습을 〈관폭도〉가 보여주고 있다고 생각합니다. 즉 은둔사상을 반영한 주제로 볼 수 있을 것입니다.

또한 전(傳) 이경윤의 대경산수인물화 〈산수도(山水圖)〉[도 57]에서도 여전히 선비들이 주제로 그려져 있습니다. 여기에는 학이 보이고 동자도 보입니다. 자연 속에 몸담고 있으면서도 언제든지 읽고 공부하기 위해서 서책을 늘 옆에 놓고 있습니다. 어쨌든 자연 속에 몸담고 있는 선비들의 모습을 표현한 그림입니다만, 전체의 경관이나 언덕과 산을 표현한 방법은 전형적인 절파계 화풍입니다. 이것들이 전부 이경윤 작품으로 전해지고 있는데, 사실 위에서 이미 얘기했듯이 이경윤의 작품이라고 전해지는 것 중에 낙관이 되어 있는 진작은 하나도 없습니다. 이경윤이 스스로 서명을 하고 도장을 찍은 작품은 전혀 없습니다. 이러한 계통의 많은 작품들이 전부 이경윤 작품으로 전해지고 있지만, 제가 조사한 바로는 적어도 6-8명, 또는 더 많을 수도 있지만, 여러 화가들

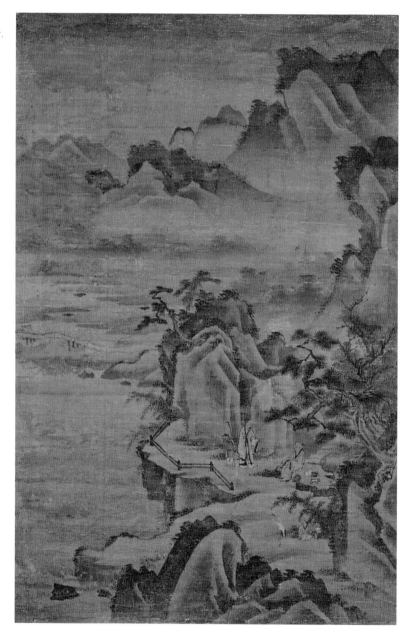

도 57 | 傳 李慶胤,
〈山水圖〉, 16세기 후반,
絹本淡彩,
91.5×59.5cm,
국립중앙박물관.

도 58 │ 傳 李慶胤, 〈詩酒圖〉,
《山水人物帖》中, 16세기 후반,
紙本水墨, 23.0×22.5cm,
호림박물관.

의 작품들이 뒤섞여서 전부 이경윤 작품으로 전칭되고 있는 것입

니다. 그 계통의 작품을 그린 대표적인 화가가 이경윤이었기 때

문에 비슷한 작품들은 모두 이경윤의 것으로 전칭되고 있습니다.

　　그 많은 전칭 작품들 중에서 제가 제일 믿을 수 있다고 생각

하는 작품이 바로 호림박물관 소장《산수인물첩(山水人物帖)》중

〈시주도(詩酒圖)〉[도 58]입니다.[13] 돈(墩)을 깔고 앉은 선비와 조선

.........

13　최순우, 「鶴林正의 산수인물화」, 『考古美術』7(1996. 4), pp. 1-5; 안휘준, 『한국

중기의 항아리를 들고 있는 동자를 그린 그림입니다. 선비 얼굴을 보면 진짜 선비 같습니다. 만권서(萬卷書)를 읽은, 문기가 충일한 그런 선비의 모습이 잘 드러나 있습니다. 그런데 제가 이 그림을 이경윤 작품이라고 가장 신임하는 이유는 다음과 같습니다. 여기에 장문의 찬문이 적혀 있는데, 이것은 동시대인인 간이당(簡易堂) 최립(崔岦, 1539-1612)이 쓴 글이기 때문에 적어도 이 작품은 이경윤의 동시대인이 보증하는 작품이라고 볼 수 있습니다. 이경윤과 최립이 가까이 교류했다고 할 만한 증거는 없지만, 이것이 이경윤 작품이라고 누가 가지고 와서 시문을 써달라고 하니까 최립이 이렇게 장문의 찬문을 썼다고 적혀 있습니다. 만력(萬曆) 무술년(戊戌年, 1598)이라고 연대도 밝히고 있습니다. 왜란이 끝난 해의 일이고 이경윤이 만 53세였던 때의 일입니다. 그래서 이 그림은 모든 전칭 작품 중에서도 기록적인 측면에서 이경윤의 작품으로 가장 믿을 만하다고 생각합니다. 그것을 더욱더 확실하게 해주는 것은 뛰어난 그림 솜씨입니다. 얼굴을 이렇게 문기(文氣), 서권기(書卷氣)가 넘치도록 그린 것이라든가, 의습선의 표현 같은 것이 그렇게 자유롭고 숙달되어 있을 수 없습니다. 재주가

.........

회화사 연구』(시공사, 2000), pp. 514-515 참조.《산수인물첩》을 중모한 것으로 보이는 작품들이 경남대학교 소장 데라우치(寺內)문고와 국립중앙박물관에도 소장되어 있습니다. 이것들에 대한 종합적인 연구가 이원복과 윤진영에 의해 실시된 바 있습니다. 윤진영, 「이경윤의 전칭작과《낙파필희》」, 『경남대학교 데라우치 문고: 조선시대 서화』, 돌아온 문화재 총서 2(국외소재문화재재단, 2014), pp. 34-65 및 주2(p. 35)의 논고들 참조.

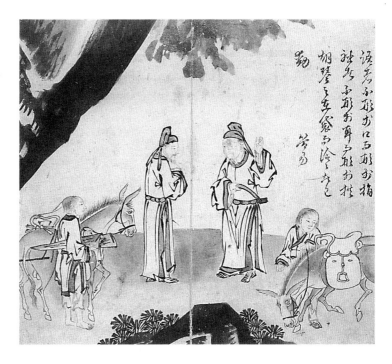

도 59 | 傳 李慶胤,
《路中相逢圖》,《山水人物帖》
中, 16세기 후반, 紙本水墨,
23.0×22.5cm, 호림박물관.

뛰어나고 숙달된 화가가 아니면 이렇게 능란하게, 이렇게 세련된
모습으로 그릴 수 없습니다. 그래서 이 작품이 말하자면 가장 믿
을 만한 작품이라고 생각됩니다.

역시 이경윤의 전칭 작품인 〈노중상봉도(路中相逢圖)〉[도 59]
만 하더라도 많이 떨어지는데, 여기에도 간이당의 사인이 있고
같은 화첩에 들어 있어서 이것도 믿어야 하지 않을까 생각합니
다. 누가 이 작품 저 작품 전부 모아가지고 간이당에게 가지고 와
서 "이것들이 전부 이경윤 작품이니 한 마디 해주시오"해서 쓴
글이니까 역시 믿을 만하다고 볼 수 있습니다. 그렇지만 그중에
서 격이 가장 높은 작품은 〈시주도〉입니다.

이경윤이 그린 것으로 알려진 작품으로 〈고사탁족도(高士濯足圖)〉[도 60, 61]도 있습니다.[14] 이것도 은둔생활을 다룬 것입니다. 이 그림들은 "창랑의 물이 맑으면 갓끈을 씻고, 창랑의 물이 탁하면 발을 씻는다[滄浪之水淸兮, 可以濯吾纓, 滄浪之水濁兮, 可以濯吾足]"는 굴원(屈原, 약 BC 343-BC 278)의 「어부사(漁父詞)」를 표현한 것으로 볼 수 있습니다. 국립중앙박물관 소장품과 고려대학교박물관 소장품 모두 같은 주제를 표현했습니다. 그런데 주제가

.........

14 안휘준, 「이경윤 전칭의 〈탁족도〉」, 『한국 회화의 이해』(시공사, 2000), pp. 274-277 참조.

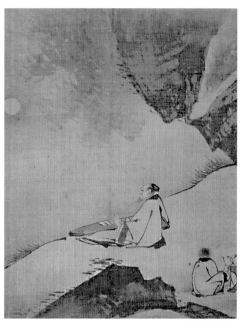

(좌)도 62 | 傳 李慶胤,
〈柳下釣漁圖〉, 16세기 후반,
絹本淡彩, 31.2×24.9cm,
고려대학교박물관.

(우)도 63 | 傳 李慶胤,
〈觀月圖〉, 16세기 후반,
絹本淡彩, 31.2×24.9cm,
고려대학교박물관.

같고 포치도 거의 같지만 자세히 보면 많은 차이가 드러납니다. 국립중앙박물관 〈고사탁족도〉는 나무가 이루는 공간에 맞춰서 주제를 표현한 것은 앞서 본 함윤덕이나 강희안 작품들의 구도를 이은 것으로 볼 수 있습니다. 그리고 배가 볼록 나오고 다리가 빈약한 점에서 운동을 안 한 선비의 모습이 잘 드러나 있습니다. 또한 조선시대 선비들은 절대로 요란한 색깔의 옷을 입지 않았습니다. 서재에도 색깔이 들어간 것들을 용납하지 않았습니다. 색깔을 부득이하게 활용해야 하는 경우에는 연한 분홍색, 연한 회색, 연한 연두색, 연한 청색 같은 중간색을 주로 구사했습니다.[15] 여기도 옷에 연한 담홍색이 보입니다. 앞서 소개한 함윤덕의 〈기려도〉[도

46]의 고사가 입은 옷도 담홍색입니다. 그런데 고려대학교박물관 〈고사탁족도〉를 보면 완전히 차이가 나는 것을 분명히 알 수 있습니다. 필묵법이 전혀 다릅니다. 두 작품을 그린 화가는 한 사람이 아니라 두 사람입니다. 그리고 고려대학교박물관에 소장된 〈유하조어도(柳下釣漁圖)〉[도 62]와 〈관월도(觀月圖)〉[도 63]도 다 이경윤 작품으로 전칭되고 있습니다. 이 그림은 〈시주도〉보다도 훨씬 더 강렬하고 성격이 아주 두드러진 필묵법을 구사하고 있어서 두 그림은 〈시주도〉와 완전히 별개입니다. 어쨌든 탄금(彈琴)한다든가 낚시를 한다든가 하는 장면들은 바쁘고 모략이 만연한 조정을 떠나서 자연 속에 몸 담고 한가롭게 즐기면서 은둔하여 사는 선비의 모습을 담은 그림들이라는 점에서는 공통적입니다. 이처럼 은둔 생활을 소재로 한 그림들이 조선 중기에 크게 유행했습니다. 왕손 출신의 이경윤이 이러한 초연한 그림들을 많이 그린 점이 관심을 끕니다. 그 시대상의 반영으로 보입니다.

15 안휘준, 『한국 그림의 전통』(사회평론, 2012), pp. 49-50.

이불해·윤의립·윤정립·이정의
절충적 화풍

조선 중기에는 절충적 성격이 짙은 화풍도 자리를 잡았습니다. 이불해(李不害, 1529-?)를 비롯한 몇몇 화가들은 특히 이러한 복합적 성격의 그림을 그렸습니다. 먼저 주목되는 작품은 이불해의 〈예장소요도(曳杖逍遙圖)〉[도 64]입니다. 뒤의 산을 그린 방법에서는 남송대 하규(夏珪, 13세기 초 활동)라는 화원의 화풍이 보입니다. 그렇지만 근경의 나무를 그린 방법에는 안견파 화풍의 전통을 보여줍니다. 이처럼 이 그림은 혼합절충식 화풍을 보여주고 있다고 할 수 있습니다. 또 회은(淮隱, 생몰년 미상)이라고 하는 확인이 되지 않는 사람이 그린 〈한강독조도(寒江獨釣圖)〉[도 65]는 절파 계통의 그림이면서도 안견파 계통의 나무 묘사 방법 같은 것이 곁들여져 있어서, 이러한 혼합절충형 그림도 자리를 잡고 있었다는 것을 알 수 있습니다.

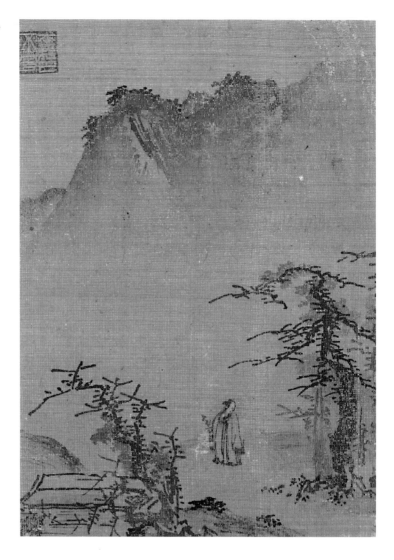

윤의립(尹毅立, 1568-1643), 윤정립(尹貞立, 1571-1627) 형제
도 주목이 됩니다. 윤의립이 그린 〈동경산수도(冬景山水圖)〉[도 66]
를 보면 안견파 화풍의 전통을 잇고 있는 것을 알 수 있습니다. 특
히 고목을 그리는 방식은 조선 초로부터 이어져 내려온 것입니다.

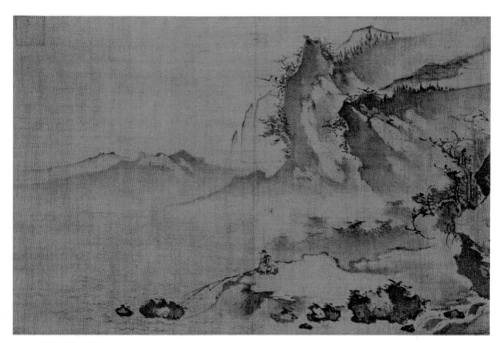

도 65 | 淮隱, 〈寒江獨釣圖〉,
16세기, 絹本水墨,
19.8×31.0cm,
국립중앙박물관.

도 66 | 尹毅立, 〈冬景山水圖〉,
17세기 전반, 絹本水墨,
21.5×22.2cm,
국립중앙박물관.

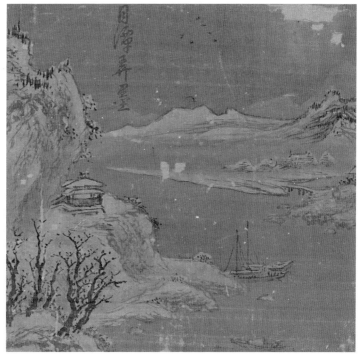

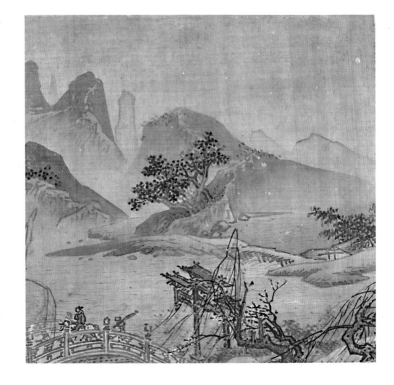

윤의립은 〈동경산수도〉에서 겨울 장면은 안견파 화풍으로 그리고
[도 66],〈하경산수도(夏景山水圖)〉에서 여름 장면은 남송대 하규의
화원체 화풍을 따라서 그렸습니다[도 67]. 윤의립이 두 가지 각각 다
른, 상이한 전통의 그림을 같은 시기에 구사했던 것을 엿볼 수 있
습니다.

　그리고 동생 윤정립은 〈관폭도(觀瀑圖)〉[도 68]에서 폭포를 감
상하는 인물을 중심으로 그렸는데, 진한 농묵의 점을 턱턱 찍어
서 그림에 생기를 불어넣은 특색을 보여줍니다. 마치 사람의 얼
굴에 주근깨가 여기저기 있는 것처럼 폭포 주변에 악센트를 가한

도 68 | 尹貞立, 〈觀瀑圖〉,
17세기 전반, 絹本淡彩,
27.7×22.2cm,
국립중앙박물관.

모습입니다. 인물들은 역시 폭포 앞에서 세상 근심 다 잊고 자연
을 향유하는 모습으로 표현되어 있습니다.

　　이상좌의 손자이고 이흥효의 아들인 나옹(懶翁) 이정(李楨,
1578-1607)의 화풍도 관심거리입니다. 이 사람도 일화가 조금 전
해지는 사람입니다. 아마 게을러서 나옹이라고 호를 지었는지 모
르겠습니다. 누가 그림 독촉을 하니까 두 마리의 소에다가 바리
바리 뇌물을 싣고 권문세가의 집으로 들어가는 그림을 그려주었
답니다. 그림을 주문했던 사람이 얼마나 황당했겠습니까? 그래
서 죽이려고 하니까 도망쳐서 평양에 갔다가 그곳에서 술병이 생

겨 죽었다고 합니다. 옛날 화가들 중에는 이렇게 보통사람과 다른 생활과 생각을 했던 사람이 많습니다. 어쨌든 그의 〈산수도(山水圖)〉[도 69]를 보면 복합적이고 절충적입니다. 이것이 안견파 화풍입니까, 절파 화풍입니까? 이제는 안견파 화풍과 절파 화풍이 어느 정도 구분이 되지 않습니까? 애매모호합니까? 애매모호하다고 생각하신 분들은 대단히 예리하신 분들입니다. 나무를 그린 방법은 안견파의 전통을 이은 것입니다. 그런데 백면과 흑면의 대조는 절파계 화풍을 따른 것입니다. 그러니까 두 가지 화풍을

도 70 | 李楨, 〈釣漁圖〉,
17세기 전반, 紙本水墨,
19.1×23.5cm,
국립중앙박물관.

절충한 그림이기 때문에 제가 안견파 화풍이냐, 절파계 화풍이냐 물어보면 대답하실 수 없는 것이 당연합니다. 왼쪽 상단에는 나옹 이정의 도장이 찍혀 있습니다. 그렇지만 이것은 후날(後捺)입니다. 후대에 찍은 것이 분명하기 때문에 이 도장을 보고 믿을 수는 없지만, 종래 이정의 작품으로 전칭되어 왔고 화풍으로 봐서 그 시대 것을 부인할 수는 없기 때문에 이정의 작품으로 보아도 무방하다고 생각합니다.

　　그런데 이정은 앞에 보신 그림과는 판이하게 다른 〈조어도(釣漁圖)〉[도 70]나 〈귀어도(歸漁圖)〉[도 71] 같은 작품들도 그렸습니

다. 두 작품 모두 국립중앙박물관에 있습니다. 이 작품은 종이가
후대의 것이기 때문에 이정보다도 후대의 그림일 거라고 하는 학
자도 있는데, 종이만을 가지고 판단하기에는 상당히 애매한 점
이 있습니다. 우리나라 종이, 비단, 안료의 연구를 철저히 해서 시
대를 판단할 수 있으면 좋겠지만 재료라고 하는 것은 매우 유동
적입니다. 가령 백제의 무령왕릉(武寧王陵)에서 보면 관을 짠 나
무는 일본에서 수입한 것입니다. 그러면 그 나무가 일본에서 자
란 나무이기 때문에 그 관이 일본 관일까요? 아닙니다. 일본 나
무를 가져다가 우리나라에서 짠 것입니다. 그러니까 재료만 가

지고 국적을 판단하는 것은 굉장히 큰 오류를 범할 가능성이 높은 것입니다. 제가 어느 날 미국의 클리블랜드 박물관(Cleveland Museum of Art)에서 전시를 보고 있었는데 어떤 작품이 햇빛을 받아서 종이가 반짝반짝 빛나고 있었습니다. 그래서 앞으로 다가가 자세히 들여다보니까 조선 왕 이 아무개가 중국에 선물로 보냈다는 은박의 글씨가 적혀 있었습니다. 즉 조선에서 보낸 종이인데, 거기에다가 동기창(董其昌)이 그림을 그린 것이었습니다. 만약 그 재료만 보고 종이가 조선 종이니까 그림도 조선 그림이라고 판단한다면, 그것이 얼마나 큰 착오이겠습니까? 그래서 재료는 미술작품의 국적 판단에 참고는 되어도 절대적인 기준은 될 수 없습니다. 물론 어느 시대에만 만들어지고 어느 시대에는 만들어지지 않은 재료의 경우에는 예외이지만 대부분의 일반적인 경우에는 재료를 절대적인 기준으로 보기 어렵다고 생각합니다.

아무튼 이 〈조어도〉를 보면 근경에 어부가 보이고 뒤에 산이 보입니다[도 70]. 구도만 보면 원말 사대가(元末四大家) 중 예찬(倪瓚, 1301-1374)의 그림과 비슷합니다. 예찬은 나라가 망하자 식구들을 일엽편주(一葉片舟)에 싣고 은둔생활을 하면서 지낸 사람입니다. 예찬은 결벽증이 심해서 친구가 왔다 가면 그 앉았던 자리를 걸레로 박박 문질러야만 했던 사람입니다. 그런데 그런 집에 놀러 가면 좀 곤란하지 않겠습니까? 나 떠난 뒤에 내가 앉았던 자리를 박박 문지른다고 생각하면 그 집엘 뭐 하러 가겠습니까? 어쨌든 그러한 깔끔한 성격대로 그림을 그렸던 사람이 원말 사대가

의 예찬이라는 사람입니다. 예찬의 영향은 우리나라 회화사에서 굉장히 큽니다. 나중에 조선 후기와 말기 그림을 공부하면서 예찬 이야기가 종종 다시 나올 가능성이 높습니다. 그 사람의 구도를 참고한 것 같은 모습이 이정의 〈조어도〉와 〈귀어도〉에 보입니다. 예찬은 절대준(折帶皴)이라고 하는 준법을 주로 썼는데, 이정은 주로 농묵을 써서 간결하게 표현하여 준법이나 필묵법은 예찬과 전혀 무관합니다. 오로지 구도만 예찬과 비슷할 뿐입니다. 그래서 남종화의 어떤 영향을 간접적으로나마 받은 것이 분명하지 않을까 여기는 것입니다.

도 73 | 李楨, 〈山水圖〉,
17세기 전반, 紙本水墨,
19.1×23.5cm,
국립중앙박물관.

이러한 점은 이정의 〈초부도(樵夫圖)〉〔도 72〕와 〈산수도(山水圖)〉〔도 73〕에서 집과 산을 그린 방법에서도 확인할 수 있습니다. 〈산수도〉에서는 약간의 피마준(披麻皴) 비슷한 필법이 나타납니다. 마를 삶아서 껍질을 벗기고 그 얇은 속껍질을 잘게 찢어서 노끈도 꼬고 하는데, 안의 껍질을 잘게 찢어놨을 때 보면 구불구불한 모습입니다. 피마준이라는 것은 그 준법이 마의 구불구불한 껍질 비슷하다고 하여 붙여진 이름입니다. 남종화가들이 특히 피마준을 많이 썼습니다. 전형적인 피마준법은 아니지만, 그러한 피마준 비슷한 준법이 이정의 그림에서 보입니다. 또 집을 그린

방법도 〈초부도〉에서 보듯이 남종화가들이 그리는 옥우법(屋宇法)입니다. 이처럼 여러 가지 측면에서 이정은 남종화의 영향을 간접적으로나마 접했던 것으로 생각됩니다.

조속·한시각의 청록산수화풍

조선 중기에는 청록산수화도 종종 그려졌습니다. 조속(趙涑, 1596-1668)이 그린 〈금궤도(金櫃圖)〉[도 74]도 그 한 예입니다. 이것은 김알지(金閼智, 65-?)의 전설을 주제로 표현한 것입니다. 시간이 없어서 내용보다는 곧바로 화풍을 보도록 하겠습니다. 조속은 이 그림에서 파란색과 녹색을 주로 구사했고 인물은 근경 왼편에 배치하였습니다. 나무에 매달려 있는 금궤와 그 밑에 닭도 그려넣었습니다. 이 청록산수도 이징의 〈산수도(山水圖)〉[도 75] 작품과 마찬가지로 17세기에 그려졌습니다. 즉 수묵화가 주류를 이루었던 시대이기는 하지만 예외적으로 이렇게 금벽산수(金碧山水)를 그린 경우도 조선 중기에 있었습니다.

청록산수는 한시각(韓時覺, 1621-?)이 그린 〈북새선은도(北塞宣恩圖)〉[도 76]에서도 볼 수 있습니다.[16] 이 그림은 문무양과(文武

도 74 | 趙涑, 〈金櫃圖〉, 1635년,
絹本彩色, 105.5×56.0cm,
국립중앙박물관.

御製

此新羅敬順

王金傅始祖

金櫃中得之者

仍姓金氏者

金櫃掛于樹

上其下白鷄

鳴故見而取

來金櫃中有

男子繼君也

為新羅昔氏

其孫敬順王

入高麗嘉其

來順諡敬順

命畵見三國史

歲乙亥翌年春

吏曹判書臣金益熙

奉教書

掌令臣趙涑奉

教繕繪

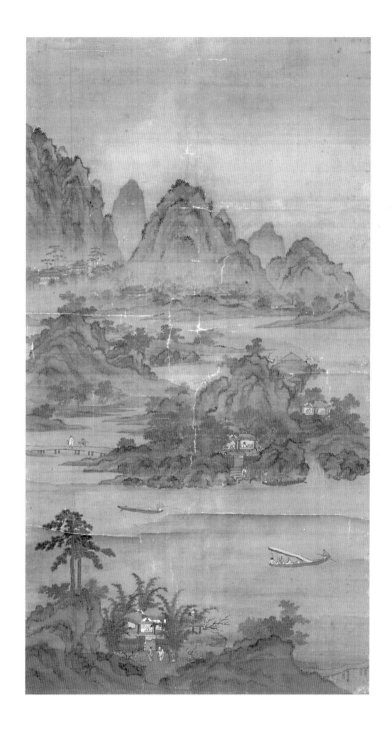

도 76 | 韓時覺,
〈北塞宣恩圖〉, 1664년,
絹本彩色, 57.9×674.1cm,
국립중앙박물관.

兩科)를 길주(吉州)에서 1664년에 실시하고, 그때 그 시험 장면을 그림으로 표현하고 기록으로 남긴 것입니다. 뒤에 칠보산(七寶山)을 비롯한 함경도 길주 일대의 산수가 청록으로 그려진 것이 돋

.........

16 이경화, 「北塞宣恩圖 연구」, 『美術史學研究』254(2007. 6), pp. 41-70 참조.

보입니다. 말하자면 이러한 작품은 청록을 구사한 실경산수화인 것입니다.

이영윤·이요의 남종산수화풍

그리고 남종화법이 이 시대에 이미 들어왔었다는 이야기를 조금 드리고 강의를 마칠까합니다. 이 작품은 이경윤의 동생 이영윤(李英胤, 1561-1611)이 그린 〈방황공망산수도(倣黃公望山水圖)〉[도 77]입니다. 그림 상단에 "대치도 초년에는 이러한 작품을 그렸다[大癡初年亦有此筆]"라고 적혀 있습니다. 대치(大癡)라고 하는 것은 원말 사대가의 한 사람인 황공망(黃公望, 1269-1354)의 호입니다. 스스로 큰 바보라고 자처하는 사람치고 큰 바보가 없지 않습니까? 대치 황공망, 그리고 조그만 바보가 소치(小癡) 허련(許鍊, 1809-1892)인데 다 뛰어난 인물들 아닙니까? 그래서 이름은 오히려 그 반대로 되라고 부모들이 염원해서 지은 것일지도 모르겠습니다. 이 산수화는 종래에 보지 못했던 새로운 화풍의 그림입니다. 우선 밑으로 긴 폭도 종래에 보기 어려웠던 형태입니

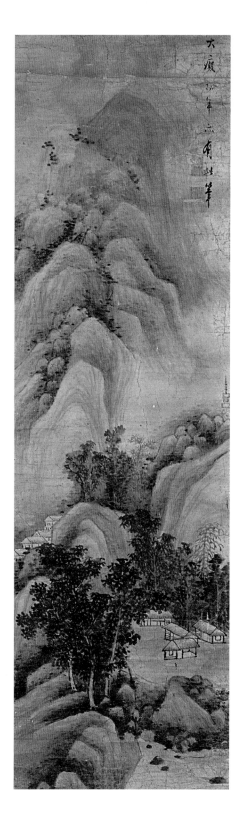

도 77 | 李英胤,
〈倣黃公望山水圖〉,
16세기 후반–17세기 전반,
紙本水墨, 97.0×28.8cm,
국립중앙박물관.

다. 오히려 청나라시대가 되면 그림이 더 좁고 길어집니다. 그래서 그림의 형태도 시대에 따라서 달라지는 것을 알 수 있습니다. 어쨌거나 이 작품은 앞의 안견파 계통의 그림이나 절파계 그림과는 전혀 다른 남종화풍의 그림입니다. 산에 가해진 준법, 동글동글한 반두(礬頭)의 형태, 나무를 그린 수지법(樹枝法)과 집을 그린 옥우법(屋宇法) 등 모든 것이 남종화법을 따른 것입니다.

그 다음에 왕실 출신의 이요(李澝, 1622-1658)라고 하는 분이 그린 〈산수도(山水圖)〉〔도 78〕를 보겠습니다. 근경과 언덕과 후경의 나지막한 산들을 담아서 그린 예찬 계통의 구도를 보여주는 작품입니다. 이러한 작품들을 보면 남종화가 조선 중기에 들어서서 자리 잡기 시작한 것을 알 수 있습니다. 이러한 남종화풍이 다

음 시간에 공부하게 될 조선 후기에는 널리 확산되어서 남종화가 지배하는 시대가 됩니다. 그래서 원말 사대가들에 의해 발전된 남종화가 조선 중기에 들어와서 자리를 잡은 뒤 조선 후기로 이어져 본격적으로 발전하게 되었다는 것을 확인할 수 있습니다. 오늘 강의는 여기서 마치도록 하겠습니다. 감사합니다.

이인문, 〈강산무진도〉, 18세기, 견본채색, 43.8×856.0cm, 국립중앙박물관.

IV

선왕조 후기(약 1700-약 1850)의 산수화

I 조선 후기의 시대적 배경

안녕하십니까? 오늘 제가 소개드리고자 하는 조선 후기는 여러 가지 면에서 전 시대와는 많은 차이가 나는 시대입니다. 그래서 제가 이를 '새로운 시대, 새로운 문화'라 내걸었습니다. 초기가 창업의 시대라고 할 수 있다면 중기는 어지러운 혼란의 시대였으며, 후기는 새로운 시대인데 시대 여건에 따라서 새로운 문화와 회화가 창출되었습니다.[1] 산수화도 마찬가지고요. 그래서 우선 조선 후기의 시대배경을 살펴보도록 하겠습니다. 조선 후기에는 여러분이 잘 아시다시피 가장 많은 화가들이 배출되었으며, 또 화풍도 다양하게 펼쳐졌을 뿐만 아니라 남아 있는 작품도 제

.........

1 안휘준, 「조선후기 미술의 새 경향」, 『한국의 미술과 문화』(시공사, 2000), pp. 134-155 및 「조선후기(약 1700~약 1850) 회화의 신동향」, 『한국 회화사 연구』(시공사, 2000), pp. 641-665 참조.

일 많은 시대입니다. 그래서 다른 시대에 비하면 상당히 풍부한 자료를 남긴 시대라 할 수 있겠습니다. 그런데 조선 후기를 '새로운 시대'라고 제가 불렀습니다만, 왜 새로운 시대냐 하는 것을 먼저 말씀드리고자 합니다.

18세기를 주로 조선 후기라고 합니다. 그중에서도 영조(英祖, 재위 1724-1776)가 1694년에 태어나 1776년까지 생존했는데, 1724년부터 1776년까지 장장 52년 동안이나 재위했습니다. 영조는 상당히 오랫동안 장수하면서 반세기가 넘는 기간을 통치했던 왕입니다. 이렇게 영조가 건강하게 장기간 통치할 수 있었던 것은 그의 어머니 덕분이 아닌가 생각합니다. 영조의 어머니는 궁중에서 여러 가지 허드렛일을 하던 무수리 출신인 숙빈(淑嬪) 최씨(崔氏)입니다. 그래서 영조는 자신의 어머니가 무수리 출신인 것을 상당히 부끄럽게 생각하여 늘 콤플렉스를 가지고 있었던 것 같습니다. 그러나 건강한 어머니 덕분에 건강한 몸을 물려받아 영조가 장기간의 통치를 할 수 있었지 않았나 여겨집니다. 그러니 어머니께 고맙게 생각해야 한다고 봅니다.

그다음 말씀드릴 것은 사도세자(思悼世子, 1735-1762)의 아들인 정조(正祖, 재위 1776-1800)입니다. 정조는 1776년부터 1800년까지 24년간 재위했습니다. 영조에 이어서 영조의 손자이자 사도세자의 아들이 치세를 하면서 문화적으로도 크게 기여했습니다.[2] 영조, 정조 그다음 순조(純祖, 재위 1800-1834)가 이어갔습니다만 주로 영조와 정조를 중심으로 문화가 크게 꽃피었는데, 이

시대를 우리가 흔히 '문예 부흥기'라 부르기도 합니다.[3] 그렇게
된 데에는 여러 가지 이유나 원인이 있었습니다.

1) 외침의 부재(不在)

우선 중기와는 달리 왜적에 의한 침입이라든가, 또는 북방민족으
로부터의 침입과 같은 '외침'이 없었던 시대였던 이유가 큽니다.

2) 탕평책(蕩平策)의 실시

대내적으로는 영조가 1727년 11월 10일 탕평책을 처음 실시하
였는데 이 탕평책에 힘입어 사색당쟁이 어느 정도 완화되었습니
다.[4] 전체적으로 보면 정국이 비교적 안정되었던 시대였다고 볼
수 있습니다. 정치가 안정이 되고 발전해야 경제가 발전하며, 경
제가 발전해야 또 문화가 발전하게 됩니다만, 이 시대가 그런 전

.........

2 정옥자 외, 『정조시대의 사상과 문화』 및 『정조시대의 역사와 문화』(돌베개,
1999) 참조.
3 한영우, 「조선후기 문화의 중흥」, 『다시 찾는 우리역사』(경세원, 2003), pp. 413-
438 참조.
4 이성무, 「탕평정치」, 이성무·이희진, 『다시 보는 한국사』(청아출판사, 2013), pp.
405-454 참조.

형적인 시대가 아닌가 생각됩니다. 안동 김씨와 풍양 조씨의 세도정치가 있었긴 했지만, 전체적으로 볼 때는 정치적인 안정이 이루어졌으며 경제가 크게 발전했습니다.

3) 경제의 발전

경제발전을 가능하게 한 것은 농업생산의 증산, 수공업의 발전, 그리고 상거래의 활성화라고 생각합니다.

4) 자아의식(自我意識)의 팽배

이 시대를 살펴보면, 자아의식이 굉장히 팽배했던 시대이기도 합니다. 조선 후기의 우리 선조들은 "우리는 한국인이다. 또 한국인이기 때문에 한국적인 문화를 발전시켜야 되겠다"라는 인식을 했습니다. 요즘은 서양문화와 우리 전통문화와의 균형이 많이 깨지고 있어서 심각한 문제가 되고 있습니다. 가령 현대미술과 같은 것을 보면 지나치게 서양미술에 압도되고 있고 전통미술이 위축되어 있습니다. 그런데 여기서 우리가 잠시 주의해야할 점은 서양문화를 받아들이는 것은 우리에게 절대적으로 필요하다는 사실입니다. 다만 받아들일 것은 적극적으로 받아들이되 우리 것

을 중시하면서 두 가지가 조화를 이루도록 받아들여야 하며, 일단 받아들인 것은 우리의 새 문화를 창출하는 데 아주 현명하게 활용할 줄 아는 그런 지혜를 발휘하면서 수용해야 된다는 것입니다. 어쨌든 조선 후기에는 자아의식이 팽배하여 한국적인 문화가 크게 발전하였는데, 이는 문학이나 미술·음악 등 예술 전반에 걸쳐서 이루어진 현상이라고 생각합니다. 그래서 조선 후기를 '새로운 시대, 새로운 문화'라고 부를 수 있다고 봅니다.

5) 실학의 발전

학문적으로는 실학이 발전을 했습니다.[5] 종래의 공리공담(空理空談)을 떠나 어떻게 하면 백성들이 잘 살고 건강하게 살 수 있는가에 대해 학자들이 관심을 가지고 실리를 추구하는 연구를 여러 분야에서 적극적으로 실시하여 학풍도 현저하게 달라졌습니다. 조선 중기의 철학적이고 사변적인 성리학 위주에서 벗어나 이제는 경세치용(經世致用), 이용후생(利用厚生), 실사구시(實事求是)를 추구하는 실학으로 발전하게 되었는데, 이는 사회(문화) 전반에 걸쳐 나타났던 현상이 학문적으로 집성된 결과라고 볼 수 있습니다.

.........

5 이태진, 「경제의 활성화와 사상계의 새로운 동향」, 『새 韓國史』(까치, 2012), pp. 441-471 참조.

실학이 문화에 영향을 미쳤기 때문에 앞으로 우리가 살펴볼 그러한 문화가 발전한 것이냐, 아니면 그러한 문화가 발전하면서 실학에 영향을 주었기 때문에 새로운 실학이라는 학문이 발전한 것이냐를 따져보는 것도 의미가 있다고 봅니다. 저는 그 시대적인 창의적 에너지가 학문으로 결집된 것이 실학이며, 예술적으로 결집된 것이 예술 각 분야의 새로운 업적이라고 생각합니다. 그것은 마치 8세기 통일신라시대에 과학과 미술이 최고조로 발달하게 되었는데, 그 경우에도 과학이 미술에 영향을 미친 결과냐, 아니면 미술이 과학에 영향을 미친 성과냐 따져볼 수 있는 것과 마찬가지입니다. 저는 8세기의 창의적 에너지가 과학으로도 뻗치고 미술로도 뻗침으로써, 이 시대가 석굴암과 다보탑 같은 위대한 예술품들을 낳았고 성덕대왕신종과 같은 위대한 과학문화재이자 미술문화재를 낳게 되었다고 생각합니다. 창의적 에너지가 팽배한 시대에는 각 분야가 동시에 발전했던 현상을 역사적 성과에서 확인할 수 있습니다. 어쨌든 실학이 발전하여 그 경향이 각 분야에 미치게 되었다고도 볼 수 있습니다. 그래서 서양에서 얘기하는 '프라그마티즘(pragmatism)'이라고 해야 할까요? 그러한 프라그마티즘적인 경향이 18세기 조선 후기 모든 분야에 걸쳐 일어났었다는 사실을 유념할 필요가 있을 것 같습니다.

6) 사치풍조의 만연

이 시대에는 사치풍조가 굉장히 만연했었습니다. 경제가 발전하면 사치풍조는 따라 나오게 되는 것이죠. 물론 가난한데도 사치하는 사람들은 어느 시대에나 여전히 존재하는 것이 사실이지만, 사회 전반적으로 사치풍조가 만연하게 되는 것은 경제적인 뒷받침이 되지 않으면 안 되는 일입니다. 조선 후기에는 신윤복의 풍속화에서 보듯이 복식도 화려해졌으며, 여성들의 가체(加髢), 즉 트레머리가 굉장히 유행을 했습니다. 트레머리는 비쌌기 때문에 가난한 집에서는 딸에게 가체를 해줄 수 없어서 시집보내기도 어려웠다는 얘기가 나올 정도로 사치풍조가 심했습니다.[6] 사치풍조는 복식, 헤어스타일뿐만 아니라 주택과 주거생활에서도 나타났기 때문에, 이 시대 역시 요즘 우리가 주변에서 보는 것과 같은 현상이 나타났던 것을 볼 수 있습니다.

7) 풍속화의 발달

그리고 이와 더불어 풍속화가 크게 발전하게 되었습니다.[7] 도판

..........
6 이동주, 「가체」, 『우리나라의 옛 그림』(학고재, 1995), pp. 106-107 참조.
7 안휘준 감수, 『한국의 美 19: 風俗畵』(중앙일보사, 1985) 및 안휘준, 「한국 풍속화의 발달」, 『한국 그림의 전통』(사회평론, 2012), pp. 321-384; 이태호, 『풍속화(하나,

을 정리하면서 우리 연구소 오다연 연구원이 풍속화도 이 강좌에 몇 점 좀 집어넣으면 어떻겠느냐고 했는데, 넣고 싶은 생각은 간절하지만 단념하였습니다. 풍속화는 대개 알고 계시고, 풍속화를 넣게 되면 또 다른 분야의 회화도 다뤄야하기 때문에 시간제약상 어렵지 않나, 그리고 조선 초기와 중기 같은 경우에도 넣고 싶었던 분야들이 여럿 있었는데, 그때는 집어넣지 않다가 후기에 와서 풍속화만 넣기에는 부적합하지 않나 여겨져서 넣지 않기로 하였습니다.

8) 자연의 향유와 여행붐

다시 돌아가 조선 후기에는 경제가 발전함에 따라서 사람들이 자연을 향유하는 경향이 팽배해졌습니다. 조선 중기에는 절파 화풍이 유행하면서 인간 중심의 산수인물화가 크게 유행하였고 은둔사상이 지배적이었다는 것을 말씀드렸습니다. 조선 후기가 되면 그런 인물 중심적이고 은둔사상적인 경향보다는 대자연 속에서 자연을 감상하는 모습을 담되 인물을 조그맣게 표현하는 경향을 보여줍니다. 이 시대에는 자연을 향유하는 경향이 팽배했었다고 생각됩니다. 그리고 경제발전에 따라서 여행붐이 크게 일어났

.........

둘)』(대원사, 1995-1996); 정병모, 『한국의 풍속화』(한길아트, 2000) 참조.

습니다. '붐(boom)'이라는 말을 쓰지 않고 우리말로 적합한 말이 없을까 하는 생각을 했지만 마땅한 단어가 없어서 부득이 영어인 '붐'이라는 말을 그대로 썼습니다. 경제가 발전하면 나타나는 몇 가지 공통적인 경향이 있는데 그중의 하나가 사치풍조, 주택을 크게 늘리고 호화롭게 꾸미는 경향, 옷을 화려하게 입고 사치에 빠지는 경향, 그것과 함께 '여행붐'이 일어나는 게 사실입니다. 20세기부터 경제가 발전하면서 우리나라의 경우에도 웬만한 사람들 유럽여행 다 갔다 오고, 돈을 벌기 시작하는 자식들이 부모에게 효도하기 위해 효도관광도 많이 시켜드립니다. 돈이 없으면 효도관광을 시켜드릴 수가 있겠습니까? 이제 우리도 살 만하니까 아버님, 어머님 제주도도 갔다 오시고, 일본도 다녀오시고, 유럽도 다녀오세요 합니다. 이처럼 여행을 많이 하시도록 배려를 합니다. 이것들이 모두 경제발전에 따른 부가적인 현상이라고 생각이 됩니다. 여행붐이 일어나면서 사람들이 찾아 가는 곳은 대체로 명산승경입니다. 사람들은 아주 경치 좋고 유명한 산들을 찾아가게 되는데 그중에 으뜸이 예나 지금이나 금강산이죠? 조선 후기에는 금강산도(金剛山圖)가 많이 그려졌습니다.[8] 겸재(謙齋) 정선(鄭敾, 1676-1759)을 위시해서 대표적인 진경산수화가(眞景山水畵家)들이 금강산을 많이 그렸고 또 서울 주변의 경치 역시 많이 그렸는데 이는 여행붐과 깊은 연관이 있다고 생각합니다. 보다 구체적인

.........

8 박은순, 『금강산도 연구』(일지사, 1997) 참조.

것은 작품을 보면서 설명해드리고자 합니다.

9) 진경산수화의 유행과 기행문학의 발전

산수화 방면에서는 진경산수화(眞景山水畵)라고 하는 것이 유행하였습니다. 실제로 우리나라에 실재하는 자연의 모습을 담아 그리는 그림을 진경산수화라고 하는데, 이 진경산수화가 크게 유행하면서 문학 방면에서는 기행문학이 발전했습니다. 기행문학과 진경산수화의 만연은 보조를 같이 한 것이라고 생각됩니다. 선비들이 주로 여행을 할 때 친구들 몇몇과 어울리며, 그림 잘 그리는 화원 한 사람과 더불어 여러 날, 경우에 따라서 한 달씩 장거리 여행을 하게 되는데, 그때 자기들은 아름다운 경치를 보며 시를 짓고 그림 잘 그리는 사람한테는 산수화를 그리게 하여 나중에 여행이 끝난 뒤에는 화첩을 만들어 기념으로 삼는 경향이 많이 이루어졌습니다. 문학사적으로도 여행붐은 상당히 특기할 만한 일이라고 생각됩니다. 사람들이 금강산을 얼마나 많이 갔는지 모릅니다. 연간 몇 천 명씩 금강산에 몰려갔고, 사람들은 금강산을 다녀온 뒤에는 무용담처럼 상당히 자랑을 많이 했던 것 같습니다. 아, 금강산 비로봉에 갔더니 어떻고, 만폭동에 가니 어떻고, 표훈사는 어떻고, 장안사는 어떻고 하며 전부 자랑하는데, 못 간 사람은 그런 얘기들을 들으면서 비위가 뒤틀렸을 겁니다. 그래서 꼴

사나워서 나는 금강산에 가지 않겠다고 선언했던 사람이 바로 18
세기의 가장 대표적인 문인화가였던 표암(豹菴) 강세황(姜世晃,
1713-1791) 같은 분인데, 그 양반도 그렇게 말을 했으면서도 결
국 금강산에 두 번이나 다녀왔어요.[9] 그러니까 금강산을 못 다녀
온 사람들 사이에서는, 유럽 갔다 와서 자랑하는 사람 앞에서 못
간 사람이 배 아파하는 것과 같은 현상이 일어났습니다. 얼마나
여행붐이 두드러졌는가를 알 수 있습니다.

10) 지도제작의 활성화

18세기에는 지도제작이 그 이전보다 더 활성화되었습니다. 지도
는 크게 두 가지로 구분됩니다. 우리가 흔히 아는 '도면식 지도'
그리고 또 하나는 산수화에 지명을 써넣는 '회화식 지도'가 있는
데 이 '회화식 지도'가 크게 발전을 했습니다.[10] 나중에 회화식 지
도의 일부를 보시겠습니다만, 회화식 지도가 발전하면서 우리나
라에 실재하는 산천을 그리는 실경산수화(實景山水畵)로서의 진

.........

9 변영섭,『표암 강세황 회화 연구』(일지사, 1988), pp. 28-29, 116-118, 120-124
참조.
10 안휘준, 「한국의 옛 지도와 회화」,『한국 미술사 연구』(사회평론, 2012), pp.
655-697; 한영우·안휘준·배우성,『우리 옛지도와 그 아름다움』(효형출판, 1999)
참조.

경산수화가 두드러진 발전을 이룬 것을 볼 수 있습니다.

11) 명·청대 문화의 수용

회화를 새롭게 하는 데에는 명나라·청나라 시대의 화풍을 수용한 것도 관련이 깊습니다. 명·청대에도 새로운 경향들이 일어났는데, 그러한 경향 중의 하나가 바로 남종화풍(南宗畵風)이 화단을 지배하게 되었다는 것입니다. 옛날에는 화원들이나 직업화가들이든 북종화(北宗畵)를 그리면서 중국회화사에 상당히 큰 비중을 두었습니다. 그렇지만 원대 말기부터는 직업화가들의 작품보다는 아마추어로서의 여기화가(餘技畵家)들이 그리는 순수한 문인화가 회화사의 주류를 이루게 되었습니다. 남종문인화가(南宗文人畵家)들의 회화가 주류를 이루는 경향이 우리나라에도 파급되어 자리를 잡게 된 것입니다. 그런데 남종화(南宗畵)는 조선 중기에 이미 들어와 자리를 잡기 시작했습니다. 지난 시간에 소개해드린 것과 마찬가지로요. 그런데 조선 후기가 되면 남종화가 완전히 우리나라에서 정착을 하게 되었고 또 진경산수화를 발전시키는 데 가장 중요한 요소가 되었습니다. 이는 명·청대 문화의 수용과도 깊은 관련이 있다고 볼 수 있습니다.[11]

.........

11 한정희, 「조선후기 회화에 미친 중국의 영향」, 『한국과 중국의 회화』(학고재,

12) 일본에 미친 영향

이 시대 우리나라 회화가 일본회화에 많은 영향을 미치게 되었는데, 이는 통신사가 여러 차례 파견되었던 것과도 관련이 깊습니다. 지난 시간에도 잠시 언급을 했습니다만, 우리 통신사가 일본에 가면 일본사람들이 구름처럼 몰려와서 자기 아들 이름을 지어달라, 자기 호를 지어 달라, 자기 병을 치료해 달라는 등 온갖 요청을 했습니다. 의원은 의원대로 바쁘고, 화원은 또 화원대로 바쁘고, 사자관은 글씨 써주느라 바쁘고, 모든 통신사 구성원들이 바쁜 나날을 보낼 수밖에 없었습니다. 그러한 통신사행원들을 통해서 우리의 예술문화가 일본에 큰 영향을 미치게 되었습니다.[12] 그중의 일부를 나중에 또 소개해드리겠습니다.

13) 천주교와 서양문물의 전래 / 서양화법의 수용

이 시대와 관련해서 간과할 수 없는 것이 바로 천주교와 서양문

.........

1999), pp. 216-255 참조.

12 통신사와 한·일 교류에 관한 역사학, 회화사 분야의 주요 업적 목록, 통신사 일람, 통신사 왕래·약도 등은 안휘준, 『한국 그림의 전통』(사회평론, 2012), pp. 500-504, 505-506, 507 참조. 통신사 관계 대표적인 도록은 『朝鮮時代通信使』(국립중앙박물관, 1986) 참조.

물이 전해진 사실입니다. 핍박도 일어나고 순교도 발생했습니다만, 어쨌든 천주교를 통해서 새로운 서양의 종교와 사상 등 서양문화가 우리나라에 수용되었습니다. 이것이 우리나라의 종교계만이 아니라 학문과 예술에도 큰 영향을 미치게 되었습니다. 우리가 지금 공부하고 있는 조선 후기의 미술 및 산수화와 관련해서는 명암법, 원근법, 투시도법 등을 특징으로 하는 서양화법이 중국을 통해 전래되고 일부 진취적인 화가들에 의해 수용되었다는 사실이 주목됩니다.

14) 산수화의 경향들

자, 그러면 우리가 오늘 공부하는 제일 중요한 산수화는 어떤 경향들을 띠었을까요.

　우선 조선 중기를 지배했다고 볼 수 있는 절파계 화풍의 퇴조를 들 수 있습니다. 즉 윤두서(尹斗緒, 1668-1715), 윤덕희(尹德熙, 1685-1766), 윤용(尹愹, 1708-1740) 일문과 김두량(金斗樑, 1696-1763)과 같은 이들은 굉장히 보수적인 경향과 진보적인 경향의 그림을 함께 그렸던 화가들입니다만, 이 화가들의 작품 속에는 절파적 잔흔과 함께 남종화풍과 서양화풍의 수용이 엿보이고 있습니다.[13]

　두 번째로는 남종화풍이 정착을 하면서 크게 유행하게 됩니

다. 그런데 이 남종화풍이라는 것을 설명드리려면 한 시간 이상이 걸린다고 지난번에도 말씀드렸습니다.[14] 남종화풍을 줄여서 간단하게 설명드리자면 황공망(黃公望, 1269-1354), 오진(吳鎭, 1280-1354), 예찬(倪瓚, 1301-1374), 왕몽(王蒙, 1308-1385)과 같은 원나라 말기에 활약한 한족(漢族)출신의 중국 문인화가들이 발전시킨 화풍으로서 명나라 때 절강성을 중심으로 한 직업화가들이 일군 절파 화풍과 대비되며, 중국 강남(江南)의 오현 지방을 중심으로 창작활동을 한 명대 오파(吳派) 화가들의 화풍을 포함하여 통틀어 일컫습니다. 오파는 비조(鼻祖)인 심주(沈周, 1427-1509)와 제자 문징명(文徵明, 1470-1559)과 같은 사람들이 대표적인 문인화가이며, 명나라 말기에 와서는 동기창(董其昌, 1555-1636)과 같은 뛰어난 문인화가가 활동하게 되었습니다. 우리나라 홍익대 한정희 교수가 동기창 연구로 박사학위를 받았습니다. 그리고 청나라 때 정통파 화가(正統派畵家)라고 부를 수 있는 왕씨(王氏) 성을 가진 사왕(四王), 왕시민(王時敏, 1592-1680), 왕감(王鑑, 1598-1677), 왕휘(王翬, 1632-1717), 왕원기(王原祁, 1642-1715) 그리고 오력(吳歷, 1632-1718), 운수평(惲壽平, 1633-1690)과 같은 화가들이 활약

.........

13 안휘준,「공재 윤두서(1668-1715)의 회화, 어떻게 볼 것인가」, 국립광주박물관 편,『공재 윤두서』(비에이 디자인, 2014), pp. 424-437; 이내옥,『공재 윤두서』(시공사, 2004); 박은순,『공재 윤두서-조선후기 선비그림의 선구자』(돌베개, 2010); 차미애,『공재 윤두서일가의 회화』(사회평론, 2014) 참조.
14 안휘준,「한국 남종산수화의 변천」,『한국 그림의 전통』(사회평론, 2012), pp. 207-282 참조.

을 많이 했는데, 이들이 전형적인 남종화가들입니다. 이들의 화풍도 원·명대(元·明代)의 남종화풍과 함께 조선 후기에 들어오면서 적지 않은 영향을 미쳤다고 생각합니다.

그러나 조선 후기 산수화를 대표하는 것은 진경산수화라고 볼 수 있습니다. 그런데 진경산수화에 대해 진경산수화가 종래의 전통하고 아무 상관없이 하늘에서 떨어진 것처럼 얘기하는 사람들이 있습니다. 이 진경산수화라고 하는 것은 우리나라 종래에 있던 실경산수화, 즉 우리나라에 실제로 있는 산천을 화폭에 담아 그리는 전통을 계승하되 화풍은 종래의 북종화법이 아니라 남종화법을 구사해서 표현한 것입니다. 즉 실경산수화의 전통과 남종화법이 혼합되어서 나타난 것이 진경산수화라고 볼 수 있습니다.[15] 그러므로 진경산수화는 전통과 동떨어진 것이 아니며 명백하게 전통의 맥을 잇고 있는 것입니다. 모든 생명체가 태어날 때 배꼽이 있지 않습니까? 모든 생명의 연결고리로서의 배꼽이 있듯이 모든 미술현상은 아무리 혁신적이고 파격적이라 하더라도 반드시 그 이전의 미술경향과 연결이 되어 있습니다. 연결고리를 파악하고 새롭게 발전된 것이 무엇인가를 확인하는 것이 미술사에서 가장 중요한 역할의 하나라고 생각합니다. 이 진경산수화의 경우에도 전통의 맥과 아주 긴밀하게 연관이 있는 것을 유념할

.........

15 안휘준, 「겸재 정선(1676-1759)과 그의 진경산수화, 어떻게 볼 것인가」, 『한국미술사 연구』(사회평론, 2012), pp. 452-464 참조.

필요가 있습니다.

　진경산수화를 발전시킨 주인공은 겸재 정선입니다.[16] 겸재 정선은 대단히 훌륭한 화가입니다. 초기의 안견(安堅, 생몰년 미상)과 후기의 겸재 정선은 조선 산수화의 양대가(兩大家)라고 말해도 과언이 아닙니다. 초기의 안견이 관념적이고 사의적(寫意的)인 산수화의 대가라고 한다면, 정선은 진경산수화의 대가라고 볼 수 있겠습니다. 진경이든 사의든 간에 한국 사람이 그린 그림에는 상호공통점들이 있습니다. 가령 안견의 그림도 사의적인 그림이지만 그는 늘 주변에서 본 나지막한 토산과 우리나라 산이 중심이 된 그림을 그렸습니다. 따라서 안견의 작품은 사의적 산수화이면서도 실경산수화 요소가 가미된 것이라고 볼 수 있습니다. 그리고 겸재 정선의 진경산수화도 이태호 명지대 교수가 연구해서 내놓은 것처럼 실제로 보이는 산천의 모습과 화폭에 담긴 모습에는 상당한 차이가 있습니다.[17] 정선이 자기 나름대로 해석하고 재구성하여 그린 그림이 진경산수화입니다. 따라서 진경산수화라는 것을 반드시 카메라로 찍어놓은 사진처럼 똑같은 경치를 옮겨그린 것이라 봐서는 안 됩니다. 그렇게 자기 나름대로 재해

.........

16　정선에 관한 논저는 많이 나와 있어서 열거하기가 번거롭습니다. 정선에 관한 논저 목록은 겸재 정선 기념관이 낸『겸재 정선』(2009)에 실려 있는 「논저목록」(pp. 262-263) 참조. 대표적 저술로는 최완수,『謙齋 鄭敾 眞景山水畵』(汎友社, 1993) 및 『겸재 정선』(현암사, 2009) 참조.

17　이태호,『옛 화가들은 우리 땅을 어떻게 그렸나』(생각의 나무, 2010) 참조.

석하고 자기가 편한 대로 재구성하는 데에는 사의적 창의성이 발휘되었다고 볼 수 있습니다. 즉 정도의 차이이지, 관념적인 사의산수화와 진경 또는 실경산수화가 전혀 공통점이 없는 것이 아니라고 할 수 있습니다.

자 그런데, 진경, 실경, 사경(寫景)이라고 하는 3가지 용어가 회화사 분야에 흔히 등장하기 때문에 많은 분들이 혼동을 할 수 있을 것 같습니다. 진경은 뭐고, 실경은 뭐고, 또 사경은 무엇일까요? 사경은 자연의 모습을 스케치하듯이 베껴 그리는 것이 사경입니다. 그리고 실경은 우리나라에 실제로 있는 자연의 모습을 그려내는 것, 그것이 실경입니다. 이 실경은 고려시대부터 시작이 되었고 우리나라 역대 산수화단에 계속 이어진 것입니다. 그럼 진경은 무엇일까요? 이 실경산수에다가 남종화법을 곁들여서 새롭게 만들어진 산수화가 진경입니다. 그러니까 진경은 넓은 의미에서 실경산수화의 범주에 들어가는 것으로 볼 수가 있습니다. 그런데 그 이전의 실경산수화와 구분하기 위해 18세기 정선부터 나타나는, 남종화법을 가미해서 그린 실경산수화를 진경산수화라고 구분하여 부르자고 제가 주장했고, 많은 후배들이 그렇게 따라주고 있습니다. 진경산수화는 넓은 의미에서 실경산수화에 속하지만, 종래 안견파 화풍이나 절파계 화풍을 구사해서 그렸던 실경과는 달리 남종화법을 가미하여 그린 것이 차이라는 점만 유념하시면 될 것 같습니다. 자, 그렇다면 여기서 또 진경을 경치[景]라고 쓰는 경우와 지경 경(境)이라고 쓰는 경우가 있는데, 이

것은 또 무엇일까요? 진경(眞境)에 산수화만이 아니라 사실주의적인 경향의 풍속화도 들어갈 수도 있다고 생각하는 겁니다. 참된 경지를 나타내는 것이니까요. 진경(眞境)은 참된 경지를 의미하기 때문에, 참된 경지에 들어가는 것으로는 진경산수화를 의미할 수도 있고 사실적으로 그린 풍속화도 포함될 수 있다고 생각합니다. 그 차이를 유념하시구요. 사실과 사의는 아까 겸재 정선과 안견을 예로 들어서 설명 드렸습니다.

다음으로 절충화풍(折衷畫風)도 유행했습니다. 심사정(沈師正, 1707-1769)과 그의 영향을 받았던 여러 화가들인 김홍도(金弘道, 1745-1806?), 이인문(李寅文, 1745-1821), 최북(崔北, 1712-1760), 이방운(李昉運, 1761-1815년 이후), 김수규(金壽奎, 생몰년 미상)와 같은 화가들이 여기에 속합니다. 즉 남종화풍과 부벽준 등 북종화적 요소를 가미한 남종화+북종화적 요소를 절충한 화가들도 꽤 많이 활동했습니다. 그러한 사람들을 대개 '심사정파(沈師正派)'라고 분류해도 지나치지 않다고 생각합니다만,[18] 이러한 심사정파는 정선파와 공통점과 차이점을 동시에 지니고 있다고 볼 수 있습니다. 정선의 진경산수가 문인들과 화원들 사이에 널리 퍼지면서 정선이 영향을 많이 미치게 되었는데, 그에 따라 정선이 활용했던 남종화풍도 아울러 퍼지게 되는 결과를 낳게 되었

.........

18 김선희, 「조선후기 산수화단에 미친 현재 심사정 화풍의 영향」(홍익대학교 석사학위논문, 2002); 이예성, 『현재 심사정 연구』(일지사, 2000) 참조.

습니다. 진경산수화의 유행이 남종화풍의 파급을 더욱 더 촉진시킨 결과를 낳았다고 생각이 되어서, 정선을 남종화가 널리 퍼지게 하는 데 기여한 가장 중요한 주인공이라고 볼 수 있습니다. 그러나 어린 시절 그에게서 공부했던 제자 심사정은 스승의 진경산수화도 소극적으로 구사했지만, 나머지는 대개 남종화와 북종화를 절충한 화풍을 많이 구사했습니다.

그리고 앞서도 언급했듯이 서양화법이 전래되었습니다. 서양화법이라는 것은 음영법(陰影法), 요철법(凹凸法), 태서법(泰西法)이라고도 하고 현대용어로는 명암법(明暗法)이라고도 부르는 기법과 원근법, 투시도법(透視圖法)이 가미된 것을 의미합니다. 이러한 서양화법을 수용한 것도 이 시대 회화와 관련해서 아주 중요한 현상 중의 하나입니다.[19]

그 다음 일반 백성들 사이에서는 민화(民畵)가 대대적으로 유행했는데 이러한 민화의 유행은 19세기 조선 말기까지도 이어졌습니다.[20] 이 민화 덕분에 우리나라 역사상 18, 19세기에 한국인들이 회화를 가장 잘 누릴 수 있었습니다. 그 배경에는 민화의 파급이 절대적이었습니다. 시골 어느 집이든지 그냥 끼니를 이어

.........

19 이성미, 『조선시대 그림 속의 서양화법』(대원사, 2000); 이중희, 『한·중·일의 초기 서양화 도입 비교론』(얼과 말, 2003) 참조.

20 민화에 관하여는 조자용, 김호연, 김철순을 비롯한 애호가 및 연구자들의 논저가 많이 나와 있어서 모두 열거하기가 어렵습니다. 2000년대에 나온 저서로는 윤열수, 『민화 이야기』(디자인 하우스, 2001); 정병모, 『무명화가들의 반란: 민화』(다혼미디어, 2011) 및 『민화, 가장 대중적인 그리고 한국적인』(돌베개, 2012) 참조.

갈 수 있는 정도의 집이면 민화 한두 폭은 반드시 붙이고 살았습니다. 할머니나 어머니가 앉아 계시는 안방의 뒤편에는 알을 많이 낳는 물고기를 그린 어해도(魚蟹圖)가 다남(多男)과 자손 번창의 상징으로 부착되었고 과거를 준비하는 아들의 방에는 뛰어오르는 잉어를 그린 약어도(躍魚圖), 약리도(躍鯉圖)를 그려 붙인다던가 하는 실생활과 직접 관련 깊은 내용의 그림들이 많이 다루어지고 유행하였습니다. 그 밖에 일반 회화의 영향을 받아 금강산도(金剛山圖)라든가 소상팔경도(瀟湘八景圖)와 같은 산수화들도 많이 제작되었습니다. 그러나 민화에서 가장 많이 다루어진 것은 장식성이 강한 화조화(花鳥畵)입니다. 그 밖에도 다양한 주제의 민화가 많이 남아 있습니다. 너무나도 작품이 많고 다양해 오늘 민화까지는 작품을 제시하지 못합니다. 민화에는 일반회화에서는 보기 어려운 기발함이 넘쳐납니다. 예를 들면 민화가들이 금강산을 가보지도 못하고 그리다보니 온갖 상상의 날개를 펴서 아주 기이한 형태로 그리곤 했습니다. 소상팔경도 역시 아무도 가보지 못한 경치를 그린 것이기 때문에 화원들의 그림에서도 이상화된 모습으로 그려졌지만, 민화가들은 더욱 기이한 형태로 그곳 산수를 표현하곤 하였습니다. 왕공사대부(王公士大夫)를 포함한 상류층 쪽에서 유행한 산수화풍이 밑으로 저변화하면서 진경산수화 같은 것들도 민화에서는 전혀 색다르게 많이 그려지곤 하였습니다. 풍속화도 단원 김홍도라든가 혜원(蕙園) 신윤복(申潤福, 1758-?)이 그린 풍속화들을 참고하여 그린 그림들도 민화 사

이에서 많이 유행했습니다. 그래서 민화는 화원들이 주로 그렸던 그림이 저변화되어서 나타난 현상을 보여준다고 얘기할 수 있겠습니다.

15) 영조·정조조의 대표적 문인화가들

이 시대를 대표한 인물, 영조대왕의 초상입니다[도 79]. 이것은 본래 그려졌던 원본 초상화는 아니고 19세기 말에 중모(重模)된 그림으로, 반신상(半身像)인데 눈이 아주 날카롭고 턱이 매우 갸름합니다. 근대의 고종(高宗, 재위 1863-1907)의 초상화를 보면 턱이 굉장히 두툼하여 영조의 모습과 차이를 보입니다. 옛날 왕들은 갸름하고 턱이 약했던 것 같습니다. 그 이유는 딱딱하고 질긴 것을 먹지 않아서입니다. 고기 같은 것도 다져서 아주 부드럽게 해서 드렸기 때문입니다. 영조는 오징어와 같이 딱딱한 것을 씹을 기회가 없었기 때문에 자연히 턱이 갸름하고 가파르게 되었다고 생각됩니다. 조선시대의 대부분의 왕들은 갸름한 얼굴이 아니었을까 생각이 됩니다. 그렇게 보면 근대의 고종이나 순조의 얼굴과 턱이 두툼한 것은 스테이크를 먹는 등 식생활이 전과 달라졌기 때문이 아닐까 막연하게 추측됩니다.

어쨌든 영조대왕이 반세기 이상 통치하면서 조선 후기의 르네상스적인 문화가 정착될 수 있었다고 생각됩니다. 그리고 손자

도 79 │ 〈英祖御眞〉,
1900년 移模, 紙本彩色,
110.0×68.0cm, 창덕궁.

인 정조대왕이 그린 파초그림입니다(도 80). 정조는 윤곽선이 없
는 몰골법(沒骨法)으로 바위를 그리고 농담을 달리한 묵법을 구
사해서 굉장히 문기가 충일한 그림을 그렸는데, 이러한 정조대왕
과 영조대왕 덕분에 18세기 문화가 꽃필 수 있었다고 생각됩니
다. 인재를 중요하게 여겼으며 실제로 자신이 이런 그림을 그릴

도 80 | 正祖, 〈芭蕉圖〉,
18세기 후반, 紙本彩色,
84.0×51.3cm,
동국대학교박물관.

정도로 재능도 뛰어났고 예술을 아꼈던 정조였습니다. 세종대왕

(世宗大王, 재위 1418-1450)도 난초를 직접 그리셨고, 누구보다도

음악을 전문가 수준으로 이해한 분이셨습니다.[21] 그리고 세종대

.........

21 안휘준, 「세종조의 미술」, 『한국의 미술과 문화』(시공사, 2000), pp. 120-133;

왕시대에는 워낙 많은 분야가 크게 높은 수준으로 발달하였기 때문에, 후대에도 최상의 평가를 받았습니다. 일례로 『중종실록(中宗實錄)』을 보면 "세종 때는 모든 백공기예(百工技藝)를 권장하지 않은 것이 없어서 극히 정교하였고 글씨 잘 쓰고 그림 잘 그리는 자가 헤아릴 수 없을 정도였으나 지금은 비밀스러운 기술도 전해지지 않고 유명무실하여 어느 누구도 걱정하고 염려하지 않을 수 없다"는 내용이 기록되어 있습니다.[22] 세종 연간의 문화를 얼마나 후대의 선조들이 높이 평가하고 참조하고자 했는지를 알 수 있는데, 그러한 경향이 18세기에 와서 영조·정조에 의해서 새롭게 되살아나게 된 것이라 생각합니다.

그다음 18세기를 대표하는 문인들이 보입니다. 산수화 시간이지만 인물을 소개하기 위해서 초상화는 부득이 보여드릴 수밖에 없습니다. 해남 윤씨(海南 尹氏) 윤선도(尹善道, 1587-1671)의 후손들이 지금도 해남에 자리 잡고 있고, 그분들 덕분에 오늘날 18세기의 여러 가지 문화를 우리가 이해하고 누릴 수 있게 되었습니다. 이게 윤두서의 〈자화상(自畫像)〉[도 81]인데요. 화가는 거울을 들여다 보면서 거울에 비친 자기 자신의 모습을 이렇게 표

.........

한국정신문화연구원, 『세종조 문화의 재인식』(정화인쇄문화사, 1982); Young-Key Kim-Renaud ed., *King Sejong, the Great* (The International Circle of Korean Linguistics, George Washington University, 1992) 참조.

22 『中宗實錄』卷 84, 丁酉(32年) 4月 辛酉條, 국사편찬위원회, 『朝鮮王朝實錄』제18권 62頁 下左右 및 안휘준 편, 『朝鮮王朝實錄의 繪畫史料』(한국정신문화연구원, 1983), p. 129 참조.

현했습니다. 이 자화상은 눈동자가 완전히 살아 있고 굉장히 많
은 생각에 잠겨 있는 듯한 아주 심오한 전신사조(傳神寫照)의 경
지를 보여줍니다.[23] 이 작품은 털오라기 하나도 닮지 않게 그리면
비오선조(非吾先祖), 즉 자신의 선조가 아니라고 하는 원칙에 부
합되도록 철저하게 극사실주의적인 경향을 보여주면서, 동시에
눈동자는 기운생동(氣運生動)하여 전신사조(傳神寫照)의 경지를
잘 드러냅니다. 이것은 직업적인 화원이 그린 것이 아닌 아마추
어 문인화가가 그린 자화상입니다. 얼마나 뛰어난지, 제가 졸저
『청출어람의 한국미술』에도 초상화 부분의 대표작으로도 넣었습
니다.[24] 일제시대의 사진에 의거하여 본래 귀와 옷깃도 그려졌었
다는 주장도 있는데, 저는 그렇게 보지 않습니다. 여기에서 그 문
제를 장황하게 논할 여유가 없어서 유감입니다.[25]

그리고 18세기를 대표한 문인은 표암 강세황이라고 생각합

.........

23 조선미, 「윤두서 자화상」, 『한국의 초상화』(돌베개, 2009), pp. 224-231; 이태호,
『옛 화가들은 우리 얼굴을 어떻게 그렸나』(생각의 나무, 2008), pp. 180-184 참조.
24 안휘준, 『청출어람의 한국미술』(사회평론, 2010), pp. 230-233 참조.
25 귀와 옷깃을 포함한 윤두서의 〈자화상〉에 관한 논의는 이태호, 「옛 사진과 현재
의 사진이 빚어낸 파문 – 기름종이의 背面描기법과 그 비밀」, 『韓國古美術』10(1998.
1·2), pp. 62-67; 이수미 외, 「〈尹斗緒 自畵像〉의 표현기법 및 안료 분석」, 『美術資
料』74(2006. 7), pp. 81-93; 조인수, 「윤두서의 자화상: 사실과 해석」 및 문동수의
토론, 『공재 윤두서 서거 300주년 기념 학술 심포지엄』(국립광주박물관, 2014. 11.
26), pp. 90-103; 안휘준, 「공재 윤두서의 회화, 어떻게 볼 것인가」, 같은 책, pp. 17-
20; 유홍준, 「공재 윤두서 – 자화상 속에 어린 고뇌의 내력」, 『화인열전』(역사비평사,
2001), p. 58; 강관식, 「윤두서상」, 『한국의 국보』(문화재청 동산문화재과, 2007), pp.
30-36 등의 글 참조.

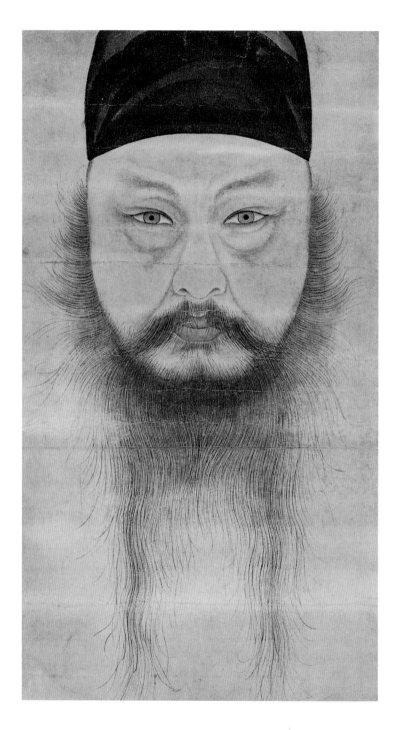

도 82 │ 姜世晃, 〈自畵像〉,
1782년, 絹本彩色,
88.7×51.0cm,
국립중앙박물관.

彼何人斯鬚眉皓白
頂烏帽披野服於以
見心山林而名朝籍
胸藏二百華搖石薇

人那浩知我自爲紫
翁年七十翁號露竹
其真自寫其贊自作
歲在玄黓攝提格

니다. 19세기 추사(秋史) 김정희(金正喜, 1786-1856)와 여러 가지

면에서 대비가 되는 분입니다만,[26] 이 양반은 자기 자신의 70세상

을 그렸습니다(도 82). 이 자화상에는 사모(紗帽)를 쓰고 평복을 입

.........

26 변영섭, 『표암 강세황 회화 연구』(일지사, 1988); 『시대를 앞서간 예술혼: 표암
강세황』(국립중앙박물관, 2013); 한국미술사학회 편, 『표암 강세황: 조선후기 문인화
가의 표상』(경인문화사, 2013) 참조.

은 모습이 그려져 있는데, 사모를 쓰고 관복을 입었다면 문제가 되지 않습니다. 그렇지만 그림에서는 관모인 사모와 관직과 무관한 평복 두 가지를 법도에 맞지 않게 착용했습니다. 어쨌든 이분이 그린 자화상을 보면 프로를 능가하는 솜씨를 지니고 있던 것을 알 수 있습니다. 문인이자 아마추어 화가이면서, 어떻게 기법적인 혹은 기량적인 측면에서 이렇게 뛰어날 수 있었는지 모르겠습니다. 강세황은 진정한 의미에서의 뛰어난 문인화가라고 볼 수 있습니다. 이 자화상 역시 기운생동하는 모습입니다. 표암은 자(字)를 '광지(光之)'라고 했습니다. 그런데 만년에 중국의 문장가 한퇴지(韓退之, 768-824), 글씨로 유명한 서예가 왕희지(王羲之, 307-365), 그리고 화가 고개지(顧愷之, 생몰년 미상)의 재주를 '광지'는 겸지(兼之)했다고 자랑했다고 전해집니다. 즉 강세황은 모두 갈지(之)자로 한퇴지의 문장, 왕희지의 글씨, 고개지의 그림을 다 합친 재주를 자기는 가지고 있었다고 자부했으니, 얼마나 자기 재주에 대한 자긍심을 지니고 있었는지 짐작할 수 있습니다. 보통 사람이라면 이러한 자세가 교만하다고 욕먹을 수 있겠습니다만, 이 분은 그러한 긍지를 가질 만한 재주와 자질을 지녔던 인물입니다. 이러한 재주꾼들을 중심으로 조선 후기에는 새로운 화풍이 전개될 수 있었습니다.

16) 조선왕조의 제2차 문화융성기

조선 후기에는 정조가 세운 규장각을 중심으로 한 고전연구와 인재 등용, 뛰어난 예술가들의 배출, 실학을 비롯한 학문의 융성, 문학·미술·음악 등 예술분야에서의 새로운 높은 수준의 업적들이 창출되었다는 점에서 세종조를 중심으로 한 조선 초기의 제1차 문화융성기에 비견될 만한 조선왕조 제2차의 문화융성기가 영조와 정조의 치하에서 이루어졌다고 볼 수 있습니다. 15세기의 제1차 문화융성기가 300년 만에 18세기에서 두번째로 재현된 셈입니다. 이제부터 소개드릴 조선 후기의 다양한 산수화들도 이를 뒷받침해주리라 믿습니다.

윤두서 일문과 김두량의 전통산수화

앞서 윤두서 자화상에 대해 말씀드렸습니다. 윤두서에 대해서는 토론자로 참석한 박은순 교수와 이내옥 씨가 책을 냈습니다.[27] 표암 강세황에 대해서는 변영섭 교수가 『표암 강세황 회화 연구』라는 책을 낸 것이 있습니다. 참고문헌 목록 속에 다 들어가 있으니 참고하시기 바랍니다. 겸재 정선이 1676년생이고 윤두서가 그보다 8년 위가 되는데, 윤두서의 산수화 그림들을 보면 역시 절파계 요소, 풍속화적인 요소, 남종화적인 요소 등 세 가지 경향이 엿보입니다〔도 83, 84〕. 먼저 윤두서의 〈무송관수도(撫松觀水圖)〉〔도 83〕를 보면 인물은 고사나 동자나 모두 조선 중기 이경윤(李慶胤, 1545-

.........

27 이내옥, 『공재 윤두서』(시공사, 2004); 박은순, 『공재 윤두서 – 조선후기 선비그림의 선구자』(돌베개, 2010); 차미애, 『공재 윤두서일가의 회화』(사회평론, 2014) 참조.

1611)의 인물화법이 완연하고 산수화도 절파적인 요소가 강합니다. 반면에 〈경답목우도(耕沓牧牛圖)〉[도 84]는 여전히 보수적인 절파계 산수화풍을 보여주면서도 소를 몰아 밭을 가는 농부의 모습이나 오른쪽 하단의 풀 더미를 베고 낮잠에 빠진 목동의 모습에서는 윤두서가 시작한 풍속화의 여명이 드러나고 있으면서 새로운 경향도 나타나고 있어서 흥미롭습니다. 말하자면 보수적 전통성과 진보적 진취성이 함께 어우러져 있습니다. 낮잠 자고 있는 목동의 모습은 김두량의 〈목동오수도(牧童午睡圖)〉로 이어졌습니다[도 90]. 윤두서의 진취적 경향은 그가 앞장서서 수용한 남종산수화에서도 잘 나타납니다. 그의 〈수애모정도(水涯茅亭圖)〉[도 85]는 윤두서가 수용한 남종화풍을 이해하는 데 참고가 됩니다. 선면에 스케치풍으로 그린 이 그림은 미완의 작품으로 보이지만 윤두서 남종화의 골격을 보여줍니다. 전체적인 구도와 구성은 원말 사대가의 한 사람인 예찬(倪瓚)의 것을 따랐음을 분명하게 드러냅니다. 이런 유형의 윤두서 남종화는 여러 점 남아 있습니다. 그런데 이런 류의 작품들은 한결같이 예찬의 절대준법(折帶皴法)을 결여하고 있습니다. 윤두서가 원작은 보지 못하고 『고씨역대명인화보(顧氏歷代名人畫譜)』를 비롯한 화보만을 보고 수용하였기 때문으로 이해됩니다. 이 점이 윤두서의 남종화가 지니고 있는 한계성이라 하겠으나 그의 진취적 수용 자세는 높이 평가해야 마땅하다고 봅니다.

윤두서의 화풍은 그의 후손들에게 가법으로 전수되었습니

도 85 │ 尹斗緖, 〈水涯茅亭圖〉,
18세기 전반, 紙本水墨,
16.8×16.0cm, 개인 소장.

다. 먼저 그의 아들 윤덕희의 작품을 보겠습니다. 그림 속 인물들이 폭포를 보고 있는 〈관폭도(觀瀑圖)〉[도 86]의 경우에도 보수성과 진취성이 엿보입니다. 조선 중기에는 관폭도의 경우 선비 한 사람과 동자 한 사람이 나타나는 것이 고작인데, 여기에서는 많은 사람들이 같이 등장하고 있습니다. 그래서 혼자만 폭포를 바라보면서 즐기는 것이 아니라 가까이에 있는 친구들, 그들을 따라 나온 동자들도 함께 즐기는 모습을 보여줍니다. 윤덕희의 이 〈관폭도〉 역시 자연을 향유하는 모습을 보여주는 것이 아닌가 하는 생각이 됩니다. 〈관폭도〉 같은 것도 이미 이경윤의 전칭작품을 포

도 86 │ 尹德熙, 〈觀瀑圖〉,
18세기, 絹本水墨,
42.5×27.8cm,
국립광주박물관.

함하여 조선 중기에 많이 그려졌던 것을 우리가 지난 시간에 살
펴보았습니다. 조선 중기의 그림에서는 은둔생활을 하는 선비가
혼자서 폭포를 바라보는 모습이 그려졌는데, 조선 후기에는 외로

운 은둔자로서보다는 다른 사람과 어울리는 장면 속에서의 주인

공으로서 폭포를 바라보는 모양을 담고 있어서 시대적으로 많이

달라진 것을 엿볼 수 있습니다. 여기에서 윤두서, 윤덕희 그 다음

윤두서의 손자인 윤용 등이 가법을 이어가려고 한 것을 볼 수 있습니다〔도 87〕. 윤용의 산수화풍도 할아버지의 보수적인 절파계 화풍을 따른 것이 완연합니다. 화풍이 대체로 비슷하죠? 윤두서보다도 아들과 손자가 오히려 더 보수적인 것 같습니다.

　　윤두서 가문의 영향을 많이 받았던 사람이 화원 출신의 김두량(金斗樑, 1696-1763)입니다. 김두량이 윤두서의 제자였다고 하는 것은 김상엽이라고 하는 젊은 학자의 연구결과에 따라서 확인이 되었습니다.[28] 윤두서의 제자니까 아, 그래서 이러한 그림이 나온 것이구나 하고 공감을 하면서 보다 확실히 이해를 할 수 있게 되었습니다. 김두량의 〈월야산수도(月夜山水圖)〉〔도 88〕에서 나무를 그린 것이 주목됩니다. 나무의 잔가지들이 게의 발톱같이 생겼다고 해서 그것을 해조묘(蟹爪描)라고 하는데, 게의 발톱 같은 해조묘법은 안견파 그림에서 많이 나타나는 것입니다. 이 그림은 그 전통이 부분적으로나마 조선 후기에 여전히 남아 있던 것을 보여줍니다. 달이 둥실 떠 있으면서 안개 속에 묻힌 자연이 아주 쓸쓸하면서도 시적인 분위기를 자아내고 있습니다. 여기에는 아직 남종화적인 경향이 많이 나타나지 않고 북종화적인 취향이 강하게 드러나 있습니다. 김두량의 또 다른 작품 〈사계산수도(四季山水圖)〉〔도 89〕는 아들 김덕하(金德廈, 1722-1772)와 합작한 것으로 봄·여름·가을·겨울 사계절의 풍속을 담아 그린 그림

.........

28　김상엽, 「南里 김두량의 작품세계」, 『미술사연구』11(1997), pp. 69-96 참조.

도 89 | 金斗樑 · 金德廈,
〈四季山水圖〉(부분), 1744년,
紙本淡彩, 8.4×202.0cm,
국립중앙박물관.

입니다. 이 그림은 옆으로 긴 두루마리로서 이 부분은 봄 장면을
그린 것이고, 그 다음은 가을 장면을 그린 것입니다. 시간 관계상
각 계절 장면의 디테일을 다 보여드릴 수가 없습니다. 즉 이 그림
은 춘하추동(春夏秋冬)의 사계절과 그 속에서 펼쳐지는 인간들의
생활상을 담아낸 것이죠. 특히 가을 장면에서는 타작하는 모습을
보여줍니다. 이는 중국에서 경직도(耕織圖)라 하여 농사짓고 길
쌈하는 장면을 여러 개 또는 수십 개의 장면으로 표현한 것이 우

리나라에 전해져서 18세기에는 이렇게 김두량의 작품에도 나타

나게 된 것을 볼 수 있습니다.[29] 물론 김두량의 작품은 중국 그림

과는 많이 다릅니다. 그럼 어떻게 다를까요? 중국 그림과도 비교

해 보는 게 좋겠지만 중국 그림까지 보여드릴 시간이 없기 때문

에 양해해 주시기 바랍니다. 제가 다르다면 다르다고 그냥 인정

해주시면 고맙겠습니다. 자, 그런데 김두량의 또 다른 작품 하나

가 아주 특이한 양상을 보여줍니다. 김두량의 〈목동오수도〉[도 90]

가 그것인데 지금 북한에 소장되어 있다는 사실이 먼저 주목됩니

다. 이 작품은 원래 우리나라에 있다가 일본으로 전해졌고 일본

에서 다시 북한으로 넘어갔습니다. 이처럼 북한에 있는 조선시대

.........

29 정병모, 「조선시대 후반기의 耕織圖」, 『美術史學硏究』192(1991. 12), pp. 27-63
참조.

회화는 상당수가 일본 조총련계 사람들을 통해서 넘어간 것들입니다. 북한에는 꽤 많은 조선시대 그림이 남아 있는데, 문화재청이 북한에 소장된 작품들의 사진을 가지고 책을 낸 적이 있습니다.[30] 제가 그 일에 깊이 관여를 했습니다. 그 대표작 중 하나로서 김두량의 〈목동오수도〉를 살펴보겠습니다. 이건 진짜 사람이 기르는 소이기 때문에 목우도라고 할 수도 있습니다. 그런데 제가 조선 중기를 강의할 때 은둔사상의 시구를 적어 넣은 그림으로 김시(金禔, 1524-1593)의 〈목우도〉를 소개했었습니다. 그것은 일본도록에 〈목우도〉라 되어있어서 할 수 없이 그 제목을 따랐지만, 사실은 그건 〈방우도(放牛圖)〉라고 해야 합니다. 왜냐하면 그 그림에 나오는 소는 사람들이 간섭하지 않고 풀어 놓아서 기르는 소이기 때문입니다. 그런데 이 작품에 그려진 소는 고삐가 매어져 있고, 소를 언제든지 붙들고 갈 수 있는 목동도 보입니다. 이 그림의 주제는 이미 윤두서가 그의 〈경답목우도〉의 오른쪽 아랫부분에 그려 넣었던 것을 우리가 보았습니다(도 84와 비교). 어쨌든 김두량의 그림에서 목동의 배를 보면 배불리 먹고 쑥 내민 부분이 상당히 두툼하고, 괴량감이 두드러진 모습으로 표현되어 있습니다. 소도 역시 괴량감이 두드러진 모습으로 표현되어 있습니다. 이는 서양적 음영법, 명암법을 구사한 결과라고 볼 수 있습니

.........

30 국립문화재연구소 편, 『사진으로 보는 북한 회화: 조선미술박물관』(국립문화재연구소, 2007) 참조.

다. 이를 통해 서양화풍이 들어와 일부 진취적인 화가들에 의해 서만 소극적으로 수용되고 있었던 것을 확인할 수 있습니다.

일본의 경우에는 우리나라와는 달리 서양화법은 물론 서양 문물을 적극적으로 받아들였습니다. 나가사키(長崎)를 중심으로 하여 포르투갈, 네덜란드인 등 유럽 사람들이 많이 몰려와서 서양문물이 일본에 많이 전해졌습니다. 그리고 유럽 사람들이 19세기 후반부터 우키요에(浮世繪) 풍속화들을 대량으로 유럽으로 가져갔습니다. 그래서 서양의 유명 박물관들이 우키요에 풍속화를 몇 백 점씩 또는 몇 천 점씩 소장하게 되었습니다. 그런데 그때 전해진 우키요에 풍속화가 서양 사람들을 반하게 해서, 마네(Eduard Manet, 1832-1883), 반 고흐(Vincent van Gogh, 1853-1890), 툴루즈 로트렉(Toulouse Lautrec, 1864-1901) 같은 인상파 화가들과 상징주의 화가들이 그 영향을 받기도 했습니다. 서양에 우키요에 판화가 전해진 때에는 일본이 경제적으로 크게 부흥했기 때문에 그림의 수요도 폭발적으로 증가하였습니다. 소수의 화가들이 일일이 그려서는 수요를 충족시킬 수가 없었습니다. 그래서 판화기법을 사용한 대량생산이 필요하게 되었고 이로 인해 판화가 발전하게 되었습니다. 판화는 처음에 사람들이 직접 색을 칠하는 단색판화로 시작되었지만 생산의 효율성을 위해 다색판화로 발전하게 되었습니다. 다색판화의 발전은 일본을 동양 최고의 출판국으로 발돋움하게 만들었다고 볼 수 있습니다. 일본적인 주제와 장식적 색채감각은 일본만의 독특한 판화를 발전시켰고

유럽인들을 사로잡기에 충분하였습니다. 그러한 우키요에가 유럽에 전해져서 프로 자포니즘(Pro-Japonism), 즉 일본을 좋아하는 풍조를 유럽에 널리 퍼지게 하였습니다. 그리고 그러한 바탕에서 일본 공산품들이 유럽에 들어감으로써 일본 경제가 눈부시게 발전할 수가 있었던 것입니다. 일본 문화가 유럽에 먼저 전해지고, 그 다음에 일본 공산품이 들어감에 따라 문화와 공산품의 결합이 이루어지면서 일본이 강대국으로 발돋움하는 데 문화와 미술이 절대적인 기여를 하게 되는 계기가 되었습니다. 우리나라는 사정이 많이 다릅니다. 풍속화가 같은 시기에 유행한 것은 사실이지만 매우 제한적이었고 일본에서처럼 폭발적이지 못했습니다. 서양화법을 비롯한 서양의 문물을 일본에서는 대단히 적극적으로 받아 들였습니다. 네덜란드의 여러 가지 문화를 연구하는 난학(蘭學)이 일본에서 크게 자리를 잡게 된 것도 같은 배경에서 이해가 됩니다. 일본은 우리보다 서양문물을 보다 폭넓게 훨씬 적극적으로 수용하였고, 자국의 문화도 우키요에 판화를 중심으로 서양에 널리 알리게 되었던 것입니다. 일본의 서구화는 이처럼 이미 에도시대에 시작되었다고 볼 수 있습니다.

18세기의 동아시아 전체에서 일어나고 있던 이러한 광폭적인 문화적 변화 속에 우리나라 조선 후기의 회화, 즉 산수화도 새로운 양상을 띠게 되었다고 봅니다. 물론 거기에 영향을 받아서만이라기보다는 그러한 현상이 일본·우리나라·중국에서 제각기 다른 양상으로 전개된 결과라고 볼 수가 있을 것 같습니다. 이

리한 서양화법의 전래가 윤두서의 정물화와 김두량의 〈목동오수도〉를 거쳐서,[31] 나중에 표암 강세황의 《송도기행첩(松都紀行帖)》과 같은 작품에서 소극적으로나마 드러나게 됩니다. 그런데 이 서양화법을 당시에 좀 더 적극적으로 발전시켰으면 좋지 않았겠냐고 그러는 분들도 있는데, 우리나라 문화의 특성은 조금 나쁘게 말하면 수구적(守舊的)이고 보수적이며 좋게 말하면 전통주의적인 경향이 굉장히 강했기 때문에 새로운 화풍이 들어오더라도 일본사람들처럼 바로 적극적으로 수용하지 않았습니다. 우리는 먼 발치에서 지켜보고 여러 가지로 궁리하여 우리에게 적합한지 살펴본 후 수용하는 태도였기 때문에 이 점에서 일본과는 많이 달랐다고 생각이 됩니다.

.........

31 안휘준, 이 장 주13의 졸고 중, pp. 435-436(윤두서의 정물화), p. 433(김두량의 〈목동오수도〉) 참조.

3 │ 정선과 정선파의 진경산수화

18세기 산수화에서 가장 먼저 주목되는 것이 남종화풍입니다. 왜냐하면 그것이 조선 후기를 대표하는 새로운 화풍일 뿐만 아니라 정선이 발전시킨 진경산수화의 토대였기 때문입니다. 사실 정선이 언제부터 남종화풍을 수용하였으며, 또 그것을 활용한 진경산수화를 언제 창출하였는지는 모두 궁금해 하고 있는 사항입니다. 이 사항은 그만큼 중요하기도 합니다. 이와 관련하여 먼저 주목되는 것은 국립중앙박물관 소장의《신묘년풍악도첩(辛卯年楓嶽圖帖)》입니다.[32] 정선이 만 35세 때인 신묘년(1711)에 그린 이 화첩은 남종화법을 구사하여 그린 금강산 그림이어서 정선이 아무

.........

32 이경화, 「정선의 신묘년풍악도첩-1711년 금강산 여행과 진경산수화풍의 형성」, 『미술사와 시각문화』11(2012), pp. 192-225 참조.

리 늦어도 이미 30대에는 남종화풍을 수용하였고, 또 그것을 진경산수화풍의 창출에 적극 활용하였음을 분명하게 밝혀줍니다. 그 화첩 중에서 〈단발령망금강산도(斷髮嶺望金剛山圖)〉[도 91]를 일례로 보면 남종화풍의 한 지류(支流)인 미법산수화법(米法山水畵法)으로 그려진 단발령인 토산과, 멀리 연운 속에서 모습을 드러낸 하얀 색깔의 뾰족뾰족한 암산인 금강산의 형태가 함께 눈에 들어옵니다. 30대의 이러한 정선의 화풍은 만 71세 때인 1747년에 그린 간송미술관 소장의 《해악전신첩(海岳傳神帖)》으로 이어졌습니다. 이 화첩의 〈단발령망금강산도〉[도 92]를 35세 때의 작품과 비교해보면 제목, 구도와 구성, 공간개념, 기타 기법 등이 대동소이함이 확인됩니다. 노년의 작품이 좀 더 다듬어진 세련된 모습을 보여주는 것이 차이일 뿐입니다.[33]

정선이 얼마나 남종화풍에 집착하였는지는 그가 만 63세 때인 1739년에 그린 〈육상묘도(毓祥廟圖)〉[도 93]에서도 그대로 드러납니다. 육상묘는 영조가 자신의 돌아가신 모친인 숙빈(淑嬪) 최씨(崔氏)의 위패를 모시기 위하여 지은 사당으로서 칠궁(七宮) 중에서 가장 중요합니다. 칠궁은 조선 후기의 후궁 일곱 분을 모신 사당입니다. 이 작품도 청와대 근처에 있는 실경으로서의 사당을 그렸지만 철저하게 남종화풍을 따랐습니다. 피마준법(披麻皴法)

.........

33 안휘준, 「겸재 정선과 그의 진경산수화, 어떻게 볼 것인가」, 『한국 미술사 연구』 (2012), pp. 458-462 참조.

도91 | 鄭歚,
《斷髮嶺望金剛山圖》,
《辛卯年楓嶽圖帖》中, 1711년,
絹本淡彩, 36.1×37.6cm,
국립중앙박물관.

과 수지법, 옥우법 등이 모두 남종화법을 보여줍니다. 이로써 정선 화풍의 가장 중요한 토대는 바로 남종화풍이라는 것을 확인할 수 있습니다. 정선이 발전시킨 남종화풍과 진경산수화의 진면목은 노년의 작품들에서 더욱 잘 드러납니다.

〈인곡유거도(仁谷幽居圖)〉[도 94]는 인왕산 계곡에서 아주 한가한 시간을 보내고 있는 선비의 모습을 담은 그림입니다. 이 작품에 보이는 인물이 아마 겸재 정선 자신이 아닐까 하는 생각이

도 92 │ 鄭敾,
〈斷髮嶺望金剛山圖〉,
《海岳傳神帖》中, 1747년,
絹本淡彩, 31.4×22.4cm,
간송미술관.

듭니다. 노론(老論)을 중심으로 한 북촌(北村) 사람들은 정선의 진

경산수화와 관련이 깊어 보입니다. 정선의 진경산수화의 발전이

조선 성리학의 영향이라고 주장하는 학자도 있습니다만, 미술사

에서 사상과 화풍을 어떻게 볼 것이냐 하는 것은 쉬운 문제가 아

도 93 | 鄭敾, 〈毓祥廟圖〉(부분), 1739년, 絹本水墨, 146.0×62.0cm, 개인 소장.

닙니다. 학계의 일각에서는 사상 때문에 진경산수화가 태동했다고 보는 견해도 있습니다. 그렇지만 사상 때문에 진경산수가 발전했다고 한다면, 그 이전인 조선 중기에 퇴계(退溪) 이황(李滉, 1501-1570), 율곡(栗谷) 이이(李珥, 1536-1584)처럼 혜성과 같은 학자들이 대거 배출된 조선 중기에는 왜 진경산수가 유행하지 않

았느냐고 물을 수 있는 것 아니겠습니까? 사상이라고 하는 것은
회화에 영향을 미칠 수는 있지만, 어떠한 화풍을 사용해서 어떻
게 그릴까 하는 창작의 구체적 사항은 화가 자신들의 문제인 겁
니다. 그래서 관계가 있으면서도, 관계가 없다고 말할 수 있는 그
러한 현상이라고 생각이 됩니다. 다시 작품으로 돌아가 살펴보면
이 작품은 선비가 인왕산에서 유거하는 모습을 그린 것인데, 뜰
에 벽오동 한 쌍과 버드나무 한 그루가 서 있고 주인공인 선비가
서재 안에 앉아 있는 모습으로 그려져 있습니다. 한 폭의 아취가
넘치는 남종산수화인 동시에 인왕산을 배경으로 한 진경산수화
이기도 합니다.

　　다음으로 비 온 뒤에 개고 있는 인왕산의 모습을 담은 〈인왕제

색도(仁王霽色圖)〉[도 95]가 주목됩니다. 이 그림은 정선이 만 75세 때인 1751년에 그린 그림으로 정선 말년의 대표작 중 하나입니다. 그런데 자세히 보면 말년이기 때문에 손이 많이 떨린 흔적이 보입니다. 이 그림은 다음에 보이는 〈금강전도(金剛全圖)〉[도 96]와 함께 진경산수화의 대표작이라고 할 수 있습니다. 정선은 비온 뒤에 개이고 있는 인왕산의 모습을 잘 그려냈습니다. 암산인 인왕산의 모습을 먹을 겹쳐 써서 괴량감과 질감을 실감나게 묘사하였습니다. 산허리를 감도는 연운의 모습이나 촉촉한 나무들의 자태도 비온 뒤의 분위기를 잘 드러냅니다. 인왕산으로부터 흘러내리는 폭포들도 아직 수량이 풍성하여 비가 그친 지 오래지 않음을 말해줍니다. 노대가로서의 정선의 기량이 돋보입니다.

겸재 정선은 〈금강산도〉를 많이 그렸습니다. 워낙 많은 사람들이 금강산을 좋아하다 보니 그림을 대량생산했던 것 같습니다. 이 때문에 이 강연회의 사회를 보는 장진성 교수가 논문에 쓴 것처럼 '휘쇄필법(揮灑筆法)'이라고 하여, 정선은 붓 두 자루를 가지고 휘두르듯 한꺼번에 사물의 형상을 동시에 그리는 등 빠른 속도로 그릴 수 있는 필법을 구사했습니다. 또한 정선의 그림이 중국에 건너가서 중국의 대화가(大畵家)들보다 훨씬 비싼 값에 거래가 되었던 것을 장 교수가 밝혀냈습니다.[34] 그런데 왜 중국에서

.........

34 장진성, 「정선의 그림 수요 대응 및 작화방식」, 『東岳美術史學』11(2010. 6), pp. 221-232 참조.

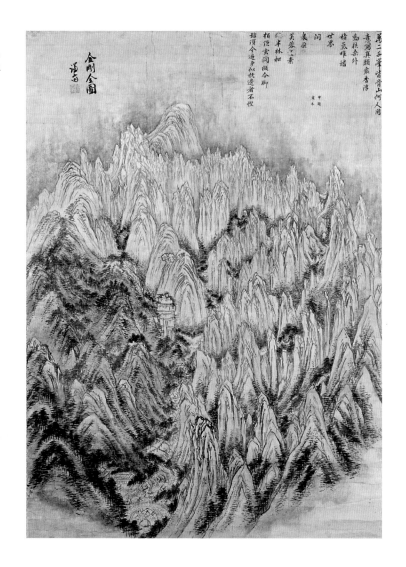

도 96 │ 鄭歚, 〈金剛全圖〉,
1734년, 130.6×94.0cm,
紙本淡彩, 삼성미술관 리움.

이 금강산 그림이 비싼 값에 팔리게 되었을까요? 고려시대부터
중국 사람들에게 금강산이 널리 알려졌고, 또 금강산에 한번 가
봤으면 좋겠다고 하는 소원을 중국 사람들이 가질 정도로 신성한
산으로 잘 알려졌었습니다. 조선 초·중기 이래 중국 사신들이 제

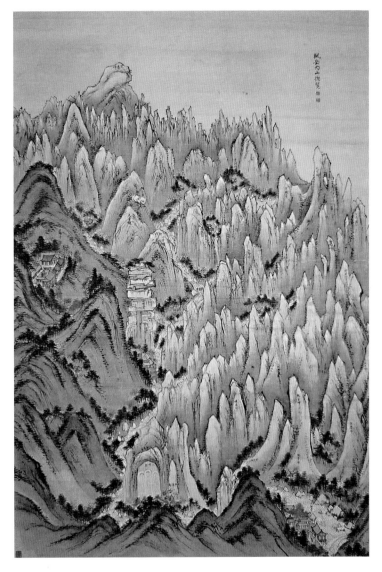

도 97 │ 鄭敾, 〈楓岳總覽圖〉,
1740년, 絹本彩色,
100.8×73.8cm, 간송미술관.

일 많이 얻어갔던 선물들 중 하나도 금강산도였습니다. 이런 점
들이 배경이 되어서 위와 같은 결과를 낳지 않았나 하는 생각이
듭니다. 자, 그런데 금강산도와 관련해서 겸재 이전의 금강산도

는 거의 전해지는 것이 없습니다. 문헌상으로는 금강산도가 빈번하게 그려진 것이 분명하게 확인이 되는데, 남아 있는 작품은 없습니다. 그래서 겸재 정선이 옛날 금강산도들에 어느 정도 신세를 졌고, 어느 정도 혁신적으로 자기 화풍을 구사하여 새로운 화풍을 창출했는지 분명하게 확인하기가 어렵습니다. 중국 고궁박물관을 비롯한 박물관들 지하 수장고 같은 곳에 어쩌면 옛날 중국 사신들이 받아갔던 우리나라 조선 초·중기의 금강산도 여러 폭이 숨어 있을지도 모른다는 생각이 듭니다. 그것들이 밝혀지면 겸재 정선의 금강산도들이 얼마나 구도와 구성 등의 측면에서 전통적인 전시대의 금강산도들과 관계가 깊은지, 또는 얼마나 혁신적인지가 더욱 분명하게 드러날 것이라고 생각이 됩니다. 그러니까 다들 이에 대해 관심을 가지시기 바라고 그런 그림이 혹시 나오면 즉각 저한테 좀 알려주시길 바랍니다.

그런데 정선은 〈금강전도〉에서 금강산 전체를 위에서 내려다본 것처럼 표현했는데, 화면 왼편의 하단에는 토산들을 일종의 피마준법과 미점법(米點法)을 구사하여 부드럽게 표현하고, 나머지 대부분의 화면에는 암산들을 배치하고 수직준법(垂直皴法)을 사용하여 그렸습니다. 산들의 가장자리에는 하늘색을 칠해서 전체적인 산의 풍경을 돋보이게 하였습니다. 마치 18세기 이후의 우리나라 지도에서 육지 주변의 바다를 표현한 것 같은 느낌을 줍니다.[35] 또한 정선이 원형구도를 구사했음이 주목됩니다.

오른쪽의 작품도 사실상 금강전도인데 여기에는 〈풍악총람

도(楓岳摠覽圖)〉[도 97]라는 제목이 붙어 있습니다. 앞서 보았던 〈금
강전도〉와 제목이 다릅니다. 그런데 왜 다를까요? 계절에 따라서
풍악산(楓岳山)이라고도 하고 금강산이라고도 하지만, 같은 지역
의 자연을 그리면서 이렇게 제목을 '총람도'니, '전도'니 차이를
둔 이유는 바로 앞서 보았던 〈금강전도〉는 순수한 감상을 위한 작
품으로 그려진 것이고, 오른쪽의 〈총람도〉는 '회화식 지도'로 그
려진 것이기 때문에 구분 지은 것으로 생각이 됩니다. 〈풍악총람
도〉에는 지명이 일일이 산봉우리에 적혀 있습니다. 이러한 것을
말하자면 회화식 지도라고 볼 수 있는데, 이러한 회화식 지도도
겸재 정선이 〈금강산도〉를 비롯해서 많이 그렸던 것을 알 수 있습
니다. 회화식 지도로서의 금강전도는 이미 금강산을 다녀온 사람
들에게는 기념사진처럼, 앞으로 금강산에 가고자 하는 사람들에
게는 일종의 예비적인 준비물로서 매우 인기가 있었을 것으로 추
측됩니다. 당연히 이에 대한 수요가 컸을 것으로 여겨집니다.

　　정선의 진경산수화풍은 겸재 정선의 손자 정황(鄭榥, 1735-?)
에게 이어졌습니다. 그의 작품인 〈양주송추도(楊州松楸圖)〉[도 98]
가 그 증거입니다. 이 그림에는 "양주의 송추를 정황이 존경하는
마음으로 그리다[楊州松楸榥敬寫]"라는 관지가 적혀 있습니다.
그러니까 이 그림은 정선의 손자인 정황이 누군가에게 존경하는

.........

35　안휘준, 「한국의 옛 지도와 회화」, 『한국 미술사 연구』(사회평론, 2012), pp.
677-678 참조.

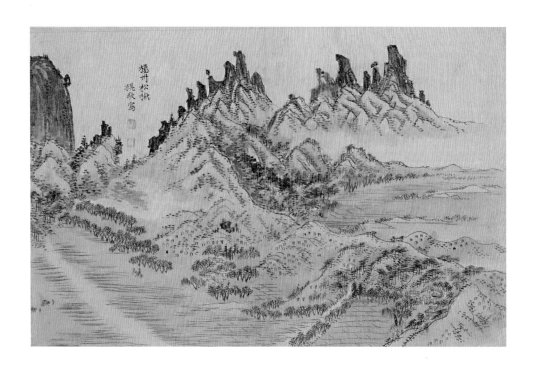

도 98 | 鄭榥, 〈楊州松楸圖〉,
18세기 중엽, 絹本淡彩,
23.6×36.1cm, 개인 소장.

마음을 표하기 위해서 그린 그림이라고 볼 수 있는데 그림에서
묘사된 장소는 공동묘지입니다. 작품 속에는 수많은 비석들이 서
있습니다. 이 비석들이 세워진 무덤들 중에 겸재 정선의 묘도 섞
여 있지 않겠는가 하는 것이 동산방(東山房) 화랑 박주환(朴周煥)
사장의 의견인데, 저는 그것이 아주 타당하다고 생각합니다. 그
래서 정황이 할아버지 묘소를 찾아 성묘를 한 후에 나귀를 타고
돌아오는 장면을 그린 것이 〈양주송추도〉라고 볼 수 있습니다.
지금은 아마도 다 재개발이 되어서 찾아가 봤자 그곳에 아파트가
들어섰을지도 모르겠습니다만, 어쨌든 양주 쪽에 겸재 정선이 묻
혔을 가능성은 배제할 수 없다고 생각이 됩니다. 이 그림의 화풍

이 할아버지 정선에게서 비롯된 것임을 부인할 방법은 없습니다.

정선의 진경산수화풍은 정황 이외에 많은 화가들에게 영향을 미쳤습니다.[36] 그중 일부만을 간단히 소개하겠습니다. 먼저 이 그림은 정충엽(鄭忠燁, 생몰년 미상)이 헐성루(歇惺樓)에서 바라본 만이천봉의 금강산의 모습을 그린 〈헐성루망만이천봉도(歇惺樓望萬二千峰圖)〉[도 99]입니다. 정선의 그림에서처럼 단발령에서 바라본 금강산이 아닌 헐성루에서 바라본 광경을 그린 것이 다르지만 화풍의 연원이 정선에 있음을 부인할 수는 없습니다. 정선의 원형구도가 아닌 수평구도를 이룬 것이 눈에 띕니다.

또 다른 대표작이 관상감(觀象監)에 다니던 강희언(姜熙彦, 1710-?)이 그린 〈인왕산도(仁王山圖)〉[도 100]입니다.[37] 요새는 '旺' 자에서 날일변을 빼기도 하죠? 일제강점기에 나온 책들에는 날일변이 들어 있는 '旺'자를 썼습니다. 인왕산의 모습을 비껴서 본 것을 그린 작품입니다. 이 그림에는 표암 강세황의 찬문(撰文)이 들어가 있는데, "진경을 그리는 사람은 매양 지도와 닮을까 근심한다[寫眞境者 每患而似乎地圖]"라고 쓰여 있습니다. 그러니까 이는 자기가 그린 감상용 진경산수화가 지도와 혼동될까 염려한다는

.........

36 고 이동주박사는 정선의 화풍을 따랐던 화가들을 '겸재일파(謙齋一派)'라고 지칭한 바 있습니다. 이동주,「謙齋一派의 眞景山水」,『月刊 亞細亞』2(1964. 4) 및『우리나라의 옛 그림』(학고재, 1995), pp. 213-259 참조. 그러나 호를 따른 '겸재파'라는 용어보다는 이름을 따서 '정선파(鄭敾派)'라고 지칭하는 것이 학술적인 측면에서 보다 객관적이고 합리적이라고 생각됩니다.

37 이순미,「澹拙 姜熙彦의 회화 연구」,『미술사연구』12(1998), pp. 141-168 참조.

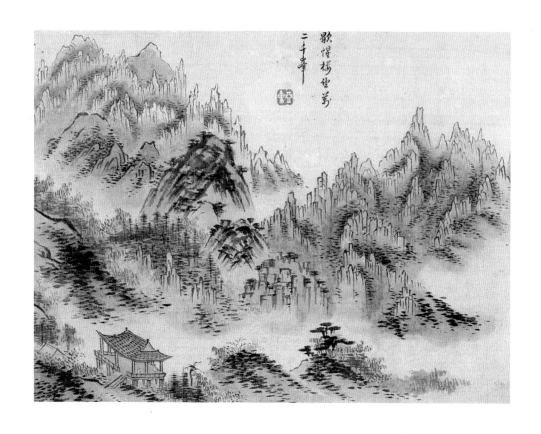

의미입니다. 그러나 강세황은 이 작품은 핍진하게 그려졌고 화가
의 여러 가지 화법이 구현이 되어 있다는 내용을 적었습니다. 이
글을 통해 진경산수를 그리는 화가들이 매번 자신의 진경산수 작
품이 혹시 (회화식) 지도로 오해받을까봐 근심했던 것을 엿볼 수
가 있습니다. 그만큼 회화식 지도와 진경산수화의 불가분한 밀접
한 관계를 짐작할 수 있을 것 같습니다. 자, 그런데 이 그림의 오른
쪽 상단에 쓰인 글을 보면 모춘(暮春), 즉 늦은 봄에 도화동에 올라
인왕산을 바라본 모습을 담아서 그린 그림임을 알 수 있습니다.

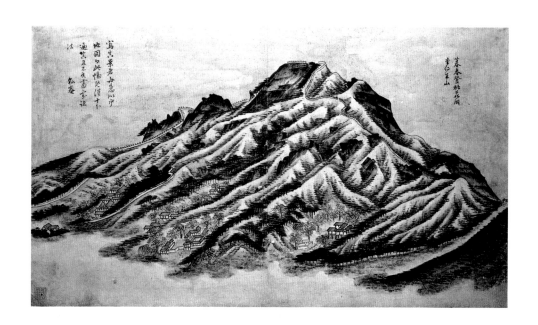

도 100 │ 姜熙彦, 〈仁王山圖〉,
18세기, 紙本淡彩,
24.6×42.6cm, 개인 소장.

이 그림은 가로로 비껴본 인왕산의 모습을 골짜기가 줄지어 쭉쭉 뻗어내린 형상으로 나타냈습니다. 강희언의 그림은 겸재 정선의 〈인왕산도〉와 마찬가지로 옆에서 바라본 인왕산의 모습을 그렸다는 점에서는 공통되지만, 서양화법적인 표현을 보다 적극적으로 구사했다는 점에서 겸재 정선과 큰 차이를 보인다고 생각이 됩니다. 그런데 많은 분들이 18세기의 강희언과 15세기의 강희안(姜希顔, 1417-1464)을 자꾸 혼동합니다. 제가 책이나 논문을 쓸 때 교정을 보면서 제대로 고쳐주어도 출판사에서 서로 뒤바뀌 놓곤 합니다. 강희안은 15세기이고 강희언은 18세기입니다. 15세기의 강희안은 대표적인 사대부화가이고, 18세기의 강희언은 중인출신 화가입니다. 어쨌든 서양화법이 산수화에도 영향을 미쳤던 사실

을 이 작품을 통해서도 엿볼 수 있습니다. 진경산수화의 참신한 변모양상이 강희언의 작품에서 잘 드러납니다.

진경산수화의 또 다른 변화양상은 안동 김씨 출신으로 진경산수화를 많이 그린 김윤겸(金允謙, 1711-1755)의 산수화첩인《영남명승첩(嶺南名勝帖)》에서도 잘 드러납니다.[38] 이는 영남의 유명한 경치들을 담아 그린 그림을 화첩으로 꾸민 것으로 동아대학교박물관에 소장되어 있습니다. 김윤겸이 부산의 몰운대(沒雲臺)와 환아정(換鵝亭)을 그린 그림입니다[도 101,102]. 실제로 있는 산천의 모습을 남종화법을 구사해서 표현하는 전통은 겸재 이후 여러 사람에 의해서 계승이 되었습니다. 또 시대가 흘러 김윤겸에 이르면 지금 보시는 작품들에서 볼 수 있듯이 형태는 단순화되고 색채효과는 상당히 수채화적인 느낌을 자아냅니다. 담채를 적극적으로 곁들인 양상으로 변모된 것을 알 수 있습니다.

그리고 이제 보실 작품은 김홍도와 도화서 동료이면서 연배가 올라가는 김응환(金應煥, 1742-1789)이 그린 〈금강전도(金剛全圖)〉[도 103]입니다.[39] 이 역시 구도와 구성, 산의 형태와 표현방법 등 모든 면에서 겸재 정선의 〈금강전도〉[도 96]에서 나온 것을 아무

.........

38 이태호, 「진재 김윤겸: 겸재 일파의 선도작가」, 『옛 화가들은 우리 땅을 어떻게 그렸나』(생각의 나무, 2010), pp. 300-363 참조; 이다홍, 「眞宰 金允謙(1711-1775)의 회화 연구」(홍익대학교 석사학위논문, 2009) 참조.
39 박수희, 「조선후기 개성 김씨 화원 연구」, 『美術史學研究』256(2007. 12), pp. 5-41 참조.

도 101 | 金允謙,〈沒雲臺〉,《嶺南名勝帖》中, 18세기, 紙本淡彩, 28.6×37.1cm, 동아대학교박물관.
도 102 | 金允謙,〈換鵝亭〉,《嶺南名勝帖》中, 18세기, 紙本淡彩, 28.6×37.1cm, 동아대학교박물관.

도 103 | 金應煥,〈金剛全圖〉,
1772년, 紙本淡彩,
22.3×35.2cm, 개인 소장.

도 부인할 수가 없을 것 같습니다. 그림의 오른쪽 상단에 쓰인 글로 보면 김응환이 만 30세 때인 임진년(1772)의 봄에 그려졌을 것으로 믿어집니다. 그가 금강산의 이곳저곳을 소재로 하여 그린 그림들이 여러 폭 남아 있는데, 그중에〈헐성루도(歇惺樓圖)〉〔도 104〕도 보입니다. 이러한 진경산수화가 화원들 사이에 널리 퍼져서 유행을 했습니다. 이는 앞에서 간단히 소개한 정충엽의 작품과도 일맥상통합니다〔도 99와 비교〕. 아까도 말씀드린 것처럼 진경산수화는 남종화법을 토대로 했기 때문에 화원들 사이에서도 남종화법을 아

주 자연스럽게 구사하고 이해하는 추세가 형성되었다고 봅니다.

최북(崔北, 1712-1760)의 〈표훈사도(表訓寺圖)〉〔도 105〕라는 그림도 역시 마찬가지입니다.[40] '호생관(毫生館)'이라고 서명이 되어 있습니다. 즉 붓으로 먹고사는 사람이라는 뜻으로 호를 호생관이라고 지었다고 합니다. 그리고 이름이 북녘 북자(北) 외자 이

.........

40 최북에 관한 종합적 고찰은『호생관 최북: 탄신 300주년 기념 특별전』(국립광주박물관, 2012) 참조. 이 도록에는 이원복, 박은순, 권혜은의 논고가 실려 있습니다.

름인데 그것을 둘로 나누게 되면 일곱 칠자(七)가 둘이 되죠? 이 칠칠(七七)을 자(字)로 삼았습니다. 그래서 최북을 '최칠칠'이라고도 불렀습니다. 그런데 최칠칠이도 조선 중기 김명국(金明國, 1600-1662 이후) 못지 않게 많은 일화가 전해지는 화가입니다.[41] 금강산에 갔다가 대취하여 구룡연(九龍淵)에서 하도 경치가 아름다우니까 천하명인(天下名人) 최북이가 천하명산(天下名山)에서 죽으면 족하지 않겠냐고 하면서 폭포로 뛰어내리려고 하는 것을 옆에 있던 사람이 붙들어서 살았다던가, 권세 있는 사람이 그

..........

41 오세창, 『근역서화징』(新韓書林, 1970), pp. 189-191 참조.

림을 강요하니까 자기 눈을 송곳으로 찔러서 상처를 냈다던가 하
는 여러 가지 일화들이 전해지고 있습니다. 이와 같이 최북은 성
격이 남다르게 괴팍하고 유난히 술을 좋아하여 온갖 일화가 많
이 남아 있는 화가입니다. 최북은 안산을 중심으로 하여 표암 강
세황과도 자주 어울렸습니다. 그쪽이 다 소북(小北) 집안들인데
최북이 어떻게 강세황 그룹과 어울리게 되었는지는 밝혀져 있지
않습니다. 어쨌든 최북 그림에 강세황의 영향이 경우에 따라서
꽤 보이기도 합니다. 최북의 작품들에는 이 밖에 심사정의 영향
도 보이고 정선의 영향도 감지됩니다. 이 〈표훈사도〉가 그런 예

의 하나라고 생각됩니다. 구도와 구성은 수평적 요소가 강한데 산들의 형태나 표현법은 심사정의 영향을 보여줍니다. 반면에 왼편 하단부를 차지하고 있는 토산 자락의 묘사법은 정선의 영향을 드러냅니다. 이처럼 최북의 화풍은 복합적 성격이 짙습니다. 최북의 이 〈표훈사도〉는 구도와 구성이 김윤겸의 〈장안사도(長安寺圖)〉〔도 106〕와도 유사하여 흥미롭습니다.[42] 이 〈장안사도〉는 김윤겸이, 최북이 사망한 1760년보다 8년 뒤에 그린 작품입니다.

어쨌거나 18세기에는 진경산수화가 폭넓게 전개되었다는 것을 알 수가 있는데 이는 김홍도가 그린 〈총석정도(叢石亭圖)〉〔도 107〕에서도 잘 드러납니다.[43] 기둥처럼 줄지어 서 있는 총석들이 인상적입니다만, 전반적으로 정선으로부터 비롯된 것을 부인할 수 없습니다. 그림의 왼편 위쪽에 적힌 관지를 보면 김홍도가 이 그림을 '을묘중추(乙卯中秋)'에 그려서 김경림(金景林)이라는 사람에게 준 것을 알 수가 있죠? 김홍도가 만 50세 때인 1795년에 그린 그림입니다. 김경림이라는 인물은 누구인지 알 수가 없습니다. 고종 때의 서예가로 1842년생인 인물이 있지만 연대로 보아 동명이인이 분명합니다. 김홍도도 진경산수화를 많이 그렸고 〈금강산도〉도 여러 폭 그렸는데, 최근에 명지대학교 이태호 교수가 겸재 정선의 금강산도와 단원 김홍도의 금강산도를 비교·고찰한 결

.........

42 안휘준 감수, 『한국의 美 12: 山水畵(下)』(중앙일보사, 1982), 도 20 참조.
43 김홍도에 관한 종합적 연구는 진준현, 『단원 김홍도 연구』(일지사, 1999); 『檀園 金弘道: 탄신 250주년 기념 특별전』 도록 및 논고집(삼성문화재단, 1995) 참조.

과, 정선은 자기 나름대로 재해석하여 편리하게 재구성하여 그린
경우가 많고, 김홍도는 보이는 대로 충실하게 그렸던 것이 확인되
었습니다.[44] 그래서 같은 〈금강산도〉를 그리는 데 있어서도, 정선
과 김홍도 사이에는 현저한 차이가 있었다는 사실을 알 수 있게 되

.........

44 Kay E. Black and Eckart Dege, "St. Ottilien's Six 'True View Landscapes'
by Chŏng Sŏn(1676-1759)," *Oriental Art*, Vol. 45, No, 4 (winter 1999/2000), pp.
38-51; 이태호, 『옛 화가들은 우리 땅을 어떻게 그렸나』(생각의 나무, 2010), pp. 38-
153 참조.

도107 │ 金弘道, 〈叢石亭圖〉,
1795년, 紙本淡彩,
23.2×27.3cm, 개인 소장.

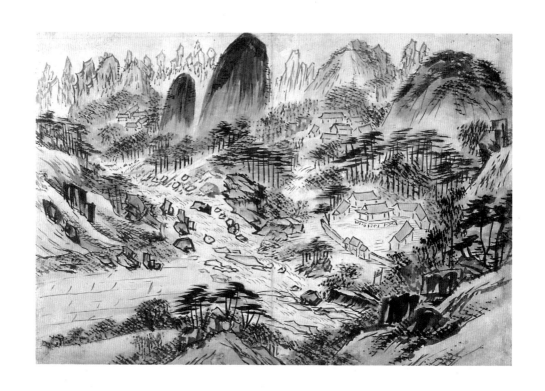

도 108│ 金碩臣, 〈道峰圖〉,
18세기, 紙本淡彩,
36.6×53.7cm, 개인 소장.

었습니다. 정선파 진경산수화풍의 영향은 김응환의 양자이자 김
득신의 동생으로 화원이었던 김석신(金碩臣, 1758-?)이 그린 〈도
봉도(道峰圖)〉[도 108]에서도 잘 드러납니다. 도봉산에 가해진 묵법,
나무를 그린 수지법, 집의 묘사에 보이는 옥우법, 먼 곳에 보이는
뾰족뾰족한 바위산들의 모습 등 모든 면에서 정선파의 화풍이 잘
드러납니다. 다만 표현 방법이 느슨느슨한 점이 차이라면 차이일
것입니다. 이로 보면 화원집안이었던 개성 김씨(開城 金氏) 집안에
서도 진경산수화를 적극적으로 그렸음이 확인됩니다.[45]

.........

45 박수희, 「조선후기 개성 김씨 화원 연구」, 『美術史學硏究』256(2007), pp. 5-41

정선파의 진경산수화와 관련하여 또한 주목되는 인물들은 김희성(金喜誠, 생몰년 미상)과 마성린(馬聖麟, 생몰년 미상)입니다.[46] 김희성은 김희겸(金喜謙)으로도 불렸는데 정선의 화풍을 충실히 방하여 그려서 때로는 대단히 흡사하였습니다. 그의 〈예장소요도(曳杖逍遙圖)〉[도 109]는 비교적 자신의 개성을 드러낸 작품입니다. 그러나 인물의 표현이나 산과 바위의 표면 묘사에는 여전히 정선의 영향이 깃들어 있습니다. 까만 점들을 적극적으로 찍어서 액센트를 가한 것은 신선한 느낌을 주고 색다른 효과를 냅니다.

마성린은 정선이 주문받은 그림을 10년 동안이나 대신 그렸습니다. 마성린의 진경산수화는 지금 남아서 알려진 것이 없습니다. 지금 정선의 작품으로 전해지는 작품들 중에는 마성린이나 김희겸이 그린 작품들이 다수 포함되어 있을 가능성이 높습니다.[47]

정선의 진경산수화풍이 화원들 사이에도 널리 파급되었던 사실은 오순(吳珣, 생몰년 미상)의 〈우경산수도(雨景山水圖)〉[도 110]

.........

참조.

46 김수진, 「不染齋 金喜誠의 산수화 연구」, 『美術史學硏究』258(2008. 6), pp. 141–170 참조.

47 정선의 작품들은 ①진작이 확실하면서 격조가 높은 작품들, ②진작임이 확실하나 격이 별로 높지 않은 작품들, ③서명과 도서는 분명하나 누군가가 대필한 것으로 보이는 작품들, ④위작이 분명한 그림들 등 네 가지 범주로 분류할 수 있는데 세 번째 범주에 속하는 그림들 중에 마성린이나 김희성 등의 작품들이 포함되어 있을 수 있다고 봅니다. 안휘준, 「겸재 정선과 그의 진경산수화, 어떻게 볼 것인가」, 『한국 미술사 연구』(사회평론, 2012), p. 441 참조.

도 109 | 金喜誠,
〈曳杖逍遙圖〉, 18세기,
紙本水墨, 25.5×18.5cm,
국립중앙박물관.

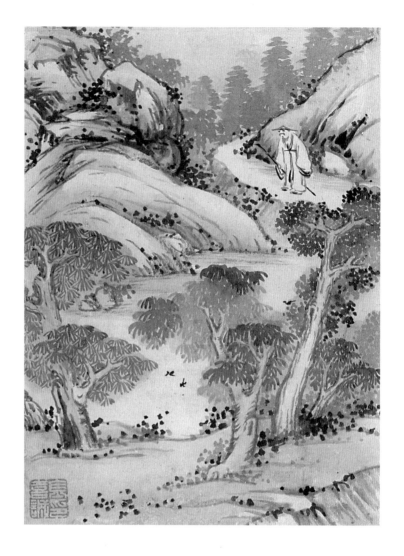

에서도 잘 확인됩니다. X자형의 구도와 구성, 비에 젖은 촉촉한
분위기 묘사가 두드러져 보입니다. 산의 표현, 나무의 모습 등에
정선의 영향이 완연합니다. 근경의 좌우 언덕 묘사에는 심사정의
영향도 희미하게 감지됩니다. 화원이었던 오순은 실제로 정선화

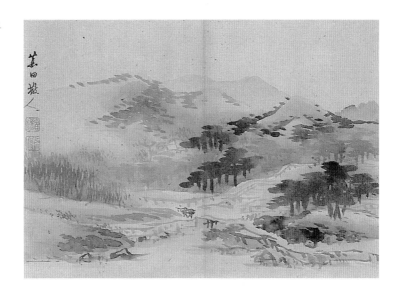

도 110 | 吳珣, 〈雨景山水圖〉,
18세기, 紙本淡彩,
26.7×38.4cm, 개인 소장.

풍만이 아니라 심사정의 절충적 화풍도 수용하여 그렸던 사실이
그의 또 다른 작품에서 확인됩니다.[48] 오순의 실험적 태도가 엿보
이는 사실입니다.

　아무튼 정선이 창출한 진경산수화풍은 18세기에 폭넓게 풍
미하였을 뿐만 아니라 19세기까지 이어졌습니다. 사실상 이 시대
에 진경산수화를 그린 화가치고 정선의 영향을 받지 않은 화가는
없다고 해도 결코 과언이 아닙니다. 그 대표적 예를 한 가지만 더
들어보겠습니다. 정선의 제자였던 심사정(沈師正, 1707-1769)의
영향을 받은 김유성(金有聲, 1725-?)이 그린 〈낙산사도(洛山寺圖)〉
[도 111]와 그 옆의 〈금강산도〉[도 112]가 그 예입니다.[49] 이 작품들

.........

48　안휘준 감수, 『한국의 美 12: 山水畵(下)』(중앙일보사, 1982), 도 89 참조.

도 111 │ 金有聲, 〈洛山寺圖〉,
1764년, 紙本淡彩,
125.5×52.8cm, 日本 清見寺.

은 김유성이 일본에 통신사로 따라갔을 때 그곳 사람들의 주문을 받아서 그려준 그림인데 일본의 세이켄지(淸見寺)라는 절에 남아 있습니다. 이 그림들은 왼편의 〈화조도〉, 중앙의 〈낙산사도〉, 오른쪽의 〈금강산도〉등 세 폭으로 이루어진 병풍의 세 폭 중의 두 폭 그림들입니다. 먼저 〈낙산사도〉는 미법산수(米法山水) 계통이지만 강릉의 낙산사를 주제로 그린 그림이기 때문에 진경산수화의 범주에 속합니다. 남종화법인 미법산수화풍을 구사하면서도 현재 심사정 화풍을 많이 가미한 작품입니다. 절벽의 표현에 자귀로 나무를 찍었을 때의 모습을 연상시키는 악착준법(握鑿皴法)의 흔적이 완연한 것이 그 증거입니다. 그러나 전반적으로는 남종화풍을 토대로 해서 진경을 그린 것을 알 수가 있습니다. 〈금강산도〉[도 112]는 정선의 금강산 그림의 전통을 따랐다고 볼 수 있습니다. 화면이 〈낙산사도〉와 맞추느라 길쭉한 형태를 띠고 있는 것이 눈에 띄는 차이일 뿐입니다.

김유성은 일본에 갔을 때 상당히 큰 영향을 미쳤던 것 같습니다. 이와 관련하여 18세기 일본 최고의 남화가(南畵家)인 이케노 타이가(池大雅, 1723-1776)라는 사람이 주목됩니다. 이케노 타이가는 우리나라로 치면 단원 김홍도 이상으로 일본에서 유명한 사람입니다. 그가 김유성에게 보낸 편지가 오늘날 남아 있는데,

.........

49 김유성에 관해서는 김나영, 「西巖 金有聲의 회화 연구」(동국대학교 석사학위논문, 2007), 낙산사도들에 관해서는 『양양 낙산사: 관동팔경 II』(국립춘천박물관, 2013) 참조.

그 편지를 보면 "후지산을 동원(董源)·거연(巨然)화법을 구사해서 그리고자 하는데, 준법은 무엇을 구사해서 그리면 좋을지 하교(下敎)해달라," 또는 "신필(神筆)을 휘두르는 모습을 멀리서 지켜 보면서 존경의 마음을 금할 수 없었다," "귀국하시면 작품을 한 폭 그려서 서장관(書狀官)의 찬시(讚詩)를 받아 보내주면 대대손손 가보로 삼겠다"는 내용의 편지가 남아 있습니다.[50] 이 편지에서 그 당시에 이케노 타이가 같은 일본 최고의 남화가가 김유성 같은 화원을 얼마나 존경의 마음으로 바라봤는지 알 수가 있습니다. '진경산수'라든가 또는 '남종화' 같은 것이 김유성을 통해 일본에 전해져 새 바람을 불어넣게 되었던 것은 아닐까 하는 생각이 듭니다. 왜냐하면 일본의 '신케이(眞景)'라는 단어가 전에 없이 김유성의 방일(訪日) 이후에 많이 나타난 것을 보면, 김유성이 일본에 영향을 분명히 미쳤을 것으로 생각이 됩니다. 그래서 한국 회화가 일본에 미친 영향은 조선 초기만이 아니라 후기에도 여전했다는 것을 볼 수 있게 됩니다만, 특히 진경산수의 경우에 더욱더 그러했다고 믿어집니다.

.........

50 山內長三, 『韓國の繪, 日本の繪』(東京: 日本経済新聞社, 1984), pp. 110-116 참조.

심사정·최북·심사정파의 절충적 산수화

정선과 정선파의 진경산수화에 이어서 먼저 주목하게 되는 것은 아무래도 심사정과 그의 화파가 아닐 수 없습니다.[51] 심사정은 화풍상으로 따르던 화가들이 많아 일파를 이루었습니다. 심사정파라 할 만합니다.[52] 심사정은 조선시대까지만 해도 정선보다도 오히려 더 높게 평가되었습니다. 아마도 지체 높은 순수한 사대부 출신인 심사정의 신분이 직업화가로 오해를 받았던 정선보다 더 높게 여겨졌기 때문일 것입니다. 그것이 반대로 뒤바뀐 것은 현

.........

51 이동주, 「심 현재의 중국냄새」, 『우리나라의 옛 그림』(학고재, 1995), pp. 355-360; 이예성, 「심사정의 산수화 연구」, 『미술사연구』12(1998), pp. 89-125; 『현재 심사정 연구』(일지사, 2000) 및 『현재 심사정: 조선 남종화의 탄생』(돌베개, 2014); 민족미술연구소, 『현재 심사정 탄신 300주년 기념 현재 회화』(2007) 참조.

52 김선희, 「조선후기 산수화단에 미친 玄齋 沈師正(1707-1769)화풍의 영향」(홍익대학교 석사학위논문, 2002) 참조.

대에 와서 이루어진 일입니다.

심사정은 어린 시절 10대도 되기 전에 겸재 정선의 문하를 드나들면서 공부를 했던 사람입니다. 그는 남종화를 주로 그리면서도 부벽준법을 사용하는 등 북종화적인 요소를 가미한 일종의 절충적인 화풍을 구사했습니다. 그가 그린 두 폭의 산수화를 보시면 제 얘기를 이해하시게 될 것입니다. 그 좋은 예가 〈방심석전산수도(倣沈石田山水圖)〉[도 113]입니다. 석전(石田)은 명나라 오파(吳派)의 개조(開祖)인 심주(沈周)의 호(號)입니다. 그래서 이 작품은 심주의 산수화풍을 따라 모방하여 그렸다는 것입니다. 동양에서 '방(倣)' 하면 "아, 똑같이 그렸구나"라고 생각하시기 쉽습니다. 시간이 없어서 좀 어떨지 모르겠습니다만, 이에 대해 약간 소개는 꼭 해야 될 것 같습니다.

동양화에서는 옛날 것을 참고해서 그리는 데 3가지 범주가 있었습니다. 하나는 '모(摹)'입니다. 이 '모'는 앞에 보이는 것을 그대로 똑같이 그리는 것입니다. 트레이싱 페이퍼(tracing paper)를 대고 똑같이 그리는 것처럼 따라서 그리는 것, 이것이 '모'입니다. 그 다음이 '임(臨)'입니다. '임'은 앞에 명작을 놓고 되도록 충실하게 재현하려는 것입니다. 그 다음 '방(倣)'인데, 이것은 영어로 얘기하면 'free interpretation'입니다. 즉 자기가 해석하고 싶은 대로 해석하고 자기가 그리고 싶은 대로 그리는 것이 '방'입니다. 따라서 '방'은 창작의 범주에 들어가는 것입니다. 그러니까 "아, '방(倣)'자가 들어간 것이니까, 저건 중국 것을 그대로 따

라서 흉내 내듯 그린 거구나"라고 생각하시면 안 됩니다. '모'나 '임'과 비교해서 '방'은 훨씬 더 적극적인 창작의 범주에 들어가는 것이라고 아셔야만 됩니다.

자, 그런데 이 그림에서 절벽의 표현을 보면 일종의 부벽준법(斧劈皴法)의 잔흔이 엿보입니다. 부벽준법이라고 하는 것은 직업화가들이 구사하던 기법입니다. 남종화가들은 이 부벽준법을 쓰질 않았어요. 그렇지만 심사정은 사대부출신 화가였음에도 불구하고 남종화를 기조로 하면서도 필요한 경우에 북종화적인 기법도 사용하기를 마다하지 않았습니다. 그 결과 절충적인 성격이 강한 화풍을 창출하게 된 것이죠. 〈방심석전산수도〉는 심사정이 만 51세 때인 1758년 가을에 정영년(鄭永年)이라는 사람을 위해서 그렸다는 왼쪽 상단의 관지로 보아 주문 생산한 작품이라고 믿어집니다. 근경 우편에는 초가집 안에서 책을 읽는 선비의 모습이 그려져 있어서 산거도(山居圖)의 예를 잘 보여줍니다.[53] 둥근 창이 나 있는 비스듬한 모옥의 형태는 조선 말기로 이어져 김정희의 〈세한도(歲寒圖)〉[도 143]와 조희룡의 〈매화서옥도(梅花書屋圖)〉[도 155] 등에도 등장합니다. 중경과 후경에는 수직적인 산들이 그려져 있습니다.

8년 뒤인 1766년에 그려진 〈파교심매도(灞橋尋梅圖)〉[도 114]도 중국의 고사 맹호연(孟浩然, 689-740)이 매화를 찾아 나선 장

.........

53 조규희, 「조선시대의 山居圖」, 『美術史學研究』217 · 218(1998. 6), pp. 29-60 참조.

도 114 │ 沈師正,
〈灞橋尋梅圖〉, 1766년,
絹本淡彩, 115.0×50.5cm,
국립중앙박물관.

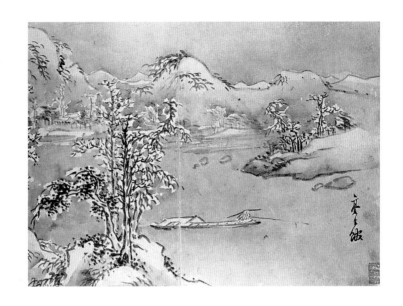

면을 표현한 것이지만, 전체적으로 남종화 계통에 속하는 것이면
서도 전형적인 남종화법과는 다른 절충적인 요소를 여전히 보여
줍니다. 그런데 그러한 화풍이 최북(崔北, 1712-1760)의 작품에서
도 보입니다.[54] 이 그림은 호생관이라 서명이 되어 있고 동경산수
(冬景山水)를 표현한 것입니다. 제목도 〈한강조어도(寒江釣魚圖)〉
[도 115]입니다. 눈 덮인 강산과 낚시질하는 어부가 다 인상적입니
다. 전체적으로 심사정계의 화풍을 보여줍니다. 최북의 호방한
성격은 〈공산무인도(空山無人圖)〉[도 116] 같은 작품에 잘 나타납니
다. 마치 중경과 후경을 의도적으로 과감하게 생략하고 근경만을

.........

54 『호생관 최북: 탄신 300주년 기념 특별전』(국립광주박물관, 2012) 참조. 이 도록
에는 이원복, 박은순, 권혜은의 논고가 실려 있습니다.

도 116 │ 崔北, 〈空山無人圖〉,
18세기, 紙本淡彩,
31.0×36.1cm, 개인 소장.

클로즈업시켜서 속필로 간략하게 그린 듯합니다. 글씨도 거침없이 붓을 휘두르듯 써 넣었습니다. 최북의 매이지 않은 성격이 고스란히 드러나 있는 듯합니다. 이런 것을 보면 아주 자유분방하지 않습니까? 거침이 없어요. '공산무인(空山無人),' 텅 빈 산에 사람 하나 없고, '수류화개(水流花開),' 흐르는 물에 꽃이 피는구나, 라는 문인적인 주제를 최북은 직업화가임에도 불구하고 이렇게 대담하고 거침없는 솜씨로 나타냈습니다. 그는 정선의 진경산수화 부분에서도 잠시 소개하였듯이 안산에 살고 있던 강세황 및 그의 친구들과 종종 어울렸으므로 문인 취향에 젖어드는 것이 자연스러웠을 것입니다. 최북은 서울의 어느 여관에서 49세(만 48세)에 죽었다고 전해집니다만, 이런 남종문인화풍이 직업화가들

사이에서도 이렇게 널리 퍼졌던 것입니다.

이방운(李昉運, 1761-?)이라고 하는 사람과 오른쪽의 김수규(金壽奎, 생몰년 미상) 두 사람도 모두 '심사정파'에 속한다고 볼 수 있는 인물들인데, 이들 작품에도 절충적인 화풍이 들어가 있습니다. 두 사람 모두 생애가 제대로 밝혀져 있지 않습니다. 화풍이나 단편적인 기록들로 미루어보면 화원이나 직업화가들은 아니었고 오히려 문인적 취향을 보여준 인물들로 추측될 뿐입니다. 이방운은 〈경포대도(鏡浦臺圖)〉 등 진경산수화도 그렸지만 고사(故事)나 시정(詩情)을 즐겨 그렸던 것으로 판단됩니다.[55] 그의 〈송하한담도(松下閑談圖)〉[도 117]를 보면 산의 모습과 표현 방법, 소나무의 형태 등 수지법, 인물묘사 등 모든 면에서 심사정의 영향이 배어 있습니다. 부드러운 필치와 가볍고 연한 담채법이 스스로 차이가 있음을 다소곳이 일깨워줄 뿐입니다.

김수규는 기야(箕野), 순재(淳齋) 등의 호를 이방운과 함께 써 종종 오해나 혼란을 빚기도 합니다. 두 사람이 친구였거나 밀접한 관계에 있었음을 시사하는 것으로 여겨집니다. 그러나 김수규는 그의 또 다른 호인 활호자(活毫子)가 시사하듯 이방운에 비하여 필묵법이 훨씬 활달합니다. 그의 〈기려교래도(騎驢橋來圖)〉[도

.........

55 이방운에 관하여는 변영섭, 「18세기 화가 李昉運과 그의 화풍」, 『梨花史學研究』 13·14(1983), pp. 95-115; 윤혜진, 「箕埜 李昉運(1761-1815이후)의 회화 연구」(홍익대학교 석사학위논문, 2007) 참조. 국민대박물관이 펴낸 『四郡江山參僊水石』(2006)이라는 이방운의 화첩 영인본도 참고됩니다.

도 117 | 李昉運,〈松下閑談圖〉,
18세기, 紙本淡彩,
23.5×31.6cm, 개인 소장.

118)는 그 좋은 본보기입니다. 그가 굉장히 대담한 묵법과 부벽준법을 적극적으로 구사한 것을 볼 수가 있어 심사정파 화풍의 또 다른 측면을 엿볼 수 있습니다. 사람과 동물은 아주 작게 그려져 있어서 자연이 웅장해 보입니다.

생애나 화단의 사승(師承)관계가 밝혀져 있지 않으나 화풍으로 보아 심사정 화파에 속한다고 볼 수밖에 없다고 생각되는 화가들로 석당(石塘) 이유신(李維新, 생몰년 미상)과 화원인 이신(爾信) 이의양(李義養, 1768-?)이 있습니다. 이유신의 대표작으로 꼽

도 118 │ 金壽奎, 〈騎驢橋來圖〉,
18세기, 絹本淡彩,
21.5×32.7cm, 개인 소장.

기에 족한 〈가헌관매도(可軒觀梅圖)〉[도 119]는 춘·하·추·동 네 계
절마다 선비들이 즐기는 네 가지 여가생활을 담아 그린 네 폭의
그림 중 끝 폭입니다. 가헌이라는 정자에서 화분에 피어난 매화
를 감상하는 선비들과 집 주변의 정경이 시적으로 표현되어 있습
니다. 두 그루의 나무들이 중앙을 차지하며 중심을 잡는 그 뒤에
집들과 대나무들과 바위가 전경을 메우고 있습니다. 검은 하늘이
아직도 눈을 쏟아낼 듯합니다. 습윤한 필묵법이 돋보입니다. 이
유신의 실력을 유감없이 드러낸 작품입니다.

사절단을 따라 중국과 일본을 오갔던 화원 이의양도 남긴 작
품은 많지 않습니다. 그의 〈산수도(山水圖)〉[도 120]를 통해 그의 산
수화풍을 엿볼 수 있습니다. 근경, 중경, 후경의 구분이 완연합니

도 119 │ 李維新, 〈可軒觀梅圖〉,
18세기 중엽, 紙本淡彩,
30.2×35.5cm, 개인 소장.

도 120 │ 李義養, 〈山水圖〉,
18세기 후반, 紙本淡彩,
24.0×30.0cm, 개인 소장.

다. 중경에 성채가 보이는데 그가 지나쳤던 중국의 어느 곳인가 느껴질 정도로 약간 이채로워 보입니다. 잎이 진 나무들의 앙상한 모습, 까실한 분위기가 색다릅니다. 원말 예찬의 구도를 변형시킨 듯한 구성, 나무들을 그린 수지법, 정자를 그린 옥우법, 먼 산에 보이는 준법 등 남종화법이 완연합니다. 심사정파에 의한 남종화의 토착화가 엿보입니다.

김홍도·이명기·이재관·이인문·
김홍도파의 화원산수화

다음으로 단원 김홍도와 그의 영향을 받은 화가들 및 그의 동갑내기 동료화원이었던 이인문(李寅文, 1745-1821)의 작품들을 보겠습니다. 단원 김홍도는 1745년생입니다. 김홍도는 1816년 이후 어느 땐가 사망하였습니다.[56] 1745년에 이인문도 같이 태어났습니다. 이인문은 김홍도의 동년배 친구이자 동료 화원이었는데 김홍도가 워낙 명성이 높았기 때문에 이인문이 좀 빛을 잃게 되었다고 생각합니다. 그러나 이인문은 산수화에서 김홍도 이상으로 뛰어났습니다. 〈단원도(檀園圖)〉[도 121]는 단원 김홍도가 만 36세 때인 1781년에 강희언 등과 가졌던 진솔회(眞率會)의 모습을

.........

56 최순우, 「단원 김홍도의 在世年代攷」, 『崔淳雨全集』3(학고재, 1992), pp. 131-139 참조.

추억하며 1784년(만 39세)에 그린 그림인데, 자기의 정원인 단원 (檀園)을 배경으로 그린 것입니다. 그런데 바위나 산의 표현을 보면 아무런 준법도 보이질 않습니다. 40세 전후한 시기의 화풍이 이 〈단원도〉에 잘 드러나 있습니다.[57] 그런데 이 〈단원도〉의 행방이 지금 묘연합니다. 어떤 분이 분명히 가지고 있을텐데 전혀 찾을 길이 없습니다. 주변에 혹시 아시는 분이 계시면 저한테 제보 좀 해주시길 바랍니다. 이게 중요한 작품이기 때문에 많은 분들이 좀 알고 계셔야 할 필요가 있다고 생각합니다. 단원의 산수화 풍이 어떻게 변했는가를 가늠하는 데 아주 중요한 표준작이 되기 때문입니다. 단원이라고 하는 호는 명나라 때 이유방(李流芳, 1575-1629)이라는 사람의 호를 따른 것입니다. 이유방을 단원 김홍도가 왜 존경했는지 모르지만, 대단한 화가가 아님에도 그를 존경하여 그의 호를 따른 것이 '단원'입니다. 그러나 실제로 그 당시의 단원은 자기의 정원을 가지지 못했는데, 그의 스승인 강세황이 적은 기록을 통해 알 수 있습니다. 강세황은 「단원기우일 (檀園記又一)」이라는 글에서 김홍도가 '단원기'를 지어 줄 것을 청하였으나 그에게는 정원이 없어서 대신 '소전(小傳)'을 지어 주었다고 합니다.[58] 〈단원도〉에 보이는 정원은 아마도 김홍도가 가지

.........

57 맹인재, 「金弘道筆〈檀園圖〉」, 『考古美術』118(1973. 6), pp. 39-43 참조.

58 강세황 「檀園記又一」, 『豹菴遺稿』(한국정신문화연구원, 1979), pp. 251-254; 변영섭 외 역, 『표암유고』(지식산업사, 2010), pp. 369-373; 변영섭, 「스승과 제자, 강세황이 쓴 김홍도 전기: 「檀園記」・「檀園記又一」」, 『美術史學研究』275・276(2012. 12),

도 121 │ 金弘道, 〈檀園圖〉,
1781년, 紙本淡彩,
135.0×78.5cm, 개인 소장.

고 싶어했던 '단원'의 모습을 상상해서 그린 것이 아닐까 추측됩니다. 근경의 돌담과 사립문, 문 곁의 나귀와 마부, 마당의 자그마한 연못과 괴석, 뒷뜰을 차지한 우람한 산줄기와 계곡물 등이 실재하는 모습인 듯 어색함이 없습니다. 담 너머 보이는 학은 운치를 더합니다. 모옥 속에 둘러 앉아 거문고를 타는 김홍도, 부채로 추임새를 더하는 강희언, 창을 하는 창해옹(滄海翁) 정란(鄭瀾, 1725-1791)의 모습은 최고의 풍류객들입니다.

〈단원도〉가 보여 주는 김홍도의 40세 전후한 산수화풍은 60대에 크게 변하였습니다. 그 변화양상을 잘 보여주는 대표적인 작품이 1804년에 그려진 〈기로세련계도(耆老世聯契圖)〉[도 122]입니다. 두 작품 사이에는 20년의 차이가 있습니다. 20년 사이에 김홍도의 산수화풍이 어떻게 변했는지를 엿볼 수 있습니다. 〈기로세련계도〉는 1804년 개성 만월대(滿月臺)에서 개최되었던, 70-80대 이상의 노인들을 대상으로 한 계회(契會) 장면을 묘사한 것인데 하단의 좌목(座目)에 참석자들의 이름이 쓰여져 있습니다. 그리고 배경의 산이 비탈진 모습으로 묘사되었는데, 이 산 표면에는 일종의 하엽준(荷葉皴)이라고 하는 준법이 적극적으로 구사되어 있습니다. 빗방울이 또르르 굴러떨어지는 연잎의 줄기와 비슷하다고 해서 하엽준이라 칭합니다. 이러한 하엽준법도 원대의 조맹부(趙孟頫, 1254-1322) 등 주로 남종화가들이 구사하던 준

.........

pp. 89-118 참조.

도 123 | 金良驥, 〈松下茅亭圖〉,
18세기 후반-19세기 전반,
紙本淡彩, 110.0×44.9cm,
삼성미술관 리움.

법입니다. 김홍도는 40대 이후 어느 때부턴가 하엽준을 적극적으로 구사하여 그 이전의 준법이 결여된 화풍과는 현저하게 다른 모습을 드러내게 됩니다.[59] 그래서 하엽준이 구사된 작품들은 모두 단원 김홍도의 후기 작품들이라고 볼 수 있겠습니다.

김홍도는 산수화 이상으로 풍속인물화, 도석인물화 등의 분야에서 보다 큰 위치를 점합니다. 그의 영향은 조선 후기와 말기의 여러 화가들에게 미쳤습니다. 우선 단원의 아들로서 가법을 이은 긍원(肯園) 김양기(金良驥, 생몰년 미상)를 먼저 주목하지 않을 수 없습니다. 그는 아버지 김홍도의 산수화풍을 비교적 충실하게 계승하였습니다. 그의 작품 〈송하모정도(松下茅亭圖)〉[도 123]는 그러한 사실을 모든 면에서 분명하게 드러냅니다. 다만 필법에 기와 힘이 충분히 투여되지 않아 다소 맥 빠져 보이는 점이 아쉽게 느껴집니다. 당대 최고의 화가였던 부친 김홍도를 능가하여 청출어람의 경지를 이루는 것은 누구에게나 어려운 일이었을 것입니다.

산수화 분야의 후기 화가들 중에서는 화산관(華山館) 이명기(李命基, 1756-1802 이후)가 주목됩니다.[60] 이명기는 18세기의 최고 초상화가이지만 산수인물화도 자주 그렸습니다. 〈송하독서도

.........

59 김홍도가 언제부터 하엽준을 구사했는지는 확실하지 않으나 1801년에 제작된 〈삼공불환도(三公不換圖)〉에 그 모습이 비치고 있는 것으로 보아 50대 후반경부터일 가능성이 엿보입니다. 조지윤, 「김홍도 필 〈삼공불환도〉 연구」, 『美術史學研究』 275·276(2012.12), pp. 149-175 참조.

60 장인석, 「華山館 李命基의 회화 연구」, 『美術史學研究』265(2010. 3), pp. 137-165 참조.

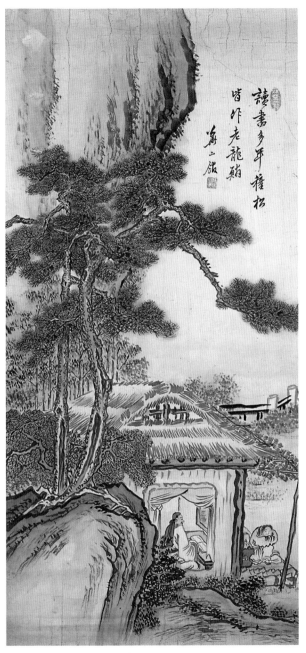

도 124 │ 李命基, 〈松下讀書圖〉, 18세기, 紙本淡彩, 103.8×49.5cm, 삼성미술관 리움.

(松下讀書圖)〉〔도 124〕는 대표작 중의 하나입니다. 한 쌍의 소나무 밑의 모옥에서 책을 읽고 있는 선비를 주제로 다루었습니다. 방 밖에는 차를 끓이고 있는 동자가 쭈그리고 앉아 있습니다. 선비의 생활을 주제로 다룬 점이 눈길을 끕니다. 소나무, 산과 바위, 인물들의 표현에 김홍도의 영향이 감지됨을 부인할 수 없으면서도 이명기 특유의 개성이 두드러져있음도 인정할 수밖에 없습니다. 이명기는 초상화만이 아니라 산수인물화에서도 자신의 화경을 이룬 셈입니다.

이명기의 화풍은 다음 세대의 직업화가 소당(小塘) 이재관(李在寬, 1783-1837)에게 이어졌다고 볼 수 있습니다.[61] 이재관의 〈오수도(午睡圖)〉〔도 125〕를 보면 이명기의 〈송하

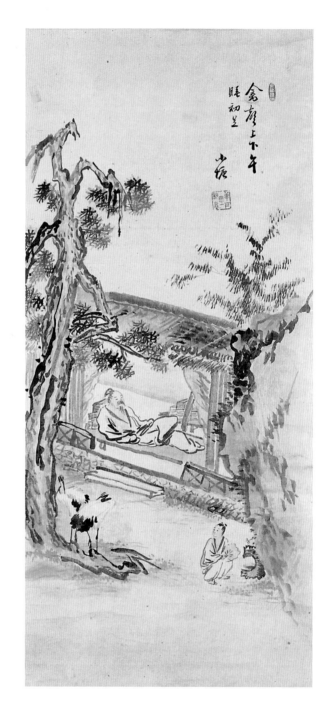

도 125 | 李在寬, 〈午睡圖〉,
19세기 전반, 紙本淡彩,
122.0×56.0cm,
삼성미술관 리움.

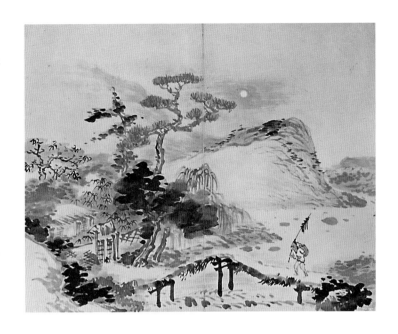

독서도〉[도 124]와 상통하는 바가 많습니다. 서재 안에서 책을 베고 편안한 자세로 낮잠에 빠진 고사와 차를 끓이는 동자의 모습이 엇비슷하고 표현방법 또한 유사합니다. 산자락과 소나무의 모습에도 상통하는 바가 있습니다. 두 화가들 모두 김홍도의 화풍에 연원을 두고 있음도 부인하기 어렵습니다. 이명기에 비해 이재관의 필묵법이 좀 더 습윤하고 부드럽게 느껴지는 것이 차이입니다. 이재관의 서정적인 표현은 〈귀어도(歸漁圖)〉[도 126]에서 넘쳐납니다. 고기잡이에서 다리를 건너 귀가 중인 어부가 주인공인

.........

61 이연주, 「小塘 李在寬의 회화 연구」, 『美術史學硏究』252(2006. 12), pp. 223-264 참조.

것이 차이입니다. 하늘에 떠 있는 둥근 달, 그 달 밑의 고요하고 평화로운 정경이 유난히 서정적이고 시적이어서 인상적입니다. 이곳저곳에 가해진 농묵조차 이런 분위기를 깨지는 못합니다. 근 농원담(近濃遠淡)의 묵법이 합리적으로 느껴질 뿐입니다. 이재관 이 평범한 화원이 아니었음을 말해줍니다. 사실 이재관은 〈송하 처사도(松下處士圖)〉에서 이인상의 소나무묘법을, 〈총석정도〉에 서는 정선-김홍도의 진경산수화풍을 보여주어 그가 실험적 성격 이 강했음을 보여줍니다.[62]

이재관과 동갑이고 같은 도화서 동료 화원이었던 초원(蕉園) 이수민(李壽民, 1783-1839)도 김홍도의 영향을 받은 화가입니다. 그의 〈하일주연도(夏日酒宴圖)〉[도 127]가 그 증거입니다. 기와집 안에서 주연을 즐기고 있는 세 명의 선비들이 주인공입니다. 정 연한 담의 안쪽 한 모퉁이에 서 있는 바위와 파초, 그리고 한 그루 의 소나무가 한결같이 김홍도 화풍의 영향을 드러냅니다. 근경에 집중된 포치, 산수와 옥우의 깔끔한 묘사, 뒷편에 보이는 끝없는 후원의 공간과 여백 등 모든 것이 세련되고 정갈한 솜씨로 능숙 하게 묘사되어 있습니다. 으레 배경에 높은 산을 포치하여 그려 넣는 통상적인 산수화와 달리 이 작품에서는 배경을 시원하게 트 여놓았습니다. 평원적입니다. 공간의 제약이 없습니다. 실로 파 격적이라 하지 않을 수 없습니다.

.........

62 안휘준 감수, 『한국의 美 12: 山水畵(下)』(중앙일보사, 1982), 도 151, 153 참조.

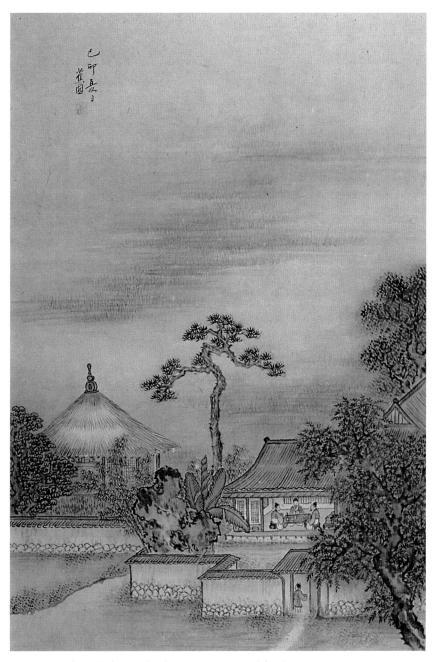

도 127 │ 李壽民, 〈夏日酒宴圖〉, 1819년, 紙本淡彩, 54.0×40.5cm, 개인 소장.

아무튼 시간이 많지 않기 때문에 이제 이인문의 산수화로 넘어가겠습니다. 그는 산수화의 대가였습니다.[63] 먼저 그의 부채그림 〈송계한담도(松溪閑談圖)〉[도 128]를 살펴보겠습니다. 이인문은 그의 호인 고송유수관도인(古松流水館道人)이 시사하듯 소나무를 사랑하고 유수와 함께 즐겨 그린 화가입니다. 그의 소나무 그림 솜씨와 독특한 소나무 형태가 잘 드러납니다. 한담 중인 고사들의 모습은 애매해 보입니다. 우거진 소나무 숲과 넘치듯 흐르는 계곡의 물을 이처럼 잘 그려낸 작품은 다시 보기 어렵습니다. 이인문의 호(號)와 송수(松水)에 대한 그의 사랑을 너무나 잘 드러낸 작품이라 하겠습니다.

..........

63　김에스더, 「이인문의 회화 연구」(홍익대학교 석사학위논문, 2006) 참조.

도 129 | 李寅文,
〈夏景山水圖〉, 1816년,
紙本淡彩, 98.0×54.0cm,
국립중앙박물관.

이인문의 다음 작품은 지두화(指頭畵)라고 불리는 〈하경산수

도(夏景山水圖)〉[도 129]입니다.[64] 수수깡이나 손톱, 버드나무 가지

.........

64 김지은, 「조선시대 指頭畵에 대한 인식과 제작양상 – 18-19세기를 중심으로-」,
『美術史學硏究』265(2010. 3), pp. 105-136 참조.

등 붓이 아닌 재료들을 사용하여 그리는 그림이 지두화인데, 아
주 강하고 대담한 지두화법이 이 작품에 드러나 있습니다. 지두
화는 청대 고기패(高其佩, 1662-1734)라는 만주 출신의 화가가 주
로 많이 그렸습니다. 우리나라 조선시대에는 후기와 말기에 몇몇
화가들이 이를 따라 그리곤 했습니다. 만 71세 때인 1816년에 그

려진 그림이므로 이인문의 노년기 산수화풍을 보여준다고 하겠습니다.

다음은 〈강산무진도(江山無盡圖)〉[도 130]라고 하는 그림인데,[65] 이게 길이가 8.56m나 되는 굉장히 긴 그림으로 이인문이 다양한 모습의 자연과 인간들의 생활상을 담아 그린 것입니다. 조선 후기의 산수화를 대표하는 긴 두루마리 그림으로 다양한 형상의 대자연의 모습과 그 사이사이에 전개되는 인간들의 여러 가지 생업의 장면이 그려져 있어서 산수화인 동시에 일종의 풍속화적인 성격도 지니고 있습니다. 장강만리(長江萬里)와 천봉만학(千峰萬壑)의 경지를 보여주고 있어서 일종의 와유도권(臥遊圖卷)의 역할을 하기에 족하다고 생각됩니다.

.........

65　오주석, 『이인문의 강산무진도』(서구문화사, 2006) 참조.

강세황·이인상·이윤영·정수영·
윤제홍의 문인산수화

조선 후기의 산수화나 회화와 연관하여 진경산수화와 더불어 가장 중요한 것은 남종화풍입니다. 이 화풍은 강세황(姜世晃, 1713-1791)과 이인상(李麟祥, 1710-1760)으로 대표된다고 해도 과언이 아닙니다.

　표암 강세황은 아주 간일하면서 격조 높은 특유의 남종화법을 구사했습니다.[66] 아까 맨 처음에 윤두서의 자화상과 함께 강세황이 그린 자화상을 봤습니다만, 강세황은 기법적인 측면에서도 다재다능했던 화가입니다. 그리고 시·서·화에 다 능했던 사대부라 18세기를 대표하는 최고의 문인이라고 생각합니다. 화원들이나 직업화가들은 그림은 잘 그리지만, 글씨나 시는 떨어지

..........

66　이 장의 주26 참조.

고, 또 전형적인 문인들은 시와 글씨에는 능해도 그림을 못 그리
는 경우가 대부분입니다. 시·서·화를 다 겸해서 잘 구사한 사람
은 표암 강세황이 대표적이라고 할 수 있겠습니다. 그는 감상을
위한 순수한 남종산수화는 물론 실경을 대상으로 한 진경산수화
도 종종 그렸습니다. 그의 남종화풍은 모든 작품들에서 일관되게
엿보입니다. 그의 〈산수대련(山水對聯)〉[도 131]의 작품들만 보아
도 그가 구도와 구성, 수지법, 옥우법, 준법, 필묵법 등 모든 면에

도 132 | 姜世晃,〈太宗臺〉,
《松都紀行帖》中, 1757년,
紙本淡彩, 32.8×53.4cm,
국립중앙박물관.

서 철저하게 남종화풍을 구사하였음을 알 수 있습니다. 다만 그
는 원대의 남종화가들이 갈필법(渴筆法)을 선호했던 것과는 대조
적으로 늘 습윤한 필묵법을 구사하여 부드러운 느낌을 주는 것이
두드러진 차이라 하겠습니다. 그는 무엇을 그리든 남종화풍을 벗
어나는 일이 없었습니다.

강세황은 송도와 중국을 여행하면서 실경을 담은 진경산수
화들을 제작하기도 하여 새롭고, 남다른 사대부풍의 진경산수화
풍을 창출하기도 하였습니다. 그가 만 44세 때인 1757년에 그린
《송도기행첩(松都紀行帖)》은 그 좋은 예입니다[도 132, 133].[67] 이 화

..........
67 김건리,「강세황의〈松都紀行帖〉연구: 제작 경위와 화첩의 순서를 중심으로」,

石石潭と
在家画後
傍石白如雪
方如蓁尼
清流布之
上四山紫
翠影滴金
時瀧雨下晴
景九絕瞪母
石弱鳥如

도 133 | 姜世晃, 〈白石潭圖〉,
《松都紀行帖》中, 紙本淡彩,
1757년, 32.8×54.0cm,
국립중앙박물관.

첩은 강세황이 개성유수로 있던 오수채(吳遂采, 1692-1759)의 초청을 받아 개성 일대 열여섯 곳을 기행하며 사경한 것을 화첩으로 꾸민 것으로 강세황의 40대 화풍의 특징, 그의 자연에 대한 애정과 관찰력, 남종화풍과 진경산수화풍, 서양화풍의 수용 등 다양한 측면을 엿보게 하는 중요한 작품입니다. 이를 복합적으로 잘 보여주는 작품의 하나가 〈태종대(太宗臺)〉[도 132]라는 생각이 듭니다. 근경의 바위 위에 갓을 쓰고 종이를 펼쳐 놓은 채 눈앞의 경치와 사람들의 물놀이 장면을 지켜보고 있는 선비의 모습이 먼저 우리의 눈에 들어옵니다. 사경을 하려는 강세황의 모

.........

『美術史學研究』238 · 239(2003. 9), pp. 183-211 참조.

습임을 쉽게 짐작할 수 있습니다. 그의 왼편에는 독 모양의 바위가 머리에 한 쌍의 나무들을 이고 있습니다. 이 바위들의 표현에는 서양적인 음영법이 구사되어 있습니다. 넘치듯 흐르는 물가에는 갓 쓰고 탁족하는 선비를 비롯한 물놀이를 즐기는 인물들이 보이는데 모두 강세황의 인물화법을 잘 드러냅니다. 건너편 배경에는 줄줄이 늘어선 바위산들과 그 뒤의 토산이 보입니다. 필법이 부드럽고 묵법이 뭉글뭉글하여 매우 부드러운 느낌을 줍니다. 실경을 사경한 그림인데도 아주 서정적인 느낌이 듭니다. 남종화법과 서양화법을 혼용하여 남다른 진경산수화를 창출해 낸 강세황의 진취성이 엿보입니다. 이러한 특징은 다른 그림들에서도 대동소이하게 나타납니다. 이 화첩의 제3면인 〈백석담도(白石潭圖)〉[도 133] 같은 것을 보면 위에서 내려다보는 부감법(俯瞰法)이 쓰였을 뿐만 아니라 넙적넙적한 바위 표현에도 아주 초보적인 명암법이 적극적으로 구사되어 전형적인 남종 문인화가인 강세황도 이러한 작품들을 통해서 서양화법을 잘 알고 있었을 뿐만 아니라 그것을 자기 작품에 실제로 구사했던 것을 거듭 확인할 수가 있습니다. 뒷편의 산은 부드러운 미법으로 그려져 있어서 근경의 바위들과 대조를 보입니다.

강세황에게는 두 명의 제자가 있었습니다. 사대부였던 자하(紫霞) 신위(申緯, 1769-1845)와 화원이 된 단원 김홍도가 그들입니다. 김홍도는 널리 알려져 있듯이 일찍부터 일가를 이루고 많은 추종자를 얻었습니다. 그래서 김홍도는 표암 강세황파로 묶

어두기보다는 김홍도파로 독립시켜 다루지 않을 수 없습니다.

신위는 시·서·화에 모두 뛰어났으나 산수화만은 그가 고백하듯

이 공부를 많이 하지 않았고 업적도 미미합니다.[68] 약간의 미법

산수화를 남겼을 뿐입니다. 그중에서 〈방대도(訪戴圖)〉[도 134]가

대표작으로 꼽힙니다. 졸(拙)한 듯 문기가 넘치는 그림입니다. 중

국의 왕휘지(王徽之, ?–338)가 눈이 오는 어느 날 밤에 거문고로

이름난 대규(戴逵)를 만나러 갔다가 강가에까지만 갔다가 되돌

아왔다는 고사를 그린 그림입니다. 크게 보면 미법산수화이지만

.........

68 신위에 관하여는 고연희, 「申緯의 회화관과 19세기 회화」, 『동아시아문화연구』
37(2003), pp. 163–191; 조미엘, 「자하 신위(1769–1847) 서화 연구」(고려대학교 석
사학위논문, 2010) 참조.

미점(米點)은 보이지 않습니다. 모두 뭉그러져 있습니다. 신위도 이 점을 인지했음이 관지의 끝 문장에 드러나 있습니다. 근경의 돛단배가 강가에 정박되어 있고 근경과 중경에 집들이 몇 채 보입니다. 배경의 원산도 눈 속에서 대강의 모습만 드러내고 있습니다. 적막한 설경이 돋보이고 짙고 습한 묵법이 인상적입니다. 조선 후기 미법산수화의 일면이 잘 드러나 있습니다.

남종화가로서 대표적인 인물로 능호관(凌壺觀) 이인상(李麟祥, 1710-1760)이라는 화가가 있는데, 매우 병약했던 사람입니다.[69] 선조가 서얼(庶孼)출신이었기 때문에 피해를 입어 능호관도

.........

69 유홍준,「이인상 회화의 형성과 변천」,『美術史學硏究』161(1984. 3), pp. 32-48; 유승민,「능호관 이인상(1810-1760)의 산수화 연구」,『美術史學硏究』255(2007. 9), pp. 107-141;『탄신 300주년 기념 능호관 이인상(1710-1760): 소나무에 뜻을 담다』(국립중앙박물관, 2010) 참조.

큰 벼슬을 하지 못했습니다. 그렇지만 그의 화풍은 굉장히 담백하고 깔끔하며 그의 〈송하관폭도(松下觀瀑圖)〉[도 135]와 같은 그림들에서 보듯이 격조가 매우 높습니다. 이 선면의 산수화는 소나무의 형태, 바위의 모양새가 모두 남다르고 개성이 두드러져 이인상의 독자적인 화풍을 대변합니다. 강세황과 더불어 조선 후기 남종화의 양대가라고 부를 만한 인물입니다. 습윤한 필묵법을 부드럽고 넉넉하게 구사했던 강세황과는 대조적으로 이인상은 다소 꾸덕꾸덕한 필묵법을 아끼듯 써서 담백한 아름다움의 세계를 표출하였습니다. 이인상은 조선 후기 남종산수화의 색다른 면을 보여줍니다. 아주 격조 높은 사대부 문인화가라고 평가할 만합니다.

그러한 이인상의 화풍은 친한 친구였던 이윤영(李胤永, 1714-1759)에게도 전해졌습니다. 이들의 화풍은 상당히 비슷합니다.[70] 그래서 마치 큐비즘을 대표하는 피카소(Pablo Picasso, 1881-1973)와 브라크(Georges Braque, 1882-1963)의 그림이 유사한 것처럼 두 사람의 그림 역시 유사한 측면을 보여줍니다. 그렇지만 친한 친구라고 해서 반드시 엇비슷하진 않습니다. 가령 겸재 정선과 관아재(觀我齋) 조영석(趙榮祏, 1686-1761)은 매일 만나다시피 한 친한 친구였지만 화풍은 전혀 다릅니다. 아무런 관계도 없는 사람들처럼 보입니다. 조영석은 인물을 주로 그렸지만 산수

.........

70 이순미, 「丹陵 李胤永(1714-1759)의 회화세계」, 『美術史學研究』242·243(2004. 9), pp. 255-289 참조.

화도 종종 그렸는데 그의 작품들에서는 정선의 진경산수화의 편
린조차도 찾아볼 수가 없습니다. 따라서 절친한 친구들 사이라고
해서 반드시 화풍이 같을 것으로 보는 것은 늘 맞는 얘기는 아닙
니다. 그러니까 친구들인 화가들의 화풍은 비슷할 수도 있고 전
혀 판이하게 다를 수도 있으므로 경우에 따라서 구분하여 보아야
합니다.

이윤영의 그림이 이인상의 화풍과 얼마나 밀접한지는 이윤
영의 〈고란사도(皐蘭寺圖)〉[도 136]에서 잘 드러납니다. 이 그림은
이윤영이 부여 고란사와 낙화암의 아름다움을 이인상에게 잘 보
여주기 위해 만 34세 때인 1748년에 그린 것입니다. 실경을 그린

그림인데도 순수한 남종산수화를 연상시키는 가작입니다. 담백하고 격조 높은 필묵법, 각이 진 바위들의 형태, 독특한 모습의 나무들 모두 이인상의 화풍과의 연관성을 말해줍니다. 배 안 인물들의 모습도 예외가 아닙니다. 말만으로는 충분히 전할 수 없는 절경의 아름다움을 이 한 폭의 산수화는 잘 담아냈습니다. 그의 친구 이인상은 틀림없이 이 그림을 보면서 감탄하고 고마워했을 것입니다.

이인상의 영향을 받았으면서도 현저하게 다른 독자적 화풍을 이룬 화가가 지우재(之友齋) 정수영(鄭遂榮, 1743-1831)입니다.[71] 그는 남종산수화도 남겼지만 실재하는 승경을 그리는 데 보다 큰 관심을 가졌던 것으로 판단됩니다. 지리학자 집안출신임을 고려하면 당연한 일이라 하겠습니다.《한강·임진강명승도권(漢江·臨津江名勝圖卷)》과 금강산의 여러 곳을 담아낸《해산첩(海山帖)》은 그 대표적 예들이라 할 수 있습니다. 정수영이 1796년부터 1797년까지 배를 타고 강을 따라가면서 만난 명승들을 그려 두루마리로 꾸민 것이《한강·임진강명승도권》인데 경기도 광주에서 떠나 여주를 거쳐 원주의 하류까지 선유하면서 본 열네 군데의 경치가 담겨져 있습니다. 그중에서 신륵사(神勒寺) 부분을 보면 바위들의 모습이나 담백한 묵법에서 이인상의 영향이 드러

.........

71 박정애, 「之友齋 鄭遂榮의 산수화 연구」, 『美術史學研究』235(2002. 9), pp. 87-123; 이태호, 「지우재 정수영: 지도학 집안이 배출한 개성적 사생화가」, 『옛 화가들은 우리 땅을 어떻게 그렸나』(생각의 나무, 2010), pp. 364-395 참조.

도 137 | 鄭遂榮, 〈神勒寺〉,
《漢江·臨津江名勝圖卷》
中, 1796년, 紙本淡彩,
24.8×1575.6cm,
국립중앙박물관.

납니다〔도 137〕. 정수영은 유탄으로 스케치하듯 약사(略寫)를 한 후 작품을 완성하곤 하였는데 그러한 작화(作畵) 과정이 감지되기도 합니다. 진경산수화의 파격적인 변화가 완연합니다.

이러한 정수영 화풍의 특징은 금강산의 이곳저곳을 그린《해산첩(海山帖)》에서도 보다 분명하게 드러납니다. 그 중의 한 장면인 〈분설담도(噴雪潭圖)〉〔도 138〕를 보면 바위들의 형태는 더욱 단순화되고 규각이 보다 날카로워졌으며 분수는 몇 가닥의 선들 만으로 줄기를 잡고 물방울들을 밑 부분에 그려넣는 소략한 방식으로 완성하였습니다. 정수영의 50대 화풍의 요체가 골격을 드러내고 있습니다.

이인상의 화풍은 학산(鶴山) 윤제홍(尹濟弘, 1764-1840 이후)

도 138 | 鄭遼榮, 〈噴雪潭圖〉,
《海山帖》中, 1799년, 紙本淡彩,
33.8×30.8cm, 개인 소장.

에게도 파급되었습니다.[72] 사대부화가였던 윤제홍은 지두화를
즐겨 그렸는데 〈옥순봉도(玉笋峰圖)〉[도 139]도 그중의 하나입니다.
윤제홍은 이 그림의 왼편 상단에 적은 관지에서도 이인상을 방했
음을 밝혔습니다. 문기 어린 묵법과 산들의 형태가 많은 차이를
드러냅니다. 윤제홍 특유의 화풍이라고 할 수 있습니다. 남종화

.........

72 최희숙, 「鶴山 尹濟弘의 회화 연구」(홍익대학교 석사학위논문, 1989); 권윤경, 「尹
 濟弘(1764-1840이후)의 회화」(서울대학교 석사학위논문, 1996); 김은지, 「학산 윤제
 홍의 회화 연구」(홍익대학교 석사학위논문, 2008) 참조.

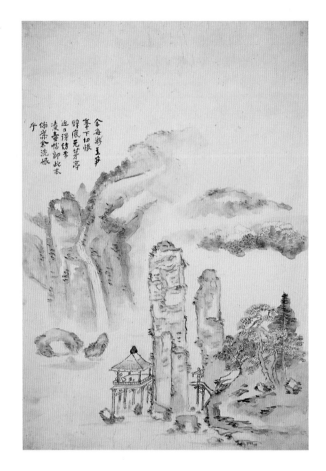

법을 구사한 또 다른 생략적인 실경화, 또는 진경산수화라고 하
겠습니다. 정선이 시작한 진경산수화가 선비화가들에 의해 다양
하게 변모되고 재창출되었음을 다시 한 번 확인하게 됩니다.

윤제홍의 작품들 중에서 〈옥순봉도〉 이상으로 주목을 하게
되는 것은 〈송하관수도(松下觀水圖)〉[도 140]입니다. 간략화된 산의
형태, 춤추는 듯 소략한 모습의 소나무 묘사, 산과 언덕에 가해진
호초점의 적극적인 구사, 수채화 같은 담채의 설채법 등 모든 면

에서 18세기의 다른 화가들의 산수화와 달리 개성적이어서 19세기에 '이색화풍(異色畵風)'을 창출한 김수철(金秀哲, 생몰년 미상) 산수화의 시원형으로 간주되어 중요시하지 않을 수 없습니다.

이제까지 대충 말씀드린 것만으로도 확인하셨겠지만 조선 후기에는 우리나라 역사상 산수화가 가장 다양하게, 그리고 가장 높은 수준으로 발달하였습니다. 산수화를 그렸던 화가들도 제일 많고 남아 있는 작품들도 가장 풍성합니다. 비단 산수화만이 아니라 초상화, 풍속인물화를 위시한 다른 분야들의 경우에도 마찬가지입니다만 특히 산수화에서는 더욱 그렇습니다. 산수화의 최고 절정기였다고 부를 만합니다. 남종산수화와 진경산수화가 양대 축을 이루었던 것이 사실이지만 서로 섞이면서 발전을 촉진시킨 측면도 강합니다. 윤두서파, 정선파, 심사정파, 김홍도파, 이인상파 등으로 불러도 크게 어긋나지 않을 정도의 크고 작은 유파들도 확인이 됩니다. 이번 강의에서는 유파별로 엄격하게 구분지어 설명을 드리지는 못했지만 그 유파들의 성립에 대한 가능성을 짚어본 셈입니다. 이 문제는 단순하지 않고 앞으로 보다 철저한 연구를 요하는 과제이기도 합니다. 예를 들어 어떤 화가들은 한편으로 정선의 진경산수화풍을 따르고 다른 한편으로는 심사정의 절충적 남종화풍을 따르기도 하여 그를 어느 쪽으로 분류할 것인가도 문제가 될 소지가 있습니다. 비슷한 문제가 다른 화가들의 경우에도 제기될 수가 있습니다. 그만큼 화가들의 화맥이 얽히고설킨 측면이 있습니다. 조선 후기 산수화단의 복합적 성

격을 드러내는 현상이라 하겠습니다. 여러분 수고들 하셨습니다. 오늘의 강연은 이것으로 마치도록 하겠습니다. 다음 시간에는 조선왕조 말기의 산수화를 소개하겠습니다.

김정희, 〈세한도〉, 1844년, 지본수묵, 27.2×70.2cm, 개인 소장.

V

조선왕조 말기(약 1850-1910)의 산수화

조선 말기의 시대적 배경

1) 다난의 시대 / 개화의 시대

오늘 다시 뵙게 되어 반갑습니다. 이제 강의로서는 마지막이 될 것입니다. 다음 주엔 종합토론이 있습니다. 저는 조선왕조의 마지막 시대인 말기를 '다난의 시대,' '개화의 시대'라 이름을 붙였습니다. 사람을 중심으로 보게 되면, 정치적으로는 대원군 이하응(李昰應, 1820-1898)〔도 141〕과 문화예술적으로는 추사(秋史) 김정희(金正喜, 1786-1856)〔도 142〕를 주목하게 됩니다. 그래서 조선 말기를 정치적으로는 대원군의 시대, 문화적으로는 추사 김정희의 시대라고 불러도 지나치지 않으리라 생각합니다.[1] 즉 '대원군

.........

1 이선근, 『대원군의 시대』(세종대왕기념사업회, 1981); 김정기, 「흥선대원군(1820-

과 김정희의 시대'라고 부르고 싶지만, 다른 어느 시대에도 사람을 중심으로 하여 시대를 지칭한 적은 없기 때문에 포기하였습니다. 그만큼 대원군과 추사 김정희가 중요하고 비중이 크다는 말씀이 되겠습니다. 역시 '다난의 시대,' '개화의 시대'라고 조선 말기를 정의하는 것이 보다 합리적일 듯합니다.

조선왕조 말기는 현대를 사는 우리와 시기적으로 가장 가까운 시대입니다. '다난의 시대'라고 했는데 제가 생각나는 대로 적어보니 역사적 사건이 참으로 많았습니다. 예를 들면 병인양요(丙寅洋擾, 1866), 신미양요(辛未洋擾, 1871), 임오군란(壬午軍亂, 1882), 갑신정변(甲申政變, 1884), 갑오경장(甲午更張, 1894·1896), 동학농민항쟁(東學農民抗爭, 1894), 을사조약(乙巳條約, 1905), 정미조약(丁未條約, 1907) 그리고 1910년의 경술국치(庚戌國恥) 등 우리가 초등학교 국사시간에 배운, 네 글자로 일컬어지는 각종 사건들이 빈발했던 시대가 바로 조선왕조 말기입니다.[2] 참으로 다사다난했던 시대라 하지 않을 수 없습니다. 외세가 강력히 밀고 들어오면서 자의반 타의반으로 개화가 이루어지기 시작했던 시대이기도 합니다. 시대의 변화가 현대의 우리에게 이어지고 그 시대의 유산을 활용한 우리가 이제 세계경제의 10위권에 들어가는 발전을 이루게 되었다고 볼 수도 있습니다. 따라서 조선 말기

.........

1898)의 생애와 정책」,『동북아』3(1996), pp. 232-262; 김정숙,『흥선대원군 이하응의 예술세계』(일지사, 2004).

2 한영우,『다시 찾는 우리 역사』(경세원, 1997), pp. 459-486 참조.

를 너무 부정적으로만 볼 필요는 없으며 긍정적인 측면에서 볼 소지도 많다고 생각합니다. 어쨌든 이 시대에는 조선왕조시대에 절대로 무너지지 않을 것 같던 강력한 신분제도가 와해(瓦解)되기 시작하여 양반과 상민의 구별이 거의 무너지면서 현대로 이어지게 되었다고 볼 수 있습니다. 신분이 와해되면서 일어났던 많은 사건들은 우리가 대개 알고 있습니다. 또한 안동 김씨의 세도정치(勢道政治)가 너무나 팽배해지면서 대원군 이하응이 얼마나 자신을 죽이며 살았는지 역시 대충 알고 있습니다. 어쨌든 대원군 이하응이 집권하면서 쇄국정책(鎖國政策)을 쓰게 되었는데, 이로 인해 일본처럼 빨리 개화를 했던 나라와는 달리 우리나라가 국제적으로 상당한 피해를 본 측면도 있습니다. 일본도 처음에는 타의적으로 개항을 하기 시작했지만 곧 우리보다 앞서 서양문물을 적극적으로 받아들였습니다. 그리고 서양의 열강을 열심히 공부하여 배운 식민주의를 우리나라에서 아주 지독하게 실시하면서 이에 따른 아픈 역사를 우리에게 안겨주었습니다. 산수화를 포함한 미술, 예술, 문화도 이러한 시대적 상황과 전혀 무관했다고 보기는 어렵습니다. 이러한 상황이 조선 말기를 이은 근대로 계승되었다고 볼 수 있습니다.

2) 편년의 근거

우리나라 회화사상 조선 말기는 약 1850년부터 1910년까지의 60년간을 지칭합니다. 다른 시대가 약 150년 간격인 데 비해 말기는 60년밖에 되지 않습니다. 그러니까 다른 시대의 절반도 되지 않는 기간을 조선 후기에 포함시키지 않고 또 다른 별개의 시대로 구분하는 것이 정당한 것이냐는 문제가 제기될 수 있습니다. 대부분의 학자들이 지금 이 말기라고 하는 시대를 우리가 공부한 후기와 합쳐서 초기·중기·후기의 3기로 나누고 오늘 공부하는 말기까지 후기에 포함시켰습니다만, 저는 이것이 아주 옳지 않다고 생각하였기 때문에 말기를 따로 편년하게 되었습니다. 조선 후기에 크게 유행한 진경산수화나 풍속화와 같은 회화가 말기에는 급격히 쇠퇴하고, 그 대신 남종사의화(南宗寫意畵) 지상주의적(至上主義的) 경향으로 바뀌게 되었다는 점에서 뚜렷하게 추사 김정희 이전과 이후가 구분이 되므로 이 시기를 따로 편년할 필요가 있다고 생각했습니다. 그래서 조선시대를 말기를 포함하여 4기로 구분했습니다.[3] 후배나 제자들이 수많은 논문들을 각 시대별로 써왔습니다만 4기로 나눈 저의 편년에 대해서 잘못됐다거나 고쳐야 한다는 의견이 지금까지 단 한 건도 없습니다. 그러니까 저의 이 4기 편년은 학계에서 공인된 편년이라고 볼 수 있을

.........

3 안휘준, 『한국 회화사』(일지사, 1980), pp. 91-92, 154-155(주 4) 참조.

것입니다. 그럴 수밖에 없는 이유는 화풍의 변천에 의거해서 정립한 합리적인 편년이기 때문이라고 생각합니다.

조선 말기에는 바로 이전인 조선 후기의 진경산수화나 풍속화의 전통이 급격히 위축되는 경향을 띠었으며, 그 대신 남종사의화가 화단을 지배하게 되었다고 봅니다.[4] 그리고 조선 말기에는 화원들보다는 문인화가들과 중인출신 화가들이 화단에서 주도적인 역할을 하는 경향으로 바뀌게 되었습니다. 중인들은 본래는 양반출신이었는데, 어떤 기술에 특기가 있어 그쪽으로 대를 이어 종사하다보니 중인이 되어 버린 경우입니다. 그래서 나중에 조선 말기가 되면 자신들의 신분을 고치기 위해 각 직군별로 단체를 형성하여 조정(朝廷)에 건의문을 제출하는 등 통청(通淸)운동도 크게 일어났습니다.[5] 그들이 제출한 글들을 살펴보면, 본래 자신들은 양반이었지만 특기가 있어서 한 분야의 기술직에 대를 이어 종사하다보니 중인이 된 것이라고 주장한 것을 확인할 수 있습니다. 아무튼 중인들은 본래는 양반과 똑같은 위치에 있었다는 자의식이 강했습니다. 뿐만 아니라 그들은 양반 못지않은

.........

4 안휘준, 위의 책, pp. 287·290 및 「조선말기(약 1858-1910)회화의 제양상」,『한국 회화사 연구』(시공사, 2000), pp. 686-729; 이동주, 「阮堂 바람」,『月刊 亞細亞』1(1969. 6, pp. 154-176) 및『우리나라의 옛 그림』(박영사, 1975), pp. 239-268;『한국 근대회화 백년』(국립중앙박물관, 1985);『한국 근대회화 名品』(국립광주박물관, 1987);『조선말기 회화전』(삼성미술관, 2006) 참조.

5 한영우, 「조선후기 '中人'에 대하여: 哲宗朝 中人 通淸運動 자료를 중심으로」,『韓國學報』12(1986), pp. 66-89 참조.

학문과 기예를 갖추고 있었던 전문가들입니다. 그리고 이 중인들 중에는 역관(譯官), 의원(醫員), 산관(算官), 화원(畵員), 사자관(寫字官) 등의 전문가들이 많이 포진해 있었기 때문에 전문성에선 양반들보다 못하지 않은 측면도 있었다고 생각합니다. 특히 외국어영역에서는 역관들이 절대적인 비중을 차지하였으며, 역관들이 외교무대에 있어서 국제정세를 누구보다도 날카롭게 파악할 수 있는 입장에 있었기 때문에 개화기에 중인출신 역관들의 비중은 너무나도 컸다고 생각합니다. 그리고 중인들이 중국에 사행원으로 왕래하면서 우리나라 물건을 중국에 가져다 팔고 중국 물건을 우리나라에 가져와 팔아서 돈도 많이 벌게 되면서, 경제적으로도 아주 탄탄한 기반을 다지게 되었던 시대입니다. 경제력이 생기면 웬만한 것은 뭐든지 다 할 수 있는 것이 옛날이나 지금이나 마찬가지입니다만, 조선 말기에는 특히 중인출신들의 비중이 어느 시대보다 컸던 때라고 볼 수 있습니다. 특히 개화기에 중인들의 역할은 너무나 컸기 때문에 우리가 큰 관심을 갖지 않을 수 없다고 생각합니다. 아무튼 이러한 시대적 변화와 화단의 추세에 따라 이 시대를 따로 떼어서 보고 그에 따른 편년을 새롭게 하지 않을 수 없는 것입니다.

3) 화단의 계보

회화 방면에서는 추사 김정희와 그의 영향에 먼저 주목해야 합니다.[6] 추사 김정희는 1786년, 겸재 정선보다 110년 뒤에 태어난 분입니다. 겸재 정선은 1676년생으로 누구나 알고 있듯이 진경산수화를 이룬 대가인 반면, 110년 뒤에 태어난 추사 김정희는 진경산수화와 완전 반대되는 방향으로 화단을 이끌었던 인물로 볼 수 있습니다. 18세기를 대표하는 표암 강세황을 지난 시간에 우리가 공부를 했습니다만, 19세기를 대표하는 김정희와 강세황 두 사람 사이에는 아래의 표에서 보듯이 현저한 차이가 있습니다.[7]

표암 강세황은 보다 포용적인 인물이었습니다. 화원 출신의 단원 김홍도는 표암 강세황의 제자였습니다. 지난 주에 조선 후기의 산수화를 강의할 때 이미 말씀드렸듯이 강세황에게는 뛰어난 제자가 역사적으로 두 사람이 있습니다. 문인출신으로서 자하(紫霞) 신위(申緯, 1769-1845)가 있고, 화원출신으로서는 18세기

.........

6　유홍준, 『완당평전』1-3(학고재, 2002-2005) 및 『김정희』(학고재, 2006); 최순택, 『秋史 金正喜의 書畵』(원광대 출판국, 1994); 최완수, 「秋史 實紀-그 파란의 생애와 예술-」, 임창순, 『한국의 美 17: 秋史 金正喜』(중앙일보사, 1985), pp. 192-211 및 「秋史 一派의 글씨와 그림」, 『澗松文華』60(2001. 5), pp. 85-114; 『秋史 김정희-學藝일치의 경지』(국립중앙박물관, 2006); 후지츠카 치카시(藤塚隣)저, 윤철규 외 역, 『秋史 金正喜 硏究: 淸朝文化의 硏究』(과천문화원, 2009); 김순애, 「金正喜派의 繪畵觀연구-조희룡·전기·허련 등을 중심으로-」, 『東院論輯』14(2011), pp. 43-70 참조.
7　안휘준, 『한국 미술사 연구』(사회평론, 2012), pp. 506-507 및 표 IV-1 참조.

표 V-1. 강세황과 김정희 회화의 비교

	표암 강세황(1713-1791)	추사 김정희(1786-1856)
활약한 시대	조선 후기(18세기)	조선 말기(19세기)
활동한 분야	시(詩)·서(書)·화(畵) 삼절(三絶), 감식(鑑識)	서(書)·화(畵), 감식(鑑識), 금석학(金石學)과 고증학(考證學)
초상화	여러 점의 자화상 및 타인 초상화 제작	한 점의 자화상(?)
풍속인물화	〈현정승집도(玄亭勝集圖)〉	알려진 작품 없음.
산수인물화	다수	거의 없음.
진경산수화	《송도기행첩(松都紀行帖)》등 다수	알려진 작품 없음.
실경산수화	다수. 화풍 다양함	분명한 작품 없음.
영모화(동물화)	알려진 작품 없음	〈모질도(耄耋圖)〉(1840)
화조화	〈유조도(榴鳥圖)〉(1748) 등 소수	알려진 작품 없음.
화훼화	다수. 다양한 주제[송(松), 연(蓮), 석류, 채소, 모란, 포도, 파초 등등]	알려진 작품 없음.
사군자	매(梅), 난(蘭), 국(菊), 죽(竹) 모두 그렸음. 유작 다수. 담채도 사용했음.	난초만 그렸음. 먹만 사용했음.
기타	고목죽석(枯木竹石), 괴석(怪石), 문방구(文房具), 정물(靜物), 악기(樂器) 등 다양한 주제의 그림을 그렸음.	알려진 작품 없음.
총평	다양한 주제, 다양한 화풍. 뛰어난 재주와 기량, 빼어난 여기화가. 훌륭한 감식가. 서화(書畵) 양면에서 발군의 대가.	단조로운 주제, 외곬의 화풍. 남종사의화의 수장. 뛰어난 감식가, 평론가, 학예일치(學藝一致)의 수행자. 화가로서보다는 서예가로서의 비중이 더 큼.
대표적인 제자 및 추종자	문인으로 자하(紫霞) 신위(申緯, 1769-1845). 화원으로 단원(檀園) 김홍도(金弘道, 1745-1806 이후). 영향의 범위는 한정되었음. 너무나 다재다능한 화가였기 때문인 듯.	왕공(王公)으로 대원군 이하응(李昰應, 1820-1898). 중인(中人)으로 우봉(又峰) 조희룡(趙熙龍, 1797-1866) 등 다수. 소치(小癡) 허련(許鍊, 1809-1892) 등 여기화가들, 화원으로 혜산(蕙山) 유숙(劉淑, 1827-1873), 희원(希園) 이한철(李漢喆, 1808-1880 이후) 등 다수. 전기(田琦, 1825-1854), 조중묵(趙重黙), 박인석(朴寅碩), 김수철(金秀哲), 유재소(劉在韶, 1829-1911) 등등 수다함. 역사상 최대의 영향 미침.

를 대표하는 화원인 단원 김홍도가 있습니다. 김홍도의 풍속화에
도 강세황이 찬을 썼습니다. 이는 풍속화를 받아들이고 그에 따
른 필요성과 중요성을 인식했던 표암 강세황이기에 찬을 했지,
추사 김정희 같았으면 안 했을 겁니다.[8] 아무튼 18세기를 대표하
는 표암 강세황과 19세기를 대표하는 추사 김정희 사이에는 현
저한 차이가 있음을 알 수가 있는데, 그런 점에서도 말기를 후기
와 구분해 보는 것이 정당하다고 생각합니다. 또한 이 시대에는
청대의 고증학(考證學)과 금석학(金石學)이 조선에 들어와서 많이
발전했습니다. 김정희가 자제군관(子弟軍官) 자격으로 동지 겸 사
은부사(冬至兼謝恩府使)인 아버지 김노경(金魯敬, 1766-1840)을 따
라 중국에 갔을 때(1809년, 만23세) 청나라의 옹방강(翁方綱, 1733-
1818), 완원(阮元, 1764-1849)과 같은 대가들과 교섭하면서 이들
로부터 많은 영향을 받게 되었습니다.[9] 고증학과 금석학의 발전
에 따라 추사 김정희가 진흥왕순수비(眞興王巡狩碑)를 발견하고
그에 따른 기록을 남기기도 했죠? 이것은 고증학과 금석학에 대
한 지대한 관심이 없었다면 이루어지기 힘들었을 것이라 생각합
니다.

.........

8 변영섭,『豹菴 姜世晃 繪畵 硏究』(일지사, 1988), pp. 196-199 참조.
9 후지츠카 치카시 저, 윤철규 외 역, 앞의 책; 고재욱,「김정희의 實學사상과 淸代
考證學」,『泰東古典硏究』10(1993), pp. 737-748;『秋史燕行 200주년 기념 金正喜와
韓中墨綠』(과천문화원, 2009); 김현권,「김정희파의 한중 회화교류와 19세기 조선의
화단」(고려대학교 박사학위논문, 2010) 참조.

나중에 오원(吾園) 장승업(張承業, 1843-1897)에 대한 얘기도 하겠습니다만, 추사 김정희가 사대주의적(事大主義的)이고 모화사상(慕華思想)에 가득찼던 인물이었음은 부인하기 어려울 것 같습니다. 그런데 중요한 점은 추사 김정희가 학문과 예술은 일치한다고 보는 '학예일치사상(學藝一致思想)'을 가지고 있었던 것입니다.[10] 조선 초기 강연을 할 때 '시화일률(詩畵一律)' 또는 '시화일치(詩畵一致)', 즉 시와 그림은 일치하는 것이라고 얘기했었는데, 조선 말기에서는 '학예일치,' 즉 학문과 예술이 일치하는 것으로 여겨졌습니다. 이것은 대단히 높게 평가해야 할 일이라고 봅니다. 요새 인문학이 예술을 경시하는 경향이 있는데 이건 정말 보통 아쉬운 점이 아닙니다. 예술을 빼놓고 어떻게 인문학을 제대로 할 수 있겠습니까? 인문학자들이 문학을 포함하여 모든 예술에 대한 관심을 충분히 기울이고, 그것에서 아주 중요한 사실들을 발굴하고 활용함으로써 비로소 인문학이 발전할 수 있는 것이라 생각합니다. 우리나라 인문학을 개선하는 데 첫 번째 해당되는 사항은 예술을 사랑하고 아끼며 철저하게 연구하는 것입니다. 왜냐하면 모든 예술은 인간의 미적(美的) 창의성과 감성을 가장 잘 구현하고 또 제일 잘 드러내 보여주기 때문입니다. 그러한 면에서 추사 김정희의 학예일치사상은 우리가 많이 참고할 필

.........

10 최완수, 「秋史의 학문과 예술」, 김정희 저, 최완수 역, 『秋史集』(현암사, 1976), p. 38; 『秋史 김정희 —學藝 일치의 경지』(국립중앙박물관, 2006) 참조.

요가 있다고 생각합니다.

추사는 추사체(秋史體)라고 하는 굉장히 개성이 강한 서체를 발전시켰습니다.[11] 그러니 추사체를 청출어람(靑出於藍)의 경지에 넣어야 되지 않을까요? 저도 『청출어람의 한국미술』(사회평론, 2010)이라는 책을 내면서 추사를 어떻게 해야 할지 고민을 많이 했습니다. 그런데 누가 봐도 김정희가 독창적이고 격이 높은 서체를 발전시킨 것은 사실이지만 추사가 왕희지(王羲之, 307-365)를 비롯한 중국의 혜성과 같은 수많은 명필들과 비교하여 더 낫다고 말하기는 어렵고 또 설령 그렇다 하더라도 시비(是非)가 틀림없이 일 것이며, 이로 인한 시비가 있게 되면 다른 것까지도 부정적 영향을 받게 될 것 같아서 추사 글씨를 결국 책에 넣지 못하였습니다. 그러나 추사체가 독창적인 서체인 점은 높이 평가해야 될 것입니다. 그리고 추사 김정희 얘기를 자꾸 장황하게 하는 것 같습니다만, 그 이유는 이 시대를 이해하기 위해서 추사 김정희를 좀 아셔야만 하기 때문입니다.

또한 추사 김정희는 그림 중에서 "난초를 치는 것이 가장 어렵다(寫蘭最難)"라고 공언할 만큼 묵란(墨蘭)을 그림 중 최고로 쳤습니다.[12] 그런데 솔직히 말씀드려서, 난초 그림이 제일 어렵다고 하면 수긍하기가 쉽지 않을 것입니다. 아니 인물도 어렵고 산

.........

11　김응현, 「秋史 書體의 형성과 발전」, 임창순, 앞의 책, pp. 182-191 참조.
12　김정희, 「석파난권에 제함(題石坡蘭卷)」, 김정희 저, 최완수 역, 앞의 책, pp. 158-159 참조.

수도 어렵고 다른 것도 다 어려운데, 왜 간단한 가지 몇 개 그리는 난초가 어렵다고 할까요? 이것도 추사 김정희의 독선적인 발언이 아닐까 생각할 소지도 없지 않습니다. 그렇지만 난초를 최고로 중요하게 여긴 것은 난초가 문인과 문인취향을 어느 사군자(四君子)보다도 잘 드러낸다고 판단을 했기 때문이 아닌가 싶습니다. 김정희는 훌륭한 난초 그림을 그리려면 그리는 사람이 서권기(書卷氣), 문자향(文字香)을 갖추고 있어야만 한다고 여겼습니다. 서권기라고 하는 것은 책을 많이 읽어서 풍겨 나오는 기운을 얘기하죠? 문자향도 역시 책을 많이 읽어서 그 사람에게서 풍겨 나오는 향 같은 것을 말합니다. 우리가 나이를 먹으면 각자 얼굴에 책임을 져야 된다고 합니다. 불량배는 불량배 얼굴이 되고 공부꾼은 공부꾼 얼굴로 변하는 것을 주변에서 볼 수 있습니다. 어쨌든 김정희는 난초도 사람처럼 은은한 향기를 풍기는 식물이라 보고 선비를 대표하는 사군자의 으뜸이라고 생각하여 묵란을 가장 중요하게 여겼습니다. 이것을 추사 김정희 회화세계의 또 다른 측면이라고 볼 수 있습니다. 아까도 말씀드렸듯이 추사 김정희는 남종화 지상주의적 경향을 아주 노골적으로 드러냈던 분이고, 진경산수화나 풍속화에 대해서 부정적인 견해를 명백히 했던 인물입니다. 평론가로서 역대 인물들 중에 가장 영향력을 크게 발휘했던 인물 역시 추사 김정희입니다. 창작이라고 하는 것은 풍성한 두뇌와 풍요로운 가슴에서 나오는 것입니다. 손은 부림을 당하는 부분에 불과한 것이죠.[13] 그렇지만 아무리 머리가 좋

아도 손재주가 뛰어나지 않으면 좋은 미술작품을 만들 수 없습니다. 반대로 손재주가 아무리 뛰어나도, 머리에 든 것이 없으면 좋은 작품을 창출할 수가 없는 것도 맞습니다. 그러니까 머리와 손, 즉 사상과 기량(技倆) 두 가지가 모두 풍성하고 뛰어나며 서로 상응해야 합니다. 머리를 풍부하게 하는 것에 대해서 우리 창작계가 너무 등한시하고 있습니다. 손재주를 키우는 데에만 온통 신경을 씁니다. 이것이 우리 미술계를 파행적으로 몰고 가는 원인의 하나라고 생각합니다. 지금까지 동서고금(東西古今)을 막론하고 위대한 작가들을 보면 대부분이 위대한 사상가이고 철학자입니다. 따로 저술을 내지 않고 작품을 통해서 자신의 사상을 반영했을 뿐이지 그들은 대부분 다 나름대로 철학자이자 사상가였습니다. 그렇지 않은 사람들은 쟁이로 끝나고 맙니다. 우리 미술계의 작가들은 머리를 풍요롭게 하기 위해 중국 명나라 동기창(董其昌, 1555-1636)이 얘기했던 '독만권서 행만리로(讀萬卷書 行萬里路),' 즉 만 권의 책을 읽고 만리 길을 여행해야 좋은 작가가 될 수 있다고 보았던 것처럼 책을 많이 읽어야 합니다. 그런데 우리는 이를 너무 등한시한다고 생각합니다. 비행기를 타고 여행은 많이 하지만, 독만권서 하는 사람이 너무 드뭅니다. 특히 현대 우리나라 미술계에서는 그 점을 유의해야 한다고 생각하는데, 그런 측

.........

13 안휘준, 「한국 현대 청년작가들을 위한 충언」, 『미술사로 본 한국의 현대미술』 (서울대학교 출판부, 2008), pp. 47-62.

면에서 추사 김정희의 주장은 우리에게도 많은 시사점을 주고 있다고 봅니다.

그런데 김정희가 당시에 얼마나 많은 영향을 미쳤는가 하면, 주변의 문인들은 물론이고 그 당시 화원이든 아니든 간에 수많은 중인출신 화가들이 추사 김정희를 우러러보고 그의 가르침을 받고자 하였으며, 또 평가를 받고자 했습니다. 그래서 제가 아는 범위 내에서 우리 역사상 이렇게 폭넓게 영향을 미쳤던 평론가는 추사 김정희를 빼놓고는 없지 않나 하는 생각이 듭니다. 이렇게 영향력이 큰 평론가 입장에서의 추사의 주장이 화단에 너무나도 큰 영향을 미치게 됨으로써 지금까지 말씀드린 학예일치사상이라던가 사의화 지상주의적 태도 등 풍요로운 정신세계와 같은 것이 중요해졌지만, 동시에 우리나라 전통을 어느 분야보다 잘 구현해냈던 진경산수화와 풍속화가 쇠퇴하게 된 것은 여간 아쉬운 점이 아닙니다. 그러니까 미술사를 전공하든 평론을 하든 간에 객관성, 엄정성, 공평성을 존중하고 거시적, 역사적 시각으로 사물과 상황을 관조해야 한다고 생각합니다.[14] 어느 한쪽을 너무 지나치게 강조하고 다른 한쪽을 경시하면 한쪽으로는 기여하는 것이 클지 모르겠지만 다른 한쪽에는 피해를 야기할 수도 있다고 생각하는데, 그러한 사례의 전형적인 인물이 추사 김정희라고 할 수 있습니다.

.........

14 안휘준, 「한국의 미술비평을 논함」, 위의 책, pp. 63-82 참조.

추사 김정희가 얼마나 영향을 미쳤는가 하는 예로 『예림갑을록(藝林甲乙錄)』을 들고 싶습니다.[15] 이는 고람(古藍) 전기(田琦, 1825-1834)가 추사 김정희로부터 평가받았던 일을 기록한 것인데 이 기록에는 글씨를 잘 쓰는 여덟 사람과 그림을 잘 그리는 여덟 사람 작품들에 대한 김정희의 평가가 적혀 있습니다. 이 여덟 사람의 작품들 중에서 현재 전해지고 있는 여덟 폭의 그림들을 오늘 다 간략하게 소개해 드리겠습니다. 고람 전기와 유재소(劉在韶, 1829-1911) 두 사람은 서예가와 화가로 서화 양쪽 모두에 참여했습니다. 김정희의 평가(갑·을)를 받기 위하여 8명의 서예가와 화가들이 작품을 3점씩 만들어 제출하였으니 글씨 24폭, 그림 24폭이 되었겠죠? 이렇게 해서 추사 김정희로부터 A학점 B학점 받듯이 갑이냐 을이냐 하는 평가를 받듯이 언급을 받았습니다. 그 내용을 고람 전기가 적은 것이 『예림갑을록』입니다. 이 『예림갑을록』의 사례를 통해서 보면, 당시의 서예나 회화 분야에 추사 김정희가 얼마나 큰 영향을 미쳤는가를 쉽게 엿볼 수가 있습니다. 여기에 참여하지 않았던 수많은 사람들이 더 있습니다만, 앞에 언급한 일부 서예가와 화가들만 추사 김정희한테 갑·을을 받았습니다. 당시의 그림과 글씨는 대개 사라지고 현재 삼성미술관 리움에 그림 8폭만 남아 있습니다. 나머지 16폭이 어딘가에 있을 법한데 아직 모습을 드러내지 않고 있습니다. 아무튼 이 8폭은 나

.........

15　안휘준, 『한국 회화사 연구』(시공사, 2000), pp. 699-705 참조.

중에 기회가 되는 대로 소개해드리겠습니다.

자 그런데, 『예림갑을록』에는 들어가 있지 않은 인물로 어느 누구보다 중요한 사람이 우봉(又峰) 조희룡(趙熙龍, 1789-1866)입니다.[16] 우봉 조희룡은 평양 조씨로 김정희를 따르던 사람들 중에서 가장 나이가 많으며, 『호산외사(壺山外史)』 혹은 『호산외기(壺山外記)』라는 저술을 남기기도 했습니다. 이 책은 중인출신 중 뛰어난 인물들에 대한 아주 간단한 기록인데, 이를 두고 세상에 남길 것이냐, 태워버릴 것이냐를 고민하다 그냥 남기기로 해서 오늘날 『호산외사』의 기록을 엿볼 수 있게 되었습니다. 이 사례를 보면 무언가를 웬만하면 태우거나 찢어버려서는 안 되겠다는 생각이 듭니다. 새로 그린 그림이 마음에 안 들거나 쓴 책이 흡족하지 않아도 파기하는 것보다는 남기는 것이 낫다는 생각을 하게 됩니다.

추사 김정희의 영향을 받은 사람들 중에 북산(北山) 김수철(金秀哲, 생몰년 미상)도 있습니다.[17] 김수철 또는 김창수(金昌秀, 생몰년 미상), 석창(石窓) 홍세섭(洪世燮, 1832-1884)과 같은 사람들

.........

16 정옥자, 「조희룡의 詩書畵論」, 『韓國史論』19(1988), pp. 385-409; 이수미, 「조희룡 회화의 연구」(서울대학교 석사학위논문, 1991) 및 「조희룡의 화론과 작품」, 『美術史學硏究』119·120(1993), pp. 43-73; 조희룡 저, 실시학사 고전문학연구회 역주, 『조희룡전집』1-6권(한길아트, 1999) 참조.

17 이성희, 「北山 金秀哲 회화 연구」(홍익대학교 석사학위논문, 1978); 유미나, 「北山 金秀哲의 회화」(동국대학교 석사학위논문, 1996); 조미경, 「北山 金秀哲의 회화 연구」(동국대학교 석사학위논문, 2004) 참조.

은 앞으로 소개드리는 바와 같이 아주 특이한 화풍을 창출했습니다. 너무나도 특이해서 이 화풍을 제가 이색화풍(異色畵風)이라고 명명했습니다.[18] 제가 이색화풍이라고 지칭하는 것을 후배들 역시 많이 수용하고 누구도 반대하는 사람이 없습니다. 그만큼 이들은 색다른 화풍을 형성했던 사람들인데, 어떤 화풍을 지녔는지는 뒤에 직접 슬라이드를 보며 설명드리겠습니다. 그런데 그들의 화풍은 윤제홍(尹濟弘, 1764-?)을 비롯한 조선 후기 화가들의 영향을 받았을 가능성이 굉장히 크다고 생각이 되는데, 이들의 화풍을 추사 김정희는 아주 간략하고 간결한 화법이라 하여 '솔이지법 (率易之法)'이라고 칭하였습니다. 과연 '솔이지법'이 어떤 것인지는 나중에 살펴보겠습니다.

그런데 조선 말기 회화에서 주목을 하게 되는 것은 김정희파에서 돋아난 소치 허련파와 오원 장승업파의 '양대화파(兩大畵派)'가 형성되어 20세기로 이행(移行)되었다는 사실입니다.[19] 20세기 전반기를 근대라고도 하는데 이 근대라는 말이 간단하지 않습니다. 근대를 어느 시기부터 어느 시기까지로 잡을 것이냐, 근대와 현대는 어떤 차이가 있고 어디서부터 어디까지를 근대로 보며 어디서부터 현대로 칠 것이냐 하는 문제가 한국사만의 문제가 아

.........

18 안휘준, 『한국 회화사』(일지사, 1980), pp. 296-315 참조.
19 안휘준, 「조선말기 화단과 근대 회화로의 이행」, 『한국 근대회화 名品』(국립광주박물관, 1995), pp. 128-144 및 「조선왕조말기(약1850-1910)의 화단과 화풍」, 『조선말기 회화전』(삼성미술관 Leeum, 2006), pp. 133-151 참조.

니라 미술사에서는 더욱 큰 문제가 되어 있습니다. 한국사 같은 경우에는 개항(開港)을 중요한 사건으로 보고 있지만, 미술사에서는 개항 자체가 새로운 미술을 발전시킨 새 시대를 나타낸다고 볼 수가 없기 때문입니다. 어떠한 변화가 작품에 반영이 되어야만 그것을 근거로 하여 근대로 칠 수 있는 것입니다. 종래의 전통 회화와는 달리 현대적인 측면이 가미되어 있어야만 근대로 칠 수가 있는데 그렇지 않은 경우가 많습니다. 그래서 앞으로 저는 근대라는 시대 이름보다는 '20세기 전반기'와 '20세기 후반기'로 구분하여 쓸 생각입니다. 근대 문제가 완전히 해결되기 전까지는 책임질 수 없는 것을 책임지기보다는 20세기 전반기, 20세기 후반기로 나누어서 서술하는 것이 낫지 않은가 생각을 합니다. 좌우간 조선 말기를 학자에 따라서 근대로 포함해서 보는 경우도 있습니다만, 말기의 화풍이 20세기 전반기로 이행되었다는 사실이 중요합니다.

조선 말기에 이루어진 중요한 화파를 2개 제시하라고 하면, 먼저 소치(小癡) 허련(許鍊, 1809-1892)파를 들 수 있습니다.[20] 소치 허련파는 추사 김정희파에서 생겨난 또는 그것을 계승한 화파임을 아무도 부인할 수 없습니다. 소치(小癡)라고 하는 것은 중국 원말 사대가 중에 황공망(黃公望, 1269-1354)이라고 하는 화가의 호

.........

20 김상엽, 『小癡 許鍊』(돌베개, 2008); 『남종화의 거장 소치 허련 200년』(국립광주박물관, 2008) 참조.

가 대치(大癡)이기 때문에 추사 김정희가 자기의 제자인 소치 허련에게 '너는 대치를 닮아라. 그러나 대치가 될 수 없으니, 소치로 하라'는 뜻으로 호를 지어준 일에서 비롯되었습니다. 소치 허련은 호남지방을 중심으로 활동하면서 아들 미산(米山) 허형(許瀅, 1862-1938)과 손자 남농(南農) 허건(許楗, 1907-1987), 의재(毅齋) 허백련(許百鍊, 1891-1977)과 같은 인물들을 배출했으며, 이들 밑으로 3대, 4대 화가들이 계속 배출되고 있습니다. 그렇기 때문에 호남지방을 문화적으로 발전시키는 데 소치일파가 크게 기여했다고 생각합니다. 그래서 이에 대해 너무 고맙게 생각합니다.

그런데 호남지방에 가면 제가 즐거운 이유가 두 가지 있습니다. 첫째는 호남지방에 가면 음식이 그렇게 맛있습니다. 호남지방에 출장을 갔다가 점심이든 저녁이든 한 끼라도 그곳 음식을 못 먹고 귀경하는 날이면 제 얼굴이 잔뜩 찌푸려집니다. 너무 섭섭하고 억울한 마음까지 들어서 아무리 바쁘고 급해도 한 끼는 꼭 먹고 와야됩니다. 그만큼 호남음식이 맛있습니다. 그리고 호남에 가면 국악이 있고 아무리 허름한 식당이라도 도자기 몇 점이라도 늘어놓고, 그림 한 폭이라도 걸어놓습니다. 이런 면에서 서울의 보통 식당과는 다릅니다. 전통문화를 생활 속으로 끌어들이고 있는 곳이 바로 호남이라고 생각합니다. 호남지방이 없으면 전통문화가 어떻게 될까요? 심각한 문제라고 생각합니다. 왜 호남에 가면 음식이 그렇게 맛있는데, 서울음식은 왜 그보다 못할까요? 그런데 요새 호남지방에도 서울음식이 진출해서 퍼지기

시작하고 있어서 걱정입니다. 좌우간 호남이 전통문화를 면면히 이어가는 데 소치 허련파도 큰 기여를 했다고 저는 생각합니다.

소치 허련은 또한 자서전인『소치실록(小痴實錄)』을 남겼습니다.[21] 그 내용은 자신이 진도에서 태어나서 어떻게 서울로 올라가게 되었는지, 그리고 초의선사(草衣禪師, 1786-1866)의 추천으로 추사 김정희에게 가게 된 경위, 김정희 밑에 있으면서 그 주변의 많은 사대부들을 알게 된 상황 등을 적었습니다. 자손들에게 서울로 가라는 당부의 유언도 담겨 있습니다. 어쨌든 추사 김정희의 회화세계를 누구보다 충실하게 떠받들었던 사람이 소치 허련이라고 생각합니다. 그 일례로서 모란꽃 그림을 들고 싶습니다. 이 강의는 산수화 강의이니 모란꽃에 대한 자세한 설명은 드리지 않습니다만, 허련은 모란꽃 그림을 많이 그렸기 때문에 별명이 허모란이기도 합니다. 모란꽃이라는 것은 부귀영화(富貴榮華)를 상징하는 꽃이기 때문에 화려한 색깔을 써서 아름답고 풍성하게 그리는 것이 상례(常例)입니다. 그런데 소치 허련의 모란꽃 그림은 항상 담백한 수묵으로만 그려져 있습니다. 왜 그랬을까요? 우선 서울을 벗어나 살아가려면, 그림을 그려서 팔 수 밖에 없는 상황에 처해졌을 것이고, 사람들이 좋아하는 모란꽃 그림이 잘 팔리기 때문에 모란꽃 그림을 많이 그렸을 것입니다. 그렇지만 추사의 가르침을 받들어서 색깔을 쓸 수는 없으니 수묵 위

.........

21 허련 저, 김영호 역,『小癡實錄』(서문당, 1976) 참조.

주의 모란꽃만 그리게 된 것이라고 생각됩니다. 이로 볼 때 소치 허련은 끝까지 스승의 가르침을 충실히 따랐던 인물이라고 볼 수 있습니다. 아주 훌륭한 제자라고 볼 수 있습니다.

그 다음에 오원 장승업파가 주목이 됩니다.[22] 오원(吾園) 장승업(張承業, 1843-1897)은 근원이 확실치 않습니다. 오원 장승업이 수표교(水標橋) 근방에 살던 이응헌(李應憲, 1838-?)이라는 사대부집에 기식하였답니다. 장승업은 그 집 자제들이 공부하는 것을 어깨너머로 보고 학문을 대강 익혔으며, 어느 날 주인이 자리를 비운 틈에 붓과 먹을 써서 각종 그림을 그렸는데 그것을 본 주인이 그의 재주에 놀라 적극적으로 키워주었다고 합니다. 그는 나중에 기량이 굉장히 뛰어난, 못 그리는 것이 없는 화원이 되었습니다.[23] 장승업도 조선 중기의 김명국, 후기의 최북처럼 지독한 술꾼이었습니다. 그런데 여기서 우리가 한 가지 유념할 것은 오원 장승업이 그렇게 기량이 뛰어났음에도 불구하고 격조 면에서는 그렇지 못하였다는 점입니다. 장승업의 그림에는 김정희가 그렇게도 중요하게 여겼던 서권기나 문자향 같은 것이 많이 부족하였습니다. 기량만 뛰어난 화가, 철학과 사상이 부족한 화가가 오원 장승업이라고 해도 지나친 말이 아닙니다. 그런데 장승

.........

22 이원복, 「吾園 장승업의 회화세계」, 『澗松文華』53(1997. 10), pp. 42-64; 진준현, 「오원 장승업 연구」(서울대학교 석사학위논문, 1986) 및 「오원 장승업의 생애」, 『정신문화연구』24(2001. 여름), pp. 3-24.

23 張志淵 외, 『逸士遺事』; 유복열, 『韓國繪畵大觀』(문교원, 1979), pp. 872-873 참조.

업의 호가 왜 오원(吾園)일까요? 그것은 어느 날 장승업이 가만히 보니, 단원(檀園)도 원(園), 혜원(蕙園)도 원(園)이니 '나(吾)도 원(園)'이라고 한 것이 바로 오원입니다. 어쨌든 오원 장승업 밑에서 심전(心田) 안중식(安中植, 1861-1919)과 소림(小琳) 조석진(趙錫晉, 1853-1920) 같은 근대 화가들이 배출되었습니다. 심전 안중식 밑으로는 그의 호를 나누어 받은 화가 두 사람이 있습니다. 그의 호가 마음 심자(心)에 밭 전자(田)이므로 그것을 나누어서 마음 심자는 노수현에게 주어 심산(心汕) 노수현(盧壽鉉, 1899-1978)의 호 앞자가 되었고, 밭 전자는 이상범(李象範, 1897-1972)에게 주어 그의 호가 청전(靑田)의 뒷자가 된 것입니다. 그러니까 심전 안중식의 양대 제자가 심산 노수현과 청전 이상범이라고 볼 수 있는데, 이들 세 화가들의 화풍은 장승업계의 화풍을 이어받은 것입니다. 소림 조석진이 안중식보다 나이가 여덟 살 많지만, 안중식이 학문이 좀 더 낫기 때문에 무리에서 리더 역할을 했었습니다. 소림 조석진에겐 외손자 변관식(卞寬植, 1899-1976)이 있습니다. 외손자 변관식은 외할아버지의 호, 소림(小琳)에서 소자(小)를 따서 소정(小亭)이라 호를 짓게 되었습니다. 노수현과 이상범은 각각 서울대학교 미술대학과 홍익대학교 미술대학에서 교편을 잡고 후진을 양성하였습니다. 이와 같이 소치 허련파와 오원 장승업파 양대계파의 영향이 근대는 물론 현대까지도 이어지고 있는 셈입니다.

김정희와 권돈인의 세한도

그러면 조선 말기를 대표하는 인물들의 초상화를 먼저 보겠습니다. 첫번째로 볼 작품은 대원군 이하응 61세 때의 초상(大院君 李昰應 肖像)[도 141]입니다. 인물이 약간 왼편을 향해 앉아 있는 측면관으로 표현되어 있습니다. 대원군의 61세(만 60세) 때인 1880년에 회갑년을 맞아 그려진 것으로 보입니다. 이 초상화를 그린 화가는 희원(希園·喜園) 이한철(李漢喆, 1808-1880 이후)과 이창옥(李昌鈺, 생몰년 미상)이고 장황(裝潢, 표구)을 한 사람은 한홍적(韓弘迪)입니다. 이처럼 피사인물(주인공)의 이름과 나이, 그린 화가들의 이름, 심지어 표구사의 이름까지 구체적으로 밝혀져 있는 경우는 매우 드뭅니다. 19세기 최고의 초상화가였던 이한철이 주관하여 그린 것도 당연하지만 주목됩니다. 자, 그런데 대원군 밑에는 양탄자가 깔려 있습니다. 전에 돗자리가 차지하고 있던 바

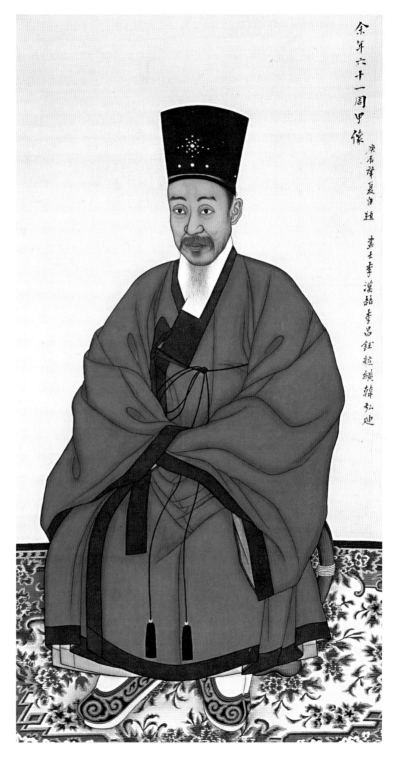

도 141 │ 李漢喆 · 李昌鈺,
〈興宣大院君六十一周甲像〉,
1880년, 絹本彩色,
126.0×64.9cm,
서울역사박물관.

余年六十一周甲像 庚辰孟夏自題 畵士李漢喆李昌鈺粧𢷬韓弘迪

닥을 양탄자가 차지하게 된 것을 보면 이 시기가 서양문물이 밀려왔던 시대임을 깨닫게 합니다. 그리고 음영법이 드러나 보입니다. 대원군은 19세기 말엽의 정치를 좌지우지했던 정계의 대표적 인물입니다.

다음으로는 추사 김정희의 초상화[도 142]입니다만, 두 사람의 초상화는 몇 점씩 남아 있습니다. 한 점도 남아 있지 않은 선비들이 대부분인 것에 비해 말기의 대표적인 인물들의 초상화가 여러 점 남아 있다는 사실은 매우 다행스러운 일입니다. 추사 김정희의 이 초상화를 그린 화가도 왼쪽 대원군의 초상을 그린 이한철입니다. 김정희는 사모를 쓰고 관복을 입고 의자에 앉아 있는데 그의 얼굴을 보면 아주 잘 생겼습니다. 김정희는 이목구비가 수려하고 온화해 보이지만 내면은 누구보다도 강했던 사람입니다. 그는 외유내강(外柔內剛)의 아주 전형적인 인물이라고 생각됩니다. 어떻게 보면 굉장히 카리스마도 있고 독선적인 측면도 있던 인물인데 얼굴은 아주 온화한 모습입니다. 인물 표현에 서양적인 음영법이 잘 나타납니다. 두 초상화 모두 좌안(左顔) 팔분면(八分面)의 상입니다. 시간 관계상 초상화의 화풍에 대해 보다 구체적인 설명을 드릴 수 없어 유감입니다.

추사 김정희의 작품 중 〈세한도(歲寒圖)〉[도 143]는 그의 예술세계를 가장 잘 보여줍니다.[24] 세한도는 후지쓰카 지카시(藤塚鄰,

..........

24 김현권, 「秋史 김정희의 산수화」, 『美術史學研究』240(2003.12), pp.181-219 참조.

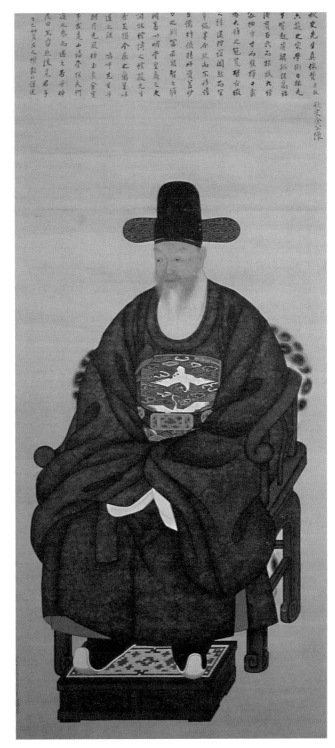

1879-1948)라는 학자와 함께 일제강점기 말에 일본으로 건너갔
으나 서예가 소전(素荃) 손재형(孫在馨, 1902-1981)의 노력과 재력
에 힘입어 국내에 돌아오게 되었습니다. 작품에 많은 찬문도 붙
어 있습니다. 이 세한도의 제작년도가 1844년인데 김정희가 유
배생활에서 서울로 올라온 때가 1849년입니다. 1849년은 김정
희가 서울로 다시 돌아와서 서예가와 화가 8명씩을 데리고 갑·
을을 평가한 해였습니다. 즉 〈세한도〉는 제주도 유배 생활 중에
그린 작품입니다. 김정희의 제자였던 역관 이상적(李尙迪, 1804-
1865)은 항상 스승인 추사를 생각하는 마음에 변함이 없었습니
다. 요즘 머리가 좀 굵어지면 스승을 대수롭지 않게 여기는 이름
만 제자인 사람들이 많이 생기지만 그건 제자다운 제자의 태도가
아니라고 생각합니다. 어쨌든 이상적은 소치 허련과 함께 제자의
표본이라고 할 수 있습니다. 사람이 불행해지면 어떤 사람이 진
정으로 나를 생각해주는지 알 수가 있습니다. 정승집에 초상이

나면 강아지가 더 대접을 받는다는 말이 있듯이, 사람이 높은 자리에 있다가 상(喪)을 당해 죽으면 그래선 안 되는데, 그날로 태도가 돌변하는 사람들이 수두룩합니다. 추사 김정희가 제주도에 유배되어 고난에 처해 있을 때 늘 잊지 않고 찾아온 제자가 바로 이상적이었습니다. 그래서 1844년에 추사 김정희가 '세한연후지송백지후조(歲寒然後 知松柏之後凋),' 추위가 닥쳐와야 소나무와 전나무의 이파리가 쉽게 떨어지지 않는다는 것을 알 수가 있다는 글을 적었습니다. 말하자면, 어려움을 당해봐야 자기를 진심으로 위해주는 사람이 누구인지를 알 수가 있다는 뜻입니다. 앞쪽 좌우에 그려져 있는 것이 전나무와 소나무입니다. 그 사이를 가로질러 집이 한 채 들어서 있습니다. 집의 표현을 보면 선 하나 똑바르지 않고 들쭉날쭉하지 않습니까? 이 작품을 추사가 그리지 않았다면 명품이라고 할 이유가 없어보입니다. 기법적인 측면에서 따지고 말고 할 것도 없어보이죠. 그런데 그 어느 누구도 이 그림을 형편없는 그림이라 말하는 사람은 없습니다. 비록 기법적인 측면에서 완성도가 높아 보이지 않는 작품이지만, 그럼에도 불구하고 높이 평가 받는 이유는 바로 그림에 정신적인 측면이 듬뿍 투영되어 있기 때문입니다. 나중에 오원 장승업에 대해서도 말씀드리겠습니다만, 사상과 철학이 부족한 사람의 그림과 사상이 풍부한 사람의 그림은 다릅니다. 본래 그림과 사람은 다 정신과 기량에 따라서 다르게 나타난다고 생각이 됩니다만, 이 작품은 전형적인 사의화의 진수를 드러내는 그림이기 때문에 사의화의 대

표작으로 꼽히고 있습니다. 그리고 꾸덕꾸덕한 붓이 그림에 사용
되었는데, 이를 갈필법(渴筆法)이라고 합니다. 이 갈필법은 중국
의 경우에 원나라 말기에 활동했던 문인화가들이 주로 사용했던
필법입니다. 조선 말기에 역시 남종화를 최고로 여겼기 때문에
화가들이 채색을 거의 쓰지 않고 갈필을 많이 구사하였습니다.

이와 동일한 주제의 그림을 친구인 이재(彝齋) 권돈인(權敦仁,
1783-1859)도 그렸습니다〔도 144〕.[25] 그런데 권돈인의 경우에는 필
묵이 좀 더 습윤하며, 오히려 김정희의 〈세한도〉보다도 기법적인
측면에서 낫다고 해도 과언이 아닙니다. 그렇지만 김정희의 그
림보다 권돈인의 것이 낫다고 말하는 사람은 없습니다. 왜냐하면
그만큼 김정희가 표출한 극도로 응축된 미의 세계가 그림에 넘치
도록 투영되어 있기 때문입니다. 아무튼 〈세한도〉가 김정희와 권
돈인 두 친구 사이에서 그려졌던 것을 볼 수 있습니다.

..........

25 권혁룡, 「彝齋 권돈인의 작품 연구」(수원대학교 석사학위논문, 2010) 참조.

조정규 / 이한철 · 유숙 · 유재소의
이원적(二元的) 산수화

그런데 여기서 한 가지 유념해주실 것은 김정희의 영향이 말기 화단을 석권하기 전까지는 조선 후기 김홍도의 화풍이나 전대의 진경산수화풍을 소극적으로나마 계승하여 그리는 일부 화가들이 활동하고 있었다는 사실입니다. 지금 잠시 소개하는 화가들이 그들입니다.

지금 보시는 두 작품은, 하나는 임전(琳田) 조정규(趙廷奎, 1791-?)의 〈보덕굴(普德窟)〉[도 145]이고 또 하나는 희원 이한철(李漢喆, 1808-1880 이후)의 〈의암관수도(倚巖觀水圖)〉[도 146]입니다. 조정규는 화원으로 뒤에 소개할 조석진의 할아버지입니다. 조정규는 연배로 보면 조선 후기의 말엽이나 조선 말기의 초엽에 활동한 인물로 볼 수 있으나 말기의 인물로 간주하여 이 대목에서

도 145 │ 趙廷奎, 〈普德窟〉,
《金剛山八曲屛》中, 1860년,
紙本淡彩, 108.0×48.0cm,
개인 소장.

도 146 | 李漢喆,
〈倚巖觀水圖〉, 19세기,
紙本淡彩, 26.8×33.2cm,
국립중앙박물관.

소개하고자 합니다. 그래야 손자 조석진과의 연계가 자연스러울 것이기 때문입니다. 조정규는 어해도(魚蟹圖)의 대가이기도 했습니다. 이 두 점은 모두 조선 후기 단원 김홍도 화풍의 영향을 받은 흔적을 보여줍니다. 조정규의 〈보덕굴〉은 금강산을 그린 병풍 그림의 하나로 전시대인 조선 후기, 18세기의 진경산수화풍, 그중에서도 김홍도 화풍의 영향을 보여줍니다. 필묵법이 야무지지 못하고 뭉글뭉글한 것이 차이입니다.

이한철은 앞서 보았던 대원군 이하응의 초상화와 추사 김정

희의 초상화, 헌종(1846년), 철종(1852년), 고종(1872년)의 어진을 그린 화원입니다.[26] 그런데 우리나라 산수화를 위한 강의이기 때문에 초상화에 대한 얘기는 되도록 안 하겠습니다만, 좌우간 동양 한·중·일 3국 중에서 한국은 초상화가 가장 높은 수준으로 발달했던 나라입니다.[27] '터럭 한 올이라도 조상과 닮지 않으면 나의 조상이 아니다'라 할 정도로 극사실주의적인 경향이 초상화에 반영되었을 뿐만 아니라 피사인물(被寫人物)의 교양과 성격이 전부 드러나도록 그려졌는데, 이를 전신사조(傳神寫照)라고 합니다. 이한철은 19세기의 가장 대표적인 초상화가이자 산수화가입니다. 지난 시간에 소개한 바 있습니다만 18세기 최고의 초상화가인 화산관(華山館) 이명기(李命基, 생몰년 미상)와 비교됩니다.

이한철이 그린 〈의암관수도〉는 초상화와는 전혀 딴판이죠? 그런데 이한철은 인물과 나무의 표현 방법에서 전부 단원 김홍도의 전통을 이어받고 있으면서도 김홍도보다 먹을 습윤하고 진하게 쓰는 차이를 보여줍니다. 이처럼 19세기의 회화들이 한꺼번에 전부 추사 김정희 계통으로 바뀐 것은 아니라고 할 수 있습니다. 추사 김정희의 영향이 지배하기 시작했던 시기에도 부분적으

.........

26 윤경란, 「李漢喆 회화의 연구」(한국학중앙연구원 석사학위논문, 1996); 최희정, 「希園 李漢喆 회화 연구」(동국대학교 석사학위논문, 2014) 참조.
27 안휘준, 「한국의 초상화」, 『한국 회화의 이해』(시공사, 2000), pp. 37-56; 조선미, 『韓國의 肖像畵』(열화당, 1983) 및 『한국의 초상화: 形과 影의 예술』(돌베개, 2009) 참조.

로는 18세기의 전통이 계승되고 있었음을 이러한 예들을 통해서 엿볼 수가 있습니다. 18세기 김홍도 화풍의 영향이 말기인 19세기까지도 강하게 미치고 있었음도 확인됩니다. 전통의 계승과 새로운 경향의 대두가 교차되고 있었다는 점이 엿보입니다.

그리고 이 〈방화수류도(訪華隨柳圖)〉는 '버드나무 길을 따라 꽃을 찾아 간다'는 소재를 다룬 그림으로 역시 이한철의 작품인데 전반적으로 김홍도의 화풍을 따랐으면서도 먹을 쓰는 방법은 이전의 작품과 아주 다릅니다(도 147). 이렇게 먹을 뭉글뭉글하게 쓰는 방법이 후에 이색화가로 분류되는 홍세섭 계열의 화풍으로 계승이 되지 않았나 하는 생각이 듭니다. 어쨌든 나무를 그리는 방법 등이 전부 단원 김홍도 계통의 화풍을 이은 것입니다.

자 그런데, 이 그림을 그린 똑같은 화가 이한철이 옆의 〈죽계선은도(竹溪僊隱圖)〉도 그렸습니다(도 148). 만약에 희원(希園)이라는 이한철의 호를 포함한 조희룡의 찬문이 없다면, 이 두 그림과 앞의 추사 김정희 초상화를 포함한 3점이 같은 화가의 작품이라고 누가 생각할 수 있겠습니까? 분명 이한철이 그린 진작들임에도 불구하고 말입니다. 특히 오른쪽 이 그림은 〈죽계선은도(竹溪僊隱圖)〉라고 되어 있는데, 이는 이한철이 추사 김정희에게 바쳐 평가를 받았던 작품입니다. 여기에 찬문을 쓴 사람은 추사파(秋史派) 또는 김정희파의 연장자인 우봉 조희룡이라고 하는 화가입니다. 조희룡의 작품에 대해서는 뒤에 소개해드리겠습니다. 그런데 추사 김정희가 조희룡에 대해서 영 시큰둥해하며 높이 평

도 147 | 李漢喆,
《訪華隨柳圖》, 19세기,
紙本淡彩, 131.0×53.0cm,
국립중앙박물관.

도 148 │ 李漢喆, 〈竹溪僊隱圖〉,
19세기, 絹本水墨,
72.5×34.0cm,
삼성미술관 리움.

가하지 않았습니다. 김정희는 허련에 대해서는 압록강 이동에 최고라고, 그를 따를 자가 없다며 높이 평가하면서도 허련보다 실력이 뒤지지 않았던 조희룡에 대해선 아주 냉담했습니다. 그래서 제가 도대체 추사가 왜 우봉 조희룡을 낮게 평가했는지 알 수 없다고 얘기했더니 돌아가신 대표적 서예가 여초(如初) 김응현(金膺顯, 1927-2007) 선생이 "아 그거야 고양이가 호랑이 흉내를 내니깐 그런거지"라고 일갈하셨습니다. 추사 입장에서 보면 조희룡이 자기 흉내를 내는 인물이었기 때문에 그런 것 아니었겠냐는 뜻이었습니다. 어쨌든 이한철은 추사한테 잘 보이기 위해서 이렇게 남종화의 전형적인 모습으로 정성껏 그렸습니다. 비단 이한철만이 아니라 나머지 7명의 화가들도 모두 똑같이 추사의 취향에 따라 작품을 그렸습니다. 계속 소개하겠습니다만, 추사의 권위가 얼마나 높았는지, 그리고 그의 영향력이 얼마나 지대했었는지를 이들 직업화가 출신들이 그린 사의적 남종산수화들을 통해서 다시 한 번 확인할 수 있습니다. 이 그림은 아주 깔끔하고 매끄럽게 표현되어 있어, 격조가 상당히 높은 남종화 그림입니다. 단원 김홍도풍의 그림 〈방화수류도〉와 판이한 양상을 드러냅니다. 문인 평론가인 김정희를 두려워하고 그에게 잘 보이기 위해 최선을 다한 흔적이 엿보입니다. 추사 김정희의 지대한 영향력을 다시 한번 느끼게 됩니다.

하지만 조선 말기에 진경산수화가 전혀 안 그려진 것은 아닙니다. 혜산(蕙山) 유숙(柳淑, 1827-1873)이 세검정 일대를 그린

洗劍亭

〈세검정도(洗劍亭圖)〉[도 149]가 그 예의 하나입니다.[28] 바로 옆의 그림에는 내원(內院)이라고 쓰여 있는데, 이는 아마 내의원(內醫院)을 그린 것으로 생각됩니다[도 150]. 앞서 살펴본 그림은 진경산수를 그렸음에도 불구하고 겸재 정선 일파의 진경산수화들에 비해서 격조가 많이 떨어지고 메말라 보입니다. 말하자면 진경산수화의 전통이 표면적으로는 계승되고 있었지만 그 진수(眞髓)를 계승하진 못했다고 볼 수 있을 것 같습니다. 혜산 유숙은 제법 영향력이 컸던 인물이며 그의 아들 유영표(劉英杓, 1852-?) 역시 화가였습니다.

.........

28 유옥경, 「蕙山 柳淑(1827-1873)의 회화 연구」(이화여자대학교 석사학위논문, 1995) 참조.

유숙의 〈계산추색도(溪山秋色圖)〉〔도 151〕 역시 남종화계통의 그림으로 몇 그루 서 있는 나무들의 모습이라든가, 산을 그리는 방법이라든가, 필묵법이라든가 모든 것이 북종화가 아니라 남종 화풍을 구사한 것입니다.

이러한 화풍을 구사한 사람이 오른쪽 그림 〈소림청장도(疎林 晴嶂圖)〉를 추사에게 바쳐 평가를 받았습니다〔도 152〕. 이 작품 또 한 우봉 조희룡이 써넣은 찬문이 아니었다면 혜산 유숙의 작품이 라고 볼 수 없을 정도로 아주 판이한 화풍을 보여줍니다. 유숙은 산 위에 남종화가들이 즐겨 그린 둥글둥글한 반두(礬頭)들을 그 려넣었습니다. 그림의 모든 부분과 요소들이 남종화법으로 표현 되어 있습니다.

그리고 유재소(劉在韶, 1829-1911)라고 하는 화가도[29] 『예림 갑을록』에 기록된 8명 중 한 사람인데, 미법산수(米法山水)화풍으로 산수화를 그렸습니다(도 153). 미법산수라고 하는 것은 쌀알을 옆으로 눕힌 것 같아서 미법이라고 부르는 것으로 잘못 생각할 수도 있지만, 이는 전에도 조선 초기의 산수화를 강의할 때 이미 말씀드린 것처럼 북송대의 쌀 미(米)자를 성으로 가진 부자(父子) 서화가인 미불(米芾, 1051-1107)과 미우인(米友仁, 1090-1170)의 성을 따서 붙인 명칭입니다. 그들은 습윤한 붓을 눕혀서 점을 찍어 그림을 완성하는 화법을 발전시켰습니다. 송 휘종(徽宗, 재위 1100-1125) 같은 사람은 미법산수를 아주 좋아하지 않았습니다. 송 휘종은 극사실주의적인 정밀묘사를 좋아했던 사람이기 때문에, 이와 같은 그림은 대충대충 그리는 그림이 아니냐며 싫어했습니다. 어쨌든 북송대에 형성되었던 미법산수화풍이 그 다음 남송, 원대, 명·청대, 현대까지 이어지고 있는 것인데, 동양화에 있어서 이처럼 화풍의 전통이 수백 년 이어지는 경우가 드물지 않습니다. 중국에서 미법산수화는 물론, 이곽파(李郭派) 화풍의 경우 청나라까지 계승되었고, 남송대의 마하파(馬夏派) 화풍도 중국 후대는 말할 것도 없고 일본으로 전해져 근대까지 계승이 되었습니다. 그러니까 하나의 화풍이 수백 년 이어져 내려온다 해도 이상할 것이

.........

29 윤현진, 「劉在韶(1829-1911)의 회화 연구」(성균관대학교 석사학위논문, 2005) 참조.

도 153 | 劉在韶,
〈米法山水圖〉, 19세기,
紙本淡彩, 19.1×23.5cm,
국립중앙박물관.

없으며, 수백 년 내려가더라도 화가마다 화풍이 다르게 변하여 표현되니까 이는 큰 문제가 아니라고 생각합니다. 마치 유럽에서 형성된 인상파(Impressionism) 화풍이 우리나라 현대의 화단에까지 전파되고, 이대원(李大源, 1921-2005) 선생 같은 화가들에 의해서 재창출된 모습으로 이어진 것과 비슷한 현상이라 하겠습니다. 유재소는 이런 미법산수를 그렸는데 근농원담(近濃遠淡), 즉 가까이에 있는 것은 진한 묵법을 써서 그리고 멀리 있는 것은 연한 먹을 써서 거리감을 나타내는 기법을 구사했습니다.

이런 미법산수화를 그린 똑같은 화가가 추사 김정희에게 오른쪽의 그림 〈추수계정도(秋水溪亭圖)〉[도 154]를 그려 바쳤습니다. 그의 미법산수화와 달리 대단히 담백하고 깔끔한 그림입니다. 김정희 안목에 들 만한 작품입니다. 거듭 말씀드리지만, 추사 김정

도 154 │ 劉在韶,〈秋水溪亭圖〉,
19세기, 絹本水墨,
72.5×34.0cm,
삼성미술관 리움.

희의 영향이 얼마나 절대적이었는가 하는 것을 이러한 작품들을 통해서 거듭 확인할 수 있습니다.

이상 소개드린 화가들은 조정규만 빼고는 모두 김정희의 영향권에 있었으면서도 다른 한편으로는 김홍도 화풍, 진경산수화풍, 미법산수화풍 등을 구사했다는 사실을 공유하고 있습니다. 부분적으로는 조선 후기 산수화를 계승했다고 볼 수 있습니다.

조희룡과 전기의 산수화

추사 김정희를 따랐던 화가들 중에 연배가 제일 높은 화가는 바로 우봉(又峰) 조희룡(趙熙龍, 1789~1866)입니다.[30] 그는 조선 후기의 진경산수화나 추사 이외의 다른 어떤 화가의 영향도 따르지 않았습니다. 추사만 따랐습니다. 나이로 보면 조희룡은 김정희보다 불과 3년 연하일 뿐입니다. 신분만 같았다면 두 사람은 친구 관계가 가능했을 것입니다. 조희룡이 중인 출신이어서 명문 사대부였던 추사에게 굽히고 따랐던 것입니다. 우봉 조희룡의 작품을 보면, 특히 글씨체는 추사체와 거의 같아서 어떤 경우에는 이게 우봉 글씨인지, 추사 글씨인지 주의 깊게 보지 않으면 혼동될 정도로 비슷합니다. 제자가 스승을 존경하다 보면 글씨체도 닮고

..........

30 이 장의 주16 참조.

헤어스타일도 닮는 경우가 있습니다만, 우봉 조희룡도 추사 김정희를 많이 존경했기 때문에 우봉의 글씨가 누구보다도 추사의 글씨와 닮은 서체가 되었다고 생각합니다. 모든 면에서 조희룡은 김정희의 영향을 누구보다도 크게 받은 인물이었다고 볼 수 있습니다. 그는 소치 허련과 함께 김정희파의 양대 기둥이라 하겠습니다.

이것은 조희룡의 대표작인 〈매화서옥도(梅花書屋圖)〉[도 155]라는 그림인데, 매화꽃이 눈송이처럼 피어 있고 그 밑에 서옥(書屋)이 있으며 그 서옥 안에 선비가 앉아 책을 읽고 있는 모습이 그려졌습니다. 이 '매화서옥'이라는 주제는 조선 말기에 많이 그려졌습니다.[31] 그런데 도대체 매화꽃 속에 자리 잡은 서재, 서옥을 왜 사람들이 조선 말기에 많이 그렸는지 의문이 듭니다. 역사적으로 보면 중국의 경우에 이미 이성(李成, 919-967)이라는 화가가 〈매화서옥도〉를 그렸던 것을 『개자원화전(芥子園畵傳)』을 통해 확인할 수 있습니다. 즉 '매화서옥'은 역사가 굉장히 오래된 주제인데 왜 갑자기 조선 말기에 와서 여러 화가들에 의해서 빈번하게 그려지게 되었는지 그 사상적 배경이 굉장히 궁금합니다. 문학사 쪽에서 해결해 주었으면 하고 기대하는 하나의 학문적 과제입니다. 화가들이 왜 하필 이 시대에 매화서옥도를 자주 그렸는지 밝힌 글이 눈에 띄질 않습니다. 그래서 제 개인적으로는 조

.........

31 이혜원, 「조선말기 梅花書屋圖 연구」(이화여자대학교 석사학위논문, 1999) 참조.

도 155 | 趙熙龍, 〈梅花書屋圖〉,
19세기, 紙本淡彩,
106.1×45.1cm, 간송미술관.

선 말기가 굉장히 어지러웠던 시대였기 때문에 우국충정(憂國衷情)을 그림에 담은 것이 아닌가 하는 막연한 생각을 하곤 했습니다. 혹은 은둔사상을 반영한 것일지도 모릅니다.[32] 아니면 김정희의 영향하에 선비문화를 동경하고 따랐던 결과인지도 모르겠습니다. 어느 것이 맞는 얘기인지는 이 시대의 확실한 자료가 발견되어야 밝혀질 것이라 생각이 됩니다. 그런데 조희룡의 이 그림은 전에 봤던 어떤 그림과도 다른 화풍을 보여줍니다. 산이 절벽처럼 솟아올라 있으며, 옹색한 공간의 한 쪽에 서옥이 정면으로 위치하지 않고 〈세한도〉에서처럼 엇비슷하게 자리를 잡고 있습니다. 이러한 예는 이미 18세기의 심사정의 그림에서도 본 바가 있습니다. 매화꽃송이들이 하얗게 흐드러져 있는데, 붓질도 글씨를 막 부스러뜨려 확 흩뿌려버린 것 같은, 서양 사람들이 말하는 캘리그라픽(calligraphic)한 서예적 필묵법이 구사되었습니다. 이처럼 이 그림은 전에 봤던 그림들과는 판이하게 다른데, 조희룡을 필두로 하여 〈매화서옥도〉가 전기, 유재소 등 여러 화가들에 의해서 그려지게 되었습니다. 조희룡은 남종화풍 이외에 진경산수화나 북종산수화는 일절 그리지 않았습니다. 그런 의미에서 그는 누구 못지 않은 추사 김정희파 화가라 하겠습니다. 그래서 연

.........

32 중국 청대의 매화서옥도 중에는 매화를 부인으로 삼고 학을 자식으로 삼아[梅妻鶴子] 은둔하여 살았던 송대 임포(林逋, 967-1028)의 시를 옮겨 적은 작품도 있어서 은둔사상을 반영한 것이 아닐까 추측되기도 합니다. 이수미, 「조희룡 회화의 연구」(서울대학교 석사학위논문, 1991), pp. 59-63 참조.

배가 올라감에도 불구하고 맨 앞에서 소개하지 않고 이 시점에서 소개하게 되었습니다.

　다음의 두 그림은 모두 고람(古藍) 전기(田琦, 1825-1854)가 그린 작품들입니다. 전기는 굉장히 젊은 나이(만 29세)에 세상을 떠났는데 죽기 전에 여러 가지 화풍을 구사하고 실험을 거듭한 화가였습니다.[33] 전기는 너무 일찍 죽었기 때문에 어떤 한 가지 스타일로 대표되는 인물은 아닙니다. 그러나 그도 조희룡처럼 남종화만 추구하였습니다. 흔히 예술가와 학자는 오래 살아야 된다고 합니다. 그럼 다른 직업군에 있는 사람은 일찍 죽어도 된다는 말이냐? 그런 뜻은 절대로 아닙니다. 다른 직업에 계신 분들도 오래 사셔야 하지만, 특히 예술가와 학문 분야에 있는 인물들은 오래 살아야 예술과 학문이 농익기 때문입니다. 중국에서는 실제로 옳고 그름을 떠나 얼마나 오래 살았느냐를 가지고 사람을 평가하는 경향도 있었습니다. 원말 사대가의 한 사람인 황공망(黃公望, 1269-1354)처럼 각별하고 뛰어난 화가는 7-80대를 다 넘어 살고, 조맹부(趙孟頫, 1254-1322)처럼 우수한 사람은 5-60대까지 살고 그렇지 못한 사람은 더 일찍 죽는다고 여겼습니다. 예술이나 인문학은 수십 년간 공부하여 무엇인가 쌓여야만 비로소 자신의 예술이나 학문을 일구어낼 수 있기 때문에 예술가나 학자들이 오래 살기를 바라는 측면이 없지 않다고 생각합니다. 그런데 고

.........

33　노소영, 「고람 전기의 회화 연구」(홍익대학교 석사학위논문, 1981) 참조.

람 전기는 앞서 소개했듯이 『예림갑을록』을 찬하기도 했을 정도
로 학문과 그림에 뛰어난 재능을 지니고 있던 사람인데 너무 일
찍 죽었습니다. 정말 안타까운 일입니다. 어쨌든 이 〈매화초옥도
(梅花草屋圖)〉〔도 156〕에도 눈송이가 날리는 것처럼 매화가 만발한
낮은 산 속에 빗겨 놓인 서재가 하나 그려져 있는데 그 속에 앉아
있는 선비의 모습이 보입니다. 서재로 향한 다리 위에는 붉은 옷
을 입은 인물이 다가오고 있어서 눈길을 끕니다. 전반적으로 조
희룡의 〈매화서옥도〉와 일맥상통한다고 볼 수 있습니다. 조희룡
과 전기의 작품들에서 모두 서재를 대각선으로 빗겨서 그렸는데,
이것은 추사 김정희의 〈세한도〉에서도 그렇게 되어 있습니다. 중

국 명·청대에도 정면으로 표현된 집보다는 빗겨 놓인 모습으로 집을 그린 사례가 많았습니다. 그래서 그 영향과도 무관하지 않으리라고 봅니다. 그런데 전기의 그림 우측 하단에 "역매인형 초옥적중(亦梅仁兄 草屋笛中)"이라고 쓰여 있습니다. 역매(亦梅)는 한 역관(漢譯官)이었던 오경석(吳慶錫, 1831-1879)의 호입니다. 따라서 이 그림은 오경석이 초옥의 서재에서 피리를 불고 있는 모습을 그린 그림임을 알 수 있습니다. 오경석은 위창(葦滄) 오세창(吳世昌, 1864-1953)의 부친이고 오세창은 『근역서화징(槿域書畵徵)』이라는 저작을 남긴 20세기 전반기 최고의 감식가(鑑識家)이자 수집가였습니다.[34] 이름난 서예가이기도 합니다. 3·1운동 때에는 독립선언서에 서명했던 33인 중 한 분입니다. 오세창 선생의 영향을 받아 간송(澗松) 전형필(全鎣弼, 1906-1962) 선생과 이동주, 즉 이용희(李用熙, 1917-1997) 선생이 서화 쪽에 많은 조예 깊은 업적들을 남기게 되었습니다. 이처럼 여러 화가들이 담채까지 곁들인 참신한, 그러면서도 의미심장한 주제의 매화서옥도를 종종 그렸음을 알 수 있습니다.

그런데 같은 고람 전기가 지금 보시는 것처럼 판이하게 다른 두 작품을 그렸습니다. 〈계산포무도(溪山苞茂圖)〉〖도 157〗라는 이 그림이 〈세한도〉 계통의 그림이라는 것을 아무도 부인할 수는 없

........

34 홍선표, 「吳世昌과《槿域書畵徵》,《국역 근역서화징》(시공사, 1998)」, 『美術史論壇』7(1998), pp. 331-336 참조.

도 157 │ 田琦, 〈溪山苞茂圖〉,
19세기, 紙本水墨,
24.5×41.5cm,
국립중앙박물관.

을 것입니다. 간결하고 사의적인 표현과 지두화법을 구사하고 글씨체도 추사체를 따른 점에서 전기가 추사 김정희의 영향을 듬뿍 받은 사실을 이 작품을 통해서 엿볼 수 있습니다. 그러나 이 작품을 자세히 보면 붓으로 그렸다고 보기는 어렵다고 생각됩니다. 물론 붓을 두 자루 들고 그릴 수도 있었겠지만, 이 그림은 버들가지나 수수깡을 이용해 그린 '지두화' 범주에 들어가는 그림으로 볼 수 있을 것 같습니다.

이렇게 그리던 사람이 오른쪽에 보이는 전혀 다른 〈추산심처도(秋山深處圖)〉[도 158]를 추사 김정희한테 그려 바쳐 평가를 받았습니다. 〈계산포무도〉와는 정반대로 이 작품은 잘 다듬어지고 차분한 느낌을 줍니다. 역시 김정희의 눈에 들고자 노력한 흔적이

도 158 ｜ 田琦,〈秋山深處圖〉,
19세기, 絹本水墨,
72.5×34.0cm,
삼성미술관 리움.

역력합니다. 이러한 사례를 통해서 한 사람의 화가가 서너 가지의 각각 다른 화풍을 구사했던 사실을 볼 수 있습니다. 옛날 조선 초기에는 한 사람의 화가가 안견파(安堅派) 화풍만을 주로 그렸고, 조선 중기가 되면 안견파 화풍과 절파계(浙派系) 화풍을 그렸으며, 후기에 오면 진경산수화나 남종화를 그렸습니다. 조선 말기에는 어떤 한 명의 화가가 몇 가지 다양한 화풍을 구사했을 가능성도 있기 때문에, 한 가지 화풍만으로 그를 단정하는 것은 곤란하다고 생각합니다. 조선 말기의 고람 전기와 같은 경우가 특히 그 점을 잘 말해준다고 볼 수 있겠습니다.

허련과 호남화단의 산수화

그 다음 소치(小癡) 허련(許鍊, 1809-1892)의 그림입니다.[35] 위쪽에 "방예운림 죽수계정(倣倪雲林 竹樹溪亭)"이라고 쓰여 있습니다[도 159]. 예(倪)는 원말 사대가 중의 한 사람인 예찬(倪瓚, 1301-1374)이라는 문인화가의 성이고 운림(雲林)은 예찬의 호입니다. 그래서 소치 허련이 진도에 운림산방(雲林山房)을 짓고 그 당호(堂號)를 운림이라 한 것은 그가 예찬의 영향을 많이 받았기 때문입니다. 또 호를 소치(小癡)라고 했던 것은 원말 사대가 중의 또 다른 대가인 황공망, 대치(大癡)의 영향을 받은 결과라 볼 수 있습니다. 그래서 소치 허련의 그림에서 황공망 화풍과 예찬 화풍이 가장 많

.........

35 도미자, 「소치 허련의 산수화」, 『考古歷史學誌』13·14(1998. 7), pp. 43-75 참조. 이밖에 이 장의 주 20 참조.

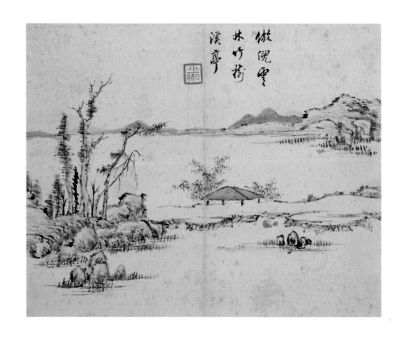

이 참조되고 중요한 역할을 했다고 생각합니다. 이 그림에서 허련
은 예찬의 〈죽수계정도(竹樹溪亭圖)〉를 방하여 그렸다고 밝혔습니
다. 꾸덕꾸덕한 갈필법을 썼다든가, 산수 전체를 아주 간결한 구
성으로 그려냈다든가, 근경에 정자와 몇 그루의 종류가 다른 나무
들을 그려넣었다든가 하는 점들은 예찬의 영향을 말해줍니다. 그
런데 예찬은 사실 산을 그릴 때 절대준법(折帶皴法)이라는 준법을
늘 구사했지만, 소치 허련은 전형적인 절대준법은 거의 구사하지
않아 차이를 드러냅니다. 비록 산을 그릴 때 ㄱ자형의 절대준 느
낌이 나는 듯한 표현을 구사했지만, 허련이 자기 나름대로 재해석
하여 그렸다고 생각됩니다. 그런데 예찬은 정자를 그리되 절대로
사람은 그리지 않았습니다. 그는 친구가 왔다 가도 앉았던 자리

도 160 | 許鍊,
〈倣阮堂山水圖〉, 19세기,
紙本水墨, 31.0×37.0cm,
개인 소장.

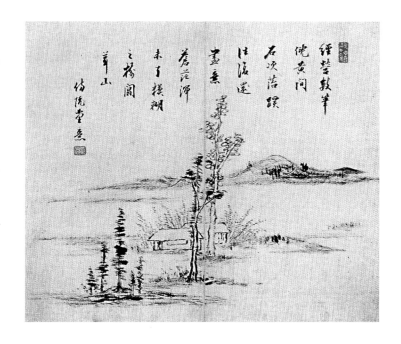

를 걸레로 박박 문질러내야만 직성이 풀리던 결벽주의자였으며,
나라가 몽고족에게 망한 것을 비관하여 배를 타고 유랑생활을 했
던 사람입니다. 그 때문인지 그의 산수화는 그렇게 담백하고 격조
가 높습니다. 아마도 그러한 사람이었기 때문에 자신의 그림에 속
진의 사람을 그려넣고 싶은 생각이 전혀 없었을 것입니다. 그러나
그의 영향을 받은 명나라의 오파(吳派)의 개조인 심주(沈周, 1427-
1507)의 경우에는 정자를 그릴 때 사람을 그려넣었습니다. 그러
니까 예찬처럼 사람을 기피하는 경향은 심주에게서는 없어졌다
고 볼 수 있겠죠? 염세주의자(厭世主義者)로서의 예찬의 생각은 그
림에 뚜렷하게 반영되었는데, 소치도 작품에 사람을 그려넣지 않
던 예찬의 작품세계를 그대로 반영하였다고 볼 수 있습니다.

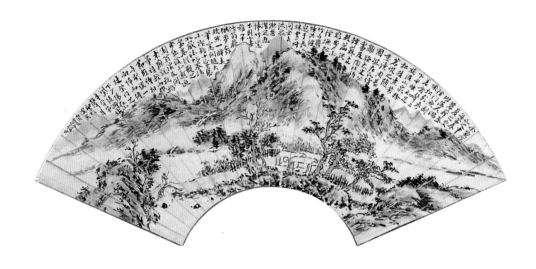

그런데 허련의 또 다른 작품을 보면 "방완당의(倣阮堂意)"라
고 적혀 있습니다(도 160). '완당선생의 뜻을 방했다'라고 하는데,
옆에 있는 〈죽수계정도〉와 엇비슷하죠? 그런데 여기에서는 갈필
법이 조금 더 두드러져 있습니다. 예찬의 필법과 좀 더 닮은 모양
입니다만, 어쨌든 추사 김정희가 예찬과 똑같이 소치 회화의 세
계에 절대적인 영향을 미쳤던 사실을 알 수 있습니다.

다음은 서울대학교박물관 소장품의 선면화(扇面畵)로, 나대
경(羅大經, 1196-1242)의 글이 위에 적혀 있는데 소치 허련의 원
숙한 시기의 작품이라고 생각됩니다(도 161). 약간 거친 필법과 점
점 짙어지는 묵법, 그리고 푸르스름한 설채법이 그림에 두드러져
보입니다.

〈추강만촉도(秋江晚矚圖)〉역시 추사 김정희에게 그려 바친
작품입니다(도 162). 〈추강만촉도〉는 아주 담백하고 간결하면서도

도 162 │ 許鍊, 〈秋江晚眺圖〉,
19세기, 絹本水墨,
72.5×34.0cm,
삼성미술관 리움.

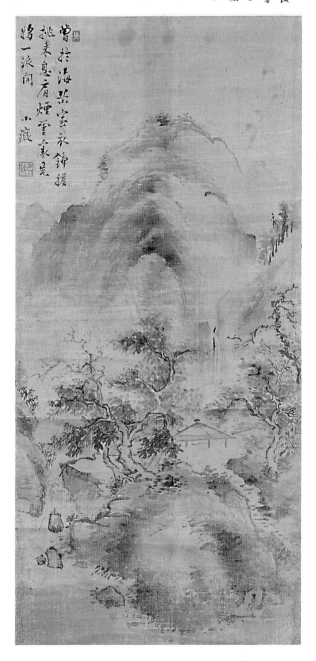

격조가 있는 그림인데, 산을 그린 모습을 보면 허련이 헌종(憲宗, 재위 1834-1849) 앞에서 그린 그림 중의 일부가 이러한 스타일입니다. 이 작품은 1894년 작품입니다만, 허련의 경우에도 김정희의 눈에 들도록 최선을 다하여 그린 결과라 하겠습니다. 이상 간략하게 소개한 바와 같이 허련도 다양한 화풍을 구사했던 사실을 알 수 있습니다.

소치 허련의 화풍은 아들 허형(許瀅, 1862-1938)과 손자 허건(許楗, 1907-1987) 등에게 가법으로 전해지고 일파를 이루게 되었습니다. 이들과 허형의 제자였던 의재(毅齋) 허백련(許百鍊, 1891-1977)은 현대에도 자손들을 중심으로 하여 호남화단에 적지 않은 영향을 미쳤습니다. 허백련은 20세기 한국 산수화의 4대가로 꼽힙니다. 화풍은 뒤에 소개하겠습니다.

박인석과 조중묵의 산수화

김정희를 따르던 화가들 중에 『예림갑을록』에 올라 있는 여덟 명의 화가들이 특히 관심을 끄는데 그중 여섯 명은 이제까지 이렇게 저렇게 소개를 드렸습니다. 그러나 세 명만은 아직 소개가 안 되었습니다. 그 세 명은 바로 박인석(朴寅碩, 생몰년 미상)과 조중묵(趙重默, 생몰년 미상), 그리고 김수철(金秀哲, 생몰년 미상)입니다. 박인석과 조중묵 두 사람은 모두 화원으로서 1846년에 헌종어진(憲宗御眞)을 도사했고 김정희파에 속했었다는 사실 이외에는 별로 알려진 것이 없습니다. 박인석이 그린 〈고촌모애도(孤村暮靄圖)〉〔도 163〕와 조중묵의 작품인 〈추림독조도(秋林獨釣圖)〉〔도 164〕, 두 작품 모두 앞서 소개드린 여섯 명의 화가들이 김정희에게 평가를 받기 위해 제출했던 작품들과 마찬가지로, 두 화가는 첫째, 수묵만을 써서 남종산수화의 세계를 추구하였고, 둘째, 김정희로부터 호

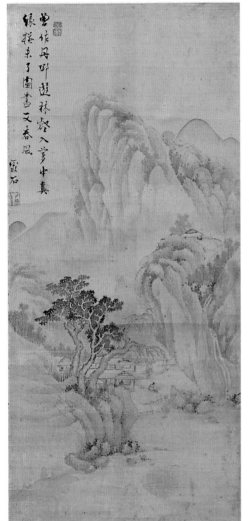

평을 듣기 위해 최선을 다했으며, 셋째, 결과적으로 깔끔하고 담백한 사의적 작품을 낳게 되었다고 볼 수 있습니다. 학문이 깊지 않던 화원들이나 중인출신 직업 화가들이 모두 이처럼 제법 높은 경지의 남종산수화를 창출했다는 사실은 매우 괄목할 만한 일입니다. 추사 김정희의 안목과 영향이 있었기에 가능했던 일일 것입니다. 그런데 흥미로운 일은 이들 여덟 명의 화가들이 대부분 김정희에게 그려 바쳤던 작품들 이외에는 자신들의 본래의 화풍을 크게 구애받지 않고 자유롭게 구사하였다는 사실입니다. 그들에게는 김정희의 세계는 큰 교훈인 동시에 버거운 부담이었던 것으로 느껴집니다. 김정희의 평가를 받았던 여덟 명의 화가들 중에서 그의 영향을 되도록 덜 받으려 했던 인물이 다음에 소개드릴 김수철입니다.

김수철·김창수·홍세섭의 이색산수화

조선 말기 화단에서 독특한 화풍을 창출한 인물로 북산(北山) 김수철(金秀哲, 생몰년 미상)이 주목됩니다.[36] '이색(異色)화풍'이라는 말은 제가 저의 첫 번째 저서인 『한국회화사』(일지사)를 1980년에 출간할 때 처음으로 붙인 명칭입니다. 이 용어는 학계에서도 아무런 이의 없이 인정받고 있습니다. 그런데 이 이색화풍을 창출한 김수철에 관하여는 그가 김정희파의 일원이었다는 것 이외에는 생졸년, 고향, 사승관계 등 중요한 인적사항은 아무것도 구체적으로 밝혀진 것이 없습니다. 아무튼 김수철은 왼편의 〈계산적적도(溪山寂寂圖)〉[도 165]라는 그림을 그렸는데, 이 〈계산적적

.........

36 이성희, 「北山 金秀哲 회화 연구」(홍익대학교 석사학위논문, 1978); 유미나, 「北山 金秀哲의 회화」(동국대학교 석사학위논문, 1996); 조미경, 「北山 金秀哲의 회화 연구」(동국대학교 석사학위논문, 2004) 참조.

도〉는 조희룡의 〈매화서옥도〉, 전기의 〈매화초옥도〉, 유재소 등과 같은 계통의 그림들로 모두 이 화가들과 맥이 닿는 작품입니다. 위태로워 보이는 산에 매화가 피어 있고 서옥이 산의 틈새에 숨은 듯 보이는 아주 간결한 그림입니다. 산들이 동글동글하고 곧 무너질 듯 위태로운 모습으로 표현되어 있어, 다른 화가들의 산 모양과는 많은 차이가 있습니다.

북산 김수철의 또 다른 그림은 〈매우행인도(梅雨行人圖)〉〔도 166〕라는 제목이 붙어 있습니다. 추사 김정희의 평가를 받기 위해 그린 그림입니다. 모든 표현이 간결하게 구사되었기 때문에 '솔이지법(率易之法)'이라고 추사가 일컬었던 것입니다. 이로 보면 솔이지법이 이색화풍의 요체가 아닐까 하는 생각이 듭니다. 그러나 김수철은 이 작품에서 그의 독특한 설채법을 구사하지 않았습니다. 평가자인 김정희가 채색을 좋아하지 않는 점을 인식했기 때문임이 분명하다고 생각됩니다.

다음 〈송계한담도(松溪閑談圖)〉〔도 167〕는 소나무 숲 밑에서 사람들이 한담(閑談)을 나누는 장면을 그린 그림인데, 소나무와 인물도 아주 간결하게 그려졌죠? 소나무들을 그리고 주변에 연하고 아름다운 푸른색을 곁들여 수채화적인 미와 분위기가 창출되었습니다. 언덕의 표현도 지극히 단순합니다. 호초점(胡椒點)을 많이 찍어서 악센트를 가한 것이 독특해 보입니다. 소나무 밑의 인물들도 더없이 간략하게 그려진 모습입니다. 구도와 구성은 물론, 소나무와 언덕과 인물의 표현 등 모든 것이 너무나도 간결합

도 166 ｜ 金秀哲,〈梅雨行人圖〉,
19세기, 絹本水墨,
72.5×34.0cm,
삼성미술관 리움.

니다. 그야말로 솔이지법의 진수를 보여줍니다. 김정희를 따르던 사람들이 한결같이 채색을 기피했는데 북산 김수철만은 〈매우행인도〉를 제외하고는 추사 김정희의 뜻을 따르지 않고 대부분 채색을 사용했습니다. 김수철은 산수화만이 아니라 화훼도 많이 그렸는데 화훼 그림에서는 색채를 조금 더 적극적으로 구사했습니다. 그러니까 김수철은 김정희를 따르던 화가들 중에 이단적인 사람이라고 할 수 있습니다. 어쨌든 김수철은 솔이지법을 구사했던 대표적인 인물이라고 볼 수 있습니다. 이 작품의 인물들도 윤곽만 표현되고 파란색, 빨간색으로 아주 간결하게 표현되었습니다만, 이런 화풍은 도대체 어디서 온 것일까요? 이는 앞으로 풀어

야 될 과제입니다만, 제가 생각하기에는 학산(鶴山) 윤제홍(尹濟弘, 1764-?)의 〈송하관수도〉[도 140]와 직접적인 관련이 있지 않나 그렇게 봅니다. 그림에 '학산사(鶴山寫)'라고 사인이 되어 있습니다만, 산을 그린 방법이나 소나무를 그린 방법이나, 특히 인물을 그린 방법이나 담채를 곁들여서 수채화적인 효과를 낸 점 등에서 모두 두 화가의 화풍이 상통합니다. 이처럼 학산 윤제홍의 화풍을 북산 김수철이 자기화하여 발전시킨 것이 이런 이색화풍이 아닐까 하는 생각을 하게 됩니다. 그런데 설채법(設彩法) 혹은 채색법은 혜원(蕙園) 신윤복(申潤福, 1758-?)과 관련이 있는 것 같습니다. 아무튼 그 연원을 찾아 올라가면 먼저 떠오르는 인물이 바로 학산 윤제홍이라 하겠습니다.

　북산 김수철과 관련하여 주목하지 않을 수 없는 화가가 김창수(金昌秀, 생몰년 미상)입니다. 그런데 이 학산(鶴山) 김창수라는 사람이 아주 애매한 사람입니다. 화풍으로 보면 김수철하고 불가분의 관계에 있었던 사람이 분명합니다. 김창수의 작품들을 보기 전에 먼저 김수철의 호인 '북산(北山)'에 대하여 잠깐만 언급하고자 합니다. 아까 북산(北山) 얘기를 하다가 말았기 때문입니다. 북산이라고 하는 것이 서울의 북악산(北岳山), 백악산(百岳山)을 혹시 북산이라고 할 수도 있지 않았을까 하는 생각이 듭니다만, 김수철의 그림에는 정갈한 개성(開城)음식처럼 어딘지 개성 냄새가 풍겨서 저 혼자서 김수철이 혹시 그곳 출신이 아닐까 하는 의문을 가지고 있습니다. 그래서 혹시 개성에 북산이라는 산이 있

는지 고 황수영(黃壽永, 1918-2011) 선생(전 동국대 총장)께 여쭤보았더니, "송악산(松岳山)이 북산이지"라고 바로 답해 주셨습니다. 개성 만월대(滿月臺) 뒤에 있는 송악산이 북산이라고 불린다는 것이었습니다. 그래서 김수철이 혹시 개성출신은 아닐까 하는 생각이 더 굳어졌습니다. 앞으로 개성부지(開城府誌)라든가 개성 쪽 기록을 좀 더 찾아볼 필요가 있지 않나 하는 생각이 들기도 합니다. 어쨌든 김수철은 서울 토박이일수도 있고 아니면 혹시 개성 출신일 가능성도 있다는 생각이 듭니다. 지금까지 이상하게도 개성출신의 옛날 화가는 별로 알려진 인물이 없습니다. 수많은 화가들이 배출된 평양과는 너무나 대조적인 일입니다. 앞으로는 그 지역의 화가들이 발굴되었으면 좋겠습니다. 개성 김씨 출신의 화원들이 여러 명 있지만 그들은 본관만 개성일 뿐 그곳 출신은 아닙니다.

자 그런데, 김수철과 김창수 이 두 사람의 화풍을 보면 너무나 비슷합니다. 김창수의 작품을 김수철 것이라 해도 아니라고 할 사람이 없을 정도입니다. 쌍둥이 같은 면모인데 김창수 그림을 두 점 더 보여드리는 이유는, 김수철의 화풍과 조금 달라진 점이 보이기 때문입니다(도 168, 169). 김창수의 화풍은 김수철의 작품보다 좀 더 도식화되고 과장법을 쓴 경향이 엿보입니다. 산과 언덕과 폭포를 도식화해서 표현했기 때문에 기본적으로는 김수철 계통의 그림이지만, 김수철보다 훨씬 더 과장된 경향이 있습니다. 사실 과장법이라는 것은 대개 실력이 모자랄 때 나오는 것

입니다. 몸이 약한 사람이 싸울 때 괜히 어깨를 부풀리거나, 닭이 싸울 때 꽁지깃털을 곧추세우거나, 혹은 복어가 위험에 처했을 때 배를 뽈록하게 부풀리는 것 등이 모두 과장법입니다. 앞으로 김수철과 김창수가 이명동인(異名同人)인지, 속설처럼 김창수가 김수철의 동생인지, 그들의 고향은 어디인지 등등의 규명이 요구됩니다. 화풍의 면밀한 분석과 비교, 서체와 도인(圖印)에 대한 구

체적인 고찰도 필요합니다.

이 시대의 이색화풍과 관련하여 또 한 명의 화가를 주목하지 않을 수 없습니다. 그가 바로 석창(石窓) 홍세섭(洪世燮, 1832-1884)입니다.[37] 사대부출신인 그는 주로 야금(野禽)을 자주 그렸습니다. 채색은 쓰지 않고 오로지 수묵으로만 그렸습니다. 그의 〈야압도(野鴨圖)〉[도 170]를 보면 새 두 마리가 근경과 중경에 한 마리씩 서 있는데 배경인 후경에는 봉우리가 손가락처럼 생긴 세 개의 하얀 빙산들이 그려져 있습니다. 이러한 산의 형태는 세상의 어느 누구의 그림에서도 볼 수 없습니다. 오직 홍세섭의 그림에서만 볼 수 있습니다. 세 개의 산들 중에서 가운데 있는 산이 제일 높고 그 좌우의 객산들은 조금 낮아서 느슨한 삼산형(三山形)을 이루고 있는 점만이 동양 산수화의 전통을 희미하게 내비칠 뿐입니다. 실로 파격적인 형태이고 이색적이라 하지 않을 수 없습니다. 그리고 홍세섭의 화풍을 돋보이게 하는 특징의 하나인 묵법은 앞서도 잠시 언급한 바 있듯이 〈방화수류도〉[도 147]에 보이는 이한철의 묵법과 어떤 연관성이 있지 않을까 여겨집니다. 앞으로 규명을 요하는 과제의 하나라 하겠습니다.

홍세섭은 산만이 아니라 물도 파격적으로 그렸습니다. 그의

.........

37　이태호, 「홍세섭의 생애와 작품」, 『考古美術』146·147(1980. 8), pp. 55-65 및 「19세기 회화동향과 홍세섭의 물새그림」, 『조선말기 회화전』(삼성미술관 Leeum, 2006), pp. 152-166; 이정렬, 「石窓 洪世燮의 회화 연구」(홍익대학교 석사학위논문, 2001) 참조.

(좌)도 170 | 洪世燮, 〈野鴨圖〉, 19세기, 絹本水墨, 119.5×47.8cm, 국립중앙박물관.
(우)도 171 | 洪世燮, 〈遊鴨圖〉, 19세기, 絹本水墨, 119.7×47.8cm, 국립중앙박물관.

〈유압도(遊鴨圖)〉[도 171]가 그 증거입니다. 여기에는 산이 그려져 있지 않기 때문에, 산수화의 범주에 억지를 부리지 않으면 들어갈 수 없습니다만, 그를 대표하는 물 그림이기 때문에 잠시 소개합니다. 앞서거니 뒷서거니 오리들이 대화하면서 수영을 하고 있습니다. 홍세섭은 위에서 내려다보는 조감법(鳥瞰法) 혹은 부감법(俯瞰法)을 쓰고 담묵과 농묵을 구사하여 개성이 뚜렷한 이색적 화풍을 이루었습니다. 앞의 그림에서와 마찬가지로 파격적입니다. 그런데 홍세섭 부자(父子)가 똑같이 그렸다고 전해집니다만, 아버지 작품은 전혀 남아 있는 작품이 없습니다. 좌우간 이러한 이색적인 화풍을 수묵으로만 창출한 홍세섭이 아주 돋보입니다. 사실 홍세섭은 한국회화사상 먹을 가장 잘 쓴 화가 중 한 사람입니다. 이 작품이 '5000년 展' 등 해외전시에 나갔을 때 서양의 학자들이 보고 깜짝 놀라곤 했습니다. '어떻게 한국에서 그 시대에 이런 파격적인 그림이 나왔냐?,' '그 연원이 어디에 있냐'며 저에게 따져 묻곤 했습니다. 김수철과 홍세섭의 이색화풍은 조선 말기 화단이 이룬 최고의 업적이라 해도 전혀 과장일 수 없습니다.

장승업·안건영·김영·장승업파의 산수화

조선왕조 최말기의 회화에서는 오원(吾園) 장승업(張承業, 1843-1897)이 가장 주목됩니다.[38] 장승업의 그림들을 보면 대개 폭이 좁고 길이가 긴 그림들이 많습니다. 폭이 좁고 길이가 긴 그림들은 중국 청대 화가들이 많이 따랐던 형태입니다. 그러니까 청대 화단의 영향이 장승업의 그림 형태에도 반영되어 있다고 볼 수 있습니다.

그런데 그림의 형태와 관련해서 요새 왜 전통적인 회화가 유

.........

38 진준현,「吾園 張承業 연구」(서울대학교 석사학위논문, 1986) 및「오원 장승업의 생애」,『정신문화연구』24(2001. 여름), pp. 3-24; 이원복,「吾園 張承業의 회화세계」,『澗松文華』53(1997. 10), pp. 42-64; 선학균,「오원 장승업 예술이 근대회화에 미친 영향」,『산업미술연구』12(1996), pp.23-34; 이성미,「장승업 회화와 중국회화」,『정신문화연구』24(2001), pp. 25-56 참조.

화(油畵)에 밀려 맥을 못 쓰느냐고 하는데, 그렇게 된 이유의 하나로 미의식이나 유화중심의 추세와 함께 주거생활의 변화도 꼽을 만합니다. 아파트와 빌라 등 서양식 현대주택이 수없이 지어지고 주거생활의 주류가 되면서 사람들의 의식이나 미의식도 변하고 벽면도 너무 넓어진 탓도 있습니다. 이렇게 폭이 좁은 그림은 걸어 봤자 넓은 벽면을 제대로 장식할 수가 없습니다. 그래서 옆으로 기다란 액자가 유행하게 된 것입니다. 즉 현대 건축문화에 따라 달라진 그림의 형태가 액자라고 볼 수 있습니다. 그런데 작은 액자로는 부족하니까 대형의 그림들을 선호하게 되고, 그런 그림들은 주로 유화로 제작되다보니까 젊은 세대로 내려갈수록 아파트 벽면에 그림을 아예 걸지 않든가, 걸게 되면 아주 큰 유화를 걸든가 하는 경향으로 변했습니다. 이러한 몇가지 변화가 전통적인 수묵화의 쇠퇴를 촉진시켰다고 보아도 과언이 아닙니다.

아무튼 오원 장승업의 경우에는 여러가지 다양한 화풍을 구사하여 산수화를 그렸는데, 특히 〈청산도(靑山圖)〉(도 172)는 장승업 산수화의 특징을 가장 잘 보여주는 작품이라 하겠습니다. 산들의 특이한 형태가 굉장히 반복적이고 위태로워 보이며 바로크(Baroque)적인 특이하고 강렬한 모습을 보여줍니다. 그리고 푸르스름한 색채가 주로 구사되었는데 이전의 색채와는 달라 차이가 납니다. 색채와 형태 양면에서 전에 보지 못한 새로운 산수화풍이 대두한 것을 볼 수 있습니다. 이외에 황공망, 예찬, 오진(吳鎭, 1280-1354) 등 중국 원대의 남종문인화풍을 따른 산수화들조

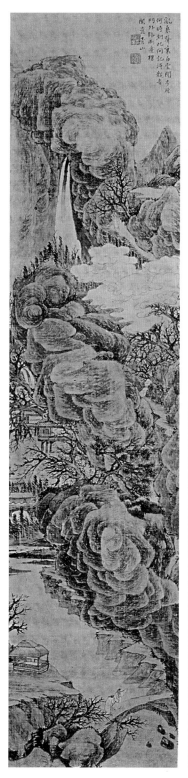

(좌)도 172 | 張承業,
〈靑山圖〉, 19세기, 絹本淡彩,
136.5×32.3cm, 간송미술관.

(우)도 173 | 張承業,
〈倣黃子久山水圖〉, 19세기,
絹本淡彩, 151.2×31.0cm,
삼성미술관 리움.

차도 판이하게 다릅니다. 어딘가 과장법이 심한 모습을 드러냅니다.

장승업의 산수화들 중에서 가장 다듬어지고 세련된 작품은 〈방황자구산수도(倣黃子久山水圖)〉[도 173]라 하겠습니다. 황공망의 산수를 방해서 그린 그림인데 앞서 봤던 그림에 비해 반질반질하게 다듬어져 있고 문기가 날뚱말뚱한 형태로 변화하였습니다. 황공망의 산수화에서 늘 볼 수 있는 전형적인 피마준법은 장승업의 이 그림에서는 눈에 잘 띄지 않습니다. 장승업이 자기 나름대로 이해한 황공망식 산수화라 하겠습니다. 아무튼 제법 격조가 엿보이는 작품입니다. 이를 통해서 오원 장승업이 중국의 원말 사대가들의 다양한 화풍들을 따라 그렸던 사실을 거듭 확인할 수 있습니다.

오른쪽의 그림은 장승업의 〈고사세동도(高士洗桐圖)〉[도 174]입니다. 전형적인 산수화는 아니지만 장승업의 수지법과 인물화의 특징을 잘 보여주므로 참고 삼아 소개를 합니다. 이 그림 속의 선비가 너무 깔끔하여 오동나무에 묻은 손님이 뱉은 침조차 못 참아서 동자를 시켜서 그것을 씻어내고 있는 모습입니다. 북송대 미불의 결벽증을 이어받은 원말 사대가 중의 한 사람인 예찬의 고사를 그린 그림입니다. 예찬이 결벽증이 얼마나 심했던 문인인지 알 수 있습니다. 오동나무도 울퉁불퉁하게 반복적으로 표현되어 있어서 앞서 봤던 〈청산도〉 속의 산의 형태와 일맥상통한다고 볼 수 있습니다.

장승업과 동시대 화원으로서 안건영(安健榮, 1841-1876)이라는 화가가 있습니다.[39] 만 35세에 세상을 떠난 인물이라 많이 알려져 있지는 않습니다만, 장승업과 엇비슷한 화풍을 구사한 것을 그의 〈춘경산수도(春景山水圖)〉만 보아도 알 수 있습니다〔도 175〕. 집들을 그린 옥우법, 나무를 그린 수지법, 산과 언덕의 표현에 보이는 일종의 피마준법 등을 보면 그가 남종화풍에 바탕을 두었음을 알 수 있습니다.

　　장승업과 교유하였던 화가로 춘방(春舫) 김영 (金瑛, 1837-1917경)을 빼놓기가 어렵습니다.[40] 초명이 종대(鐘大)였던 김영은 시인이자 화가였습니다. 그는 산수화는 물론 화조, 사군자, 기명절지(器皿折枝), 책거리 그림까지 다양한 주제의 그림을 그렸습니다. 그는 폭이 좁고 길이가 긴 화폭에 그린 작품을 많이 남겼습니다. 병풍그림의 일부인 〈산수도(山

.........

39　홍선표, 「조선말기 화원 安健榮의 회화」, 『古文化』18(1980. 6), pp. 25-47 참조.
40　유순영, 「조선말기 춘방 김영의 회화」, 『문헌과 해석』49(2009. 겨울), pp. 121-155; 김소영, 「春舫 金瑛의 생애와 회화 연구」, 『美術史學研究』267(2010. 9), pp. 111-140 참조.

도 174　張承業, 〈高士洗桐圖〉, 19세기, 絹本淡彩, 142.2×39.8cm, 삼성미술관 리움.

도 175 | 安健榮, 〈春景山水圖〉, 19세기, 絹本淡彩, 30.5×33.0 개인 소장.

水圖〉〉 2폭[도 176]은 그 좋은 예입니다. 근경·중경·후경이 높아지면서 멀어지는 특이한 구성, 청대의 남종화풍을 연상시키는 산들의 묘사, 수지법과 옥우법, 즐겨 구사한 초록색의 점묘법 등이 그의 화풍을 드러냅니다. 개성이 부족한 듯한 복잡하면서도 부드러운 필묵법이 특징이라면 특징입니다. 그의 화풍도 근대로 전해졌습니다.

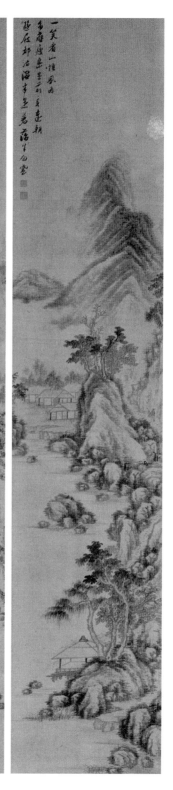

근대로의 이행:
안중식과 조석진의 산수화

오원 장승업의 화풍은 조선왕조 최후의 화원들인 심전(心田) 안중식(安中植, 1861-1919)과 소림(小林) 조석진(趙錫晉, 1853-1920)에게 전해졌습니다.[41] 안중식이 1915년에 그린 〈춘경산수도(春景山水圖)〉(도 177)는 그 좋은 증거입니다. 각이 심하게 지고 반복적인 산들의 형태와 푸르스름한 설채법은 장승업의 〈청산도〉(도 172)에서 비롯된 것임을 부인할 수 없습니다. 대개 안중식, 조석

.........

41　이구열, 「小琳과 心田의 시대와 그들의 예술」, 『澗松文華』14(1978. 5), pp. 33-40; 윤범모, 「왕조 화단의 마지막 쌍벽: 조석진·안중식」, 『한국 근대미술의 형성』(미진사, 1988), pp. 33-42; 이경성, 「조선조와 근대의 가교: 心田 安中植」, 『근대 한국미술가 논고』(일지사, 1986), pp. 5-16; 허영환, 「小琳 趙錫晉 畵集」 및 「心田 安中植 畵集」, 『韓國의 繪畵』(예경산업사, 1989); 조정육, 「心田 安中植의 생애와 예술」, 『한국근대미술사학』창간호(1994), pp. 83-104 참조.

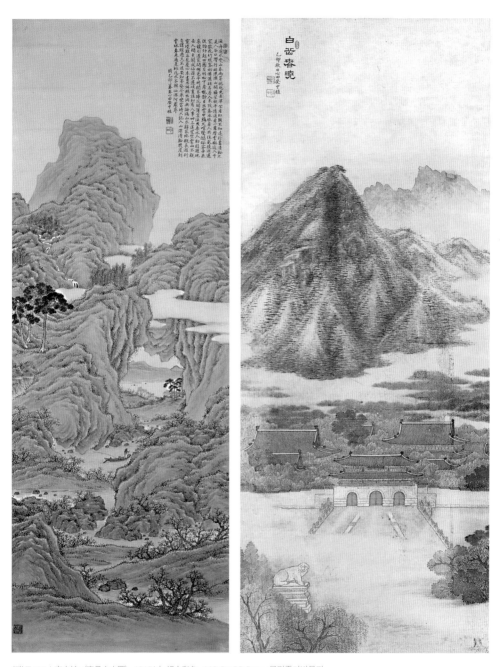

(좌)도 177 │ 安中植, 〈春景山水圖〉, 1915년, 絹本彩色, 143.8×50.8cm, 국립중앙박물관.

(우)도 178 │ 安中植, 〈白岳春曉圖〉, 1915년, 絹本彩色, 125.9×51.5cm, 국립중앙박물관.

진의 초기 작품들과 그들의 제자들의 초기 작품들에서 이러한 산의 형태와 설채법이 흔히 눈에 띕니다. 이를 보면 오원 장승업의 영향이 얼마나 강하게 후진들에게 미쳤는지 엿볼 수 있습니다.

같은 안중식이 그린 〈백악춘효도(白岳春曉圖)〉[도 178]라고 하는 작품이 둘 남아 있는데, 두 작품의 공통점은 바로 서양적 원근법이 현저하다는 것입니다. 산은 전통적인 미법산수화풍을 따르고 있지만, 여기에 서양적 원근법을 가미하여 근대적인 새로운 화풍을 형성했다고 볼 수 있습니다. 이를 근대라고 부르는 것이 합당한지는 좀 더 검토를 요합니다만, 어쨌든 우리는 20세기 초의 그림에서 색다른 모습을 볼 수 있습니다. 두 작품은 제목, 화풍 등 모든 면에서 대동소이합니다. 일부 세부에서만 차이가 납니다.

조석진의 그림에서도 여전히 장승업의 영향이 엿보이지만 개성은 많이 떨어져 있습니다[도 179, 180]. 산의 형태, 정자의 모습, 설채법 등에 장승업의 영향이 희미하게 감지됩니다. 다만 조석진의 이 작품들에서는 모든 것이 부드러워지고 온화해졌다는 점이 차이가 납니다.

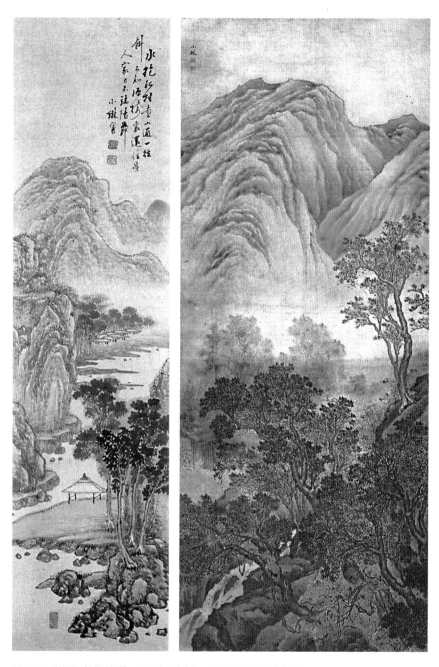

(좌)도 179 │ 趙錫晉, 〈水抱孤村圖〉, 1919년, 紙本淡彩, 128.0×33.5cm, 개인 소장.

(우)도 180 │ 趙錫晉, 〈秋景山水圖〉, 19세기, 紙本淡彩, 169.0×69.0cm, 개인 소장.

20세기 4대가들의 산수화

안중식과 조석진의 화풍은 20세기의 산수화단을 대표하는 노수현(盧壽鉉, 1899-1978), 이상범(李象範, 1897-1972), 변관식(卞寬植, 1899-1976) 등에게 계승되어 발전했습니다.

심전(心田) 안중식으로부터는 '心'자를 물려받은 심산(心汕) 노수현과 '田'자를 물려받은 청전(靑田) 이상범이, 그리고 소림(小林) 조석진에게서는 외손자인 소정(小亭) 변관식이 배출되었습니다. 이들은 앞서 소개한 의재(毅齋) 허백련(許百鍊, 1891-1977)과 함께 산수화의 4대가로 불리면서 현대 우리나라 산수화의 발전에 크게 기여하였습니다.[42] 이들은 스승들을 통해 조선 말기 장승

.........

42 이들 4대가들에 관하여는 여러 편의 석사논문들이 나와 있어서 일일이 인용하기가 번거로우므로 출판된 최소한의 업적만 제시합니다. 『山水畵四大家展』(호암미술관, 1989); 이광수, 「한국 근대 산수화의 조형성 고찰: 노수현·이상범·변관식의 회

업과 허련의 의발을 이어받은 대표적 화가들입니다. 이처럼 현대 산수화와 관련해서도 조선 말기 산수화의 중요성을 이해할 수 있습니다.

심산 노수현은 사의적인 그림을 많이 그려서 청전 이상범과 큰 차이를 보입니다. 1957년에 그린 〈계산정취(谿山情趣)〉[도 181]는 그 대표작의 하나입니다. 그는 바위산들을 그렸는데 근경·중경·후경이 잘 짜여진 구성과 구도에 따라 먹의 농담을 달리하면서 매끄럽게 전개하였습니다. 깔끔하고 멋있는 선비의 모습을 연상시킵니다.

다음 청전 이상범은 한국적이며 정감 넘치는 산수화를 많이 그렸습니다. 〈초동(初冬)〉[도 182]은 연대가 1926년으로 올라가는 작품이지만 이미 청전화풍의 진면목이 잘 드러납니다. 나지막한 뒷산, 곡선진 논두렁, 숨겨진 듯 드러나 보이지 않는 초가집들, 듬성듬성 서 있는 잎을 잃은 나무들이 어우러져 한국적 정서를 한껏 자아냅니다. 겨울 장면인데도 추위가 전혀 감지되지 않습니

.........

화를 중심으로」, 『美術敎育論叢』27(2013), pp. 205-236 참조. 사대가 도록에는 이태호의 「청전 이상범」, 김인환의 「의재 허백련」, 유홍준의 「소정 변관식」, 원동석의 「심산 노수현」 제씨(諸氏)의 간결한 글들이 실려 있어서 참고가 됩니다. 이들 4대가들에 관하여는 위의 이경성과 윤범모의 저서에서도 요점적으로 소개되어 있습니다. 이밖에 사대가들의 작품들을 수록한 도록으로는 李興雨, 「心汕 盧壽鉉」, 『韓國의 繪畵』(예경산업사, 1979); 李龜烈, 「靑田 李象範」, 『韓國의 繪畵』(예경산업사, 1979); 吳光洙, 「小亭 卞寬植」, 『韓國의 繪畵』(예경산업사, 1979); 朴鎭柱, 「毅齋 許百鍊」, 『韓國의 繪畵』(예경산업사, 1984) 참조.

도 181 | 盧壽鉉, 〈谿山情趣〉, 1957년, 紙本淡彩, 210.0×150.0cm, 삼성미술관 리움.

도 182 | 李象範, 〈初冬〉,
1926년, 紙本淡彩,
153.8×185.0cm,
국립현대미술관.

다. 참으로 한국적인 산수화라 하지 않을 수 없습니다.

소정 변관식은 굉장히 강한 필묵법을 구사하여 뛰어난 그림
을 그렸습니다. 그의 〈옥류청풍(玉流淸風)〉[도 183]은 외금강의 전
경인 옥류천을 그린 가작(佳作)입니다. 뛰어난 필력과 강한 묵법
이 돋보이는 현대적 실경산수화입니다.

노수현, 이상범, 변관식과 더불어 20세기 한국 산수화의 4대
가로 꼽히는 화가가 의재 허백련입니다. 허백련은 소치 허련파에
속하는 인물이라서 계보는 다른 세 사람과 다릅니다. 허백련은
1931년 작인 〈산수도(山水圖)〉[도 184]에서 보듯이 실경조차도 전
형적인 남종산수화로 탈바꿈시켜 그렸습니다. 청대 정통파 화풍
의 영향이 희미하게 감지되지만 훨씬 정제되고 다듬어진 느낌이

도 183 | 卞寬植, 〈玉流淸風〉,
1961년, 紙本淡彩,
90.8×117.5cm,
삼성미술관 리움.

도 184 | 許百鍊, 〈山水圖〉,
1931년, 紙本淡彩,
104.5×155.5cm, 개인 소장.

듭니다. 조선 말기 이후 남종산수화의 마무리처럼 느껴지기도 합
니다.

　이 4대가들은 모두 각자 스승의 영향을 벗어나 자신만의 화

풍을 창출하였습니다. 지금까지 살펴본 것처럼 조선 말기의 회화는 현대까지 계승이 되면서 새로운 화풍을 형성하고 발전시키는 데 참고가 되었습니다. 그러므로 조선 말기 회화는 현대의 우리와 관련하여 시대적으로 가장 가까울 뿐만 아니라 어느 시대보다도 중요하다고 보지 않을 수 없다는 생각이 듭니다. 수고들 하셨습니다.

VI

종합토론

먼저 저에게 한국연구재단이 주관하는 "석학과 함께하는 인문강좌"에서 강연할 기회를 주시고 강연이 원만히 진행되도록 도와주신 재단의 모든 관계자들에게 깊은 감사의 말씀을 드립니다. 저의 강연 준비를 위해 애쓴 한국회화사연구소의 직원들, 바쁜 중에도 매주 사회와 토론을 위해 애쓴 중진 학자들, 주말의 여러 유혹을 뿌리치고 저의 졸강을 열심히 들어주신 수강자 여러분들에게도 진심으로 고맙게 생각합니다. 이번 강좌를 통해서 저 자신도 생각을 많이 가다듬게 되었습니다. 시간 제약 때문에 미처 하지 못했던 이야기들이나 미진했던 부분들은 책으로 내는 과정에서 보완할 예정입니다(저자).

안휘준 선생님의 〈조선왕조시대(1392-1910)의 산수화(山水畵)〉에 대한 토론문과 답변

토론자: 박은순 (덕성여자대학교 미술사학과 교수)
강연자: 안휘준 (서울대학교 고고미술사학과 명예교수)

질문 1 이번 강연에서 선생님께서는 조선시대의 산수화라는 주제를 중심으로 한국전통회화의 양상과 특징을 정리하셨습니다. 이 강의는 선생님의 연구 성과를 축약적으로 담아낸 것으로 짧은 시간에 조선시대 회화의 진수를 전달하면서 동시에 회화사의 인문학적인 성격을 드러냈습니다. 혹자는 동아시아의 회화 연구에서 산수화에 대한 관심이 부각된 것은 서양의 미술사가들이 서양 회화와 특히 다른 분야인 산수화를 집중적으로 연구, 소개하면서 생긴 현상이며, 산수화에 대한 지나친 강조는 동아시아 회화의 본래 면목과는 다소 거리가 있을 수도 있다는 지적을 하기도 합니다. 이 점에 대해서 다시 한 번 부언한다면 전통회화 중 산수화는 예컨대 최근에 각광을 받고 있는 궁중회화나, 인물화, 기록화와 비교하여 볼 때 상대적으로 어떠한 특징과 성격을 지닌 분야인가요?

답변 서양의 회화에서는 고대부터 현대까지 인물화가 줄곧 주류를 이루어 왔고 자연을 대상으로 한 풍경화는 부차적인 위치를 벗어나지 못했습니다. 동양에서도 고대에는 인물화가 중심이었으나 중국의 오대(五代)-북송(北宋) 초부터 산수화가 크게 발전하면서는 인물화를 제치고 산수화가 명실공히 중국 회화의 대종이 되었습니다. 우리나라의 경우에도 고구려의 고분벽화에서 보듯이 고대에는 인물화가 주류를 이루었으나 중세인 고려시대를 거쳐 근세인 조선시대에 이르러 감상을 위한 산수화가 가장 큰 흐름을 이루게 되었습니다.

산수화는 일정한 작은 크기의 화면에 대자연을 담아서 표현해야 하고 한국인을 포함한 동양인들의 자연관과 사상을 반영하는 분야여서 인물화나 기록화에 비하여 어려운 기법적 특수성을 지니고 있으며 또 시대에 따른 양식적 변화와 다양성이 현저하게 드러나는 경향을 지녔다고 봅니다. 이 때문에 작가의 창의성이 어느 분야보다도 잘 표출되기도 합니다. 그 밖에 유념할 사항들에 관해서는 서론 부분에서 거론한 바 있습니다. 이러한 여러 가지 이유들 때문에 산수화는 한·중·일 삼국 모두에서 회화의 대종으로 자리 잡게 되었다고 볼 수 있습니다. 따라서 그 중요성을 아무리 강조해도 부족하다고 봅니다.

질문 2 조선시대 산수화의 양상과 변화를 설명하는 데 남종화의 영향을 중요한 요소 중 하나로 거론하셨습니다. 특히 조선 중기

부터 시작된 남종화에 대한 보다 적극적인 관심과 도입양상에 대해서 선생님께서 일찍부터 강조하여 오셨습니다. 이는 한국 회화사 연구의 방법론에 대해 선생님이 일관되게 강조해오셨던 양식사 및 비교미술사론의 방법론과도 관련이 있는 주제이기도 합니다. 그리고 그러한 시도를 통해서 한국 회화사 연구의 시야를 넓히고, 미술사 연구를 객관적·보편적·합리적인 인문학의 영역으로 정착시키는 데 공헌하셨습니다.

이번 강연에서도 이윤영의 〈방황공망산수도(倣黃公望山水圖)〉〔도 77〕와 이정의 《산수화첩(山水畵帖)》〔도 70, 71, 72, 73〕 등을 예시하면서 조선 중기 회화상에 나타난 남종문인화의 문제를 거론하셨습니다. 이러한 작가와 작품들의 등장과 더불어 조선 중기부터 시작된 남종화법 유입의 중요한 매체로서 화보 및 목판화가 수록된 여러 서적의 역할이 주목되고 있습니다. 조선 후기에 들어와서는 선생님이 지적하셨듯이 남종화풍이 중요한 흐름으로 자리를 잡았습니다. 정선, 심사정, 강세황 등 주요 문인화가와 많은 직업화가들이 추숭한 남종화풍은 조선 후기 회화의 특징을 거론할 때 가장 중요한 면모 중 하나가 되었습니다.

이 같은 남종화풍의 도입 및 유행과 관련하여 질문을 드리고자 합니다. 우선은 조선인들은 왜 중국의 남종화에 대해서 그렇게 많은 관심을 가지고 적극적으로 수용하려고 하였는지요? 또한 남종화의 이해와 관련하여 활용된 대표적인 매체(예컨대 화보와 판본)들은 어떠한 것들이 있고, 이러한 매체들이 가진 한계점

은 무엇이었는지 등에 대해서 간단히 설명하여 주시기를 부탁드립니다.

답변 중국 남종화에서 가장 중요한 화가들은 황공망(黃公望), 예찬(倪瓚), 오진(吳鎭), 왕몽(王蒙) 등 원말 사대가들과 명대 오파의 심주(沈周)와 문징명(文徵明), 명말의 동기창(董其昌), 청대 정통파의 사왕오운(四王吳惲) 등이라 할 수 있는데 그중에서도 원말 사대가들을 먼저 주목하지 않을 수 없습니다. 이들이 활동했던 원말에는 문인화가 우리나라에 알려지지도 전해지지도 않았습니다. 그 이유를 저는 그들의 활동무대였던 강남지방과 우리나라 사이의 해상을 통한 교통과 교류가 끊어졌었던 것이 가장 결정적 원인이었다고 보고 있습니다. 몽고족의 원 조정과 거리를 두고 여기화가로 강남지방에서 활동했던 이들의 작품들이 북경에 전해진 이후에야 우리나라의 사행원(使行員)들에게 비로소 조금씩 알려지게 되었다고 믿어집니다. 중국의 미술문화들 중에서 우리나라에 전해지는 데 시일이 제일 오래 걸린 사례 중의 하나라고 봅니다. 이는 당나라 때의 불교 조각이 통일신라에 전해지는 데 20~30년 정도밖에 걸리지 않았던 사실(김원용 선생의 고견)에 비해 보아도 엄청난 지체 현상이라고 하겠습니다.

　중국의 남종화가들이 지대한 관심사가 된 것은 그들이 순수한 문인 출신의 여기화가들이었고 그들의 화풍이 문인화의 정수를 이루었기 때문이라고 볼 수 있습니다. 우리나라 회화에서도

감상화의 비중이 커지면서 그들과 그들의 작품이 점차 큰 관심의 대상이 되었다고 생각합니다. 즉 실용화 이상으로 감상화의 비중이 커졌던 것, 그림과 정신세계의 결합, 시화일률(詩畵一律)사상의 팽배가 남종화에 대한 관심을 고조시켰다고 봅니다.

중국 남종화의 수용은 사람들의 왕래, 작품들의 구입과 전래, 중국 화보들과 판화의 동전(東傳)들과 관계가 깊습니다. 특히 중국 화보들의 영향은 매우 컸다고 믿어집니다. 우리나라에 전해졌던 여러 화보들 중에서도 『개자원화전(芥子園畵傳)』과 『고씨역대명인화보(顧氏歷代名人畵譜)』의 영향은 특히 컸다고 봅니다. 이들 화보에 대한 연구는 허영환, 김명선, 송혜경, 유순영, 하향주, 요시다 히로시(吉田宏志) 등 몇몇 학자들의 논문이 참고됩니다. 중국 판화의 전래에 관해서도 박은순, 김상엽 등의 연구가 주목됩니다.

그런데 이러한 화보들은 인쇄를 통한 출판물이어서 중국 원작들의 진면목을 충분히 보여주지 못합니다. 묵법, 설채법, 준법 등 원작들의 구체적인 화풍을 그대로 드러내지 못하는 한계성이 있습니다. 그러므로 원작을 보지 못하고 화보만 참조할 경우 표현상의 한계성이 완연히 드러납니다. 조선 후기의 화단에서 남종화를 제일 먼저 앞서서 수용한 윤두서의 남종화 작품들에서 그러한 한계성이 잘 드러납니다. 그의 남종화 작품들이 구도와 구성에서만 그 영향을 보여줄 뿐, 준법이나 묵법 등의 세부표현에서는 원작들의 진수를 담아내지 못한 원인이 화보만 보고 참조한

때문임을 부인하기 어렵습니다. 그보다 후배 화가들은 정선의 예에서 보듯이 화보만이 아니라 원작들도 참조하였던 관계로 남종화의 양상이 확연히 달라지게 되었다고 판단됩니다.

질문 3 조선 말기 회화사상 가장 중요한 역할을 한 인물로는 추사 김정희가 손꼽히고 있습니다. 추사 김정희는 일찍이 북경을 방문하여 당시 한족 문인모임의 핵심인사였던 옹방강(翁方綱) 등을 만나 직접 교류를 통해서 새로운 문물을 경험하였습니다. 그 결과 김정희는 19세기 화단의 새로운 문화 사상을 도입하는 데 결정적인 역할을 하였습니다.

여기서 질의 드리고자 하는 것은 추사 김정희의 남종문인화 지향에 있어서 청조(淸朝) 문인들과의 교류는 어느 정도의 범위와 수준으로 진행된 것이고, 그러한 과정에서 추사 김정희의 사상이나 회화관 또는 한국의 전통적인 예술관이나 회화전통 등 주관적인 기준은 어떠한 선까지 역할을 하였는가 하는 점입니다. 이러한 질문을 통해서 과연 한국 회화에 있어서 외국과의 교섭이라는 것이 어떠한 역할을 한 요소였던 것인가 하는 점을 점검하고자 합니다. 이는 전통이나 한국적인 기준이라는 것은 존재하였는가, 만일 존재하였다면 그러한 개념들이 회화사의 변화에 있어서 어떠한 역할을 하였는가 하는 점이 궁금하기 때문입니다. 이러한 논의는 한국성과 세계성을 동시에 추구하고 있는 현재 미술계의 상황을 부감하거나 혹은 앞으로 한국미술이 지향하여야만

하는 미술의 큰 방향을 가늠하는 데에도 도움이 될 수 있는 지침이 되지 않을까 하는 생각이 들어 질의 드립니다.

답변 김정희에 대한 연구는 후지쓰카 지카시(藤塚隣), 최완수, 유홍준, 국립중앙박물관, 과천문화원 등이 업적을 내놓아 참고가 됩니다. 그러나 김정희와 북경화단과의 직접적인 교류에 관해서는 아직 연구가 충분히 되어 있다고 보기 어렵습니다. 더구나 김정희가 당시의 대표적인 문인화가들과도 밀접한 직접적 교류를 했다고 보기도 힘듭니다. 옹방강과 완원(阮元), 그들 주변의 주학년(朱鶴年) 정도를 크게 벗어나지 못한 것 같습니다. 학문적 교류가 중심이었다고 믿어집니다. 이에 대한 연구를 보다 심층적으로 시도해 보아야 한다고 생각합니다. 이와 관련해서는 김현권의 박사학위 논문이 주목됩니다.

김정희에 관해서는 긍정적 평가와 부정적 평가가 가능하다고 봅니다. 이는 어느 역사적 인물의 경우에도 해당되는 일입니다만 김정희의 경우에는 보다 그 차이가 현저하다고 생각됩니다. 학예일치(學藝一致)사상, 실사구시(實事求是)적 태도, 높은 안목, 추사체의 창출이 긍정적인 평가의 대상이라면 사대주의적 모화사상(慕華思想), 조선 전통문화의 경시, 사의화의 일방적 강요 등은 지극히 부정적인 측면이라고 봅니다.

김정희가 살았던 시대가 전환기적인 격변기였고 김정희의 독선적 경향에 대응할 만한 미술이론가가 없었던 관계로 조선 말

기의 산수화나 회화가 그 이전의 후기와 다른 방향으로 갈 수밖에 없었다고 생각합니다. 미술과 문화는 늘 다양하게 발전해야 하며 어느 한 방향으로 몰고 가는 것은 발전을 저해하게 됩니다. 독재적 정치체제하에서는 미술과 문화가 웅크러진 채 크게 발전하지 못한다는 사실은 여러 가지 사례에서 확인됩니다. 김정희의 연구가 긍정적 측면에만 치우쳐 있고 부정적 측면은 간과해버리는 학계 일각의 추세는 재고할 필요가 있다고 봅니다. 공과에 대한 엄정한 평가가 반드시 이루어져야 한다고 생각합니다. 그것들이 드러내는 교훈도 앞으로의 발전을 위해 반드시 참고할 필요가 있습니다.

안휘준 선생님의 〈조선왕조시대(1392-
1910)의 산수화(山水畵)〉에 대한
토론문과 답변

토론자: 지순임 (상명대학교 조형예술학부 명예교수)
강연자: 안휘준 (서울대학교 고고미술사학과 명예교수)

질문 1 본래 산수화는 동양인이 지니고 있는 자연관을 높은 차원
으로 승화시킨 예술적 표현으로 다른 회화 장르보다 인간의 사상
이나 철학적 생각들을 보다 다양하게 작품에 담아왔을 뿐만 아니
라 인간의 창의성을 민감하게 반영하면서 동양인의 자연관을 나
타내는 데 첨단을 걸어왔습니다.

　동양인들은 자연을 보는 관점이 서양인과 달라 산수자연을
우주의 근본으로 생각했을 뿐만 아니라 인체처럼 살아 꿈틀대는
생명체로 생각하였던 것인데, 예를 들면 산의 바위를 천지자연
의 머리털로, 구름과 안개는 천지자연의 입김으로 비유하며 생각
하였습니다. 이렇게 동양인들은 인간을 우주의 가운데 놓고 모든
자연현상이나 자연물의 생태를 인간중심으로 관찰하고, 그 결과
를 인간사(人間事)와 결부시켜 해석하며 인생의 의미를 찾고 또

산수화도 그렸습니다. 그러므로 이 산수화는 비록 그림 속에서의 산수형상일 뿐이지만, 인간과 자연 사이의 정신적 차원에서 매개체 내지 통로로서 존재하여, 인간에게 산수자연의 아름다움을 감상하며 즐길 수 있게 해 주었던 것입니다.

흔히 우리 예술문화를 식물에 비유하여 사상은 뿌리이고 예술작품은 꽃에 해당된다고 하는데, 이 산수화 작품들의 뿌리에 해당되는 사상은 그 당시의 시대정신과 산수자연을 보며 생각하는 자연관이 핵심을 이룹니다.

그런데 조선왕조는 개국 첫 출발부터 신유학을 받아들여 우주자연과 인간의 근본문제를 탐구하는 성리학적 이념을 국시(國是)로 천명하였던 바, 자연(天)과 더불어 사는 인간(人)을 이상으로 생각하는 관점이었기에 이 조선시대의 사대부들은 인간과 우주자연이 일기(一氣)의 작용에 의해 생성된 존재라는 만물일체관(萬物一體觀)의 관념을 형성하였습니다. 이 관념은 중국 송대 성리학자들의 만물일체관 또는 물아일체관(物我一體觀)과 서로 상통하는 것이었습니다. 그리하여 조선시대 사대부들은 산수자연을 통하여 수기치신(修己致身)하며 자신의 성정(性情)을 도야(陶冶)하였고, 또한 사대부 교양의 하나로 자연과 동일화되고 싶은 마음을 산수화로 그렸던 것입니다. 예를 들어 절파 화풍으로 그려진 강희안의 〈고사관수도(高士觀水圖)〉[도 15]도 자연을 사랑하는 당시 사대부의 호연지기(浩然之氣)와 밀접한 관계가 있는 작품으로 고사가 관수(觀水)하며 요산요수(樂山樂水)하는 장면을 그린 것입니다.

이렇게 물아일체적인 자연관을 드러낸 산수화 작품들이 대부분인데, 이곽파 화풍, 마하파 화풍, 미법산수화풍, 절파 및 명대 원체화풍 등은 어떠한 형식으로 자연관을 드러냈는지 보충설명을 듣고 싶습니다.

답변 조선시대의 선비화가들이 초기부터 물아일체적 자연관을 지니고 있었다는 사실은 지순임 교수의 견해대로 분명하다고 생각합니다. 그러기에 그토록 엄격한 성리학적 정치체제하에서도 도가사상과 불가분의 관계가 있는 〈몽유도원도(夢遊桃源圖)〉[도 3]와 같은 걸작이 창출될 수 있었다고 봅니다.

이곽파 화풍 또는 곽희파 화풍을 토대로 한 안견파 화가들의 작품들에서는 경이로운 대자연의 표현이 주된 관심사였습니다. 그래서 자연은 웅장하게, 인물과 동물들은 하찮은 존재처럼 작게 표현했던 것입니다. 즉 자연중심적 표현을 했던 것입니다. 물아일체적이지만 자연이 인간보다 우위에 있다고 보았던 점이 주목됩니다.

그러나 강희안의 〈고사관수도〉는 정반대의 경향을 보여줍니다. 즉 물아일체적 경지를 어느 작품보다도 두드러지게 표현했으면서도 안견파의 산수화 작품들과는 달리 이제는 자연이 중심이 아닌 인물이 중심이 되고 주인이 되고 핵심이 되는 경향으로 바뀌었음이 확인됩니다. 산수는 인물을 위한 배경을 마련하는 것으로 끝났습니다. 이를 확대 해석하면 물아일체적 사상을 넘어 인

본주의(人本主義)를 지향했던 것으로 풀이될 수도 있다고 생각됩니다. 대단히 중요한 차이이자 변화라고 봅니다 이러한 경향은 조선 중기 절파계 산수화가들의 작품으로 이어졌다고 생각합니다. 당시의 대경산수인물화나 소경산수인물화에서 주제의 핵심은 인물들과 그들의 고답적 행위를 표출하는 데 있었습니다. 아마도 당시에 폭넓게 퍼져 있던 은일(隱逸)사상과 잘 합치되었기 때문에 그토록 막강했던 안견파 화풍까지 밀어낼 수 있었지 않았나 생각합니다. 인물중심적인 표현은 남송대의 마하파 화풍에서도 엿볼 수 있는 현상인데 이러한 경향은 절파계 화풍에서 심화되었다고 믿어집니다. 미법산수화풍은 그것이 창출된 북송대부터 청대에 이르기까지 철저하게 자연 위주의 화풍으로 남아있었고 조선시대 미법산수화의 경우에도 예외가 아니라고 생각됩니다. 대단히 흥미로운 일이 아닐 수 없습니다.

질문 2 조선 후기 정선의 진경산수화가 창안된 사상적 배경에 대하여 보충설명을 듣고 싶습니다. 이 시기는 조선 초기의 성리학이 조선 성리학으로 토착화되어 그 사상적 기반을 갖추고 있었기 때문에, 산수자연을 보는 관점이 자연과 나 그리고 우주만물이 일체라는 생각에 따라 자연사물의 이치를 '즉물궁리(卽物窮理)'하는 경지에 있었습니다. 그리하여 이 시기의 화가와 시인들은 자연에 내재하고 있는 이치를 탐구하여 천인합일(天人合一)하는 경계에서 자연의 본질인 진(眞)의 세계를 표현하게 되었는데, 이 진

(眞)은 조선 성리학의 이(理)와 일치하는 세계라고 생각합니다. 그러므로 이 시기에 이병연(李秉淵, 1671-1751) 같은 시인은 진경시(眞景詩)를 쓰고 화가 정선은 〈금강전도(金剛全圖)〉〔도 96〕, 〈단발령망금강산도(斷髮嶺望金剛山圖)〉〔도 91〕 같은 진경산수화를 창안해 그렸다고 봅니다. 이에 대해 선생님의 견해를 보충설명해 주시기 바랍니다.

답변 조선 후기에 겸재 정선에 의해 창출된 진경산수화의 사상적 배경과 관련하여 '조선 성리학'을 주된 요인으로 여기는 학계 일각의 견해가 있습니다. 이러한 주장이 일리가 없는 것은 아니나 그것만이 요인이었다고 보는 것에 대하여는 찬성할 수 없습니다. 사상이 예술의 창작에 영향을 미치는 것은 사실이나 어떤 특정한 화풍의 창출까지 구체적으로 좌우한다고 보기는 어렵습니다. 한국의 승경(勝景)을 그리는 것이 바람직하다는 것은 영향의 맥락에서 볼 수 있지만 어떤 화풍을 채택하여 어떻게 구사할 것인지는 순전히 창작자로서의 화가, 작가의 몫입니다. 그런데 한국의 승경을 그리는 경향은 정선 이전인 고려시대, 조선 초기와 중기에도 이미 있었던 일입니다. 전혀 새로운 것이 아닙니다. 이는 조선 성리학과 실제로 별 관계가 없다고 봅니다. 즉 조선 후기의 성리학이 아니었다면 정선의 진경산수화가 태어날 수 없었던 것처럼 보는 것은 창작자로서의 정선을 본의 아니게 평가절하하거나 모욕하는 것이라고 봅니다. 정선을 치켜세우겠다고 하면서도 오

히려 결과적으로는 정선을 낮추는 것입니다. 정선의 업적을 독단적 편견으로 보아서는 안 된다고 생각합니다. 그의 위대함은 실경산수화의 전통을 충실하게 되살리면서도 남종화법과 화풍을 수용하여 새로운 실경산수화, 즉 진경산수화를 창출하고 조선 산수화에 일대 혁신을 이룬 데 있다고 생각합니다.

정선의 진경산수화 창출이 가능하도록 한 요인들로는 성리학의 영향 이외에도 그 자신의 독자적 창의성, 새로운 시대적 상황, 자아 인식의 팽배와 실학의 발전, 남종화풍의 정착, 정치적 안정과 경제적 발전 및 그에 따른 여행붐과 기행문학(紀行文學)의 발전, 지도 제작의 활성화 등, 당시의 여러 가지 요인들이 복합적으로 어우러진 결과라고 보는 것이 합리적일 것이라고 믿고 있습니다.

만약 조선 후기의 김창협, 김창흡 형제들의 성리학만이 정선의 진경산수화 창출에 결정적이었다고 본다면 성리학이 최고로 발전했던 그 이전의 조선 중기에는 왜 진경산수화가 새롭게 창작되지 않았으며, 또 같은 학파에 속했고 정선과 이웃하여 살면서 사천 이병연 이상으로 절친했던 관아재 조영석의 산수화에는 왜 진경산수화의 그림자도 안 비치는지 설명할 수 있어야 합니다. 조영석이 인물화와 풍속화를 주로 그렸다는 점만으로는 설명이 불충분합니다. 사상은 창작에 자극을 주고 참고가 될 뿐입니다. 창작은 작가의 몫입니다.

안휘준 선생님의 〈조선왕조시대(1392-1910)의 산수화(山水畵)〉에 대한 토론문과 답변

토론자: 조인수 (한국예술종합학교 미술원 교수)
강연자: 안휘준 (서울대학교 고고미술사학과 명예교수)

질문 1 첫째 질문은 산수화의 형식과 관련된 것입니다. 조선시대의 산수화는 500년이 넘는 동안 회화에서 계속하여 중요한 위치를 차지하였음을 이번 강좌를 통하여 다시 한 번 확인할 수 있었습니다. 그런데 중국이나 일본의 산수화와 비교해볼 때 조선의 산수화에서는 긴 두루마리 형식인 화권(畵卷)이 매우 드물게 나타납니다. 예를 들어 중국의 경우 황공망의 〈부춘산거도(富春山居圖)〉〔도 185〕를 비롯하여 5미터가 훌쩍 넘는 기다란 화면에 산과 강이 계속하여 이어지는 산수화가 무척 많습니다. 물론 조선의 산수화에도 정선의 〈봉래전도(蓬萊全圖)〉〔도 186〕, 심사정의 〈촉잔도(蜀棧圖)〉, 이인문의 〈강산무진도(江山無盡圖)〉〔도 130〕 등이 있지만 전체 수량이나 규모의 측면에서 중국의 경우와는 비교할 수 없을 정도로 적습니다. 이렇게 조선의 산수화에서는 장대한 화권이 유

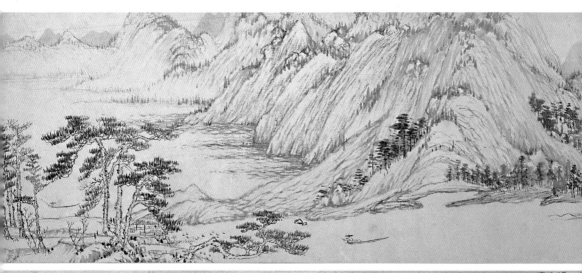

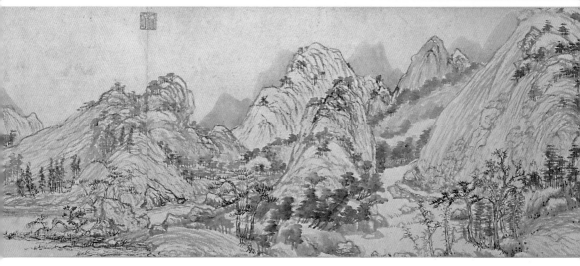

행하지 않았던 이유가 무엇인지 궁금합니다. 조선시대 산수화에
서 특별히 선호한 주제나 양식의 특징에서 연유한 것인지, 아니
면 지리적 환경이 다른 탓인지, 또는 회화를 감상하는 관습의 차
이에 따른 것인지에 대하여 안교수님께서 생각하시는 바를 듣고

싶습니다. 또한 내리닫이 족자인 화축(畵軸)의 경우에도 그림의 크기가 중국과 비교하여 작은 편인데, 이것 역시 가옥구조의 차이, 비단이나 종이의 크기, 구도상의 선호도 등에서 어떻게 이해해야 좋을지 말씀해주시기 바랍니다.

답변 산수화에 대한 조교수의 견해에 전적으로 동감하면서 질의에 대한 답을 간단하게 하겠습니다. 먼저 옆으로 길면서 펼쳐서 보게 되는 두루마리 그림(手卷, 橫卷)이 드문 이유는 무엇인가 하는 문제인데 아마도 감상하기에 불편해서이지 않을까 생각됩니다. 본래 두루마리 그림은 눈 넓이만큼 펼쳐서 보고 감아가면서 감상해야 하는데 이것이 번거롭고 불편합니다. 또 감상 중에 그림이 되말리지 않게 하기 위해서는 사람이 양쪽 끝에서 붙들고 있거나 문진(文鎭)을 사용해야 하는데 그것이 마땅치 않을 경우가 많습니다. 그래서 책자 형태의 첩(帖)이나 병풍에 밀리게 되었던 것이 아닐까 생각됩니다. 〈몽유도원도〉의 예에서 보듯이 조선시대에는 초기부터 두루마리 그림이 자리를 잡았던 것이 분명하나 차차 화첩과 병풍에 자리를 내어주게 되었던 것 같습니다. 그렇지만 두루마리 그림은 보관하기에 아주 편리한 장점이 있었기 때문에 끝까지 명맥은 유지되었다고 봅니다.

그리고 축의 크기가 중국의 것에 비하여 작은 것은 우리 가옥의 크기를 고려한 측면이 있고, 또 크기로 허세를 부리거나 하는 것을 기피했던 우리 선조들의 겸양성과 실리성도 반영된 결과

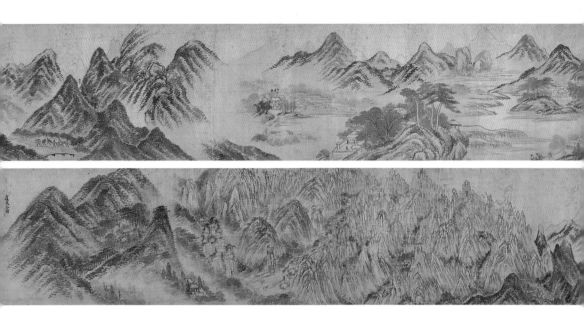

라고 생각됩니다.

질문 2 둘째로 남종화풍에 대한 질문입니다. 강좌를 통하여 조선 중기부터 남종화풍의 산수화가 수용되어 후기에는 진경산수의 밑거름이 되기도 하고 독자적인 양식으로 발달한 후, 말기에는 크게 성행하게 되었음을 확인할 수 있었습니다. 그런데 중국 남종화풍의 경우에도 원말 사대가에서 양식이 정립되어 명대 전반에 심주, 문징명 등의 오파에 의해 크게 발전된 후, 다시 명대 후반 이후에 동기창과 사왕(四王) 등에 의해 정통화풍으로 자리를 잡게 됩니다. 조선 후기부터 많이 나타나는 산수화의 남종화풍은 대개 원말 사대가나 정통화풍과 관련이 깊다고 생각됩니다. 하지

만 심주와 문징명 등으로 대표되는 오파 화풍은 드문 편입니다. 서정적인 표현과 실경산수를 즐겨 그린 오파 화풍이 조선시대 산수화에 많이 나타나지 않는 이유는 무엇인가요? 혹시 연구자들이 조선에 수용되어 변형된 오파 화풍의 요소를 아직 잘 구별하지 못하고 있던 것은 아닌지요?

답변 오파 화풍이 원말 사대가들의 화풍에 비하여 드문 이유는 남종화의 원류를 원말 사대가들에게서 찾았고, 오파는 원말 사대가들의 계승자로 보았던 데에 제일 큰 원인이 있지 않았을까 여겨집니다. 또한 연대가 내려가는 동시대의 화풍보다는 연대가 올라가는 고대의 미술과 문화를 보다 적극적으로 참조하고자 했던 조선 초기 이래의 고전주의적 경향도 한몫을 했을 가능성이 있다고 여겨지지만 이에 관해서는 앞으로 좀 더 조심스럽게 살펴볼 필요성이 있다고 생각합니다. 이와 관련하여 남종화가들 중에서 제일 먼저 우리나라에 알려지게 된 대표적 인물 중 한 사람이 오파의 문징명임도 유념됩니다.

질문 3 세 번째 질문은 조선시대 산수화에 대한 중국 목판삽화의 영향에 관한 것입니다. 최근 여러 연구자들에 의해 조선시대에 중국 산수화풍의 유입 경로 중에는 실제 회화 작품 못지않게 목판화로 제작된 산수화 삽화가 중요한 역할을 하였다는 주장이 제기되고 있습니다. 특히 정선의 작품을 비롯하여 실경산수 및 진

경산수에서 두드러지는 화풍상의 특징 중에는 중국 명승도 계통의 목판삽화와 유사한 요소가 분명히 있다고 합니다. 이러한 주장에 대한 안교수님의 견해를 듣고 싶습니다.

답변 중국 목판삽화의 전래도 남종화의 수용과 관련하여 대단히 중요함은 물론입니다. 이에 대한 답변은 박은순 교수의 질의 2에 대한 답변으로 대신함을 양해바랍니다.

질문 4 네 번째로 조선시대 산수화는 대개 서정적인 분위기와 넓은 공간감이 두드러집니다. 반면 정교한 묘사와 밀집된 구도는 별로 나타나지 않습니다. 특히 치밀하고 정확한 묘사를 위주로 하는 계화(界畵) 요소가 산수화와 결합되는 경우가 많지 않습니다. 본격적인 계화로 볼 수 있는 〈동궐도(東闕圖)〉[도 187]와 같은 사례가 있지만 중국과 비교해 볼 때 정밀한 건축물이 산수화 속에 등장하는 작품이 조선 산수화에서는 흔하지 않습니다. 중국의 경우 이렇게 산수화에서 자주 나타나는 상세한 건축물들이 도교 도관이나 불교 사원으로 생각되고 있습니다. 혹시 조선에서는 도교나 불교가 탄압받았기에 이러한 종교적 건축물이 산수화에 상세한 모습으로는 별로 등장하지 못했던 것은 아닌가요? 이 점에 대해서도 생각하시는 바를 말씀해주시기 바랍니다.

답변 산수화와 계화의 결합은 중국보다는 덜하지만 조선 시대의

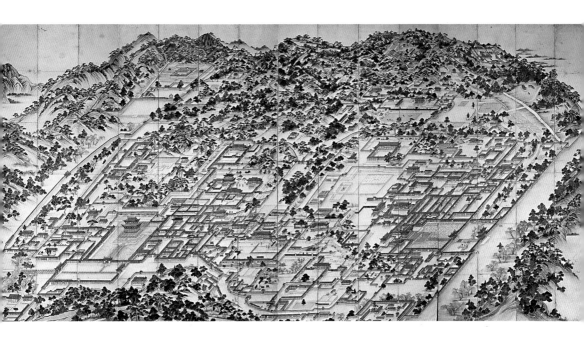

예에도 꽤 남아 있습니다. 1550년대의 〈호조낭관계회도(戶曹郞官契會圖)〉〔도 33〕와 〈연지계회도(蓮池契會圖)〉〔도 188〕를 위시하여 일본에 남아 있는 소상팔경도 등에서도 종종 엿볼 수 있습니다.

산수화는 아니지만 고려시대의 불교회화인 관경변상도와 사경의 변상도 등에 그려져 있는 건물 그림들은 그 효시라고 할 수 있을 것입니다.

질문 5 마지막으로 같은 시대였던 중국의 명·청대 산수화와 비교해 볼 때, 조선시대 산수화의 가장 큰 특징을 무엇이라 하면 좋을 것인지 질문을 드립니다. 이것은 외국인이나 한국회화사를 잘 모르는 일반인들이 흔히 하게 되는 질문입니다. 다시 말해서 조

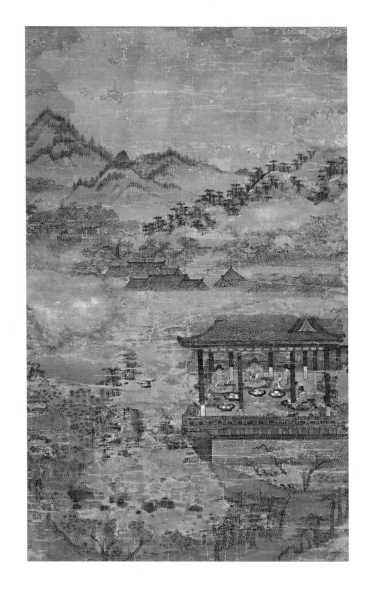

도 188 | 작자미상,
〈蓮池契會圖〉, 1550년,
絹本淡彩, 94.0×54.0cm,
국립중앙박물관.

선시대 산수화는 중국의 것과 비슷비슷해서 별로 차이를 못 느끼
겠다는 것인데, 이럴 경우에 무엇이라고 대답해주는 것이 현명한
것일까요? 오랫동안 애착을 가지고 이 분야를 연구해오신 안교

수님의 답변이 궁금해집니다.

답변 너무 크고 방대한 내용의 질의라서 간단히 답하기가 어렵습니다. 조선 초기 안견파의 그림에서 보면 편파구도, 흩어져 있는 경군(景群)들의 시각적 조화, 확대지향적인 공간개념, 고전주의적 경향 등이 명·청대 산수화와 다른점이라고 볼 수 있을 것 같습니다. 중기, 후기, 말기에도 명·청대의 산수화와 다른 구체적 양상들이 많으나 조선시대 산수화 강의를 되풀이해야만 할 것 같아서 양해를 구합니다. 질의에 감사합니다. 수강자들에게는 『한국회화사』(일지사, 1980), 『한국 회화의 전통』(문예출판사, 1988) 및 『한국 그림의 전통』(사회평론, 2012), 『한국 회화의 이해』(시공사, 2000) 및 『한국 회화사 연구』(시공사, 2000) 등의 졸저를 참고해 주시기를 바랍니다.

강연 참가 청중의 질문

※ 다음 질문들은 강연에 참여하신 청중들께서 강연을 수강하신 이후 주신 질문들입니다. 사무국에서는 원활한 토론회의 진행을 위해 청중들의 질문을 취합·정리하여 요약하였습니다. 추가 질문이 꼭 필요하다고 생각하시는 분께서는 토론장에서 직접 질문해 주시기 바랍니다.

질문 1 조선시대 산수화를 통해 한국문화 정체성을 발견할 수 있는지요? 바꿔 말해서 한국문화 정체성 확립과 이해에 조선시대 산수화는 어떤 기여를 하는지요?

답변 물론 조선시대 산수화에서 한국문화의 정체성을 발견할 수 있습니다. 강연을 통하여 이미 확인하고 계시리라 믿습니다만 굳이 약간의 예를 다시 든다면 초기의 안견파 작품들에서 보이는 편파구도, 경군들이 따로따로 흩어져 있으면서도 조화를 이루는 구성, 확대지향적인 공간개념, 정선파의 자연스러우면서도 공감을 자아내는 진경산수화들이 보여주는 한국적 특성은 특히 괄목

할 만하다고 봅니다. 과장법, 장식성, 화려한 채색 등을 피하고 수묵 위주로 무리함이 없이 자연스러움을 표현하는 경향이 조선시대 산수화에서 특히 돋보입니다. 이 문제는 사실 미학자들의 연구도 절실히 필요함을 느끼게 합니다. 일일이 구체적 사례를 더 들자면 강연을 되풀이해야 되는 결과가 될지도 모르겠습니다. 안견파의 산수화가 일본 무로마치(室町)시대의 수묵화에 영향을 미쳤다는 것은 특히 한국 산수화의 국제적 기여와 관련하여 특기할 만합니다.

아무튼 조선시대의 산수화에 한국인의 창의성과 지혜, 미의식과 기호, 자연관, 사상, 중국 및 일본과의 교류 등이 잘 드러나고 있다는 사실에서 한국문화의 정체성 확립에 크게 참조가 된다고 봅니다.

질문 2 조선시대 산수화를 감상할 때 선생님처럼 맛있게 즐길 수 있는 감상 요령과 착안 사항에 대해 설명해주시고 그런 책이 있다면 추천해주십시오. 그리고 조선시대 산수화를 포함해서 미술작품을 감상하고 분석하는 데 요구되는 기본원칙과 방법체계는 무엇인지요?

답변 조선시대의 산수화를 포함하여 동양 회화를 제대로 이해하고 감상하려면 그것들이 지닌 일반적 측면, 정신적(사상, 철학)적 측면, 기법적 측면을 모두 파악하는 것이 요구됩니다(안휘준,

「한국회화사상 중국회화의 이해」,『한국 그림의 전통』(사회평론, 2012) pp. 387-450 참조). 장기간에 걸쳐 폭넓게 공부하여 식견을 넓히고 좋은 작품들을 많이 보아 안목을 높이는 것이 필요합니다.

작품을 볼 때에 주제가 무엇인지, 화가가 무엇을 표현하고자 했는지, 어떻게 표현했는지를 뜯어보는 것이 바람직합니다. 이를 위해 구도와 구성, 공간개념과 그 설정, 필묵법(筆墨法)과 설채법(設彩法), 세부 묘사 기법 등을 찬찬히 살펴보는 것이 막연하게 보는 것보다 훨씬 도움이 될 것입니다.

참고할 만한 책으로 안휘준의『한국 회화의 이해』(시공사, 2000)와 대원사에서 나온《빛깔있는 책들》중에서『한국화 감상법』,『중국화 감상법』,『옛그림 감상법』등이 도움이 될 듯합니다.

질문 3 동양화에서 정신성의 표현을 중요시하는데 솔직히 그림에 대한 자세한 내용을 공부하지 않고는 올바른 감상을 하기가 어렵습니다. 일반인들이 그림을 접할 때는 보통 기본 지식 없이 감상을 하게 되는 경우가 대부분인데 현대의 동양화가 대중에게 가깝게 다가가기 위해서는 어떤 방향으로 발전하면 좋을까요?

답변 감상에 관한 것은 질의 2에 대한 답변을 참고해주시면 고맙겠습니다.

"동양화가 대중에게 가깝게 다가가기 위해서 어떤 방향으로" 나아가야 할 것인지와 관련해서 화가들이 대중과 영합하는

것은 대체로 바람직하지 않다고 보고 있습니다. 소설가가 대중과 영합하거나 고전음악가가 대중과 영합하면 작품성의 하락을 자초할 가능성이 농후합니다. 산수화를 포함한 그림의 경우도 마찬가지입니다. 창작자로서의 작가들은 스스로 믿고 원하는 방향으로 격조(格調)를 유지하며 나아가야 합니다. 우리가 창작자들에게 원하는 것은 대중과의 영합과 그로 인한 격조의 하락이 아니라 참신하고 훌륭한 '창작'입니다. 창작자들이 대중과 영합하게 하기보다는 대중이 작가들의 창작세계와 격조를 이해하고 따라가도록 하는 것이 미술이나 문화의 발전에서 절대적으로 필요합니다.

질문 4 현대의 산수화 화풍은 어디서 영향을 받고 있습니까? 조선시대인가요, 아니면 현대의 독자적 화풍인가요? 그리고 조선시대 산수화가 미래 한국미술에 공헌하는 바는 무엇일까요?

답변 심산 노수현, 청전 이상범, 소정 변관식, 의재 허백련 등 20세기의 대표적 화가들 이후에는 두드러진 산수화가들이 배출되지 못하고 있습니다. 추상화와 비구상화(非具象畵)의 지배, 전통 산수화에 대한 몰이해와 경시, 서양적 유화(油畵)의 압도적인 인기, 그림을 거는 건물벽면의 서구화 등이 복합적으로 영향을 미친 결과라고 생각됩니다. 산수화와 풍속화의 몰락은 21세기 한국 회화의 비극입니다.

조금 전에 언급한 20세기의 4대 산수화가들에 관하여는 조선 말기의 산수화 끝 부분에서 잠시 소개하였고 책에도 실을 것입니다. 그만큼 이 산수화 4대가들의 화풍은 조선시대, 특히 말기의 산수화와 밀접한 관계가 있습니다. 조선시대 산수화를 비롯한 우리의 전통미술은 새로운 창작에 필요한 유익한 정보를 잔뜩 품고 있습니다. 이처럼 보배로운 전통미술을 공부하고 창작에 활용할 생각을 하지 않는 현대의 우리 작가들이 안타깝게 생각됩니다. 전통미술은 새로운 현대미술의 창출에 보탬이 되고자 대기하고 있는 형국입니다. 전통에 대한 올바른 이해와 재인식, 새로운 한국적 산수화의 창출에 대한 작가들의 강한 의지가 어느 때보다도 절실히 요구되고 있습니다.

질문 5 혜원의 〈미인도(美人圖)〉〔도 189〕를 보고도 미인이라는 것을 알게 된 것은 가까이서 바짝 들여다 본 다음이었습니다. 선생님께서 말씀하신 것처럼 〈몽유도원도〉가 이미 많이 탈색이 진행되어 감흥을 찾기 어려운데, 제작 당시의 채색을 복원하여 모사해서 볼 수 있다면 좋겠습니다. 이때는 모사가(화가) 외에도 선생님을 포함한 전문가들이 참여해야겠지요. 이번 기회에 우리 서화의 보관 방법에 대한 진지한 고찰이 있어야 하지 않을까요?

답변 아주 좋은 말씀입니다. 그러나 아시다시피 〈몽유도원도〉는 우리의 명작이면서도 우리의 소유가 아니어서 우리가 원하는 대

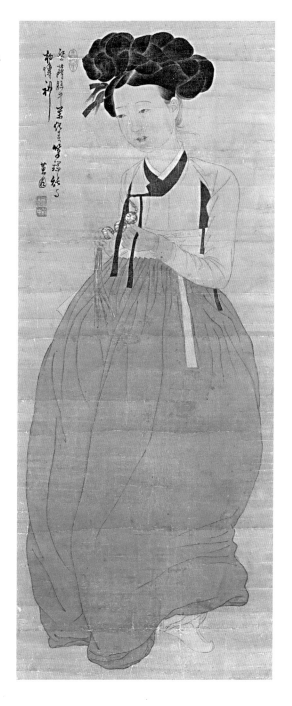

로 할 수가 없습니다. 우리 손을 떠난 우리의 문화재에 대해 무기력할 수밖에 없음을 다시 절감합니다. 우리나라의 일부 민화가(民畵家)들이 그들 나름대로 그런 방향으로 시도하고 있어서 흥미롭습니다. 뛰어난 화가들에 의해 제한적으로나마 시도되기를 기대해 보고 싶습니다.

서화의 보관에 관해서는 안휘준의 「한국 회화의 보존과 활용」(『한국 회화의 이해』(시공사, 2000) pp. 74-97)을 참조해주시면 고맙겠습니다.

질문 6 '진경산수(眞景山水)'란 용어는 언제 누구에 의해 사용되기 시작했으며 과연 그 실체가 있는 것인지요? 우리 산천과 풍속을 대상으로 한 그림은 겸재 이전에도 있었으며, 오히려 겸재 이후 얼마 안 있어 조선시대 산천과 풍속에 대한 그림이 서서히 사라졌습니다. 조선 성리학의 강조와 함께 '진경산수'에 대한 강조는 그 실체가 의심스러워집니다. 혹시 정치적 의도가 가미된(이데올로기의 때가 묻은) 용어 또는 과장된 것이 아닌지요? '진경산수'라 명명하지 않더라도 겸재는 충분히 위대한 화가입니다.

답변 '진경(眞景)'이라는 말은 일본 동경대학의 명예교수인 츠지 노부오(辻惟雄)의 연구에 의하면 중국에서 이미 고대부터 사용되고 있었음을 알 수 있습니다.

정선의 진경산수화는 종래의 실경산수화의 전통을 잇고 새

로운 남종화법을 활용하여 창출된 것입니다. 독자적이고 독창적이라 높이 평가하여 마땅합니다. 그러나 이것만이 한국적인 것이고 그 이전의 산수화는 송원대의 것을 모방한 것에 불과하다고 보는 견해는 분명히 잘못된 것입니다. 바로 잡아야 마땅합니다.

질문 7 선생님께서 강연하실 때 북종화풍과 남종화풍에 대해 자주 언급하셨는데 그 차이점을 좀 더 자세하게 설명해주세요.

답변 남종화와 북종화의 차이에 관해서는 너무 많은 시간과 지면을 요하는 것이어서 이곳에서 장황하게 설명하기가 어렵습니다. 저의 글 「한국 남종산수화의 변천」(『한국 그림의 전통』(사회평론, 2012) pp. 207-282)을 참조해 주시면 대단히 고맙겠습니다. 양해해주시기 바랍니다.

질문 8 중인(中人) 회화의 특징이 있는지요? 특히 그들의 시대정신이 반영되어 현대 한국회화의 전통에도 계승된 요소가 있다면 무엇입니까?

답변 중인들만의 공통적인 화풍은 따로 없습니다. 우리나라에서는 사대부 화가들이나 화원들(중인 화가들 포함)이 모두 각 시대마다의 화풍을 공유하며 작품을 제작했던 특징을 지니고 있습니다.

질문 9 선생님께서는 이번 강의에 왜 산수화라는 주제를 선택하셨나요? 그리고 부끄럽게도 서양화가들은 잘 알면서도 현재 우리나라 산수화의 대가들이 누구인지 잘 모릅니다. 어떤 분들이 계시는지 여쭤보고 싶습니다.

답변 산수화를 이번 강의 주제로 잡은 이유는 서론에서 이미 일곱 가지를 제시한 바 있습니다. 그것을 참조해주시면 고맙겠습니다. 대표적인 화가들에 관해서는 이 강연에서 언급된 사대부화가들과 화원들을 유념해 주십시오. 그리고 저의 책『한국 회화사』(일지사, 1980)를 보시면 도움이 될 듯합니다.

질문 10 조선 후기 서양화법(명암법, 원근법)이 들어온 경로가 궁금합니다. 그리고 일본의 우키요에가 서양에 전래되어 서양화에 끼친 영향이 큰데, 조선에는 우키요에가 들어오지 않았는지요? 또한 허백련과 장대천(張大千)이 일본에 간 것은 도자기 문화처럼 일본의 동양화 실력이 나아서인가요?

답변 조선시대 회화에 보이는 서양화법에 관해서는 이성미 교수의 저서『조선시대 그림 속의 서양화법』(대원사, 2000)과 이중희 교수의『한·중·일의 초기 서양화 도입 비교론』(얼과일, 2003)이 가장 도움이 될 것으로 봅니다.

　　일본의 우키요에가 우리나라 18세기 수집가였던 김광국(金

光國, 1685-?)의 소장품에 들어 있었던 것을 보면 약간 전해졌던 것은 사실이지만 워낙 당시 사대부들의 미의식과 차이가 나서 별다른 반응을 일으키지 못했던 것 같습니다. 다른 일본 그림들의 경우도 마찬가지입니다.

허백련과 장대천이 일본에 갔던 것은 일본이 동양에서 제일 먼저, 그리고 가장 적극적으로 서양 문물을 받아들였기 때문에 견문을 넓히기 위해 갔던 것으로 볼 수 있지 않을는지요.

질문 11 겸재 정선의 작품에 깃든 기법과 멋에 대하여 더 자세히 알고 싶습니다.

답변 겸재정선미술관이 펴낸 도서들과 최완수 한국미술연구소장을 비롯한 여러 학자들의 저술을 참고하시면 도움이 될 듯합니다. 시간이 부족하여 충분히 설명해 드리기가 어렵습니다. 다만 피마준, 미법, 수직준법, 담채법, 한국 산수에 대한 정선의 자의적 해석과 독창적 표현 등이 유난히 돋보인다는 점만은 강조하고 싶습니다.

질문 12 김환기, 장욱진, 서세옥 등의 작품은 매우 뛰어나다고 할 수 있습니다. 그런데 왜 앤디 워홀의 작품 값에 비해 떨어지는 것일까요? 미술품도 경제 여건에 따라 값을 매겨서 그러는 걸까요?

답변 그림 값은 나라마다의 경제적 여건, 미술에 대한 관심도, 정부의 문화정책과 세제 등 여러 가지 요인에 따라 달라질 수밖에 없습니다. 현재의 중국의 경우에서 보듯이 경제가 발전하고 자국 문화에 대한 국민들의 관심이 높아지면 낮았던 그림 값도 치솟게 됩니다.

민화에 대한 질문

질문 1 민화란 도화원 출신 화원들의 작품과 일반 민간인의 작품을 총칭한다는 견해에 납득이 가지 않습니다. 좀 더 자세히 설명해 주시겠습니까?

답변 민화는 화풍에 의거하여 보면 화원들이나 여기 화가들의 화풍이 서민대중에게 전해져 저변화된 그림이라 할 수 있습니다. 정선파의 진경산수화, 김홍도와 신윤복의 풍속화가 민화에 종종 등장한 것을 보면 이러한 사실을 쉽게 확인할 수 있습니다. 그러나 서민화인 민화는 한국인의 미의식과 색채감각 등을 정통회화보다 더 적극적으로 숨김 없이 드러내고 있어서 많은 참고가 됩니다.

질문 2 한·중·일 민화의 특징을 비교, 설명해 주시고 우리 민화가 중국 민화의 영향을 어느 정도 받았는지 궁금합니다.

답변 너무나 방대한 질문이라 별도의 강좌를 열어야 할 것 같습니다. 한국의 민화가 다른 미술의 경우와 마찬가지로 중국의 것과 무관하지 않지만 한국적 특성을 짙게 드러낸다는 점을 아무도 부인할 수 없습니다. 보다 구체적인 이해를 위해 윤열수 씨와 정병모 교수 등 민화전문가들의 저술과 저의 민화에 관한 글들(『한국 회화의 이해』(시공사, 2000) pp. 328-359)을 참고해 주시면 감사하겠습니다.

용어해설

[이성미 · 김정희, 『한국 회화사 용어집』(다할미디어, 2015)을 위주로 하고 여러 학자들의 논 저들을 참조]

갈필법(渴筆法)

물기가 거의 없는 상태의 붓에 먹을 절제 있게 찍어 사용하는 수묵화의 기법. 건필(乾筆) 또는 고필(枯筆)이라고도 하며 습필(濕筆) 또는 윤필(潤筆)과 대비되는 말이다. 중국 원대 이후의 남 종화가들이나 우리나라의 18세기 이후 남종문인화가들의 그림에서 많이 볼 수 있다.

개자원화전(芥子園畫傳)

청초(清初)에 간행된 종합적 화보. 『개자원화보(芥子園畫譜)』라고도 하며, 왕개(王槪, 1645- 1710), 왕시(王蓍, 1649-1734 이후), 왕얼(王臬) 삼형제가 합작으로 편찬한 것이다. 이 화보 는 원래 3집으로 구성된 책이었으나 이후 제4집이 간행되었다. 1집은 이유방(李流芳, 1575- 1629)이 옛 명화들을 모아 만든 「산수화보」 43엽을 증보 · 편집한 것이며, 2집은 「난죽매국보 (蘭竹梅菊譜)」, 3집은 「초충영모화훼보(草蟲翎毛花卉譜)」이다. 그후 많은 사람들의 요구에 응 해 인물화보인 제4집이 1818년 출간되어 오늘날의 『개자원화전』으로 완성되었다. 각 책은 첫 머리에 화론(畫論)의 요지를 싣고, 그 다음에 화가의 기법, 마지막에는 역대 명인들의 작품을 모사하여 게재하는 구성을 따르고 있다. 이 화보는 역대 중국의 어느 화보보다 체계적이고 모 든 분야를 망라한 화보로 평가받으며, 조선시대 18세기 이후의 회화, 특히 문인화의 보급에 큰 역할을 하였다.

경직도(耕織圖)

농사짓는 일과 누에를 치고 비단을 짜는 일을 그린 그림. 중국 남송 때 현령을 지낸 누숙(樓璹) 이 고종(高宗)에게 『시경(詩經)』의 「빈풍칠월편(豳風七月篇)」을 모법으로 하여 그려 올린 것이 그 시초이다. 우리나라에는 연산군(燕山君) 때 명나라에서 경직도를 가져와 바쳤다는 기록이 있으나, 본격적으로 유행한 것은 청나라 강희제(康熙帝) 때 다시 판화로 만든 〈패문재경직도(佩 文齋耕織圖)〉가 18세기 초나 중엽에 우리나라에 전해진 이후이다. 조선 후기에는 〈패문재경직 도〉가 병풍의 형식으로 만들어져 한국화되어 일반 서민들에게까지 보급되었다. 경직도의 농사

짓는 장면이나 생활상은 조선 후기 풍속화에 많은 영향을 미쳤다.

계회도(契會圖)
풍류를 즐기고 친목을 도모하기 위한 문인 관료들의 계회를 그린 일종의 기록화. 기록에 의하면 고려시대 계회도는 자유롭게 행동하고 있는 계원들의 모습을 그린 인물 중심의 묘사였던 것으로 추정된다. 조선 초기에는 상단에 전서체(篆書體)로 계회의 명칭을 적고 중단에는 산수(山水)를 배경으로 계회의 장면을 묘사하였으며, 하단에는 참석자들의 성명과 생년, 등제년(登第年), 위계(位階), 관직명 등을 적은 좌목(座目)으로 이루어진 계회도의 형식이 이루어졌다. 이러한 계회도의 형식은 중국이나 일본에서는 볼 수 없는 특이한 것으로 기록을 요하는 다른 궁궐 행사도와 지도를 그리는 데에도 사용되었다. 그러나 조선 중기에는 계회의 장면이 배경 산수와 동등한 비중으로 그려져 계회 장면이 부각되는 경향을 보이며, 후기에는 주로 계회 장면이 부각된 인물 중심의 계첩(契帖)으로 변화하였다. 이처럼 계회도는 당시 문인 관료들의 생활 문화의 단면을 묘사하고 있어서 그들의 생활을 이해할 수 있게 해주며, 제작 연대가 분명하여 회화사 연구에도 큰 도움이 된다.

계회축(契會軸)
여러 가지 국가적 행사나 문인들의 각종 계회를 기념하기 위해 각자가 한 건(件)씩 가질 수 있도록 제작한 걸개 그림을 지칭한다. 병풍형식의 경우 계병(契屛), 화첩형식의 경우는 계첩(契帖)이라고 한다.

고씨역대명인화보(顧氏歷代名人畫譜)
중국 명대 오파계(吳派系) 화가 고병(顧炳)이 1603년에 간행한 화보. 줄여서 『고씨화보』라고도 한다. 육조시대 진(晉)의 고개지(顧愷之)부터 명말의 왕정책(王廷策)에 이르기까지 총 106명의 작품을 고병 자신이 그려 목판화로 수록하였다. 화보는 작품과 함께 화가의 인적사항 및 사승관계 등 간략한 전기가 담긴 발문으로 구성되어 있다. 『고씨화보』는 『당시화보(唐詩畫譜)』, 『개자원화전(芥子園畫傳)』 등과 함께 조선 후기 화가들이 남종화를 연습하는 데 중요한 교본이 되었다.

광태사학파(狂態邪學派)
15세기 후반과 16세기에 활동했던 명대(明代) 절파(浙派) 후기의 장로(張路), 장숭(蔣嵩)과 같은 일군의 직업화가들. 이들이 몹시 거칠고 농담의 대비가 강렬한 필묵법을 사용해서 그린 그림의 경향을 당시의 문인화가들이 미치광이 같은 사학(邪學)이라고 비난하여 부른 데서 이름 붙여진 것이다.

금니산수화(金泥山水畵)

고운 금가루를 아교풀로 개어서 만든 특수 안료로 그린 산수화. 금니에는 은과의 합금 정도에 따라 적금(赤金), 청금(靑金), 수금(水金) 등의 종류가 있다. 금니는 청록산수에 장식성을 더하기 위하여 부분적으로 많이 쓰였으며 산수화나 인물화에서도 소량의 금니가 효과적으로 사용되었다. 또한 금니는 사경(寫經)에도 쓰였으며 변상도(變相圖)에도 사용되었다. 대표적인 작품으로 이징(李澄)이 그린 〈니금산수도(泥金山水圖)〉를 들 수 있다.

금강산도(金剛山圖)

예로부터 명산으로 사람들의 주목을 받아왔던 금강산을 주제로 하여 그린 그림. 금강산은 고려 말 불교의 성지로 알려지면서 그림으로 그려지기 시작하였다. 조선 초기에는 주로 왕실의 특수한 수요를 위해 그려졌으며, 조선 중기에 이르러서 문인들이 즐겨 다루는 제재가 되면서 일반적인 감상화로 제작되었다. 금강산도의 제작은 조선 후기 진경산수(眞景山水)의 유행과 더불어 크게 확산되었다. 특히 정선(鄭敾)을 통해 남종화법(南宗畵法)을 융합시킨 진경산수화로 새롭게 변화하며 18세기 후반과 19세기로 이어졌다.

남송원체(院體) 화풍

남송시대 화원(畵院)화가들에 의해 형성된 화풍. 강남지방의 온화한 기후와 나지막한 산, 그리고 물이 많은 특유한 자연환경을 배경으로 한 것이 특징이다. 마하파(馬夏派) 산수화풍과 화조를 가까이 포착하여 공필(工筆) 채색화로 그린 화풍 등이 대표적이다.

남북종화론(南北宗畵論)

명말의 동기창(董其昌)과 그의 친구 막시룡(莫是龍)이 쓴 것으로 전해지는 「화설(畵說)」이라는 짧은 글 속에 정리된 중국 산수화의 남·북종 양파(兩派) 구분. 당대(唐代) 선불교(禪佛敎)의 남·북 분파(分派)가 생긴 것처럼 중국 산수화에서도 당대를 기점으로 하여 화가의 신분, 회화의 이념적, 양식적 배경을 토대로 한 구분이 시도되었다. 즉 남종 선불교에서 주장하는 돈오(頓悟)의 개념을 화가의 영감과 인간의 내적 진리 추구를 중요시한 문인 사대부화의 이론과 같은 맥락으로 파악하고 점수(漸修)를 주장하는 북종 선불교와 기법의 단계적 연마를 중요시하는 화공(畵工)들의 그림에서 상호 유사점을 발견하여, 사대부 또는 문인들의 그림을 남종화(南宗畵)로, 화공들의 그림을 북종화(北宗畵)로 구분한 것이 남북종화론이다. 그렇지만 남북종화론의 구분은 채색화, 수묵화 등 기법에 의한 구분이라기보다는 일차적으로 화가의 신분에 따른 구분이다.

남종화(南宗畵)

동양화의 양대(兩大) 분파(分派) 중의 하나로 북종화(北宗畵)에 대비되는 화파. 한국에서는 남종화 또는 남종 문인화(文人畵)라는 말로 통용된다. 주로 사대부와 문인들의 그림을 가리킨다.

피마준(披麻皴), 우점준(雨點皴), 미점준(米點皴), 절대준(折帶皴), 태점(苔點) 등이 대표적인 기법이다. 그밖에도 독특한 용묵법(用墨法) 또는 구도의 전형이 몇 가지씩 조합되면서 소위 남종화의 양식이 성립되었다. 우리나라에서는 18세기 전반기에 남종문인화가 본격적으로 수용되고 하나의 양식으로 받아들여진 것으로 파악된다. 그러나 문헌기록을 통해 이미 고려시대에도 사대부들이 원나라를 통해 사대부화 이론을 접하였음이 확인되며, 조선 초기와 중기에 현존작품을 통하여 남종화의 요소가 상당히 일찍부터 수용되었음을 알 수 있다. 조선 후기에는 남종문인화가 꾸준히 확산되어 정선(鄭敾) 이후 많은 화가들이 중국 남종화의 화풍을 구사한 것을 볼 수 있다. 또한 17세기 초기부터 조선에 유입되기 시작한『고씨화보(顧氏畵譜)』(1603),『십죽재서화보(十竹齋書畵譜)』(1627),『개자원화전(芥子園畵傳)』 등 명·청대 각종 화보의 영향으로 남종화의 전파는 가속화되었다. 19세기에는 18세기 조선 남종화의 기초 위에 추사(秋史) 김정희(金正喜)와 그 주변 인물들을 중심으로 본격적인 남종화의 세계가 전개되었다.

남화(南畵, なんが)
남종화를 일본에서 줄여서 일컫는 말.

단선점준(短線點皴)
2~3mm 정도의 짧은 선이나 점의 형태를 띤 준(皴). 가늘고 뾰족한 붓끝을 화면에 살짝 대어 약간 끌거나 찍은 듯 그어 집합적으로 나타낸다. 산이나 언덕의 능선 주변, 또는 바위의 표면에 촘촘히 가해져 질감과 괴량감의 효과를 내며, 우리나라 15세기 후반의 산수화에서 필획이 개별화되면서 발생하기 시작해서 16세기 전반경에 특히 유행하였다.

도상학(圖像學, Iconography)
회화나 조각 작품의 전체 주제, 또는 그 구성 요소들 하나하나가 가지고 있는 문화적, 종교적 의미를 해석하는 미술사 방법론의 한 분야. 이에 더 나아가서 그 주제, 또는 작품 자체가 한 문화권 내에서 가지는 역사적·문화적 의의를 규명하는 학문 분야를 도상해석학(Iconology)이라고 한다. 서양미술사에서부터 출발한 도상학과 도상해석학은 동양미술사에서도 광범위하게 적용된다. 예를 들면 오봉병(五峰屛)이나 십장생(十長生) 또는 민화에 사용된 여러 가지 소재들에 함축된 상징적인 의미를 해석하고 이 그림들이 차지하는 문화적 위치를 규명하는 것 역시 도상학 혹은 도상해석학의 범주에 해당된다.

마피준(麻皮皴)
마의 올이 얽힌 것 같은 준. 다소 거친 느낌을 주는데, 피마준(披麻皴)과 비슷하며 남당(南唐)의 동원(董源)이 많이 사용했다.

마하파(馬夏派)

남송(南宋)의 화원(畵院)에서 활약했던 마원(馬遠)과 하규(夏珪)에 의해 형성된 화파. 주로 직업화가들 사이에서 추종되었다. 마하파의 화풍은 강남지방의 특유한 자연환경과 이를 향유하는 인물을 소재로 하여 근경에 역점을 두되 경물을 한쪽 구석에 치우치게 하는 일각구도(一角構圖)를 취하고, 원경은 안개 속에 잠길 듯 시사적으로 나타내어서 서정적인 분위기를 자아낸다. 그리고 산과 암벽의 표면을 부벽준(斧劈皴)으로 처리하고 굴곡이 심한 나무를 근경에 그려넣는 것 등도 이 화파 화풍의 특징이다.

몰골법(沒骨法)

윤곽선을 써서 형태를 정의하지 않고 바로 먹이나 채색만을 사용하여 사물의 형태를 묘사하는 기법. 윤곽선이 없기 때문에 몰골, 즉 뼈 없는 그림이라고 부른다. 구륵법(鉤勒法)과 반대의 기법이다.

문인화(文人畵)

문인들이 여기(餘技)로 그린 그림. 중국 북송시대 소식(蘇軾)과 그의 친구들은 사인(士人)과 화공(畵工)의 그림은 그들의 신분적 · 교양적 차이로 인하여 필연적으로 여러 차이가 난다는 논리를 기반으로 하여 사대부 화론(畵論)을 만들었다. 즉 사대부화란 그림을 직업으로 삼지 않는 화가들이 여기 또는 여흥으로 자신들의 의중을 표현하기 위하여 그린 그림을 지칭하는 것이었다. 원대부터는 문인(文人)이 반드시 사대부는 아니었기 때문에, '사대부화' 대신에 '문인지화(文人之畵)' 또는 '문인화'라는 용어를 사용하게 되었다. 이후 동기창(董其昌)의 남북종화 이론이 성립되면서 남종화(南宗畵)와 문인화를 동일시하는 경향이 생기게 되었다. 이러한 문인화는 그림의 기교와 세부적 묘사에 치중하지 않으며, 사물의 내적인 면이나 화가의 의중을 표현하는 사의(寫意)를 중시하였다. 문인화 정신은 고려시대에 받아들여졌으며 당시 왕공사대부들이 여기로 그림을 그린 예를 문헌기록을 통해 알 수 있다. 조선시대의 많은 문인사대부들도 그림을 남겼으며, 조선 후기에 중국으로부터 남종화가 유입되면서부터 점차 많은 문인화가들이 활약하였고 이들이 화단에서 주도적인 역할을 하였다.

미법산수화(米法山水畵)

북송의 미불(米芾)과 그의 아들 미우인(米友仁)이 창시한 안개가 자욱하고 습윤한 풍경을 발묵(潑墨)과 미점(米點)을 구사하여 표현한 산수화. 미가산수(米家山水)라고도 한다. 후대로 이어지면서 미씨 부자의 화법은 남종화(南宗畵)의 한 조류를 이루었다. 한국 회화에서는 고려 후기부터 시작되어 조선 말기까지 이어지면서 크게 유행하였다.

미점법(米點法)

붓을 옆으로 뉘어서 횡으로 찍는 점묘법이나 준법. 북송의 문인화가 미불(米芾)이 창안한 데에

서 그의 성을 따 붙여졌다. 조선 후기 정선(鄭敾)의 진경산수화를 비롯하여 여러 문인들의 산수
화에도 많이 나타난다.

민화(民畵)
조선시대 회화 가운데 생활공간의 장식 및 감상을 위하여 민속적인 관습에 따라 그려진 그림. 재
미있고 풍부한 민간 설화, 무속 신앙, 그리고 각종 고사, 화조, 어해 등의 내용을 소재로 하고 있
다. 양식적 특징으로는 소박한 형태와 대담하고도 파격적인 구성, 강렬한 색채 등을 들 수 있다.

반두(礬頭)
그림 속 산꼭대기에 백반 덩어리나 둥그런 찐빵 모양의 많은 덩어리가 모여 이루어진 모습. 침
식이 심한 지형을 나타낸다. 오대의 거연(居然)으로부터 시작되었고, 원말 사대가(元末四大家)
가운데 오진(吳鎭), 황공망(黃公望)의 산수화에서도 많이 보인다.

변상도(變相圖)
경전의 내용을 압축, 묘사한 그림. 직접 경전에 그리는 사경화(寫經畵)와 목판으로 찍은 판경화
(版經畵)의 두 가지 형식이 있다. 변상도의 형식으로는 첫째, 각 권의 첫머리에 그 권의 내용을
압축하여 묘사한 것, 둘째, 경전이 잘 보호될 것을 기원하는 의미에서 신장상(神將像)을 그린
것, 셋째, 모든 장마다 경전의 내용을 그린 것 등이 있다.

부벽준(斧劈皴)
도끼로 나무를 찍어낸 자국과 같이 바위 표면의 질감을 나타내는 준법. 붓을 옆으로 뉘어 아래
로 끌며 그어 내리는 기법이다. 바위가 단층(斷層)에 의해 갈라진 형상을 묘사하기 위한 기법으
로 준(皴)의 크기에 따라 소부벽준과 대부벽준으로 나뉜다. 남송시대 이당(李唐)의 그림에서 처
음 등장하며, 이어서 명대 절파(浙派) 회화와 우리나라의 절파 화풍 산수화에서 이 기법을 흔히
볼 수 있다.

북종화(北宗畵)
명말 화가이자 이론가인 동기창(董其昌)의 남북종화론에서 남종화(南宗畵)에 대비되는 개념.
화원(畵員)이나 직업 화가들이 짙은 채색과 꼼꼼한 필치를 써서 사물의 외형 묘사에 주력하여
그린 장식적인 공필(工筆)의 그림을 지칭한다. 남송의 마원(馬遠)이나 하규(夏珪)처럼 수묵을
주로 사용하여 그린 화가들도 북종화가로 분류된다. 명대 남북종화론에서의 구분은 채색화, 수
묵화 등 재료와 기법에 의한 것이라기보다는 일차적으로 화가의 신분이 중요한 기준이 되었던
듯하다.

사의(寫意)

사물의 외형을 중시해서 그리기보다는 의태(意態)와 신운(神韻)을 포착하거나 작가의 내면세계의 뜻을 자유롭게 표현하는 것. 문인화에서 지상의 목표로 삼는 원칙이다.

선종화(禪宗畵)

불교의 한 종파인 선종의 이념이나 그와 관계되는 소재를 다룬 그림. 도석화(道釋畵)의 하나로 선화(禪畵)라고도 한다. 선승(禪僧)들이 수행 중의 여가에 주로 그려왔으나 선가적(禪家的) 내용이나 사상 등이 사대부들의 사유방식과 연결되어 감상화로도 크게 발전하였다. 채색 위주의 전통적인 불교회화와는 달리 수묵 위주로 감필(減筆)의 간일하고 조방한 화풍을 이루는 것이 일반적이다. 중국 당대 선종의 대중화와 더불어 유행하였으며, 남송 때에 전통이 확립되었다. 일본에서 무로마치(室町)시대에 크게 풍미하였으며, 우리나라에서는 조선 중기 이후에 일부 화가들에 의해 그려졌다. 선종화를 그린 대표적인 화가들로는 김명국(金明國), 한시각(韓時覺), 김홍도(金弘道) 등을 들 수 있다.

소상팔경도(瀟湘八景圖)

중국 호남성(湖南省) 동정호(洞庭湖)의 남쪽 소수(瀟水)와 상수(湘水)가 합류하는 곳의 아름다운 경치를 여덟 가지 소재로 표현한 그림. 산시청람(山市晴嵐), 연사모종(煙寺暮鍾), 어촌석조(漁村夕潮), 원포귀범(遠浦歸帆), 소상야우(瀟湘夜雨), 동정추월(洞庭秋月), 평사낙안(平沙落雁), 강천모설(江天暮雪)을 가리킨다. 소상 지역의 경치를 읊은 시는 이미 3세기경부터 나타났으나 이와 같은 주제의 그림이 처음으로 나타난 것은 11세기 북송의 문인화가 송적(宋迪)이 그렸다는 팔경일 것으로 추측된다. 우리나라에 전래된 시기는 확실치 않으나 이미 고려 명종(明宗) 연간에 그려진 기록이 있으며 조선시대에는 더욱 유행하였다. 일본에서도 무로마치(室町)시대 이후 수묵화의 본격적인 발달과 더불어 자주 채택된 화제이다. 이처럼 한·중·일 삼국에서 많이 그려지면서 소상팔경도는 실경(實景)의 성격을 잃고 이상화된 승경(勝景)의 상징으로서 그려지게 되었다.

수지법(樹枝法)

나무의 뿌리에서부터 줄기, 가지, 잎 등의 표현기법과 포치 방법. 시대와 화파에 따라 특징을 달리하기 때문에 작품의 연대 판정과 양식의 변천을 규명하는 데 좋은 증거가 된다.

실경산수(實景山水)

실재하는 산수를 표현한 그림. 우리나라에서는 고구려 고분 가운데 황해남도의 평정리(平井里) 1호분 벽화가 근처의 구월산을 묘사한 것으로 판단되어 일찍이 실경을 묘사했다는 증거를 찾을 수 있으며 그 밖에도 고려시대의 문헌에서도 실경을 묘사한 그림들을 찾을 수 있다.

안견파(安堅派)

세종 때의 화원인 안견(安堅)의 화풍을 따랐던 화가들을 일컫는 말. 중국의 이곽파(李郭派) 화풍을 토대로 한국적인 양식을 형성하였던 이 화파의 화풍은 조선 초기는 물론 중기까지도 그 영향을 미쳤다. 현재 국립중앙박물관 소장 〈사시팔경도(四時八景圖)〉가 16세기 안견파 작품의 대표적인 예이다.

약리도(躍鯉圖)

떠오르는 아침 해를 배경으로 물 속에서 거대한 잉어가 솟구쳐 오르는 모습을 그린 그림. 정확한 화제는 잉어가 용이 되는 그림인 어리변성룡도(魚鯉變成龍圖)이다. 우리나라에서는 등용(登龍)과 등용(登用)의 발음이 같아서 과거에 급제하여 관직에 오르기를 기원하는 의미로 그려졌다.

어해도(魚蟹圖)

물고기, 게, 조개, 새우, 수조(水藻) 등을 묘사한 그림. 물고기가 헤엄쳐 다니는 물 속을 묘사한 그림은 이미 중국 오대(五代)부터 나타난 것을 알 수 있다. 우리나라에서도 일찍부터 그려졌을 것이나 조선시대 이전의 예는 남아 있지 않다. 조선 말기 민화에서도 즐겨 다루어진 소재이다.

역원근법(逆遠近法)

서양의 원근법과 반대로 가까운 것보다 멀리 있는 것을 더 크고 더 넓게 그리는 우리나라와 동양의 화법.

영모화(翎毛畵)

깃털을 지닌 새와 털이 나 있는 동물을 그린 그림을 합쳐서 부르는 말. 꽃과 새를 그린 화조화와 각종 짐승을 그린 동물화를 묶어서 지칭하는 용어이다.

오파(吳派)

중국 명대 중기 강소성 소주(蘇州)를 중심으로 활약했던 화파. 오파라는 명칭은 이 화파의 시조로 간주되는 심주(沈周)의 고향 강소성 오현(吳縣)에서 유래되었다. 심주의 화풍은 문징명(文徵明)과 문씨 일족 화가들, 그의 친구와 문하의 화가들에게 이어졌다. 화법상으로 원말 사대가(元末四大家)의 양식을 계승하여 문인화풍을 확립하였다. 동기창(董其昌)의 남북종화론(南北宗畵論)에서 오파화가들이 남종화(南宗畵)에 편입되어 중국회화의 정통으로 간주됨에 따라 절대적인 우위가 확립되었다.

요철법(凹凸法)

그림 속의 형태에 입체감을 부여하기 위해 먹이나 채색을 써서 명암의 단계를 번지듯 점진적으로 나타내는 기법. 서양의 고전 미술로부터 유래되어 인도와 서역을 거쳐 동아시아로 전해졌

다. 서쪽에서 전래되었다 하여 태서법(泰西法)이라고도 한다. 우리나라에서는 18세기에 연행
사들이 북경에 가서 서양화를 접하고 그 신기함을 기록하였으며, 이후 회화에 여러 가지 형태
로 음영을 가하는 기법이 수용된 것을 볼 수 있다.

원말 사대가(元末四大家)

원대 말기에 활동한 네 명의 산수화가 황공망(黃公望), 오진(吳鎭), 예찬(倪瓚), 왕몽(王蒙)을 지
칭하는 용어. 이들은 동원(董源)과 거연(巨然), 형호(荊浩)와 관동(關仝)의 산수화 양식을 부활
시켜 중국 산수화의 새로운 전기를 마련하였으며, 각각 개성이 뛰어나 독자적인 산수화풍을 구
현하였다. 이후 이들의 산수화 양식은 문인 산수화의 이상적인 모델이 되어 심주(沈周)를 비롯
한 명대 오파(吳派) 산수화가, 명말의 동기창(董其昌)과 진계유(陳繼儒), 청초의 정통파 화가 등
여러 화가들에 의해 계승되었다.

이곽파(李郭派) 화풍

북송대의 이성(李成)과 곽희(郭熙)에 의해 이룩된 산수화풍. 이곽파 화풍은 대개 근경, 중경, 원
경이 점차 상승하면서 유기적으로 연결되는 경향을 띠며, 주봉이 가운데 우뚝 솟게 하여 거비
적(巨碑的)인 모습을 강하게 지니고 있다. 나뭇가지들은 게의 발톱처럼 보이는 해조묘(蟹爪描)
로 그려진다. 우리나라에서는 안견(安堅)이 이곽파 화풍을 따랐으며 이후 안견파 화가들도 다
소 변형된 방식으로 계속 이 화풍을 따랐다.

일각구도(一角構圖)

그림의 아래 부분 한쪽 구석에 중요한 경물(景物)을 근경(近景)으로 부각시켜 집중적으로 묘사
하고 그 대각선 반대쪽을 여백으로 남기거나 아주 작은 경물을 배치하는 비대칭의 균형을 도모
하는 구도. 같은 말로 변각구도(邊角構圖)라고 한다. 마하파(馬夏派) 화풍의 전형적 특징 중 하
나로 마지일각(馬之一角)이라고도 한다. 자연의 일부분을 잡아 요점적으로 간결하게 묘사할 때
사용된다.

전신사조(傳神寫照)

초상화에 있어서 인물의 외형묘사에만 그치지 않고 그 인물의 고매한 인격과 정신까지 나타내
야 한다는 초상화론(肖像畵論). 또한 그 연장선상에서 산수의 사실적 묘사에도 적용된다. 이 말
은 동진시대 인물화가 고개지(顧愷之)의 화론에서 비롯되었다.

절대준(折帶皴)

직각으로 꺾인 띠 모양의 준법. 처음에 붓을 약간 뉘어 수평으로 움직이다가 갑자기 방향을 꺾
어 붓털의 옆을 사용하여 수직으로 획을 그어 내린다. 수평 지층에 수직 단층이 보이는 바위산
의 모습을 묘사한다. 원대 예찬(倪瓚)이 주로 사용한 준법이다.

절파(浙派) 화풍

명초 절강성 출신의 대진(戴進)을 시조로 하며, 그와 그의 추종자들, 그리고 절강(浙江)지역 양식의 영향을 받았던 화가들의 화풍을 집합적으로 지칭한 명칭. 남송의 원체(院體) 화풍을 기초로 하여 거기에 이곽파(李郭派) 화풍 등 여러 요소들이 절충된 복합적 양식을 보여주며 15세기 후반부터 명대화원(明代畵院)의 주도 화풍이 되었다. 부벽준(斧劈皴) 등 거친 필선을 보이는 것이 특징이다. 중국에서는 주로 궁정화가들이 이 양식을 따랐으나 우리나라에서는 강희안(姜希顔)과 같은 사대부 화가들도 이 양식을 구사한 것이 특기할 만하다.

지두화법(指頭畵法)

붓과 같은 도구를 사용하지 않고 손가락, 손톱 혹은 손바닥을 직접 화면에 대고 그리는 기법. 지두화는 독창적이고 새로운 미감을 표출해 내는 데에 적합한 화법으로 간주된다. 현존하는 증거에 의해 18세기 초 청대의 고기패(高其佩)가 지두화를 시작한 것으로 볼 수 있다. 우리나라에는 1761년 이전에 지두화가 유입되어 심사정(沈師正), 이인문(李寅文), 최북(崔北) 등 일부 화가들에 의해 산발적으로 그려졌지만 독자적인 화풍으로 발전하지는 못했다.

진경산수화(眞景山水畵)

조선 후기에 크게 유행한 우리나라의 승경(勝景)을 묘사한 산수화. 진경산수화는 우리나라에 실재하는 경관을 남종화에 바탕을 두어 그린 정선(鄭敾) 특유의 화풍을 그 시초로 보고 있다. 정선 이후 진경산수는 조선 후기에 화원, 사대부 화가들 사이에서 신분의 구분 없이 크게 유행하였다. 조선 후기와 말기의 많은 화가들이 금강산(金剛山), 관동팔경(關東八景), 단양팔경(丹陽八景) 등의 명승을 묘사한 진경산수화를 무수히 남겼다.

책거리

서책(書冊), 고동기(古銅器), 붓, 벼루 등의 기물이 나열된 다층 다간의 책가(冊架)를 투시화법(透視畵法)과 명암법(明暗法)으로 사실적으로 묘사한 장식화. 조선 후기 문방도(文房圖)의 여러 유형 가운데 하나로 책가도(冊架圖), 서가도(書架圖)라고도 한다. 실물과 같은 입체적 사실감으로 인해 많은 사람들의 호기심을 자극하였으며 그림의 소재인 서책이 학문을 숭상한 당시 조선사회의 기호와 일치하여 왕실은 물론 민간에서도 널리 성행하였다.

청록산수(靑綠山水)

청색과 녹색이 주로 사용되어 그려진 채색 산수화. 금니(金泥)를 병용한 기법이기 때문에 금벽산수(金碧山水)라고도 하며 화려하고 장식성이 강하다. 당대의 이사훈(李思訓), 이소도(李昭道) 부자에 의해 양식적으로 완성되었다. 중국 회화사에서 청록산수화를 잘 그린 대표적 작가로는 남송의 조백구(趙伯駒), 조백숙(趙伯驌), 원대의 전선(錢選), 명대의 석예(石銳), 구영(仇英) 등이 있다. 우리나라에서도 일찍부터 청록산수도가 그려졌을 것으로 추정되나 남아 있는

예는 거의 조선시대 그림들이다. 조선 중기 이후의 계병(契屛)에 담겨진 산수도와 오봉병(五峰屛), 십장생도(十長生圖) 등이 청록산수로 그려졌다.

태서법(泰西法)
서양의 화법. 즉 음영을 가하여 입체감을 표현하는 기법을 이른다. 요철법 참조.

편파구도(偏頗構圖)
그림을 종으로 이분할 때 한쪽이 다른 쪽보다 더 강조되고 더 큰 무게가 주어져 한쪽으로 치우친 구도. 명대 절파(浙派)회화나 조선 초기 안견파(安堅派) 작품에서 흔히 보인다. 특히 안견파 작품 중에서 편파구도를 취하면서 근경(近景)과 원경(遠景)의 두 부분이 조화를 이루는 경우를 편파이단구도(偏頗二段構圖)라고 부른다. 또한 16세기에 접어들면서 안견파 화풍은 근경, 중경(中景), 원경의 구도를 갖추었는데, 이는 편파삼단구도(偏頗三段構圖)라고 칭한다.

풍속화(風俗畵)
인간의 다양한 일상 생활 장면을 묘사한 그림. 풍속화라는 용어는 서양의 'genre painting'을 번역한 것으로 20세기 이후 정착된 말이다. 우리나라의 기록에는 19세기 이후 속화(俗畵)라는 용어가 등장하는데, 이는 18세기부터 실학의 영향으로 우리나라의 고유한 역사, 지리, 문학, 기타 실생활 등에 대한 관심이 고조되면서 새롭게 대두된 화목이다. 이러한 그림들을 통해 당시 위정자들의 통치 이념, 사회 각계각층의 생활상을 생생하게 확인할 수 있다.

피마준(披麻皴)
마(麻)의 올을 풀어서 늘어놓은 듯한 모습의 준. 남종화에서 가장 많이 사용되는 준법 가운데 하나로 원말 사대가의 한 사람인 황공망(黃公望)이 즐겨 사용하였다.

하엽준(荷葉皴)
연잎의 엽맥 줄기와 같이 생긴 준. 산봉우리의 표면에 물이 흘러내려 고랑이 생긴 산비탈 같은 효과를 준다. 조맹부(趙孟頫)가 창안한 후 남종화가들이 종종 사용하였다. 김홍도의 후기 산수화에 자주 보인다.

해조묘(蟹爪描)
잎이 다 떨어진 겨울 나뭇가지를 게 발톱처럼 날카롭게 묘사한 수지법. 북송의 이성(李成)이 창출하여 이곽파(李郭派) 화풍과 우리나라의 안견파(安堅派) 화풍의 산수화에서 주로 사용된 나무 묘사 기법이다.

호초점(胡椒點)

후추가루를 뿌린 듯 작은 검은 점을 많이 찍어 멀리 보이는 나무 잎을 묘사하는 기법. 일부 산수화의 산과 언덕의 표현에도 사용되었다.

화조화(花鳥畵)

꽃과 새를 함께 그린 그림. 이 범주에는 화훼(花卉), 초충(草蟲), 그리고 새와 짐승을 뜻하는 영모(翎毛)도 포함된다. 화조화는 동양의 오랜 문화전통 속에서 축적된 여러 상징성을 내포하고 있다. 부귀영화를 나타내는 모란꽃, 속진에 더럽혀지지 않은 연꽃, 지조와 장수의 상징 소나무, 부부의 금슬을 상징하는 원앙과 기러기 등 수없이 많은 예를 들 수 있다.

인명해설

[『한국 역대 서화가 사전』상 · 하(국립문화재연구소, 2011) 참조]

강석덕(姜碩德, 1395-1459)

조선 초기의 문신이자 서예가. 자는 자명(子明), 호는 완역재(玩易齋), 본관은 진주(晉州)이다. 아들 강희안(姜希顔), 강희맹(姜希孟) 모두 서화를 잘 하였다. 일생 동안 학문에 힘쓰고 청렴강개하였으며 문장이 고고하고 글씨와 그림 역시 뛰어났다는 평가를 받았다.

강세황(姜世晃, 1713-1791)

조선 후기에 활동한 문신이자 서화가. 자는 광지(光之), 호는 표암(豹菴) · 산향재(山響齋) 등을 사용하였고, 본관은 진주(晉州)이다. 시서화 삼절(三絶)로 알려졌으며 높은 감식안을 지닌 서화평론가로도 명성이 있었다. 특히 문집『표암유고(豹菴遺稿)』는 그의 생애와 예술적인 이상을 보여주는 중요한 자료이다. 강세황의 예술세계는 문인화의 보편성을 추구한 점과 한국적 남종문인화의 성립이라는 점에서 의의를 찾을 수 있다.

강희맹(姜希孟, 1424-1483)

조선 초기의 문신이자 서화가. 자는 경순(景醇), 호는 사숙재(私淑齋) · 국오(菊塢) · 운송거사(雲松居士), 본관은 진주(晉州)이다. 강석덕(姜碩德)의 아들이며 문인서화가 강희안(姜希顔)의 아우이다. 문장과 그림으로 당대에 이름이 났으며 글씨에도 능했다. 여러 서체로 쓴 작품들이 오늘날에도 전해지고 있다.

강희안(姜希顔, 1417-1464)

조선 초기의 문신이자 서화가. 자는 경우(景愚), 호는 인재(仁齋), 본관은 진주(晉州)이다. 부친은 강석덕(姜碩德)이며, 좌찬성 강희맹(姜希孟)의 형이다. 일찍부터 시 · 그림 · 글씨에 뛰어난 재주를 보였으며 세종 때 안견(安堅), 최경(崔涇)과 더불어 삼절이라 불렸다. 필명은 중국까지 명성이 자자했으며, 그림도 문헌에 따르면 산수, 인물, 초충 등 모든 부분에 뛰어났다고 한다.

강희언(姜熙彦, 1710-?)

조선 후기에 활동한 중인 화가. 자는 경운(景運), 호는 담졸(澹拙), 본관은 진주(晉州)이다. 강희언은 관상감(觀象監)에서 근무하였던 중인으로 화원은 아니었지만 정선(鄭敾), 김홍도(金弘道) 등 여러 화가들과 교유하였다. 그의 작품들은 이러한 화가들로부터의 영향을 잘 보여준다. 그는 18세기 후반에 시서화 삼절(三絶)을 지향하며 새롭게 부상하기 시작한 중인 화가들의 활동을 직접적으로 보여주는 화가이다.

권돈인(權敦仁, 1783-1859)

조선 후기-말기에 활동한 문신이자 서화가. 자는 경희(景羲), 호는 이재(彝齋)·번상촌장(樊上村庄) 등이며, 본관은 안동(安東)이다. 김정희(金正喜)와 교유가 깊어 필법이 추사체와 매우 유사하다. 그림에도 뛰어났으며 화풍은 김정희의 영향을 직접적으로 받았다. 금석학(金石學) 연구 및 중국 서화 수장 등에 있어서도 김정희와 서로 도움을 주고받았다.

김기(金祺, 1509-?)

조선 초기에 활동한 문신이자 화가. 자는 자수(子綏), 본관은 연안(延安)이다. 김안로(金安老)의 장남이자 김시(金禔)의 형이다. 그림으로 유명하였으나 전하는 작품은 없다.

김덕하(金德廈, 1722-1772)

조선 후기에 활동한 도화서 화원. 본관은 경주(慶州)이다. 경주 김씨는 조선 후기의 대표적인 화원가문으로 그의 조부 김효강(金孝綱), 부친 김두량(金斗樑)도 모두 화원이었다. 그의 작품으로는 부친 김두량과 함께 제작한 〈사계풍속도〉가 유명하다.

김두량(金斗樑, 1696-1763)

조선 후기에 활동한 도화서 화원. 자는 도경(道卿), 호는 남리(南里), 본관은 경주(慶州)이다. 도화서 별제를 지냈으며 산수·인물·영모·풍속·신장 등 여러 화목에 모두 능하였다. 조선 후기 대표적 화원가문의 하나인 경주 김씨 가문 출신으로 부친과 형, 아들, 조카도 화원으로 활동하였다. 그의 작품세계는 전통적인 화풍과 조선 후기의 여러 변화가 공존하는 특징을 보여준다. 서양화법도 수용하여 그렸다.

김명국(金明國, 1600-1662 이후)

조선 중기에 활동한 도화서 화원. 자는 천여(天汝), 호는 연담(蓮潭)·취옹(醉翁), 본관은 안산(安山)이다. 17세기를 대표하는 안견파 및 절파계(浙派系) 화풍의 화가이자 선종화에 뛰어난 화가로서 여러 문집에 그의 작품에 대한 평과 성품이나 행적에 관한 일화들이 전해진다. 특히 두 차례에 걸쳐 통신사 수행화원으로 일본에 다녀온 사실이 주목된다.

김석신(金碩臣, 1758-?)

조선 후기에 활동한 도화서 화원. 자는 군익(君翼), 호는 초원(蕉園), 본관은 개성(開城)이다. 화원 집안 출신으로 김득신(金得臣)과 형제였으나 백주 김응환(金應煥)에게 출계되었다. 김응환의 영향을 받아 정선(鄭敾)의 화풍을 계승하는 한편, 당시 화단의 중심이 된 김홍도(金弘道)의 화풍을 결합하여 자신만의 개성을 드러냈다.

김수규(金壽奎, 생몰년 미상)

조선 후기에 활동한 도화서 화원. 호는 기서(箕墅)·순재(淳齋) 등이다. 도화서 화원으로 궁중행사에 여러 차례 차출되어 화업을 담당하였다. 한편 화보풍의 남종화법을 구사하여 문인 취향의 다양한 그림들을 제작하기도 하였다.

김수철(金秀哲, 생몰년 미상)

조선 말기에 활동한 화가. 자는 사앙(士盎), 호는 북산(北山), 본관은 분성(盆城)이다. 중인 신분의 화가로서 활발한 작화 활동을 하였으며 여항문인의 중개로 그림 주문을 받기도 하였다. 김정희의 영향 아래 사의적 남종화를 추구한 조선 말기의 회화사조를 공유하면서, 새로이 대두된 여항의 수요자 취향에 부합한 이색화풍을 선보인 선구적인 화가였다.

김시(金禔, 1524-1593)

조선 중기에 활동한 문인이자 화가. 자는 계수(溪綏), 호는 양송당(養松堂)·양송헌(養松軒), 본관은 연안(延安)이다. 부친 김안로(金安老)가 정유삼흉(丁酉三凶)으로 몰려 사사되자 관직에 나아갈 수 없어 독서와 서화로 일생을 보냈다. 특히 안견파 화풍과 절파계 화풍의 산수를 잘 그렸다. 김시의 작품은 조선 중기 산수화의 복합적인 양상을 보여주며 후대 화가들에게 많은 영향을 미쳤다.

김식(金埴, 1579-1662)

조선 중기에 활동한 문인이자 화가. 자는 중후(仲厚), 호는 퇴촌(退村)·청포(淸浦), 본관은 연안(延安)이다. 김시(金禔)의 손자이다. 가법을 이어 산수와 영모에 능했으나 소 그림으로 더욱 유명하였다. 대부분의 소 그림들은 조부 김시의 화풍을 토대로 하고 있으며 소의 통통한 몸이나 선량한 눈매, 평화롭고 따뜻한 그림의 분위기 등은 중국이나 일본의 소 그림과는 현저하게 다른 한국적 특색을 지니고 있다.

김양기(金良驥, 생몰년 미상)

조선 후기에 활동한 화가. 자는 천리(千里), 호는 긍원(肯園)·낭곡(浪谷), 본관은 김해(金海)이다. 부친은 김홍도(金弘道)이며 김홍도가 연풍(延豊)현감 재직 시 얻은 아들로 추정된다. 풍속화나 신선도, 화조화 등에서 부친의 화풍을 충실하게 계승하였으나 수준은 떨어졌다.

김영(金瑛, 1837-1917경)

조선 말기에 활동한 여항문인이자 화가. 자는 성원(聲遠), 호는 춘방(春舫), 본관은 김해(金海)이다. 중인시사인 칠송정시사(七松亭詩社)의 동인이었다. 서화를 즐겼고 묵죽과 행서에 능했다고 한다. 그의 화조화와 산수화를 통해 볼 때 장승업과 교유를 하며 서로의 화풍에 영향을 미쳤을 가능성을 유추할 수 있다.

김유성(金有聲, 1725-?)

조선 후기에 활동한 도화서 화원. 자는 중옥(仲玉), 호는 서암(西巖), 본관은 김해(金海)이다. 통신사 수행화원으로 일본에 가서 여러 그림을 그려주었다. 특히 일본 화단에 조선의 진경산수화풍을 전달하는 역할을 하였던 것으로 평가되며 일본의 남화가들에게 남종화법에 대한 조언을 해주기도 하였다.

김윤겸(金允謙, 1711-1755)

조선 후기에 활동한 도화서 화원. 자는 극양(克讓), 호는 진재(眞宰)·산초(山樵), 본관은 안동(安東)이다. 김창업(金昌業)의 서자로 태어났으며 포의로서 여러 명사들과 시회와 유람 등을 함께하며 교유하였다. 현전하는 그의 산수화들은 간결한 필치와 참신한 설채법으로 마치 수채화같은 소쇄하고 청신한 느낌을 준다.

김응환(金應煥, 1742-1789)

조선 후기에 활동한 도화서 화원. 자는 영수(永受), 호는 복헌(復軒)·담졸당(擔拙堂), 본관은 개성(開城)이다. 기술직 중인집안이었던 개성 김씨는 김응환을 시작으로 본격적인 화원가문으로 자리 잡게 되었다. 그는 정선(鄭敾), 심사정(沈師正), 강세황(姜世晃)의 화풍을 바탕으로 참신하고 청아한 설채가 돋보이는 개성적인 화풍을 이루었으며 김홍도(金弘道)와 함께 조선 후기와 말기 화원화풍 형성에 기여했다.

김정희(金正喜, 1786-1856)

조선 말기에 활동한 문신이자 서화가. 자는 원춘(元春), 호는 추사(秋史)·완당(阮堂) 등 다양하다. 본관은 경주(慶州)이다. 고증학을 바탕으로 북학 지식을 접하였으며 청나라에서 옹방강(翁方綱)과 완원(阮元)을 만나 그들의 서화감식과 서화이론에 매료되었다. 글씨를 잘 쓰기로 명망이 높아 우리나라 서예사를 통틀어 가장 추앙받는 서예가 중 한 사람이다. 추사체라는 독자적인 서체를 일구었다. 서화의 감식가이자 비평가이기도 하였으며 〈세한도(歲寒圖)〉와 〈불이선란도(不二禪蘭圖)〉로 대표되는 문인화가이기도 하다.

김홍도(金弘道, 1745-1806?)

조선 후기에 활동한 도화서 화원. 자는 사능(士能), 호는 단원(檀園)·단구(丹邱) 등이며 본관은

김해(金海)이다. 하급 무반벼슬을 많이 배출한 가난한 중인집안 출신이었지만 스스로의 재능으로 도화서 화원이 되었으며 정조의 신임을 얻어 지방 수령까지 지냈다. 안산에 살던 어린 시절 표암 강세황(姜世晃)의 제자였다. 그의 회화는 다양한 분야와 소재를 망라하며 예술적으로 18-20세기에 광범위한 영향을 미쳤다.

김희성(金喜誠, 생몰년 미상)

조선 후기에 활동한 도화서 화원. 자는 중익(仲益), 호는 불염재(不染齋), 본관은 전주(全州)이다. 정선의 문하에서 그림을 배워 이후 화원으로 재직하며 다양한 주제의 작품을 남겼다. 또한 다른 작가의 작품에 제발을 남기는 감평가로서의 면모를 보이기도 했다. 이는 여항문인화가가 문화계의 주도층으로 부상하던 19세기의 사회현상을 예고한 사례라고 볼 수 있다.

노수현(盧壽鉉, 1899-1978)

근현대기에 활동한 화가. 호는 심산(心山), 본명은 수호(壽鎬), 본관은 곡산(谷山)이다. 그는 조석진(趙錫晉), 안중식(安中植)으로부터 회화 및 서예를 배웠고, 초기에는 조선미전에 출품하여 특선과 입선을 거듭하며 동양화가로서의 입지를 다졌다. 1932년 이후에는 실경 사생을 바탕으로 전통 관념산수에 한국적 산수의 모티프를 접목하면서 민족문화에 대한 자각을 드러내기 시작했다. 1950년대 이후로는 역동적이면서 환상적인 느낌을 자아내는 기암괴석을 통한 개성적인 화풍을 보여주었다.

마성린(馬聖麟, 생몰년 미상)

조선 후기에 활동한 여항시인이자 서화가. 자는 경희(景羲), 호는 미산(眉山), 본관은 장흥(長興)이다. 부유한 중인가문 출신으로 교유관계는 문인사대부를 비롯하여 중인시인, 화가들에 이르기까지 폭넓었다. 서예에 대한 남다른 취미를 지녔으며 왕희지풍의 유려한 행서풍의 글씨를 썼다. 정선(鄭敾)의 대필(代筆)화가로 10년간 활동하였다.

문청(文淸, 생몰년 미상)

일본 교토의 다이토쿠지(大德寺)를 중심으로 활동했던 화가. 승려는 아니었다고 여겨진다. 그가 남긴 작품들은 순수하게 안견파 화풍을 따른 것들과 일본인들의 취향에 맞춘 것들로 대별된다. 조선 초기에 우리나라에서 일본에 건너가 활동하였던 화가로 판단된다. 산수와 함께 인물화도 잘 그렸다.

박인석(朴寅碩, 생몰년 미상)

조선 말기에 활동한 도화서 화원. 자는 경협(景協), 호는 하석(霞石)이다. 화원으로서 헌종어진 도사(1846)에 참여하기도 하였으며, 19세기 전반 화단을 주도하였던 김정희에게 산수화를 그려 바쳐 평가를 받기도 했다.

배련(裵連, 생몰년 미상)

조선 초기에 활동한 화원. 자호는 미상이며 본관은 경주(慶州)이다. 도화서 화원으로 활동했으며, 최경(崔涇), 안귀생(安貴生)과 함께 각종 어진 제작에 참여하였다. 또한 선비화가인 강희안(姜希顔)·강희맹(姜希孟) 형제 등과도 교우가 있었다. 전하는 기록이나 찬문 등으로 보아 산수·인물·초상에 능하였던 화가로 추정되지만 전하는 작품은 없다.

변관식(卞寬植, 1899-1976)

근현대기에 활동한 화가. 호는 소정(小亭)이며 황해도 웅진에서 태어났다. 당대의 명화가이자 도화서 화원 조석진(趙錫晉)의 외손자이다. 초기에는 서화미술원과 일본 유학을 통해 동양화의 전통을 배우면서 일본 신남화(新南畵) 운동의 사생적 리얼리즘에 관심을 가졌다. 해방 이후에는 산천을 유람하며 자신의 개성적인 화풍을 발전시켰으며 1957년 국전 심사위원을 사퇴한 이후 향토색 짙은 실경을 서정적으로 표현한 본격적인 '소정양식'의 산수화를 그렸다. 말년에는 또 한 번 화풍 변화를 꾀하여 토속적인 실제 경관을 한국적 이상향으로 표현하였다.

신사임당(申師任堂, 1504-1551)

조선 초기에 활동한 여성 서화가. 호는 사임당(師任堂, 思任堂, 師姙堂)·임사재(姙師齋)이며 본관은 평산(平山)이다. 1522년 덕수이씨(德水李氏) 이원수(李元秀)와 결혼해 4남 3녀를 낳았다. 신씨는 현모양처의 표상으로 알려져 있으나 여러 명사제현들의 문헌에 서화가로서의 명성이 거론되었다. 산수·영모·묵포도·초충 등 다양한 소재의 그림뿐 아니라 시문에도 능했으며 글씨도 잘 썼다.

신위(申緯, 1769-1845)

조선 후기에 활동한 문신이자 서화가. 자는 한수(韓叟), 호는 자하(紫霞)·경수당(警修堂), 본관은 평산(平山)이다. 서울에 터전을 잡고 살아온 경화거족 출신으로 어려서부터 청대 고증학이 유행하던 서울 학계 분위기에서 성장하였으며, 문인화에 깊은 관심을 가지고 다양한 사람들과 교유했다. 그는 시서화 삼절로 각각의 분야에서 뛰어난 업적을 남겼다. 특히 그의 사의적인 문인 묵죽양식은 조선 말기까지 많은 영향을 주었다. 표암 강세황(姜世晃)의 제자였다.

신윤복(申潤福, 1758-?)

조선 후기의 도화서 화원. 자는 입부(笠父)·덕여(德如), 호는 혜원(蕙園), 본관은 고령(高靈)이다. 김홍도와 더불어 풍속화의 쌍벽을 이루며 특히 남녀의 애정을 주제로 한 춘의풍속도(春意風俗圖)의 독보로 지칭된다. 그렇지만 명성에 비하면 전래작은 드문 편이며 현전하는 작품들은 산수·인물·영모 등 전통화의 모든 분야에 걸쳐 다양하다.

심사정(沈師正, 1707-1769)

조선 후기에 활동한 문인화가. 자는 이숙(頤叔), 호는 현재(玄齋), 본관은 청송(靑松)이다. 조부의 역모죄로 관직을 포기하고 오로지 그림을 그리는 데에만 전념하여 전문화가의 길로 나아갔으며 그림을 팔아 생계를 유지하였다. 그는 남종화풍을 적극적으로 수용하고 그것을 전통화풍과 결합시켜 자신의 독특한 절충적 화풍을 이룩하였다. 그는 조선 후기 화단에 남종화풍이 자리 잡고 중국과는 다른 조선 남종화로 발전하는 데 중요한 역할을 하였다.

안건영(安健榮, 1841-1876)

조선 말기에 활동한 도화서 화원. 자는 효원(孝元), 호는 해사(海士) · 매사(梅士), 본관은 순흥(順興)이다. 조선 말기 차비대령화원(差備待令畵員)으로 봉직했으며 1872년에는 고종의 어진 도사에도 참여하였다. 후손가에 그의 화첩이 전해지고 있으며 산수 · 인물 · 영모 · 초충 등 다양한 소재를 다룬 작품들을 통해 다방면에 걸쳐 기량을 발휘하였음을 확인할 수 있다.

안견(安堅, 15세기)

조선 초기에 활동한 도화서 화원. 자는 가도(可度) · 득수(得守), 호는 현동자(玄洞子) · 주경(朱耕), 본관은 지곡(池谷; 地谷; 智谷)이다. 안견은 후원자였던 안평대군을 오랫동안 배유하면서 그와 그의 측근 문사들을 통해 높은 안목과 식견을 갖추었으며, 안평대군 소장의 고대 명작들을 통해 자신의 화풍 및 화격 형성에 큰 도움을 받았다. 안견의 화풍은 유일한 진작인 〈몽유도원도〉와 전칭 작품인 〈사시팔경도〉 등을 통하여 엿볼 수 있다. 그의 화풍은 조선 초기는 물론 중기까지도 폭넓게 추종되었으며 일본 무로마치시대 수묵화에도 영향을 미쳤다.

안귀생(安貴生, 생몰년 미상)

조선 초기에 활동한 도화서 화원. 최경(崔涇), 배련(裵連) 등과 함께 세조-성종대의 대표적인 화원으로 꼽힌다. 산수화뿐 아니라 인물화에도 뛰어났으며 성종의 총애를 받은 화원이었다. 그러나 화가로서의 명성에도 불구하고 전하는 작품은 없다.

안중식(安中植, 1861-1919)

조선 말기-근대기에 활동한 화가. 자는 공립(公立), 호는 심전(心田) · 불불옹(不不翁) 등이며 본관은 순흥(順興)이다. 독자적인 화풍을 형성하기까지 장승업(張承業)과 중국의 상해지역 화풍 및 화보의 영향을 많이 받았다. 그의 회화세계는 대체적으로 전통성과 보수성을 띠었으나 한편으로는 근대적인 면모도 보여준다. 특히 1911년 설립된 서화미술회를 통해 한국 근대회화의 주역들을 길러낸 미술교육자로서의 공헌도 크다.

안평대군(安平大君, 1418-1453)

조선 초기 세종조에 활동한 왕족이자 서예가. 자는 청지(淸之), 호는 비해당(匪懈堂) · 매죽헌(梅

竹軒)·낭간거사(琅玕居士)이다. 본명은 이용(李瑢)이다. 세종과 소헌왕후(昭憲王后) 사이의 셋째 왕자로 태어났다. 36년의 짧은 생애에도 불구하고 세종, 문종 연간 문학, 서예, 회화 등 문예 방면에서 왕성한 활동을 보여주었다. 당시 문화계의 대표적 인물이자 최대의 서화 수장가였다. 또한 송설체(松雪體)를 비롯한 복고주의 서풍을 깊이 터득한 그는 조선시대 서예사에서 매우 뚜렷한 위치를 차지하고 있다. 안견도 그가 있었기에 대가로 성장할 수 있었다.

양팽손(梁彭孫, 생몰년 미상)
조선 초기에 활동한 문신이자 화가. 자는 대춘(大春), 호는 학포(學圃), 본관은 제주(濟州)이다. 국립중앙박물관 소장의 〈산수도〉 한 점이 양팽손의 작품으로 알려져 왔으나 같은 필치의 제시와 호가 윤두서의 작품에도 쓰여져 있는 사실이 발견되어 '학포(學圃)'라는 호의 주인이 양팽손이 아닌 것으로 밝혀졌다. 일본과 양팽손 종가에도 다른 작품들이 전하고 있으나 진위가 확실하지 않다.

오세창(吳世昌, 1864-1953)
조선 말기-근대기의 역관이자 서화가. 자는 중명(仲銘), 호는 위창(葦滄; 韙傖)·한암(閒庵) 등이며 본관은 해주(海州)이다. 부친은 역관이자 서화가인 오경석(吳慶錫)이며 대대로 역관을 지낸 중인집안 출신이다. 서화, 골동품이 많았던 가정환경과 타고난 예술적 소질로 인하여 서예와 전각에 몰두하였으며 수장품을 토대로 한국서화사 연구에 직접 나섰다. 특히『근역서화징(槿域書畵徵)』은 우리나라 최초의 서화인명사전으로 한국미술사 연구의 보고이다.

오순(吳珣, 생몰년 미상)
조선 후기에 활동한 도화서 화원. 여러 차례 궁중행사에 차출되었으며 1812년에서 1817년까지 차비대령화원(差備待令畵員)으로 봉직하였다.

유숙(劉淑, 1827-1873)
조선 말기에 활동한 도화서 화원. 자는 선영(善永), 호는 혜산(蕙山), 본관은 한양(漢陽)이다. 차비대령화원(差備待令畵員)으로 봉직하며 어진 제작에도 여러 차례 참여하였다. 한편 중인 시사인 벽오사(碧梧社)에 참여하여 시를 짓고 그림을 그리기도 하였으며 추사파와의 교유를 통해 문인화를 수용하여 담박하고 속기 없는 자신의 회화세계를 구축하였다.

유재소(劉在韶, 1829-1911)
조선 말기에 활동한 화가. 자는 구여(九如), 호는 학석(鶴石)·소천(小泉), 본관은 강릉(江陵)이다. 화가로서 김정희(金正喜)의 가르침을 받았으며 전기(田琦)와 절친한 관계로 합작한 그림도 전하고 있다. 많은 작품을 남기지는 않았으나, 그는 남종화풍을 토대로 역대 여러 대가들의 화풍을 고루 섭렵하였던 것으로 보인다.

윤덕희(尹德熙, 1685-1766)

조선 후기에 활동한 문인이자 화가. 자는 경백(敬伯), 호는 낙서(駱西) · 연옹(蓮翁) 등이며, 본관은 해남(海南)이다. 윤덕희는 윤두서(尹斗緖)의 장남이며 그의 둘째아들 윤용(尹愹)에게 화업을 전해주어 3대에 걸쳐 문인화가 일가를 이루었다. 남인이 정치 일선에서 물러나게 되면서 일찍부터 과거를 포기하고 평생 동안 학문과 시서화에 몰두하였다. 부친의 영향을 받아 남종문인화 · 풍속화 · 도석인물화 · 말 그림 등 다양한 화목에 관심을 보였으며 특히 말 그림과 신선 그림으로 화명을 떨쳤다.

윤두서(尹斗緖, 1668-1715)

조선 후기에 활동한 문인화가. 자는 효언(孝彦), 호는 공재(恭齋) · 종애(鍾崖), 본관은 해남(海南)이다. 기호남인을 대표하는 해남 윤씨 집안의 종손으로서 당쟁으로 일찌감치 벼슬길에 나가는 것을 포기하고 그 대신 학문과 예술에 전념하였다. 자화상 · 풍속화 · 사생화 · 말 그림 · 남종문인화 · 화론과 서법 · 전각과 지도 등 다방면에서 일가를 이루었다. 그의 사실주의적인 회화관은 그의 회화에서 가장 진취적인 면모였으며, 이러한 경향은 점차 시대를 이끌어가는 사조로서 자리를 잡아가게 되었다.

윤용(尹愹, 1708-1740)

조선 후기에 활동한 문인이자 화가. 자는 군열(君悅), 호는 청고(靑皐), 본관은 해남(海南)이다. 윤두서(尹斗緖)의 손자이자 윤덕희(尹德熙)의 둘째아들로 그림에 대한 재능을 이어받아 가법을 따른 그림을 남겼다. 산수화 · 풍속화 · 도석인물화 · 초충 · 화조화 등에 두루 재능을 보였으나 현전하는 작품은 많지 않다.

윤의립(尹毅立, 1568-1643)

조선 중기에 활동한 문신이자 화가. 자는 지중(止中), 호는 월담(月潭), 본관은 파평(坡平)이다. 아우 윤정립(尹貞立)과 함께 조선 중기를 대표하는 선비화가이다. 현전하는 작품은 국립중앙박물관 소장《산수화첩》6폭이 있으며 그의 화풍은 조선 중기에 유행한 절파 화풍보다는 조선 초기에 유행했던 안견파 화풍과 남송원체 화풍을 수용한 면이 뚜렷하게 나타난다.

윤정립(尹貞立, 1571-1627)

조선 중기에 활동한 문신이자 화가. 자는 강중(剛中), 호는 학산(鶴山), 본관은 파평(坡平)이다. 시에 능하고 산수와 인물을 잘 그려 형 윤의립(尹毅立)과 함께 선비화가로 명성이 높았다. 그의 유작들은 인물중심의 산수인물화로서 필법과 묵법 등에서 조선 중기에 유행하였던 절파 화풍의 영향을 짙게 반영하고 있다.

윤제홍(尹濟弘, 1764-1840 이후)

조선 후기에 활동한 문신이자 서화가. 자는 경도(景道), 호는 학산(鶴山), 본관은 파평(坡平)이다. 노론계 안동 김씨 일파를 비롯해 유한지(兪漢芝), 신위(申緯) 등 사대부 문인들 및 여항문인들과도 친교하였다. 그는 18세기의 사의성이 강한 문인 진경산수화의 일맥을 계승하는 한편, 과감하면서 이색적인 화면구성을 보여주며 19세기 들어 새롭게 대두되는 이색화풍의 선구자 역할을 한 문인화가라 할 수 있다.

이경윤(李慶胤, 1545-1611)

조선 중기에 활동한 왕실 종친이자 서화가. 호는 낙파(駱坡)·낙촌(駱村) 또는 학록(鶴麓)이며, 본관은 전주(全州)이다. 서화에 능하였고 동생 이영윤(李英胤)과 두 아들인 이숙(李潚)과 이위국(李緯國), 그리고 서자인 이징(李澄) 등도 모두 그림과 글씨에 뛰어났다. 사대부화가인 이경윤은 조선 중기의 절파 화풍을 수용하여 개성적인 화풍을 창출하였으며 시적인 의경과 지식인들의 은일적 정서를 화폭에 담아내는 데 관심이 많은 화가였다.

이명기(李命基, 1756-1813?)

조선 후기에 활동한 도화서 화원으로 초상화를 잘 그렸다. 호는 화산관(華山館), 본관은 개성(開城)이다. 이명기는 단순한 음영표현을 넘어선 입체화법을 본격적으로 활용하였다. 그의 초상화법은 18세기 후반에서 19세기 초 초상화법의 정형이 되었으며 후배 화원의 모범이 되었다. 산수화에서도 김홍도(金弘道)의 영향을 바탕으로 자신의 세계를 이루었다.

이명욱(李明郁, 생몰년 미상)

조선 중기에 활동한 도화서 화원. 본관은 완산(完山)이다. 그림에서는 인물과 산수 인물을 잘 그렸다. 이징 이후 일인자로 불렸으나 요절한 듯 유작으로는 〈어초문답도(漁樵問答圖)〉가 전할 뿐 다른 작품은 거의 알려져 있지 않다. 숙종이 가장 아낀 화원이었다.

이방운(李昉運, 1761-?)

조선 후기의 화가. 자는 명고(明考), 호는 심재(心齋)·사명(四明)·화하(華下) 등을 사용하였으며 본관은 함평(咸平)이다. 이방운에 관한 문헌 기록을 보면 몰락한 양반가 출신으로 직업화가와 비슷한 삶을 살았다고 생각된다. 조선 후기 문신으로 서화에 조예가 깊었던 남공철(南公轍), 서얼 출신의 문신 성대중(成大中) 등과 시·서·화·거문고를 매개로 교유하였다. 화풍은 조선 후기 문인화가들이 따른 남종화풍과 유사한 경향을 보여준다.

이불해(李不害, 1529-?)

조선 중기에 활동한 화가로 가계와 행적은 알려져 있지 않다. 전하는 작품은 거의 없지만 상당한 명성이 있었다. 현재 전하는 그의 작품으로는 〈예장소요도(曳仗逍遙圖)〉가 있는데 남송대의

원체 화풍과 안견파 화풍을 절충한 복합적 성격이 짙다.

이상범(李象範, 1897-1972)

근현대기에 활동한 화가. 호는 청전(靑田), 본관은 전주(全州)이다. 초기 화풍은 스승인 안중식의 산수화풍을 충실히 보여주며 조선 말기 화단을 계승한 것이었다. 이상범은 일제 강점기 전 시기 동안 서화협회전, 조선미전 같은 대규모 전시회에 꾸준히 참여하면서 대표적 작가로서 입지를 굳혔다. 20세기 산수화의 4대가 중 한 사람이다.

이상좌(李上佐, 생몰년 미상)

조선 초기에 활동한 도화서 화원. 호는 학포(學圃), 본관은 전주(全州)이다. 현존하는 국내외의 유작들은 모두 전칭작들이다. 이들 작품은 대부분 인물중심으로 구성된 산수인물화와 도석인물화로서 남송에서 명대 절파로 이어지는 화풍과 관계가 있다.

이수민(李壽民, 1783-1839)

조선 후기에 활동한 도화서 화원. 자는 용선(容先), 호는 초원(蕉園), 본관은 전주(全州)이다. 조부 이성린과 부친 이종현이 모두 화원이었으며 아들 모두 화원으로 활동하였다. 딸은 김석신(金碩臣)의 손자인 김제운과 혼인하여 개성 김씨 화원 가문과 인척관계를 맺었다. 현재 남아 있는 작품들은 산수화와 영모화·도석인물화 등 다양하다.

이숭효(李崇孝, 1536 이전-16세기 후반)

조선 중기에 활동한 도화서 화원. 자는 백달(伯達), 본관은 전주(全州)이다. 이흥효(李興孝)가 동생이고 이정(李楨)이 아들이다. 그의 그림들에 나타나는 활달한 필치의 인물 묘법과 흑백대비가 강한 산과 바위의 표현에는 절파 화풍의 영향이 나타난다. 16세기 화단의 절파 화풍 전개와 관련하여 주목되는 화가이다.

이영윤(李英胤, 1561-1611)

조선 중기에 활동한 왕실 종친이자 서화가. 본관은 전주(全州)이다. 이경윤(李慶胤)의 동생이다. 이영윤의 산수화는 구도·필묵법·수지법 등에서 조선 중기의 산수화풍을 발휘하면서도 소재에 있어서 남종화풍을 선별적으로 수용한 산수화를 그렸다. 이영윤은 절파 화풍이 유행하던 조선 중기의 화단에서 황공망의 화풍을 수용한 선구적인 인물로 평가된다.

이요(李溰, 1622-1658)

조선 중기의 종친이자 서화가. 자는 용함(用涵), 호는 송계(松溪), 본관은 전주(全州)이다. 시·서·화를 잘하였을 뿐 아니라 제자백가에도 정통하였다. 이요가 활동한 17세기 중반은 왕실 종친의 예술 활동 및 서화에 대한 관심이 가장 컸던 시기였다. 불행히도 그의 예술 활동은 아들들

이 1680년 경신대출척 때 역모에 연루되어 유배·사사되면서 후손들에 의해 제대로 계승되지 못하였다.

이유신(李維新, 생몰년 미상)

조선 후기에 활동한 여항문인이자 화가. 자는 사윤(士潤), 호는 석당(石塘)이며 생몰년은 밝혀지지 않았으나 18세기 중반에서 19세기 전반까지 활동한 것으로 알려진다. 현재까지 알려진 그림은 8폭 금강산 병풍을 비롯하여 산수·인물·영모·화훼 등 다양하다. 작품에서는 중국화가나 화보의 영향을 받으면서 우리나라 화가의 그림을 수용한 흔적이 엿보인다.

이윤영(李胤榮, 1714-1759)

조선 후기에 활동한 문인화가. 자는 윤지(胤之), 호는 담화재(澹華齋)·단릉산인(丹陵山人) 등이며 본관은 한산(韓山)이다. 여말선초 대학자이자 정치가였던 이색(李穡) 이래 많은 학자와 정치가를 배출한 명문가 출신으로 안동 김씨 집안과는 혼인으로, 연안 이씨 집안과는 학맥으로 긴밀한 관계였다. 작품으로는 모정(茅亭)이나 준석(峻石)을 주제로 한 산수도·연화도·소나무 그림 등 절조와 군자를 상징하는 소재에 내면세계를 의탁한 작품들을 즐겨 제작하였다.

이의양(李義養, 1768-?)

조선 후기에 활동한 도화서 화원. 자는 이신(爾信), 호는 신원(信園)·운재(雲齋) 등이며 본관은 안산(安山)이다. 아들은 이한철(李漢喆)로 도화서 화원이 되었다. 현존하는 작품 대다수가 일본 통신사행 중 그린 것이다. 산수를 잘 그렸으며 특히 송호도(松虎圖)를 잘 그렸다고 전한다.

이인문(李寅文, 1745-1821)

조선 후기에 활동한 도화서 화원. 자는 문욱(文郁), 호는 고송유수관도인(古松流水觀道人), 본관은 해주(海州)이다. 이인문의 집안은 16세기경부터 이미 역관·의관·산관 등 여러 중인직에 진출하였는데 화원이 된 것은 이인문이 처음이었다. 그는 산수·인물·영모·어해 등을 잘 했으며 특히 우경산수를 많이 그렸다. 산수는 진경산수화보다는 정형산수를 즐겨 그렸으며 산정일장이나 고송유수를 주제로 한 것이 많다. 김홍도와 동갑이고 동료 화원이었다.

이인상(李麟祥, 1710-1760)

조선 후기의 문신이자 서화가. 자는 원령(元靈), 호는 능호관(凌壺觀), 본관은 완산(完山)이다. 이인상은 인조 시기에 영의정을 지낸 이경여(李敬輿)의 현손이었지만 증조부인 이민계(李敏啓)가 이경여의 서자였던 관계로 서얼신분을 벗어날 수 없었다. 그는 『개자원화전』 등 중국의 화보를 바탕으로 다양한 방작을 시도했으며 오파 및 안휘파 계통의 중국 회화작품을 학습한 것으로 보인다. 그의 서화는 지극히 깔끔하여 그의 인품을 담아낸 가장 적절한 매체였다고 할 수 있다.

이자실(李自實, 생몰년 미상)

16세기 중반에 활동한 화원 화가. 문헌자료가 미비하여 이자실의 행적에 대해서는 알려진 바가 거의 없다. 이상좌(李上佐)의 이명일 가능성이 높다. 그의 대표작인 1550년 도갑사(道岬寺)의 〈도갑사관음삼십이응신도(道岬寺觀音三十二應身圖)〉는 당시의 불교신앙과 왕실발원 불화의 양식을 잘 보여주는 작품이다.

이장손(李長孫, 생몰년 미상)

조선 초기에 활동한 도화서 화원. 생애나 출신배경에 대해서는 알려진 바가 없다. 일본 야마토(大和)문화관 소장 〈산수도(山水圖)〉의 화풍은 원대 고극공(高克恭) 등에 의해 형성된 형식화된 미법산수화풍을 따랐다. 반면 구도는 조선 초기 안견파 화풍을 따른 것으로 당시 화단의 경향을 잘 반영하였다. 판화와 범종의 제작에도 참여하였다.

이재관(李在寬, 1783-1837)

조선 후기에 활동한 여항문인이자 화가. 자는 원강(元剛), 호는 소당(小塘)이며 본관은 용인(龍仁)이다. 『고씨화보』와 『개자원화전』 등 중국의 화보를 임모하며 그림을 자습하였다. 산수화와 산수인물화를 주로 그렸고 초상화·화조화·어해도 등 다양한 화목의 작품을 남겼다. 산수화는 대부분 인물과 함께 그린 소경인물산수화로 고사(故事)와 시문(詩文)을 주제로 한 작품이 많다.

이정(李楨, 1578-1607)

조선 중기에 활동한 화가. 자는 공간(公幹), 호는 나옹(懶翁)·나재(懶齋) 등이며 본관은 전주(全州)이다. 부친 이숭효(李崇孝)와 숙부 이흥효(李興孝)가 모두 화원이었다. 최립(崔岦)으로부터 시문을 배웠으며 사대부인 허균(許筠)과 가까워 글과 그림을 주고 받았다. 전통적인 안견파 화풍과 당시에 유행하였던 절파 화풍, 그리고 새로 전래된 남종화풍 등 다양한 화풍을 구사하였다.

이정근(李正根, 1531-?)

조선 중기에 활동한 도화서 화원. 호는 심수(心水), 본관은 경주(慶州)이다. 부친 화원 이명수(李明修)를 이어 화원으로 사과를 지냈으며 아들과 증손자 모두 화원으로 성장하여 대표적인 화원집안을 형성하였다. 이정근은 조선 초기의 화풍을 이었으나 당대로서는 선구적으로 남종화풍을 구사한 화가로서도 주목할 만하다.

이징(李澄, 1581-1645 이후)

조선 중기에 활동한 왕실 서출이자 화가. 자는 자함(子涵), 호는 허주(虛舟), 본관은 전주(全州)이다. 이경윤(李慶胤)의 5남 2녀 중 둘째아들로 서자이다. 회화에 뛰어난 부친의 영향으로 어려서부터 집안에 전하는 옛 그림을 많이 보았을 것으로 추정된다. 산수화는 안견파 화풍과 절파 화풍 및 안견파와 절파를 혼용한 절충 화풍으로 분류되는데, 절파 화풍 작품에서도 편파구

도를 보여 전통적인 안견파 화풍을 일관되게 보여준다.

이한철(李漢喆, 1808-?)

조선 후기-말기에 활동한 도화서 화원. 자는 자상(子常), 호는 희원(希園·喜園)이며 본관은 안산(安山)이다. 19세기 거의 전 기간을 통해 생존하였으며 조희룡·허련·전기 등 많은 화가들과 교유하였다. 또 당시 초상화의 1인자로 명성이 높아 어진 제작의 주관화사로 여러 번 참여하였을 뿐 아니라 일반 사대부 초상화도 다수 그렸다.

이흥효(李興孝, 1537-1593)

조선 중기에 활동한 도화서 화원. 자는 중순(仲順), 본관은 전주(全州)이다. 부친은 이상좌(李上佐)이고, 이숭효(李崇孝)는 형이며, 이정(李楨)은 조카이다. 이흥효는 명종과 선조대에 활동하였는데, 그의 산수화는 16세기 전반기부터 유행했던 단선점준의 사용과 안견파 화풍의 전통을 계승하거나 기존의 화풍을 계승하면서 절파 화풍 등의 새로운 양식도 수용하였음을 알 수 있다.

장승업(張承業, 1843-1897)

조선 말기에 활동한 화가. 자는 경유(景猷), 호는 오원(吾園)·문수산인(文岫山人) 등이며 본관은 대원(大元: 황해도 안악)이다. 장승업은 다재다능하여 못 그리는 그림이 없을 정도였다. 그의 산수화풍은 40대에 가장 원숙한 경지에 접어들었는데 모두 웅장하고 기이하며 왜곡과 과장이 두드러진 산수의 모습, 복잡한 구도, 세련되고 자유로운 필묵법 등이 나타났다. 근대의 대표적 화가들인 안중식(安中植)과 조석진(趙錫晋)에게 그의 화풍이 전해졌다.

전기(田琦, 1825-1854)

조선 후기-말기에 활동한 여항문인이자 서화가. 자는 이견(而見)·기옥(奇玉) 등이며 호는 고람(古藍)이다. 그의 산수화로 예찬(倪瓚) 구도에 기반하여 경물을 간결하게 그린 것과 갈필과 세필의 피마준을 사용한 것, 그리고 〈매화서옥도(梅花書屋圖)〉 등이 있다. 대체로 남종화법과 예찬의 정신과 구도에 입각한 사대부 문인화를 지향하면서도 분방한 필치를 보여주는 점에서 돋보이며 특히 〈매화서옥도〉는 산뜻한 색채 감각 등 장식적인 가치가 고려된 작품으로 주목된다.

정선(鄭敾, 1676-1759)

조선 후기에 활동한 최고의 산수화가. 진경산수화를 창출하고 대대적으로 유행하는 계기를 만든 선구적인 인물이다. 남종화의 파급에도 크게 기여하였다. 자는 원백(元伯), 호는 겸재(謙齋), 본관은 광주(光州)이다. 유자(儒者)로서의 소양이 풍부하였고 『주역』과 『중용』 같은 경학에도 관심이 깊었다. 장동(壯洞) 김문(金門) 등 경화사족들과 폭넓은 인연을 맺었다.

정수영(鄭遂榮, 1743-1831)

조선 후기에 활동한 문인화가. 자는 군방(君芳), 호는 지우재(之又齋)·지우자(之又子)이며 본관은 하동(河東)이다. 대대로 이익(李瀷) 집안이나 강세황(姜世晃) 집안 등 남인 및 북인 계열의 인사들과 교유하였다. 그는 중국에서 전래된 화보와 산수판화를 임모하거나 방하며 화기를 연마하였으며 기행문학과 진경산수화가 유행한 시류에 따라 금강산과 한강 일대를 유람하는 과정에서 실경을 스케치하며 자기화풍을 확립한 것으로 생각된다.

정충엽(鄭忠燁, 생몰년 미상)

조선 후기에 활동한 중인 화가. 자는 일장(日章), 호는 이호(梨湖)·이곡(梨谷) 등이며 본관은 하동(河東)이다. 금강산을 그린 작품들을 비롯해서 진경산수를 즐겨 그렸으며 정선의 진경산수화풍으로부터 많은 영향을 받은 것으로 보인다.

정황(鄭榥, 1735-?)

조선 후기에 활동한 화가. 호는 손암(巽庵), 본관은 광주(光州)이다. 조부는 정선(鄭敾)이다. 가업을 이어 정선의 진경산수화풍을 계승하였다. 행적이 뚜렷이 밝혀지지 않았으나, 현존하는 작품은 조부 정선의 화법을 답습하면서도 자신의 개성적 필치도 부분적으로 부각시킨 작품들이다.

조석진(趙錫晉, 1853-1920)

조선 말기-근대기에 활동한 화가. 자는 응삼(應三), 호는 소림(小琳), 본관은 함안(咸安)이다. 조부는 19세기 전반에 어진화사로 이름을 떨쳤던 조정규(趙廷奎)이다. 그는 외조부 영향으로 전통적인 남종화법을 따랐으며, 당시 중국에서 유입된 화보의 영향을 많이 받았다. 안중식(安中植)과 함께 우리나라 근대회화를 대표한다.

조속(趙涑, 1596-1668)

조선 중기에 활동한 문인서화가. 자는 희온(希溫), 호는 창강(滄江)·창추(滄醜) 등이며 본관은 풍양(豊壤)이다. 금석학자이자 서화 수장가로도 알려져 있다. 수묵화조화에 뛰어났다. 그는 〈금궤도(金櫃圖)〉 등과 같은 섬세한 필치와 화려한 설채의 청록산수는 물론, 『고씨화보』를 통해 남종화도 수용하였다. 이 밖에도 서화감식에 탁월한 능력을 갖추었으며 우리나라 역대의 금석(金石)과 명적을 수집하여 만든 《금석청완(金石淸玩)》으로도 잘 알려져 있다.

조영석(趙榮祏, 1686-1761)

조선 후기에 활동한 문신이자 화가. 자는 종보(宗甫), 호는 관아재(觀我齋), 본관은 함안(咸安)이다. 인물화에 뛰어났으며 풍속화를 개척한 선구자의 한 사람이다. 정선(鄭敾)의 10년 아래 친구였으나 정선의 진경산수화로부터는 어떤 영향도 받은 흔적조차 없다.

조정규(趙廷奎, 1791-?)

조선 후기–말기에 활동한 도화서 화원. 자는 성서(聖瑞), 호는 임전(琳田), 본관은 함안(咸安)이다. 조선 말기와 근대기 서울 화단에서 명성 높던 전문화가 조석진(趙錫晉)의 조부이다. 그는 산수·인물·화조·어해를 잘 그렸다. 그의 산수화는 정선(鄭敾)과 김홍도(金弘道) 화풍의 영향이 엿보이면서도 창의적인 화풍이 두드러진다. 조선 후기와 말기, 근대기를 잇는 교량적 역할을 한 화가로 평가된다.

조중묵(趙重黙, 생몰년 미상)

조선 후기–말기에 활동한 도화서 화원. 자는 덕행(悳荇), 호는 운계(雲溪)·자산(蔗山), 본관은 한양(漢陽)이다. 산수·인물을 잘 그렸으며 시문에도 뛰어났다. 특히 초상화 부분에서 이한철(李漢喆)과 더불어 최고의 명성을 누렸다. 김정희(金正喜)에게 그림 평가를 받았는데 이는 1848년『예림갑을록』을 통해 확인된다. 그의 그림은 남종문인화의 전형적인 양식을 보여주고 있다.

조희룡(趙熙龍, 1789-1866)

조선 후기–말기에 활동한 여항문인이자 서화가. 자는 이견(而見)·치운(致雲)·운경(雲卿), 호는 호산(壺山)·우봉(又峰) 등이다. 1844년(56세)에『호산외기』를 저술하였으며, 1847년(59세)에 유최진(柳最鎭)을 맹주로 하여 벽오사를 결성하여 시·서·화 활동을 하였다. 서화 양면에서 김정희(金正喜)의 영향을 짙게 받았다.

최북(崔北, 1712-1760)

조선 후기에 활동한 여항문인이자 화가. 자는 성기(聖器)·유용(有用)·칠칠(七七)이며 호는 월성(月城)·호생관(豪生館) 등을 사용하였다. 현재 남아 있는 작품들에는 인물·화조·초충 등도 포함되어 있으나 대부분이 산수화로서 크게 진경산수화와 남종화 계통의 두 가지 경향으로 나누어진다. 특히 대가들의 화풍을 계승하여 대담하고도 파격적인 자신의 조형양식을 이룩하였다. 괴팍한 성격과 심한 주벽 때문에 기행이 잦았고 일화를 많이 남겼다.

최숙창(崔叔昌, 생몰년 미상)

조선 초기에 활동한 도화서 화원. 원대 고극공의 미법산수화풍을 구사하였다.

한시각(韓時覺, 1621-?)

조선 중기에 활동한 도화서 화원. 자는 자유(子裕), 호는 설탄(雪灘)이며 본관은 청주(淸州)이다. 그는 조선 중기 실경산수화를 이해하는 데 매우 중요한 화가이다. 그의 대표작〈북새선은도(北塞宣恩圖)〉는 실경산수화이자 기록화로서 중요하다.

함윤덕(咸允德, 생몰년 미상)

조선 중기에 활동한 화가. 자호는 미상이며 16세기에 활약한 것으로 추정된다. 현존 작품으로는 국립중앙박물관 소장의 〈기려도〉 1점이 있다. 이는 16세기 이후 조선 중기에 유행한 소경산수인물화의 전형을 보여준다.

허련(許鍊, 1809-1892)

조선 말기에 활동한 서화가. 자는 정일(精一·晶一)·마힐(摩詰), 호는 소치(小癡)·소치거사(小癡居士) 등을 썼다. 본관은 양천(陽川)이다. 전라남도 진도출신으로서 '호남화단'의 실질적 종조(宗祖)라 일컬어진다. 허련은 김정희(金正喜)에 의해 선도된 남종화의 사상과 경향을 익히고 실행한 화가로서 19세기의 문화와 예술 나아가 그 시대를 이해하는 데 중요한 인물이라 할 수 있다. 산수화와 묵모란으로 유명하다.

허백련(許百鍊, 1891-1977)

근현대기에 활동한 화가. 자는 행민(行敏), 호는 의재(毅齋)·의재산인(毅齋山人) 등이며 본관은 양천(陽川)이다. 조선 말기 서화가인 허련(許鍊)이 종고조부(宗高祖父)가 된다. 그는 조선미술전람회에서 2등을 수상하면서 서화계에 처음 이름을 알렸으며 특히 산수화에 뛰어난 업적을 남겼다. 20세기 산수화에서 4대가의 한 명으로 꼽힌다.

홍세섭(洪世燮, 1832-1884)

조선 후기-말기에 활동한 문신이자 화가. 자는 현경(縣卿), 호는 석창(石窓), 본관은 남양(南陽)이다. 홍세섭은 산수·영모·절지를 잘 그렸는데 특히 영모화에서 독특한 감각의 구도와 묵법을 구사하였다. 현존하는 홍세섭의 작품은 대부분이 수묵영모화이다. 그는 대상의 개성적인 포착과 묘사, 대담한 화면구성으로 조선 말기 문인화조화의 기풍을 이룬 화가로 평가된다. 이색화가의 한 사람이다.

도판 목록

초기

(도 1) 趙重黙 等, 〈太祖御眞〉(重模本), 1872년,
絹本彩色, 218.0×150.0cm, 전주 경기전.

(도 2) 필자미상, 〈申叔舟肖像〉, 15세기 중엽, 絹本彩色,
167.0×109.5cm, 개인 소장.

(도 3) 安堅, 〈夢遊桃源圖〉, 1447년, 絹本淡彩,
38.6×106.2cm, 天理大學中央圖書館.

(도 4) 傳 安堅, 〈四時八景圖〉, 15세기 중엽, 絹本水墨,
各 35.8×28.5cm, 국립중앙박물관.

(도 5) 郭熙, 〈早春圖〉, 北宋, 1072년, 絹本水墨,
158.3×108.1cm, 臺北國立故宮博物院.

(도 6) 周文, 〈竹齋讀書圖〉, 室町詩代, 15세기 중엽,
紙本淡彩, 134.8×33.3cm, 東京國立博物館.

(도 7) 文清, 〈煙寺暮鍾圖〉, 15세기 후반, 紙本水墨,
109.7×33.6cm, 日本 개인 소장.

(도 8) 文清, 〈洞庭秋月圖〉, 15세기 후반, 紙本水墨,
109.7×33.6cm, 日本 개인 소장.

(도 9) 文清, 〈山水圖〉, 15세기 후반, 紙本淡彩,
73.7×36.1cm, Museum of Fine Arts,
Boston.

(도 10) 文清, 〈樓閣山水圖〉, 15세기 후반, 紙本淡彩,
31.5×42.7cm, 국립중앙박물관.

(도 11) 필자미상, 〈芭蕉夜雨圖〉, 1410년, 絹本水墨,
96.0×31.4cm, 日本 개인 소장.

(도 12) 필자미상(傳 安堅), 〈瀟湘八景圖〉, 16세기 전반,
紙本水墨, 各 35.2×30.7cm, 국립중앙박물관.

(도 13) 필자미상(傳 安堅), 〈赤壁圖〉, 15세기, 絹本淡彩,
161.5×102.3cm, 국립중앙박물관.

(도 14) 戴進, 〈溪堂詩意圖〉, 明, 15세기, 絹本水墨,
194.0×104.0cm, 遼寧省博物館.

(도 15) 姜希顔, 〈高士觀水圖〉, 15세기 중엽, 紙本水墨,
23.4×15.7cm, 국립중앙박물관.

(도 16) '高雲共片心,' 『芥子園畵傳』, 「人物屋宇篇」 中.

(도 17) 張路, 〈漁父圖〉, 明, 16세기, 絹本淡彩,
138.0×69.2cm, 日本 護國寺.

(도 18) 戴進, 〈渭濱垂釣圖〉, 明, 15세기, 絹本彩色,
139.6×75.4cm, 臺北國立故宮博物院.

(도 19) 傳 李上佐, 〈松下步月圖〉, 15-16세기, 絹本淡彩,
190.0×82.2cm, 국립중앙박물관.

(도 20) 李自實, 〈道岬寺觀音三十二應身圖〉, 1550년,
絹本彩色, 235.0×135.0cm, 日本 知恩院.

(도 21) 필자미상(傳 李上佐), 〈舟遊圖〉, 16세기 중엽,
絹本淡彩, 155.0×86.5cm, 日本 개인 소장.

(도 22) 필자미상(傳 李上佐), 〈月下訪友圖〉, 16세기
중엽, 絹本淡彩, 155.0×86.5cm, 日本 개인
소장.

(도 23) 秀文, 《墨竹畵冊》, 室町時代, 1424년, 紙本水墨,
30.6×45.0cm, 日本 개인 소장.

(도 24) 崔叔昌, 〈山水圖〉, 15세기 후반, 絹本淡彩,
39.8×60.1cm, 日本 大和文華館.

후반, 紙本水墨, 23.0×22.5cm, 호림박물관.

(도 59) 傳 李慶胤, 〈路中相逢圖〉, 《山水人物帖》中,
16세기 후반, 紙本水墨, 23.0×22.5cm,
호림박물관.

(도 60) 傳 李慶胤, 〈高士濯足圖〉, 16세기 후반, 紙本淡彩,
27.8×19.1cm, 국립중앙박물관.

(도 61) 傳 李慶胤, 〈高士濯足圖〉, 16세기 후반, 絹本淡彩,
31.2×24.9cm, 고려대학교박물관.

(도 62) 傳 李慶胤, 〈柳下釣漁圖〉, 16세기 후반, 絹本淡彩,
31.2×24.9cm, 고려대학교박물관.

(도 63) 傳 李慶胤, 〈觀月圖〉, 16세기 후반, 絹本淡彩,
31.2×24.9cm, 고려대학교박물관.

(도 64) 李不害, 〈曳杖逍遙圖〉, 16세기 후반, 絹本水墨,
18.6×13.5cm, 국립중앙박물관.

(도 65) 淮隱, 〈寒江獨釣圖〉, 16세기, 絹本水墨,
19.8×31.0cm, 국립중앙박물관.

(도 66) 尹毅立, 〈冬景山水圖〉, 17세기 전반, 絹本水墨,
21.5×22.2cm, 국립중앙박물관.

(도 67) 尹毅立, 〈夏景山水圖〉, 17세기 전반, 絹本水墨,
21.5×22.2cm, 국립중앙박물관.

(도 68) 尹貞立, 〈觀瀑圖〉, 17세기 전반, 絹本淡彩,
27.7×22.2cm, 국립중앙박물관.

(도 69) 李楨, 〈山水圖〉, 17세기 전반, 紙本水墨,
34.5×23.0cm, 국립중앙박물관.

(도 70) 李楨, 〈釣漁圖〉, 17세기 전반, 紙本水墨,
19.1×23.5cm, 국립중앙박물관.

(도 71) 李楨, 〈歸漁圖〉, 17세기 전반, 紙本水墨,
19.1×23.5cm, 국립중앙박물관.

(도 72) 李楨, 〈樵夫圖〉, 17세기 전반, 紙本水墨,
19.1×23.5cm, 국립중앙박물관.

(도 73) 李楨, 〈山水圖〉, 17세기 전반, 紙本水墨,
19.1×23.5cm, 국립중앙박물관.

(도 74) 趙涑, 〈金櫃圖〉, 1635년, 絹本彩色,
105.5×56.0cm, 국립중앙박물관.

(도 75) 李澄, 〈山水圖〉, 17세기 전반, 絹本彩色,

128.3×69.1cm, 국립중앙박물관.

(도 76) 韓時覺, 〈北塞宣恩圖〉, 1664년, 絹本彩色,
57.9×674.1cm, 국립중앙박물관.

(도 77) 李英胤, 〈倣黃公望山水圖〉, 16세기 후반-
17세기 전반, 紙本水墨, 97.0×28.8cm,
국립중앙박물관.

(도 78) 李澄, 〈山水圖〉, 17세기 중엽, 絹本淡彩,
15.6×28.8cm, 서울대학교박물관.

후기

(도 79) 〈英祖御眞〉, 1900년 移模, 紙本彩色,
110.0×68.0cm, 창덕궁.

(도 80) 正祖, 〈芭蕉圖〉, 18세기 후반, 紙本彩色,
84.0×51.3cm, 동국대학교박물관.

(도 81) 尹斗緖, 〈自畵像〉, 18세기 전반, 紙本淡彩,
38.5×20.5cm, 개인 소장.

(도 82) 姜世晃, 〈自畵像〉, 1782년, 絹本彩色,
88.7×51.0cm, 국립중앙박물관.

(도 83) 尹斗緖, 〈撫松觀水圖〉, 18세기 전반, 絹本水墨,
19.0×18.2cm, 개인 소장.

(도 84) 尹斗緖, 〈耕畓牧牛圖〉, 18세기 전반, 絹本水墨,
25.0×21.0cm, 개인 소장.

(도 85) 尹斗緖, 〈水涯茅亭圖〉, 18세기, 紙本水墨,
16.8×16.0cm, 개인 소장.

(도 86) 尹德熙, 〈觀瀑圖〉, 18세기 전반, 絹本水墨,
42.5×27.8cm, 국립광주박물관.

(도 87) 尹愹, 〈蒸山深靑圖〉, 18세기, 絹本水墨,
26.7×17.7cm, 서울대학교박물관.

(도 88) 金斗樑, 〈月夜山水圖〉, 1744년, 紙本淡彩,
81.9×49.2cm, 국립중앙박물관.

(도 89) 金斗樑·金德廈, 〈四季山水圖〉, 1744년,
紙本淡彩, 8.4×202.0cm, 국립중앙박물관.

(도 90) 金斗樑, 〈牧童午睡圖〉, 18세기, 紙本淡彩,
31.0×51.0cm, 북한 소재.

(도 91) 鄭歚, 〈斷髮嶺望金剛山圖〉, 《辛卯年楓嶽圖帖》

中, 1711년, 絹本淡彩, 36.1×37.6cm,
국립중앙박물관.

(도 92)　鄭敾,〈斷髮嶺望金剛山圖〉,《海岳傳神帖》中,
1747년, 絹本淡彩, 31.4×22.4cm, 간송미술관.

(도 93)　鄭敾,〈毓祥廟圖〉, 1739년, 絹本水墨,
146.0×62.0cm, 개인 소장.

(도 94)　鄭敾,〈仁谷幽居圖〉, 18세기, 絹本淡彩,
27.3×27.5cm, 간송미술관.

(도 95)　鄭敾,〈仁王霽色圖〉, 1751년, 紙本水墨,
79.2×138.2cm, 삼성미술관 리움.

(도 96)　鄭敾,〈金剛全圖〉, 1734년, 紙本淡彩,
130.6×94.0cm, 삼성미술관 리움.

(도 97)　鄭敾,〈楓岳總覽圖〉, 1740년, 絹本彩色,
100.8×73.8cm, 간송미술관.

(도 98)　鄭棍,〈楊州松楸圖〉, 18세기 중엽, 絹本淡彩,
23.6×36.1cm, 개인 소장.

(도 99)　鄭忠燁,〈歇惺樓望萬二千峰圖〉, 18세기 후반,
絹本淡彩, 21.0×28.8m, 개인 소장.

(도 100)　姜熙彦,〈仁王山圖〉, 18세기, 紙本淡彩,
24.6×42.6cm, 개인 소장.

(도 101)　金允謙,〈沒雲臺〉,《嶺南名勝帖》中, 18세기,
紙本淡彩, 28.6×37.1cm, 동아대학교박물관.

(도 102)　金允謙,〈換鵝亭〉,《嶺南名勝帖》中, 18세기,
紙本淡彩, 28.6×37.1cm, 동아대학교박물관.

(도 103)　金應煥,〈金剛全圖〉, 1772년, 紙本淡彩,
22.3×35.2cm, 개인 소장.

(도 104)　金應煥,〈歇惺樓圖〉, 18세기 후반, 絹本淡彩,
32.0×42.8cm, 개인 소장.

(도 105)　崔北,〈表訓寺〉, 18세기 후반, 紙本淡彩,
38.5×57.3cm, 개인 소장.

(도 106)　金允謙,〈長安寺圖〉,《金剛山畵帖》中, 1768년,
紙本淡彩, 27.7×38.8cm, 국립중앙박물관.

(도 107)　金弘道,〈叢石亭圖〉, 1795년, 紙本淡彩,
23.2×27.3cm, 개인 소장.

(도 108)　金碩臣,〈道峰圖〉, 18세기, 紙本淡彩,

36.6×53.7cm, 개인 소장.

(도 109)　金喜誠,〈曳杖逍遙圖〉, 18세기, 紙本水墨,
25.5×18.5cm, 국립중앙박물관.

(도 110)　吳珣,〈雨景山水圖〉, 18세기, 紙本淡彩,
26.7×38.4cm, 개인 소장.

(도 111)　金有聲,〈洛山寺圖〉, 1764년, 紙本淡彩,
125.5×52.8cm, 日本 淸見寺.

(도 112)　金有聲,〈金剛山圖〉, 1764년, 紙本淡彩,
165.7×69.9cm, 日本 淸見寺.

(도 113)　沈師正,〈倣沈石田山水圖〉, 1758년, 紙本淡彩,
129.4×61.2cm, 국립광주박물관.

(도 114)　沈師正,〈灞橋尋梅圖〉, 1766년, 絹本淡彩,
115.0×50.5cm, 국립중앙박물관.

(도 115)　崔北,〈寒江釣魚圖〉, 18세기, 紙本淡彩,
27.8×42.5cm, 국립광주박물관.

(도 116)　崔北,〈空山無人圖〉, 18세기, 紙本淡彩,
31.0×36.1cm, 개인 소장.

(도 117)　李昉運,〈松下閑談圖〉, 18세기, 紙本淡彩,
23.5×31.6cm, 개인 소장.

(도 118)　金壽奎,〈騎驢橋來圖〉, 18세기, 絹本淡彩,
21.5×32.7cm, 개인 소장.

(도 119)　李維新,〈可軒觀梅圖〉, 18세기 중엽, 紙本淡彩,
30.2×35.5cm, 개인 소장.

(도 120)　李義養,〈山水圖〉, 18세기 후반, 紙本淡彩,
24.0×30.0cm, 개인 소장.

(도 121)　金弘道,〈檀園圖〉, 1781년, 紙本淡彩,
135.0×78.5cm, 개인 소장.

(도 122)　金弘道,〈耆老世聯禊圖〉, 1804년, 絹本淡彩,
137.0×53.3cm, 개인 소장.

(도 123)　金良驥,〈松下茅亭圖〉, 18세기 후반-19세기
전반, 紙本淡彩, 110.0×44.9cm,
삼성미술관 리움.

(도 124)　李命基,〈松下讀書圖〉, 18세기, 紙本淡彩,
103.8×49.5cm, 삼성미술관 리움.

(도 125)　李在寬,〈午睡圖〉, 19세기 전반, 紙本淡彩,

72.5×34.0cm, 삼성미술관 리움.

(도 159) 許鍊,〈竹樹溪亭圖〉, 19세기, 紙本水墨,
19.3×25.4cm, 서울대학교박물관.

(도 160) 許鍊,〈倣阮堂山水圖〉, 19세기, 紙本水墨,
31.0×37.0cm, 개인 소장.

(도 161) 許鍊,〈山水圖〉, 19세기, 紙本淡彩,
20.0×61.0cm, 서울대학교박물관.

(도 162) 許鍊,〈秋江晚矚圖〉, 19세기, 絹本水墨,
72.5×34.0cm, 삼성미술관 리움.

(도 163) 朴寅碩,〈孤村暮靄圖〉, 19세기, 絹本水墨,
72.5×34.0cm, 삼성미술관 리움.

(도 164) 趙重默,〈秋林獨釣圖〉, 19세기, 絹本水墨,
72.5×34.0cm, 삼성미술관 리움.

(도 165) 金秀哲,〈溪山寂寂圖〉, 19세기, 紙本淡彩,
119.0×46.0cm, 국립중앙박물관.

(도 166) 金秀哲,〈梅雨行人圖〉, 19세기, 絹本水墨,
72.5×34.0cm, 삼성미술관 리움.

(도 167) 金秀哲,〈松溪閑談圖〉, 19세기, 紙本淡彩,
33.1×44.0cm, 간송미술관.

(도 168) 金昌秀,〈冬景山水圖〉, 19세기, 紙本淡彩,
92.0×38.3cm, 국립중앙박물관.

(도 169) 金昌秀,〈夏景山水圖〉, 19세기, 紙本淡彩,
92.0×38.3cm, 국립중앙박물관.

(도 170) 洪世燮,〈野鴨圖〉, 19세기, 絹本水墨,
119.5×47.8cm, 국립중앙박물관.

(도 171) 洪世燮,〈遊鴨圖〉, 19세기, 絹本水墨,
119.7×47.8cm, 국립중앙박물관.

(도 172) 張承業,〈靑山圖〉, 19세기, 絹本淡彩,
136.5×32.3cm, 간송미술관.

(도 173) 張承業,〈倣黃子久山水圖〉, 19세기, 絹本淡彩,
151.2×31.0cm, 삼성미술관 리움.

(도 174) 張承業,〈高士洗桐圖〉, 19세기, 絹本淡彩,
142.2×39.8cm, 삼성미술관 리움.

(도 175) 安健榮,〈春景山水圖〉, 19세기, 絹本淡彩,
30.5×33.0 개인 소장.

(도 176) 金瑛,〈山水圖〉,《山水十曲屛風》中, 絹本淡彩,

各 164.8×32.9cm, 국립중앙박물관.

(도 177) 安中植,〈春景山水圖〉, 1915년, 絹本彩色,
143.8×50.8cm, 국립중앙박물관.

(도 178) 安中植,〈白岳春曉圖〉, 1915년, 絹本彩色,
125.9×51.5cm, 국립중앙박물관.

(도 179) 趙錫晋,〈水抱孤村圖〉, 1919년, 紙本淡彩,
128.0×33.5cm, 개인 소장.

(도 180) 趙錫晋,〈秋景山水圖〉, 19세기, 紙本淡彩,
169.0×69.0cm, 개인 소장.

(도 181) 盧壽鉉,〈谿山情趣〉, 1957년, 紙本淡彩,
210.0×150.0cm, 삼성미술관 리움.

(도 182) 李象範,〈初冬〉, 1926년, 紙本淡彩,
153.8×185.0cm, 국립현대미술관.

(도 183) 卞寬植,〈玉流淸風〉, 1961년, 紙本淡彩,
90.8×117.5cm, 삼성미술관 리움.

(도 184) 許百鍊,〈山水圖〉, 1931년, 紙本淡彩,
104.5×155.5cm, 개인 소장.

종합토론

(도 185) 黃公望,〈富春山居圖〉, 1350년, 紙本水墨,
33.0×636.0cm, 臺北國立故宮博物院.

(도 186) 鄭歚,〈蓬萊全圖〉, 18세기 전반, 絹本淡彩,
30.0×286.8cm, 삼성미술관 리움.

(도 187) 작자미상,〈東闕圖〉, 19세기 전반, 絹本彩色,
273.0×584.0cm, 고려대학교박물관.

(도 188) 작자미상,〈蓮池契會圖〉, 1550년, 絹本淡彩,
94.0×54.0cm, 국립중앙박물관.

(도 189) 申潤福,〈美人圖〉, 18세기, 絹本彩色,
114.2×45.7cm, 간송미술관.

참고문헌

⟨국문단행본⟩

강세황 저, 한국정신문화연구원 편, 『豹菴遺稿』, 한국정신문화연구원, 1979.

_____, 변영섭 외 역, 『표암유고』, 지식산업사, 2010.

고연희, 『조선후기 산수기행예술 연구』, 일지사, 2001.

_____, 『조선시대 산수화, 아름다운 필묵의 정신사』, 돌베개, 2007.

_____, 『선비의 생각, 산수로 만나다』, 다섯수레, 2012.

고유섭, 『우현 고유섭 전집』 1-4, 열화당, 2007.

국립문화재연구소 편, 『사진으로 보는 북한 회화: 조선미술박물관』, 국립문화재연구소,
 2007.

국사편찬위원회 편, 『그림에게 물은 사대부의 생활과 풍류』, 두산동아, 2007.

국외소재문화재재단 편, 『왜관수도원으로 돌아온 겸재정선 화첩』, 돌아온 문화재 총서
 1, 국외소재문화재재단, 2013.

_____, 『경남대학교 데라우치 문고: 조선시대 서화』, 돌아온 문화재 총서 2,
 국외소재문화재재단, 2014.

권덕주, 『中國美術思想에 대한 연구』, 숙명여자대학교 출판부, 1982.

김상엽, 『小痴 許鍊』, 돌베개, 2008.

김원용, 『韓國美術史研究』, 일지사, 1987.

_____, 『한국미의 탐구(개정판)』, 열화당, 1996.

_____, 『개정판 한국고미술의 이해』, 서울대학교 출판부, 1999.

김원용·안휘준 공저, 『新版 韓國美術史』, 서울대학교 출판부, 1993.

_____, 『한국미술의 역사』, 시공사, 2003.

김원용 감수, 『한국미술문화의 이해』, 도서출판 예경, 1994.

김재원·김리나, 『한국미술』, 탐구당, 1973.

김정숙, 『흥선대원군 이하응의 예술세계』, 일지사, 2004.

김정희 저, 최완수 역, 『秋史集』, 현암사, 1976.

김홍남,『중국 · 한국미술사』, 도서출판 학고재, 2009.

문화재청 편,『한국의 국보』, 문화재청 동산문화재과, 2007.

_____,『비해당 소상팔경시첩』, 문화재청, 2008.

박은순,『金剛山圖 硏究』, 일지사, 1997.

_____,『금강산 일만 이천봉』, 보림, 2005.

_____,『아름다운 우리 그림』, 한국문화재보호재단, 2008.

_____,『공재 윤두서』, 돌베개, 2010.

박은순 · 박해훈 외,『조선시대 회화의 교류와 소통: 조선시대 회화 연구의 새로운 접근』,
 사회평론, 2014.

박정애,『아름다운 옛 서울』, 보림, 2006.

_____,『(조선시대 평안도 함경도) 실경산수화』, 성균관대학교 출판부, 2014.

박정혜,『조선시대 궁중기록화 연구』, 일지사, 2000.

박정혜 외,『왕의 화가들』, 돌베개, 2012.

변영섭,『豹菴 姜世晃 繪畵 硏究』, 일지사, 1988.

_____,『문인화, 그 이상과 보편성』, 북성재, 2013.

송희경,『조선후기 아회도』, 다할미디어, 2008.

안휘준 감수,『山水畵(上)』, 한국의 美 11, 중앙일보사, 1980.

_____,『山水畵(下)』, 한국의 美 12, 중앙일보사, 1982.

_____,『風俗畵(上)』, 한국의 美 19, 중앙일보사, 1985.

안휘준,『韓國繪畵史』, 일지사, 1982.

_____,『繪畵』, 國宝 10, 예경산업사, 1984.

_____,『동양의 명화』1 · 2, 삼성출판사, 1985.

_____,『韓國繪畵의 傳統』, 문예출판사, 1988.

_____,『한국 회화사 연구』, 시공사, 2000.

_____,『한국 회화의 이해』, 시공사, 2000.

_____,『한국의 미술과 문화』, 시공사, 2000.

_____,『미술사로 본 한국의 현대미술』, 서울대학교 출판부, 2008.

_____,『(개정신판) 안견과 몽유도원도』, 사회평론, 2009.

_____,『청출어람의 한국미술』, 사회평론, 2010.

_____,『한국 미술사 연구』, 사회평론, 2012.

_____,『한국 그림의 전통』, 사회평론, 2012.

_____,『한국의 해외문화재』, 사회평론아카데미, 2016.

_____,『한국 회화의 4대가』, 사회평론아카데미, 2019.

안휘준 외,『한국의 미술가』, 사회평론, 2006.

안휘준 편,『朝鮮王朝實錄의 書畫史料』, 한국정신문화연구원, 1983.

안휘준·문명대 외,『한국의 미, 최고의 미술품을 찾아서』1·2, 돌베개, 2007.

안휘준·이광표 공저,『한국 미술의 美』, 효형출판, 2008.

안휘준·민길홍 편,『역사와 사상이 담긴 조선시대 인물화』, 학고재, 2009.

야나기 무네요시(柳宗悅) 저, 박재삼 역,『朝鮮의 藝術』, 범우사, 1989.

오광수,『한국현대미술사』, 열화당, 1995.

오세창,『槿域書畫徵』, 新韓書林, 1970.

오주석,『檀園 金弘道』, 열화당, 1998.

_____,『이인문의 강산무진도』, 서구문화사, 2006.

유복렬,『韓國繪畫大觀』, 文敎院, 1979.

유홍준,『조선시대 화론 연구』, 학고재, 1998.

_____,『화인 열전』1·2, 역사비평사, 2001.

_____,『완당평전』1-3, 학고재, 2005.

_____,『김정희』, 학고재, 2006.

_____,『국보순례』, 눌와, 2011.

_____,『명작순례: 옛 그림과 글씨를 보는 눈』, 눌와, 2013.

_____,『한국미술사 강의 3: 조선』, 눌와, 2013.

유홍준·이태호 공편,『만남과 헤어짐의 미학: 조선시대 계회도와 전별시』, 학고재,
 2000.

_____,『遊戲三昧: 선비의 예술과 선비취미』, 학고재, 2003.

윤범모,『한국 근대 미술의 형성』, 미진사, 1988.

윤열수,『민화 이야기』, 디자인 하우스, 2001.

이경성,『한국 근대 회화』, 일지사, 1980.

_____,『근대 한국미술가 논고』, 일지사, 1986.

이구열,『근대 한국화의 흐름』, 미진사, 1983.

_____,『한국 근대회화의 흐름』, 미진사, 1988.

_____,『靑田 李象範』, 예경산업, 1989.

_____,『安中植』, 금성출판사, 1990.

_____,『卞寬植』, 금성출판사, 1990.

이내옥,『공재 윤두서』, 시공사, 2003.

이동주,『韓國繪畫小史』, 서문당, 1973.

_____,『우리나라의 옛 그림』, 학고재, 1995.

_____,『우리 옛 그림의 아름다움: 전통회화의 감상과 흐름』, 시공사, 2004.

이선근,『대원군의 시대』, 세종대왕기념사업회, 1981.

이성미,『조선시대 그림 속의 서양화법』, 소와당, 2008.

이성미 외,『조선왕실의 미술문화』, 대원사, 2005.

이예성,『현재 심사정 연구』, 일지사, 2000.

_____,『현재 심사정, 조선남종화의 탄생』, 돌베개, 2014.

이중희,『한·중·일의 초기 서양화 도입 비교론』, 얼과알, 2003.

_____,『풍속화란 무엇인가: 조선의 풍속화와 일본의 우키요에, 그 근대성』, 눈빛, 2013.

이태진,『새 韓國史』, 까치, 2012.

이태호,『조선후기 회화의 사실정신』, 학고재, 1996.

_____,『풍속화(하나, 둘)』, 대원사, 1995-1996.

_____,『옛 화가들은 우리 얼굴을 어떻게 그렸나』, 생각의 나무, 2008.

_____,『옛 화가들은 우리 땅을 어떻게 그렸나』, 생각의 나무, 2010.

_____,『한국미술사의 라이벌』, 세창출판사, 2014.

이흥우 편,『心汕 盧壽鉉』, 예경산업사, 1989.

전해종,『한중관계사연구』, 일조각, 1970.

정병모,『한국의 풍속화』, 한길아트, 2000.

_____,『무명화가들의 반란: 민화』, 다혼미디어, 2011.

_____,『민화, 가장 대중적인 그리고 한국적인』, 돌베개, 2012.

정옥자,『우리가 정말 알아야 할 우리 선비』, 현암사, 2002.

정옥자 외,『정조시대의 사상과 문화』, 돌베개, 1999.

정은주,『조선시대 사행기록화: 옛 그림으로 읽는 한·중관계사』, 사회평론, 2012.

조선미,『韓國의 肖像畵』, 열화당, 1983.

_____,『한국의 초상화: 形과 影의 예술』, 돌베개, 2009.

조자용,『금강산도』1·2, 에밀레미술관, 1975.

조희룡 저, 실시학사 고전문학연구회 역주,『조희룡전집』1-6, 한길아트, 1999.

지순임,『산수화의 이해』, 일지사, 1991.

_____,『중국화론으로 본 회화미학』, 미술문화, 2005.

_____,『한국 회화의 美』, 미술문화, 2012.

진준현,『단원 김홍도 연구』, 일지사, 1999.

_____,『우리 땅 진경산수』, 보림, 2005.

진홍섭 편,『韓國美術史 資料集成』1-9, 일지사, 1987-2003.

진홍섭,『한국미술사 연표』, 일지사, 1992.

차미애,『공재 윤두서일가의 회화』, 사회평론, 2014.

최순우,『崔淳雨全集』, 학고재, 1992.

최순택,『秋史 金正喜의 書畵』, 원광대 출판국, 1994.

최완수, 『謙齋 鄭敾 眞景山水畵』, 범우사, 1993.

_____, 『(우리 문화의 황금기) 진경시대』 1 · 2, 돌베개, 1998, 2003.

_____, 『겸재 정선』 1-3, 현암사, 2009.

존 카터 코벨 저, 김유경 편역, 『일본에 남은 한국미술』, 글을 읽다, 2008.

한국미술사학회 편, 『朝鮮 前半期 美術의 對外交涉』, 도서출판 예경, 2006.

_____, 『朝鮮 後半期 美術의 對外交涉』, 도서출판 예경, 2007.

_____, 『近代美術의 對外交涉』, 도서출판 예경, 2010.

_____, 『표암 강세황: 조선후기 문인화가의 표상』, 경인문화사, 2013.

한국정신문화연구원 편, 『세종조 문화의 재인식』, 한국정신문화연구원, 1982.

_____, 『한국민족문화대백과사전』 전27권, 한국정신문화연구원, 1988-1991.

한영우, 『다시 찾는 우리역사』, 경세원, 2003.

한영우 · 안휘준 · 배우성, 『우리 옛지도와 그 아름다움』, 효형출판, 1999.

한정희, 『한국과 중국의 회화』, 학고재, 1999.

_____, 『동아시아 회화 교류사: 한 · 중 · 일 고분벽화에서 실경산수화까지』, 사회평론,
 2012.

허균, 『전통미술의 소재와 상징』, 교보문고 1991.

허련 저, 김영호 역, 『小癡實錄』, 서문당, 1976.

허영환, 『林泉高致: 郭熙 · 郭思의 山水畵論』, 열화당, 1989.

_____, 『동양미의 탐구』, 학고재, 1999.

허영환 편, 『心田 安中植』, 예경산업사, 1989.

_____, 『小林 趙錫晉』, 예경산업사, 1989.

홍선표, 『朝鮮時代 繪畵史論』, 문예출판사, 1999.

_____, 『한국의 전통회화』, 이화여자대학교 출판부, 2009.

_____, 『한국근대미술사』, 시공사, 2009.

_____, 『조선 회화』, 한국미술연구소, 2014.

홍선표 · 이태호 · 유홍준, 『한국회화사 연표』, 중앙일보사, 1986.

홍선표 외, 『옛 그림 속의 경기도』, 경기문화재단, 2005.

후지츠카 치카시(藤塚隣)저, 윤철규 외 역, 『秋史 金正喜 硏究: 淸朝文化의 硏究』,
 과천문화원, 2009.

〈일서〉(한글발음 가나다순)

菊竹淳一 · 吉田宏志, 『朝鮮王朝』世界美術大全集 東洋編 第11卷, 東京: 小學館, 1999.

金元龍 著, 西谷正 譯, 『韓國美術史』, 東京: 名著出版, 1976.

金載元, 『韓國美術』, 東京: 講談社, 1970.

藤塚鄰, 『淸朝文化東傳の硏究』, 東京: 國書硏行會, 1975.

山内長三, 『朝鮮の繪, 日本の繪』, 東京: 日本經濟新聞社, 1984.

松下隆章・崔淳雨, 『李朝の水墨畵』 水墨美術大系 別卷 第2, 東京: 講談社, 1977.

安輝濬, 『韓國の風俗畵』, 東京: 近藤出版社, 1971.

安輝濬 著, 藤本幸夫・吉田宏志 譯, 『韓國繪畵史』, 東京: 吉川弘文館, 1987.

柳宗悅, 『朝鮮とその美術』, 東京: 養文閣, 1922.

李英介, 『韓國古書畵總覽』, 東京: 思文閣, 1971.

李進熙, 『李朝の通信使』, 東京: 講談社, 1976.

朝岡興禎, "朝鮮書畵傳", 『古畵備考』下, 京都: 思文閣, 1970, pp. 2197-2325.

『朝鮮の繪畵: 日本にある高麗・李朝の作品』, 奈良: 大和文華館, 1973.

洪善杓 外編, 『朝鮮王朝の繪畵と日本』, 大阪: 読売新聞大阪本社, 2008.

〈서양서〉

Eckardt, Andreas. *A History of Korean Art*. Trans. J. M. Kindersley. London:
 Goldston. 1929.

Goepper, Roger and Roderick Whitfield. *Treasures from Korea: Art Through
 5000 Years*. London: British Museum Publication Ltd.. 1984.

Hong, Sun-pyo. *Traditional Korean Painting*. Seoul: Ewha Womans University
 Press. 2010.

Jungmann, Burglind. *Pathways to Korean Culture: Paintings of the Joseon
 Dynasty, 1392-1910*. London: Reaktion Books. 2014.

Kim, Chewon and Kim Lena. *Art of Korea*. Tokyo: Kodansha International. 1974.

Kim, Hongnam ed. *Korean Arts of the Eighteenth Century*. New York: Abrams.
 1966.

Kim, Hongnam. *The Story of a Painting: A Korean Painting from the Mary
 Burke Foundation*, New York: The Asia Society Gallery. 1991.

Kim, Kumja Paik ed. *Hopes and Aspirations: Decorative Painting of Korea*. San
 Francisco: Asian Art Museum of San Francisco. 1998.

Kim-Renaud, Young-Key ed. *King Sejong, the Great*. Washington, D.C.: The
 International Circle of Korean Linguistics. George Washington University.
 1992.

Kim, Won-yong. *Art and Archaeology of Ancient Korea*. Seoul: The Tae-kwang
 Publishing Co.. 1986.

Kim, Won-yong et al. *Korean Art Treasures*. Seoul: Yekyong Publishing Co..
 1986.

Kwon, Young-pil ed. *Fragrance of Ink: Korean Literati Painting of the Chosŏn Dynasty from Korea University Museum*. Seoul: Korea University, 1997.

Lee, Soyoung et al. *Art of the Korean Renaissance, 1400-1600*. New York: The Metropolitan Museum of Art, 2009.

McCune, Evelyn B., *The Arts of Korea*. Tokyo: Chares E. Tuttle Co., 1962.

Yi, Song-mi. *Korean Landscape Painting: Continuity and Innovation Through the Ages*. Seoul: Hollym International Corp., 2006.

Arts of Korea. New York: Metropolitan Museum of Art, 1998.

Korean Art: 100 Masterpieces. Seoul: '95 year of Art Organizing Commitee and Edition API, 1995.

Masterpieces of Korean Art. Seoul: Korea Foundation, 2010.

〈국문 논문〉

고연희, 「조선초기 산수화와 제화시 비교고찰」, 『韓國詩歌研究』7, 2000, pp. 343-373.

_____, 「조선후기 회화와 타자성: 정선의 산수화 제작과 그에 대한 평가를 중심으로」, 『美術史學報』18, 2002, pp. 23-46.

_____, 「瀟湘八景, 고려와 조선의 詩·畵에 나타나는 受容史」, 『東方學』9, 2003, pp. 217-243.

_____, 「申緯의 회화관과 19세기 회화」, 『동아시아문화연구』37, 2003, pp. 163-191.

_____, 「강산무진, 조선이 그린 유토피아」, 『한국문화연구』24, 2013, pp. 7-33.

고재욱, 「김정희의 實學사상과 淸代 考證學」, 『泰東古典研究』10, 1993, pp. 737-748.

권윤경, 「尹濟弘(1764-1840이후)의 회화」, 서울대학교 석사학위논문, 1996.

권혁룡, 「彝齋 권돈인의 작품 연구」, 수원대학교 석사학위논문, 2010.

김건리, 「강세황의 〈松都紀行帖〉 연구: 제작 경위와 화첩의 순서를 중심으로」, 『美術史學研究』238·239, 2003, pp. 183-211.

김나영, 「西巖 金有聲의 회화 연구」, 동국대학교 석사학위논문, 2007.

김상엽, 「南里 김두량의 작품세계」, 『미술사연구』11, 1997, pp. 69-96.

김선희, 「조선후기 산수화단에 미친 현재 심사정 화풍의 영향」, 홍익대학교 석사학위논문, 2002.

김소영, 「春舫 金瑛의 생애와 회화 연구」, 『美術史學研究』267, 2010, pp. 111-140.

김수진, 「凌壺觀 이인상의 문학과 회화에 대한 일고찰」, 『古典文學研究』26, 2004, pp. 291-320.

_____, 「不染齋 金喜誠의 산수화 연구」, 『美術史學研究』258, 2008, pp. 141-170.

김순애, 「金正喜派의 繪畵觀연구-조희룡·전기·허련 등을 중심으로-」, 『東院論集』14, 2011, pp. 43-70.

김에스더,「이인문의 회화 연구」, 홍익대학교 석사학위논문, 2006.

김은지,「학산 윤제홍의 회화 연구」, 홍익대학교 석사학위논문, 2008.

김정기,「흥선대원군(1820-1898)의 생애와 정책」,『동북아』3, 1996, pp. 232-262.

김정희,「孝寧大君과 조선초기 불교미술: 후원자를 통해본 조선초기 왕실의 佛事」,
 『美術史論壇』25, 2007, pp. 107-150.

김지은,「조선시대 指頭畵에 대한 인식과 제작양상 - 18-19세기를 중심으로-」,
 『美術史學研究』265, 2010, pp. 105-136.

김현권,「秋史 김정희의 산수화」,『美術史學研究』240, 2003, pp. 181-219.

_____,「김정희파의 한중 회화교류와 19세기 조선의 화단」, 고려대학교 박사학위논문,
 2010.

김현정,「자하 신위의 서화 연구」, 서울대학교 석사논문, 1994.

노소영,「고람 전기의 회화 연구」, 홍익대학교 석사학위논문, 1981.

노진숙,「석당 이유신의 회화 연구」, 원광대학교 석사학위논문, 2011.

도미자,「소치 허련의 산수화」,『考古歷史學誌』13・14, 1998, pp. 43-75.

맹인재,「金弘道筆〈檀園圖〉」,『考古美術』118, 1973, pp. 39-43.

박동수,「심전 안중식 회화연구」, 한국학중앙연구원 석사학위논문, 2003.

박수희,「조선후기 개성 김씨 화원 연구」,『美術史學研究』256, 2007, pp. 5-41.

박은순,「毫生館 崔北의 山水畵」,『미술사연구』5, 1991, pp. 31-73.

_____,「16세기 독서당계회도 연구」,『美術史學研究』212, 1996, pp. 45-75.

_____,「金夏鍾의《海山圖帖》」,『美術史論壇』4, 1997, pp. 309-331.

_____,「朝鮮後期 寫意的 眞景山水畵의 形成과 展開」,『미술사연구』16, 2002, pp. 333-
 364.

_____,「朝鮮初期 漢城의 繪畵: 新都形勝・升平風流」,『강좌미술사』19, 2002, pp. 97-129.

_____,「謙齋 鄭敾과 이케노 타이가(池大雅)의 眞景山水畵 比較研究」,『미술사연구』17,
 2003, pp. 133-160.

_____,「朝鮮時代의 樓亭文化와 實景山水畵」,『美術史學研究』250・251, 2006, pp. 149-
 186.

_____,「朝鮮 後期 官僚文化와 眞景山水畵」,『미술사연구』27, 2013, pp. 89-119.

박정애,「之友齋 鄭遂榮의 산수화 연구」,『美術史學研究』235, 2002, pp. 87-123.

_____,「정수영의 지우재산수 16경첩 연구」,『美術史論壇』21, 2005. pp. 201-227.

_____,「조선후기 關西名勝圖」,『美術史學研究』258, 2008, pp. 105-139.

박정혜,「《顯宗丁未溫幸契屛》과 17세기의 산수화 契屛」,『美術史論壇』29, 2009, pp. 97-
 128.

박해훈,「조선시대 瀟湘八景圖 연구」, 홍익대학교 박사학위논문, 2007.

_____, 「『비해당소상팔경시첩』과 조선 초기의 소상팔경도」, 『동양미술사학』1, 2012, pp. 221-263.

변영섭, 「18세기 화가 李昉運과 그의 화풍」, 『梨花史學研究』13·14, 1983, pp. 95-115.

_____, 「스승과 제자, 강세황이 쓴 김홍도 전기: 「檀園記」·「檀園記又一」」, 『美術史學研究』275·276, 2012, pp. 89-118.

선학균, 「오원 장승업 예술이 근대회화에 미친 영향」, 『산업미술연구』12, 1996, pp. 23-34.

안휘준, 「安堅과 그의 畵風: 〈夢遊桃源圖〉를 中心으로」, 『진단학보』38, 1974, pp. 49-79.

_____, 「傳 安堅 筆 〈四時八景圖〉」, 『美術史學研究』136·137, 1978, pp. 72-28.

_____, 「國立中央博物館所藏《瀟湘八景圖》」, 『美術史學研究』138·139, 1978, pp. 136-142.

_____, 「16世紀 朝鮮王朝의 繪畵와 短線點皴」, 『震檀學報』46·47, 1979, pp. 217-239.

_____, 「조선왕조 중기 회화의 제 양상」, 『美術史學研究』213, 1997, pp. 5-57.

_____, 「謙齋 鄭敾(1676-1759)의 瀟湘八景圖」, 『美術史論壇』20, 2005, pp. 7-48.

_____, 「겸재 정선(1676-1759)과 그의 진경산수화, 어떻게 볼 것인가」, 『歷史學報』214, 2012, pp. 1-30.

_____, 「공재 윤두서(1668-1715)의 회화, 어떻게 볼 것인가」, 『공재 윤두서』, 국립광주박물관, 2014, pp. 423-437.

오승희, 「明代 狂態邪學派 研究」, 서울대학교 석사학위논문, 2014.

유경희, 「道岬寺觀音菩薩三十二應幀研究」, 『美術史學研究』240, 2003, pp. 140-176.

유미나, 「北山 金秀哲의 회화」, 동국대학교 석사학위논문, 1996.

유순영, 「조선말기 춘방 김영의 회화」, 『문헌과 해석』49, 2009, pp. 121-155.

유승민, 「능호관 이인상(1810-1760)의 산수화 연구」, 『美術史學研究』255, 2007, pp. 107-141.

유옥경, 「蕙山 柳淑(1827-1873)의 회화 연구」, 이화여자대학교 석사학위논문, 1995.

유홍준, 「이인상 회화의 형성과 변천」, 『美術史學研究』161, 1984, pp. 32-48.

윤경란, 「李漢喆 회화의 연구」, 한국학중앙연구원 석사학위논문, 1996.

윤진영, 「조선시대 계회도 연구」, 한국학중앙연구원 박사학위논문, 2003.

윤현진, 「劉在韶(1829-1911)의 회화 연구」, 성균관대학교 석사학위논문, 2005.

윤혜진, 「箕埜 李昉運(1761-1815이후)의 회화 연구」, 홍익대학교 석사학위논문, 2007.

이경화, 「北塞宣恩圖 연구」, 『美術史學研究』254, 2007, pp. 41-70.

_____, 「정선의 신묘년풍악도첩-1711년 금강산 여행과 진경산수화풍의 형성」, 『미술사와 시각문화』11, 2012, pp. 192-225.

이광수, 「한국 근대 산수화의 조형성 고찰: 노수현·이상범·변관식의 회화를

중심으로」,『美術敎育論叢』27, 2013, pp. 205-236.

이구열,「小琳과 心田의 시대와 그들의 예술」,『澗松文華』14, 1978, pp. 33-40.

이동주,「阮堂 바람」,『月刊 亞細亞』1, 1969. 6, pp. 154-176.

이다홍,「眞宰 金允謙(1711-1775)의 회화 연구」, 홍익대학교 석사학위논문, 2009.

이선옥,「歲寒三友圖의 형성과 변천」,『한중 인문학 연구』15, 2005, pp. 103-138.

이성미,「장승업 회화와 중국회화」,『정신문화연구』24, 2001, pp. 25-56.

이성희,「北山 金秀哲 회화 연구」, 홍익대학교 석사학위논문, 1978.

이수미,「조희룡 회화의 연구」, 서울대학교 석사학위논문, 1991.

_____,「조희룡의 화론과 작품」,『美術史學硏究』119 · 120, 1993, pp. 43-73.

_____,《咸興內外十景圖》에 보이는 17세기 實景山水畵의 構圖」,
　　　『美術史學硏究』233 · 234, 2002, pp. 37-62.

이수미 외,「〈尹斗緖 自畫像〉의 표현기법 및 안료 분석」,『美術資料』74, 2006, pp. 81-93.

이순미,「澹拙 姜熙彦의 회화 연구」,『미술사연구』12, 1998, pp. 141-168.

_____,「丹陵 李胤永(1714-1759)의 회화세계」,『美術史學硏究』242 · 243, 2004, pp.
　　　255-289.

이연주,「小塘 李在寬의 회화 연구」,『美術史學硏究』252, 2006, pp. 223-264.

이예성,「沈師正의 山水畵 硏究」『美術史學』12, 1998, pp. 89-125.

_____,「朝鮮後期 繪畵에 있어서 倪瓚樣式의 수용」,『동양예술』5, 2002, pp. 43-74.

이우성,「실학파의 서화고동론」,『한국의 역사상』, 창작과 비평사, 1983, pp.

이원복,「吾園 장승업의 회화세계」,『澗松文華』53, 1997, pp. 42-64.

_____,「혜원 신윤복의 화경」,『미술사』, 1997, pp. 97-128.

이정렬,「石窓 洪世燮의 회화 연구」, 홍익대학교 석사학위논문, 2001.

이종묵,「安平大君의 문학활동연구」,『진단학보』93, 2002, pp. 257-275

_____,「조선시대 와유문화 연구」,『震檀學報』98, 2004, pp. 81-106.

이태호,「홍세섭의 생애와 작품」,『考古美術』146 · 147, 1980, pp. 55-65.

_____,「옛 사진과 현재의 사진이 빚어낸 파문 – 기름종이의 背面描기법과 그 비밀」,
　　　『韓國古美術』10, 1998, pp. 62-67.

_____,「禮安金氏 家傳 契會圖 三例를 통해본 16세기 계회산수의 변모」,『美術史學』14,
　　　2000, pp. 5-31.

_____,「實景에서 그리기와 記憶으로 그리기: 朝鮮 後期 眞景山水畵의 視方式과 畵角을
　　　중심으로」,『美術史學硏究』257, 2008, pp. 141-185.

이혜원,「조선말기 梅花書屋圖 연구」, 이화여자대학교 석사학위논문, 1999.

장계수,「민화〈소상팔경도〉와 시가문학의 교섭 양상」,『東岳美術史學』17, 2015, pp.
　　　153-180.

장인석, 「華山館 李命基의 회화 연구」, 『美術史學硏究』265, 2010, pp. 137-165.

장진성, 「강희안 필 〈고사관수도〉의 작자 및 연대 문제」, 『미술사와 시각문화』8, 2009, pp. 128-151.

_____, 「조선 중기 절파계 화풍의 형성과 대진(戴進)」, 『미술사와 시각문화』9, 2010, pp. 202-221.

_____, 「정선의 그림 수요 대응 및 작화 방식」, 『東岳美術史學』11, 2010, pp. 221-236.

_____, 「愛情의 誤謬: 鄭敾에 대한 평가와 서술의 문제」, 『美術史論壇』33, 2011, pp. 47-73.

_____, 「조선 중기 회화와 광태사학파」, 『미술사와 시각문화』11, 2012, pp. 250-271.

정병모, 「조선시대 후반기의 耕織圖」, 『美術史學硏究』192, 1991, pp. 27-63.

정옥자, 「時社를 통해본 조선말기 中人會」, 『韓佑劤박사 정년기념 사학논총』, 1981.

_____, 「조희룡의 詩書畵論」, 『韓國史論』19, 1988, pp. 385-409.

정은주, 「강세황의 燕行 활동과 회화─甲辰 연행 시화첩을 중심으로─」, 『美術史學硏究』259, 2008, pp. 41-78.

정형민, 「고려후기 회화-雲山圖를 중심으로」, 『講座美術史』22, 2004, pp. 65-94.

조규희, 『朝鮮時代 別墅圖 연구』, 서울대학교 박사학위논문, 2006.

_____, 「별서도에서 명승명소도로: 정선의 작품을 중심으로」, 『미술사와 시각문화』5, 2006, pp. 192-223.

_____, 「조선 유학의 '道統' 의식과 九曲圖」, 『역사와 경계』61, 2006, pp. 1-24.

_____, 「《谷雲九曲圖帖》의 多層的 의미」, 『美術史論壇』23, 2006, pp. 241-275.

_____, 「家園眺望圖와 조선 후기 借景에 대한 인식」, 『美術史學硏究』257, 2008, pp. 105-139.

_____, 「조선후기 한양의 명승명소도와 국도 명승의 재인식」, 『한국문학과 예술』, 2012, pp. 147-194.

조미경, 「北山 金秀哲의 회화 연구」, 동국대학교 석사학위논문, 2004.

조미엘, 「자하 신위(1769-1847) 서화 연구」, 고려대학교 석사학위논문, 2010.

조송식, 「조선 초기 사대부의 이중적 자연관과 "와유"적 산수화의 변천」, 『美學』33, 2002, pp. 25-74.

조정육, 「心田 安中植의 생애와 예술」, 『한국근대미술사학』 창간호, 1994, pp. 83-104.

조지윤, 「김홍도 필 〈삼공불환도〉 연구」, 『美術史學硏究』275 · 276, 2012, pp. 149-175.

지순임, 「한국 산수화의 관념과 표현형식」, 『조형예술연구』2, 1995, pp. 5-33.

_____, 「姜世晃 山水畵의 藝術的 價値」, 『美學 · 藝術學硏究』7, 1997, pp. 5-28.

_____, 「韓國 山水畵의 美的 特質」, 『美學 · 藝術學硏究』10, 1999, pp. 29-56.

진준현, 「오원 장승업 연구」, 서울대학교 석사학위논문, 1986.

_____,「오원 장승업의 생애」,『정신문화연구』24, 2001, pp. 3-24.

_____,「조선 초기·중기의 실경산수화」,『美術史學』24, 2010, pp. 39-66.

차미애,「낙서 윤덕희 회화 연구」,『美術史學硏究』240, 2003, pp. 5-50.

최승희,「집현전 연구」(上),『歷史學報』32, 1996, pp. 1-58.

_____,「집현전 연구」(下),『歷史學報』33, 1997, pp. 39-80.

최완수,「겸재 정선 평전」,『澗松文華』54, 1998. 5.

_____,「단원 김홍도」,『澗松文華』59, 2000, pp. 75-89.

_____,「秋史一派의 글씨와 그림」,『澗松文華』60, 2001, pp. 85-114.

_____,「현재 심사정 평전」,『澗松文華』73, 2007. 10, pp. 103-164.

_____,「표암 강세황의 삶과 예술」,『澗松文華』84, 2013, pp. 87-97.

최희숙,「鶴山 尹濟弘의 회화 연구」, 홍익대학교 석사학위논문, 1989.

최희정,「希園 李漢喆 회화 연구」, 동국대학교 석사학위논문, 2014.

케이 E. 블랙, 에크하르트 데거,「聖오틸리엔수도원 소장 정선필 진경산수화」,
　　　『미술사연구』15, 2001, pp. 225-246.

한영우,「조선후기 '中人'에 대하여: 哲宗朝 中人 通淸運動 자료를 중심으로」,『韓國學報』
　　　12, 1986, pp. 66-89.

한정희,「17-18세기 동아시아에서 實景山水畵의 성행과 그 의미」,『美術史學硏究』237,
　　　2003, pp. 133-163.

_____,「鄭敾의 寫意 산수화의 전통계승과 혁신」,『미술사연구』25, 2011, pp. 373-395.

한진만,「소정 변관식 산수화에 관한 연구」, 홍익대학교 석사학위논문, 1977.

홍선표,「조선말기 화원 安健榮의 회화」,『古文化』18, 1980, pp. 25-47.

_____,「仁齋 姜希顔의 〈高士觀水圖〉 硏究」,『정신문화연구』27, 1985, pp. 93-106.

_____,「조선후기 통신사 수행화원의 파견과 역할」,『美術史學硏究』205, 1995, pp. 15-
　　　19.

_____,「19세기 여항문인들의 회화활동과 창작경향」,『美術史論壇』1, 1995, pp. 191-
　　　219.

_____,「吳世昌과《槿域書畵徵》,《국역 근역서화징》(시공사, 1998)」,『美術史論壇』7,
　　　1998, pp. 331-336.

_____,「조선후기 통신사 수행畵員과 일본 南畵」,『조선통신사연구』1, 2005, pp. 167-
　　　199.

_____,「에도(江戶)시대의 조선화 열기: 일본 통신사행을 중심으로」,『한국문화연구』8,
　　　2005, pp. 123-151.

_____,「鄭敾의 '倣古參今': 조선 후기 倣古 산수화와 實景 산수화의 相補性」,
　　　『美術史學硏究』257, 2008, pp. 187-203.

_____, 「〈夢遊桃源圖〉의 창작세계: 선경의 재현과 고전 산수화의 확립」, 『美術史論壇』31, 2010, pp. 29-54.

_____, 「김홍도 생애의 재구성」, 『美術史論壇』34, 2012, pp. 105-139.

_____, 「조선 전기의 契會圖 유형과 해외소재 작품들」, 『美術史論壇』36, 2013, pp. 7-31.

〈일본 논문〉

吉田宏志, "李朝の繪畵: その中國畵受容の一局面", 『古美術』52, 1977, pp. 83-91.

_____, 「李朝の畵員金明國について」, 『日本のなかの朝鮮文化』35, 1977, pp. 42-54.

_____, 「朝鮮通信使の繪畵」, 『江戶時代の朝鮮通信使』, 東京: 每日新聞社, 1979, pp. 135-153.

_____, 「我國に傳來した李朝水墨畵をめぐって」, 『李朝の水墨畵』, 東京: 講談社, 1977.

金理那, 「鄭敾, 朝鮮王朝期の山水畵家」, 『國華』1009, 1978. 3, pp. 9-17.

內藤湖南, 「朝鮮安堅の夢遊桃源圖」, 『東洋美術』13, 1929. 9, pp. 85-89.

山內長三, 「朝鮮繪畵: その近世日本繪畵との關係」, 『三彩』345, 1976. 5, pp. 31-36.

_____, 「金有聲と僧·敬雄—朝鮮通信使を襲った豫期せぬ事件」, 『月刊 韓國文化』, 1982. 7, pp. 32-37.

稻葉岩吉, 「申叔舟の畵記」, 『美術硏究』19, 1933. 7, pp. 267-274.

武田恒夫, 「大願寺藏尊海渡海日記屛風」, 『佛敎藝術』52, 1963. 11, pp. 127-130.

松下隆草, 「李朝繪畵と室町水墨畵」, 『日本のなかの朝鮮文化』18, 1963.

_____, 「周文と朝鮮繪畵」, 『如拙·周文·三阿彌』, 『水墨美術大系』6, 東京: 講談社, 1974, pp. 36-49.

_____, 「李朝繪畵と室町水墨畵」, 『日本文化と朝鮮』2, 東京: 新人物往來社, 1975, pp. 249-254.

安輝濬, 「高麗及び李朝初期における中國畵の流入」, 『大和文筆』62, 1977. 7, pp. 1-17.

_____, 「朝鮮王朝初期の繪畵と日本室町時代の水墨畵」, 『水墨美術大系』2, 東京: 講談社, 1977. 7, pp. 193-200.

_____, 「日本における朝鮮初期繪畵の影響」, 『アジア公論』15, 1986. 4, pp. 104-115.

_____, 「韓國古代美術文化の性格—繪畵を中心にみる—斎藤忠·江坂輝彌編」, 『先史·古代の韓國と日本』, 東京: 筑書館, 1988. 6, pp. 81-95.

_____, 「朝鮮王祖後期繪畵の新動向」, 『韓日近世社會の政治と文化』, 第3次韓日共同學術會議, 韓日文化交流基金, 1988.

_____, 「(韓日)風俗畵の發達—古代から朝鮮王朝後期までを中心に—」, 『季刊コリアナ』2, 1989. 3, pp. 29-45.

_____, 「朝鮮時代繪畵の流れ」, 『湖巖美術館名品圖錄III: 古美術2』, 서울: 三星文化財團,

1996. 7, pp. 191-196.

_____, 「李寧と安堅─高麗と朝鮮時代の繪畫」, 『世界美術全集』11, 東京: 小學館, 1999. 2, pp.89-96.

_____, 「韓·日 繪畫関係1500年」, 『韓國傳統文化と九州: 日韓シンポジウム』, 福岡: 九州大學韓國研究センター, 2000. 12. 10, pp. 25-45.

_____, 「朝鮮王朝の前半期(初期及び中期)における対中·対日美術交流」, 『朝鮮學報』209, 2008. 10, pp. 1-34.

陽岳生, 「安堅筆夢遊桃源圖に就て」, 『國華』497, 1932. 4, pp. 105-111.

鈴木治, 「安堅 '夢遊桃源圖'について(一)」, 『ビブリア』65, 1977. 3, pp. 39-58.

_____, 上揭論文 其(二), 『ビブリア』67, 1977. 10, pp. 50-71.

熊谷宣夫, 「芭蕉夜雨圖考」, 『美術研究』8, 1932, pp. 9-20.

_____, 「秀文筆 墨竹書冊」, 『國華』910, 1968. 1, pp. 20-32.

李東洲, 「畫員 金弘道について」, 『大和文華』62, 1977. 7, pp. 18-44.

李元植, 「江戶時代における朝鮮國使臣の遺墨について」, 『朝鮮學報』88, 1978. 7, pp. 13-48.

_____, 「朝鮮通信使の遺墨」, 『江戶時代の朝鮮通信使』, 東京: 毎日新聞社, 1979, pp. 138-220.

赤澤英二, 「『李朝實錄』の美術史料抄錄」, 『國華』882·884·892·897, 1965-1966.

中村榮孝, 「𧭜海渡海日記について」, 『田山方南華甲記念論文集』, 1963, pp. 177-197.

河合正朝, 「室町水墨畫」, 『季刊三千里』, 19, 1979, pp. 67-71.

學鷗漁夫, 「安堅の夢遊桃源圖」, 『朝鮮』176, 1930. 3, pp. 119-121.

脇本十九郎, 「日本水墨畫壇に及ぼせる朝鮮畫の影響」, 『美術研究』28, 1934, pp. 159-167.

〈영문 논문〉

Ahn, Hwi-Joon. "Korean Landscape Painting in the Early Yi Period: The Kuo Hsi Tradition." Ph.D. Dissertation, Harvard University (June 1974).

_____. "Two Korean Landscape Paintings of the First Half of the 16th Century." *Korea Journal*. Vol. 15, No. 2 (February 1979). pp. 31-41.

_____. "Portraiture of Korea." *Korea Journal*. Vol. 19, No. 12 (December 1979). pp. 32-42.

_____. "An Kyŏn and *A Dream Journey to the Peach Blossom Land*." *Oriental Art*. Vol. XXVI, No. 1 (spring 1980). pp. 60-71.

_____. "Chinese Influence on Korean Landscape Painting of the Yi Dynasty (1932-1910)." *International Symposium of Cultural Property: On the*

Conservation and Restoration. Tokyo: Tokyo National Research Institute of Cultural Properties. 1982. pp. 213-222.

_____. "A History of Painting in Korea." *Arts of Asia*. Vol. 12, No. 2 (April 1982). pp. 138-149.

_____. "Korean Landscape Painting of the Early and Middle Chosŏn Periods." *Koreana*. Vol. 27, No. 3 (March 1987). pp. 4-17.

_____. "A Scholar's Art: Painting in the Tradition of the Chinese Southern School." *Koreana*. Vol. 6, No. 3 (The Korea Foundation, March 1992). pp. 26-33.

_____. "Literary Gatherings and Their Paintings in Korea." *Seoul Journal of Korean Studies* (Seoul National University, 1995). pp. 85-106.

_____. "Korean Influence on Japanese Ink Painting of the Muromachi Period." *Korea Journal*. Vol. 37, No. 4 (winter 1997). pp. 195-220.

_____. "The Origin and Development of Landscape Painting in Korea." *Arts of Korea*. New York: The Metropolitan Museum of Art. 1998. pp. 294-329.

_____. "The Chinese Legacy in Korean Painting." *Beyond Boundaries*. Seoul: The National Museum of Korea. 2009. pp. 98-139.

_____. "Korean Art Through the Millenia: A Legacy of Masterpieces." *Masterpieces of Korean Art*. Seoul: The Korea Foundation. 2010. pp. 8-31.

Black, Kay E. and Eckart Dege. "St. Ottilien's Six 'True View Landscapes' by Chŏng Sŏn(1676-1759)." *Oriental Art*. Vol. 45, No. 4 (winter 1999/2000). pp. 38-51.

Jungmann, Burglind. "An Album of Figure and Landscape Paintings Attributed to Yi Kyŏng-yun (1545-1611)." *Collection of Articles in Honor of Professor Kim Won-yong's Retirement*, Vol. 2 (『三佛金元龍教授停年退任紀念論叢』2). Seoul: Iljisa Publishing Co.. 1987. pp. 537-558.

Kim, Lena. "Chŏng Sŏn: A Korean Landscape Painter." *Apollo* No. 78 (August 1968). pp. 85-93.

〈도록〉

『澗松文華』1-85, 韓國民族美術研究所, 1971-2013.

『謙齋 鄭敾』, 국립중앙박물관, 1992.

『공재 윤두서』, 국립광주박물관 편, 비에이디자인, 2014.

『國寶』, 예경산업사, 1992.

『槿域畵彙』, 서울대학교 박물관, 2004.

『寄贈小倉コレクション日錄』, 東京: 東京國立博物館, 1982.

『남종화의 거장 소치 허련 200년』, 국립광주박물관, 2008.

『檀園 金弘道』, 국립중앙박물관, 1990.

『檀園 金弘道』, 삼성문화재단, 1995.

『東洋의 名畵』1 · 2, 三省出版社, 1985.

『四郡江山參僊水石』, 국민대학교 박물관, 2006.

『山水畵四大家展』, 호암미술관, 1989.

『산수화, 이상향을 꿈꾸다』, 국립중앙박물관, 2014.

『산수화 · 화조화: 동아대학교 석당박물관 소장품도록』, 동아대학교 석당박물관, 2014.

『삼성미술관 소장품 선집: 고미술』, 삼성미술관 리움, 2004.

『양양 낙산사: 관동팔경 II』, 국립춘천박물관, 2013.

『우리땅, 우리의 진경』, 국립춘천박물관, 2002

『자연을 담은 그림 와유산수』, 청계천문화관, 2009

『朝鮮古蹟圖譜』 전15권, 朝鮮總督府, 1915.

『朝鮮前期國寶展』, 삼성문화재단, 1996.

『조선말기회화전』, 삼성미술관 리움, 2006.

『朝鮮時代通信使』, 국립중앙박물관, 1986.

『조선화원대전』, 삼성미술관 리움, 2011.

『朝鮮後期國寶展』, 삼성문화재단, 1998.

『청록산수, 낙원을 그리다』, 국립중앙박물관, 2006.

『(17-18세기 초) 靑綠山水畵』4 · 5, 국립중앙박물관, 2006.

『秋史 김정희-學藝일치의 경지』, 국립중앙박물관, 2006.

『秋史燕行 200주년 기념 金正喜와 韓中墨綠』, 과천문화원, 2009.

『(그림과 책으로 만나는) 충북의 산수』, 국립청주박물관, 2014.

『탄신 300주년 기념 능호관 이인상 1710-1760: 소나무에 뜻을 담다』, 국립중앙박물관,
 2010.

『특별전 아름다운 金剛山』, 국립중앙박물관, 1999.

『표암 강세황: 늙지 않는 푸른 숲』, 예술의 전당, 서예박물관, 2009.

『표암 강세황: 탄신 300주년 기념 특별전 시대를 앞서 간 예술혼』, 국립중앙박물관,
 2013.

『표암 강세황: 조선후기 문인화가의 표상』, 경인문화사, 2013.

『韓國近代繪畵名品』, 국립광주박물관, 1995.

『한국 근대회화 백년』, 국립중앙박물관, 1985.

『韓國美術五千年』, 국립중앙박물관, 1976.

『韓國美術全集』 전15권, 동화출판공사, 1974.

『韓國의 美』 전24권, 中央日報社·季刊美術, 1977-1985.

『한국의 팔경문화: 水原八景』, 수원박물관, 2014.

『현재 심사정 탄신 300주년 기념 현재 회화』, 민족미술연구소, 2007.

『湖林博物館名品選集』 I·II, 成保文化財團, 2002.

『호생관 최북: 탄신 300주년 기념 특별전』, 국립광주박물관, 2012.

『湖巖美術館名品圖錄』 I·II, 湖巖美術館, 1996.

찾아보기